사진 인문학

사진 인문학

철학이 사랑한 사진
그리고 우리 시대의 사진가들

이광수 지음

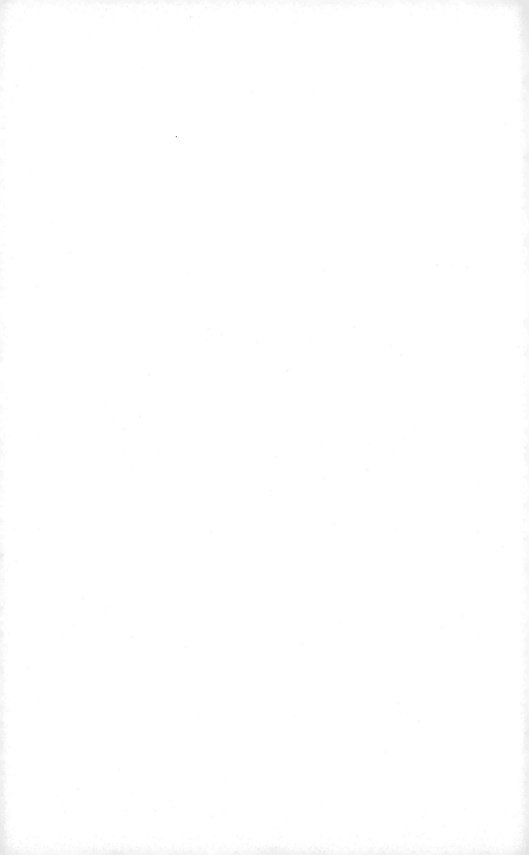

서문 　　 사진의 뜻은 어디에 있을까?

　존재가 의식을 규정한다면, 도구가 의식을 규정할 수도 있지 않겠는가? 난, 아름다움에 별로 민감해하지 않는 보통의 중년 남자다. 시간과 장소가 자아내는 자연의 아름다움보다는 사람의 살 냄새를 더 좋아해 글쓰기나 사람들과 수다 떨기를 더 찾는 편이다. 그러던 내가 가을비에 멍때리거나 호젓한 산사의 낙엽 쌓인 길을 일부러 찾기 시작한 것은 카메라를 만나고 나서부터였다. 아내는 내가 사물을 아름답게 보기 시작한 것이 정말 좋다고 하였다. 그러면서 세상을 바라보는 눈도 달라졌다. 아름다움은 절대적이지 않고 상대적이라는 것, 그것을 알게 된 것은 카메라 창을 통해서부터였다. 내 눈으로 보이지 않은 아름다움이 카메라 창으로는 보였다. 세상은 아름다웠고, 사람은 더욱 소중했다. 카메라는 나를 변화시켰다.

　내가 본격적으로 사진을 찍기 시작한 것은 10년 전쯤의 일이다. 2002년 미군이 아프가니스탄 공습을 한 직후 내가 공동 대표로 있는 아시아평화인권연대에서는 아프간 난민을 긴급 구호하기 위해 아프

가니스탄을 방문하였다. 몇 차례 다녀온 뒤 우리는 후원회원에게 사진전 겸 보고회를 열었는데, 내가 찍은 사진을 보니 죄다 흔들려 건질 수 있는 게 한 장도 없었다. 세상에, 앞으로도 계속 그렇게 소중한 데를 다닐 텐데, 사진을 좀 배우라는 주위의 성화에 못 이겨 사진을 본격적으로 배우기 시작했다. 그때 우리 단체를 후원해 준 치과 의사 이동호 선생이 내 청을 받아들여 다른 몇 사람들과 함께 사진을 가르쳐주었다. 사진 비평가로서의 새로운 삶을 열어준 이동호 선생께 무한 감사드린다.

전공이 인도사인지라 인도와 주변 남아시아 나라들을 많이 다니는 데다가, 반전평화 운동을 하는 시민운동가로 일을 하다 보니 그 외의 세계 여러 나라들을 다니는 기회가 많았다. 이곳저곳을 다닐 때마다 카메라는 항상 나와 함께 있었다. 처음에는 이미지에 반해 어떻게 하면 좀 더 멋진 사진을 찍을 수 있을까에 골똘했으나, 차츰 내 특유의 말대꾸와 의심이 발동하면서 멋진 사진, 좋은 사진이란 도대체 누가 규정한 것이고, 그렇게 규정하는 근거가 도대체 무엇인가 하는 스스로 하는 질문이 봇물처럼 쏟아졌다. 역사학자로서 인문학과 사회과학의 경계선에서 인간과 사회에 대해 평생 고민해 온 학자가 던지는 질문에 명쾌하게 대답해 주는 사람을 만나지 못했다. 이런 책, 저런 책을 뒤지면서 사진을 찍는 일보다 사진을 읽고 비평하는 일에 더 매력을 느꼈다. 어느 날 난 이미 사진 비평의 세계에 깊이 발을 담그고 있었음을 알게 되었다.

사진 비평의 최우선은 사진가의 뜻을 잘 살려주는 것이다. 어렵지 않게 일반 대중과 잘 소통할 수 있도록 해주는 것이 사진 비평가의 첫째 임무일 것이다. 하지만 이와 관련하여 또 하나의 중요한 사실도 있다. 글이나 말과 마찬가지로 사진 또한 비평가가 그 안에 담긴 뜻을 항상 쉽고 간명하게 이해시켜 주는 것만이 바람직한 일인 것은 아니다. 짧고 쉽게 쓰는 글은 오해를 불러일으킬 수 있고, 일반화를 가져올 수 있다. 섣부른 일반화는 신화를 만들 수도 있다. 그래서 항상 짧고 쉬운 것이 좋은 것만은 아니다. 대중과의 소통과 탈(脫)일반화의 두 속성이 충돌하는 지점에 사진 비평이 있다. 대중과의 소통을 추구하되, 그들이 지혜를 찾아가는 일련의 과정을 머리를 싸매고 고민해 보는 것이 내가 해야 할 일이다. '나'만의 세상은 분명히 있되, '우리'가 사는 세상도 있다. 분명한 길도 있지만, 애매하고 당장에 알 수 없는 길도 있다. 모두 버릴 수 없는 소중한 세상 살기의 방편이다.

인도에서 유학할 때, 나는 박사학위 논문을 공책에다 쓰면서 했다. 교수 되고 난 후, 나는 바로 컴퓨터로 그 도구를 바꾸었다. 도구를 바꿔 타는 일이 그다지 어렵지도 않았고, 그리 불편하지도 않았다. 역사학자라 그럴 것이라고 생각하지만, 변화에 대해서 — 특히 종교사를 전공하다 보니, 의식의 변화에 대해 — 거부감 없이 받아들이는 편이다. 깡통에 들어 있는 식혜를 어찌 식혜라고 부를 수 있느냐 따위의 본질주의적 사고에 동의를 하지 않는 편이라, 나는 도구의 변화에 대해 그다지 의미도 두지 않을뿐더러, 쉽게 적응하곤 한다. 분

명히 말하건대, 사진은 도구고, 도구는 쓰기 나름이다. 말로 말할 수도 있지만, 글로 말할 수도 있다. 퍼포먼스로 말하는 사람도 있고, 묵언으로 말하는 사람도 있다. 사진으로 말하는 것도 당연한 일이다. 그 말은 보편일 수도 있지만, 자기만의 것일 수도 있다. 사진으로 인문학 하기는 바로 여기에서 출발한다.

인문학은 사람이 되어 가는 길, 사람으로서 해야 하는 길, 사람이기 때문에 가야 하는 길과 같은 것들을 고민하는 것이다. 이런 고민들을 사진이라는 도구를 가지고 해보자는 것이다. 남과 다른 자신, 그 자기 자신만이 갖는 어떤 미묘한 느낌이나 생각 혹은 주장을 말로 할 수 있고, 글로도 할 수 있지만, 사진으로 말을 해보자는 것이다. 혹은 역으로 나 아닌 내 주변의 사람이 그렇게 말을 하는 사진을 이해하고, 공감하고, 소통해 보자는 것이다. 지금 우리가 사는 세계가 사진 이미지에 함몰되어 있다면, 긍정적이든 부정적이든 간에 그 바뀐 도구의 세계 안에서 사는 법을 배우고 익혀야 하지 않겠는가 하는 말이다. 이미지가 존재를 윽박지르는 세상, 그 안에서 내가 살아가고, 우리가 살아가야 하는 게 피할 수 없는 일이라는데, 어쩌겠는가? 지혜가 방편보다, 지혜가 본질보다 앞선다고 믿는다.

이 책은 월간 『사진예술』에 2011년 3월부터 3년여 동안 연재했던 글들을 모은 것이다. 연재는 처음부터 책 발간을 염두에 두고 기획했던 세 개의 시리즈로 구성되어 있다. 첫 해에는 사진으로 인문학 하는 데 필요한 개념을 펼쳤고, 둘째 해에는 다른 이의 사진을 인

문학적으로 느끼거나 생각해 보는 일을 했고, 세 번째 해에는 자신이 하고 싶은 말을 글과 사진으로 표현한 사진가들의 세계관을 비평하는 일이었다. 세 개의 기획은 서로 연계되어 하나의 사진과 인문학을 이룬다. 좋은 지면을 주신 『사진예술』 윤세영 편집장님께 감사드린다. 컴퓨터라는, 세상에 둘도 없는 인간의 적이 이 시대의 가장 인간적인 지혜를 열어주는 도구가 될 수 있다면, 우리는 사진이라는 허탄한 이미지로도 얼마든지 이 시대의 인문적 세계를 펼칠 수 있다. 그 새로운 세계에 동참해 준 부산의 고은사진미술관 아카데미 회원 여러분을 비롯하여 많은 사진가들께 감사드린다. 자칫 파묻혀 버릴 수 있었던 원고를 선뜻 책으로 발간해 주신 알렙출판사의 조영남 대표께 무한히 감사드린다.

이보다 더 슬픈 한 해가 또 있을까? 그 2014년을 보내며.

부산 망미주공아파트에서

이광수

차례

제2부 　사진 속 생각 읽기

제3부 사진으로 철학하기

제1부

사진의 인문학

들어가며　사진은 인문학의 보고다
: 존재, 재현 그리고 인문학

사진은 존재에 대한 증명이다

사진은 그 일차적 재료가 빛이다. 그래서 그 빛에 빚지지 않은 사진가란 이 세상에 아무도 없다. 그런데 그 빛이라는 질료는 우리가 일정하게 예측할 수 없는 자연의 일부다. 우연의 소산이다. 아무리 뛰어난 사진가라고 할지라도 특정 장소와 시간에서 어떤 장면을 찍을 때 필름의 잔상에 무엇이 담길지 정확하게 예측할 수 있는 사람은 없다. 렌즈는 빛을 모으고, 카메라 바디는 그 빛으로 상(像)을 만든 후 필름에 빛으로 이미지를 각인시킨다. 대상은 어떤 확정된 상태로서가 아닌 잠재적 상태의 이미지로 바뀐다. 그런데 우리의 눈 또한 이미지가 만들어지는 투사의 방식대로 상이 맺혀 보게 된다. 카메라의 눈과 우리의 눈의 작동 원리가 동일한 것이다. 사실은 사진이라는 이미지로 찍히는 대상은 렌즈 밖에 실재하는 대상 자체가 아닌 단지 유사체일 뿐이다. 그런데 우리는 그 작동 원리가 같기 때문에 동일한 것으로 인식을 한다. 즉, 사진은 눈과 달리 우연이라는

요소가 중요하게 작동을 하는 기묘한 발명품임에도 우리는 그것이 실재 그것인 것으로 착각하는 것이다. 사진은 제작 과정에서 일차적으로 통제를 할 수 없다는 것, 그래서 그 이미지가 과학과 같은 사실로 인식된다는 것, 그것이 사진의 가장 큰 특징이다.

　사진은 존재에 대한 증명이다. 사진은 존재하지 않는 어떤 대상을 그려낼 수 없다. 뭔가가 반드시 카메라 앞에 있어야 한다. 객관적으로 볼 때 모든 사람들이 보는 대상의 의미가 사진가가 말하고자 하는 의미인지 여부는 알 수 없다. 테이블 위에 놓인 사과를 찍고 우주를 말하고자 할 수는 있지만, 적어도 우주를 말하고자 한다면 사과든 아니면 달걀이든 아니면 또 다른 것이든 뭔가가 존재해야 한다는 것이다. 사진을 보는 사람이 말할 수 있는 것은 그때 그 자리에 사과가 존재했다는 사실이다. 그것만이 분명한 사실이다. 같은 맥락에서 사진은 존재에 관한 증명이 되지만, 달리 말하면 부재의 증명이 되기도 한다. 카메라의 눈은 사람의 그것과는 달리 단층적이고, 단면적이다. 무엇인가 존재를 증명하기 위해 프레임 안에 집어넣기도 하지만, 행위 자체는 무엇인가 어떤 존재를 배제시켜 버림을 의미하기도 한다. 즉 사진가가 실재를 보면서 자신이 필요하다고 생각하는 부분만을 틀 안에 포함하고 다른 부분은 배제시켜 버림으로써 실재에 대한 또 다른 종류의 왜곡이 이루어지는 것이다. 틀을 존재와 부재의 경계로 삼는 행위는 선택의 의미를 자의적으로 부여하는 것이다. 사진은 틀이라는 존재에 의해 그때 그 자리에 다른 어떤 것이 존재하지 않았다는 것을 말하면서, 그것이 갖는 권력을 보여주기도 한다. 사진이라는 이미지 안에 담긴 중요한 인문학 개념의 출발 지점

이 바로 여기다.

사진가는 촬영 행위에서 이미지를 만드는 데 직접 개입은 하지 못하지만, 이미지 프레이밍을 통해 간접 개입을 한다. 그것은 세상을 작가의 시선으로 재조직하는 것이다. 그 과정에서 어떤 대상을 프레임 내부로 선택하거나 프레임 바깥으로 밀어내 배제하는 것이 중요한 의미를 갖지만, 나아가 사진가가 자신의 가치에 따라 사물에 상대적 가치를 부여함으로써 또 다른 중요한 의미 부여를 한다. 틀 안에 포함을 하되, 일부러 그 안에서 하찮게 혹은 객관적인 (혹은 사회과학적인) 의미에 반발하여 취급하는 태도가 명백하게 혹은 은연 중에 드러날 수도 있다는 것이다. 또 은유, 암시, 과장 등의 방법으로 자신만의 가치와 의미를 나타내는 경우가 많다. 예를 들어, 사진가가 더러운 유리창에 비친 고급 아파트나 철조망 뒤편에 있는 해군 기지 반대 운동을 하는 어떤 가톨릭 신부를 찍었다면, 그 풍경은 작가가 아파트라는 존재를 부정하고, 철조망을 통해 양심이 갇혀 있고 권력이 잔인함을 암시하는 것이다. 그를 통해 어떤 메시지를 은밀하게 드러내는 것이다. 다 무너져버린 재개발 구역에 들어선 초고층 아파트를 통해, 부자와 권력자가 가난하고 힘없는 자들을 쓸어버리려 들지만, 그 사진가는 그들이 더럽다 하는 대상을 통해 제국의 표상인 아파트를 더럽게 은유하는 것이다.

또한 사진은 시간을 담는 매체다. 모든 대상은 사진 속으로 담기면서 그 순간부터 그것은 과거에 박제된다. 그때 그 시간은 돌아올 수 없는 과거가 되고 그래서 지금은 존재하지 않는다. '국민학교' 졸업식 때 찍은 사진을 보고서 우리는 그때 내 옆에 서 있던 내 짝지

가 그 시간 이후로 어떻게 되었는지 알 수가 없다. 그는 지금도 살아 있는지 아니면 세상을 떴는지 알 수가 없다. 사진 속으로 들어가는 시간은 모두 과거에서 정지되어 버린다. 수전 손택(Susan Sontag, 1933~2004)이, 사진은 시간의 흐름이 아닌 시간의 어느 한 순간을 포착해 놓은 것이고, 그래서 사진은 '기억'을 하기 좋은 매체라고 한 것은 이 맥락에서다. 사람들이 일기나 그림이 아닌 사진을 통해 잘 기억이 나지 않는 그 불규칙적이고 이질적인 과거를 잘 떠올리는 것은 바로 사진이 시간을 담는 매체라는 속성 때문이다. 이것이 사진이 갖는 인문학적 사유의 기본이다.

사진은 모사가 아니라 재현이다

사진을 통해 인문학을 할 수 있는 것은 바로 사진이 모사가 아닌 재현을 하기 때문이다. 처음 사진이 세상에 나왔을 때 사람들은 그것이 대상을 기계적으로 모사하는 것이라 생각했다. 사진은 망원경, 거울, 또는 물을 보는 것과 같아서 대상에 대해 지각적 접촉을 중개해 주는 수단으로 자연적 의미를 갖는 투명한 것이라 했다. 하지만 시간이 얼마 가지 않아, 사람들은 사진이 자연과 인간의 합동 작업으로 만들어지는 것임을 알게 되었다. 실재하는 대상과 사진으로 만들어진 이미지는 동일한 것이 아니다. 그것은 물리적 실재와 인간의 창조적인 생각이 만나서 이루어진 것이라 했다. 즉, 자연스러운 표현이 아닌 인간의 의지가 반영되는 재현인 것이다. 일반적으로 회화는 만들고(making), 사진은 발견, 포착, 선택, 구성, 기록의 과정으로

찍는(taking)다고 생각하지만, 한 단계만 더 깊숙이 생각해 보면 사진은 광학 기계, 시간, 장소 등을 선택한 후 사진가의 주체적 의지에 따라 제작되는(crafting) 것이다. 그래서 우리가 사진을 보고 어떤 느낌을 갖는다면 그것은 사회적 통념에 의거한 것일 수밖에 없다. 대상이 중립적이라는 생각은 환상일 뿐인데, 많은 사람들은 그 환상을 사실로 받아들인다. 사회과학이 인문학을 구축해 버리는 것이다. 우리가 사진에서 봐야 하는 것은 그 이미지가 만들어지기 전과 후의 맥락에서 어떤 의미를 가졌는지, 그것이 환상으로써 무엇을 어떻게 자극하고 효과를 내는지이다.

사진이 권력이 되는 지점은 여기에서 비롯된다. 사진에 재현된 풍경은 오래전부터 필름 위에 기록되기를 기다리면서 존재해 온 특정한 것이 아니다. 그것은 어떤 개인이 자신의 시선에 의거하여 상상적으로 전유한 것이다. 사진의 풍경은 사진사 초기에는 누군가에게 정보를 제공하는 차원에서의 자료(document)로 작업된 것이기도 했지만 그와 동시에 아름답고 멋진 장면들을 즐기기 위한 예술의 방편이기도 했다. 얼마 후 자료로서의 풍경과 예술로서의 풍경이 적절히 만나 다큐멘터리 풍경을 이루게 된다. 과학적 기록과 예술적 표현이 하나의 맥락 안에서 만난 것이다. 그 안에 사진가의 시선이 없어서는 안 될 절대 요소로 존재한다는 것은 두말 할 필요가 없다. 따라서 사진가가 자기 의지로 대상을 재현하여 만든 풍경은 그것이 도시에 관한 것이든 농촌에 관한 것이든 혹은 인공적인 것이든 자연스러운 것이든, 인물이든 정물이든 간에 그 풍경은 단순히 보이거나 읽히는 텍스트가 아닌 어떤 문화를 실천하는 행위로서 하나의 매체가 된

다. 그 풍경은 일차적으로 뭔가를 의미하거나 권력 관계를 상징하는 것이겠지만, 그것은 그러한 단순한 지시적 의미 체계를 넘어 이데올로기와 유사한 어떤 문화 권력의 한 수단이 되는 것이다. 따라서 풍경 사진은 엄연한 역사적 구조물이어야 한다. 이미지 안에 담겨 있는 기호가 무엇을 의미하고 상징하는지, 어떤 미학적 가치를 지니는지 같은 것을 느끼고 이해하는 것도 중요하지만, 그것을 넘어 누가 왜 찍고 어떤 맥락에서 소비되어 왔는가를 사회사적으로 규명해야 한다.

벤야민(Walter Benjamin, 1892~1940)은 20세기의 문맹은 사진을 모르는 사람일 것이라고 했다. 그리고 그의 말은 현실이 되었다. 20세기를 넘어 이제 21세기가 된 우리의 오늘은 이미지가 이미지를 낳은 그야말로 복제 시대이다. 이제는 이미지가 실재를 만드는 초실재 속에 들어가 있다. 그럼에도 사람들은 이미지가 무엇을 말하는지 알지 못한다. 그러면 그럴수록 사람들은 이미지의 노예로 종속된다. 이미지는 무엇을 말하는가? 이미지는 우리가 말로 사용하는 보통의 언어와는 완전히 다르다. 말로 하는 언어는 문장을 이루는 요소가 조금이라도 바뀌면 문장 자체가 달라지게 되는 의미의 불연속성을 갖는 반면에 이미지의 언어는 그 이미지를 구성하는 요소가 조금 바뀌더라도 의미가 크게 달라지거나 옳고 그름이 야기되지는 않는다. 말로 하는 언어는 그 문법이 제대로 형성되어 그것을 바로 이해하면 얼마든지 의미를 주고받는 것이 가능하겠지만 이미지의 언어는 전혀 그렇지 않다. 그래서 이미지의 언어 안에는 의미의 왜곡이라든가, 정확한 대의라든가, 전달하고자 하는 메시지가 있을 수 없다. 말

로 하는 언어는 문법에 맞는 해석만 존재할 수 있지만, 이미지로 하는 언어는 무궁무진하게 열려 있다. 사진을 보는 사람이 느끼는 감정이나 받아들이는 의미가 제각각인 것은 바로 이 때문이다. 사진의 인문학이 가능한 것은 바로 이 이미지 언어의 무한함 때문이다.

인문학이란 자연을 과학적으로 연구하는 자연과학과 대립되는 개념이다. 같은 맥락에서 사회를 자연과 같이 과학적으로 판단하는 사회과학과도 대립된다. 인문학은 인간 전체를 객관적으로 혹은 일정한 규정의 대상으로 혹은 증명할 수 있는 것으로 보지 않는다. 인간이 지향하는 가치와 사상 그리고 그를 둘러싼 문화를 탐구하되 일정한 결과를 내지 않고, 좇아가는 과정을 가치 있는 것으로 여긴다. 따라서 사진과 같이 시간, 존재, 재현 등에 관한 다양한 시선과 그것을 둘러싼 권력과 맥락을 포함하는 매체는 인문학의 향연을 펼치기에 매우 적합하다. 정해진 해답이 없고, 옳고 그름도 없으며, 접하는 사람에 따라 생각을 달리하고 그 가치를 달리 부여할 수 있는 사진이란, 인간 정신을 상실해 가는 이미지가 범람하고 복제가 만능인 21세기라는 시대에는 더할 나위 없이 좋은 인문학의 보고이다.

제1장　벤야민의 아우라
: 익숙한 것을 낯설게 읽기

사진은 아우라를 지우는가?

사진에 대한 담론의 물꼬를 튼 벤야민(Walter Benjamin, 1892~ 1940)에게 화두는 19세기 말, 20세기 초 자본주의가 한창 꽃피던 시절의 대중문화였다. 그를 이해하기 위해 그와 동시대에 살았던 미학자 아도르노(Theodor Adorno, 1903~1969)의 대중문화에 대한 태도를 우선 살펴보도록 하자. 아도르노는 대중문화를 "대중 기만의 도구"라고 비판했다. 그는 사람들이 대중문화를 보면서 얻는 즐거움은 대중을 노예화하는 폭력일 뿐이라고 했다. 따라서 아도르노에 의하면, 현대 사회 속에서 대중문화는 결코 진보적으로 이용될 수 없는 것이다. 벤야민은 그와 전혀 다른 입장을 취했다. 그는 아도르노와는 달리 대중문화를 문명 진보를 위한 도구로 본 것이다.

벤야민은 복제 기술이 예술에 어떠한 영향을 끼쳤는가에 주목했다. 19세기는 사진과 영화라는 기술 복제의 예술을 등장시켰다. 그런데 애초부터 복제본의 생산을 전제로 한 사진과 영화 때문에 이제

원본과 복제본을 구분하는 것이 무의미하게 돼버렸다. 이는 전통적으로 예술 작품이 갖고 있던 유일무이한 현존성과 진품성의 가치를 순식간에 매몰시켜 버린 것이다. 아우라의 상실이다. 아우라(Aura)가 무엇인가? 독특하고 신비스러운 기운, 그것은 그 대상이 원본이거나 일회적인 데서 나오는 것이다. 벤야민에게 아우라란 가까이 있으면서도 가까이 다가설 수 없는 느낌, 작품을 대하는 주체가 그 대상과의 관계에서 만들어지는 어떤 종류의 거리였다. 그는 아우라를 그 사물이 갖는 권위를 의미하고 그 때문에 그 대상에 대한 일방적인 몰입과 나아가 숭배를 자아내는 것이라고 했다.

 사람들은 이제 복제를 통해 예술을 자신에게 끌어와 소유하고자 한다. 과거와는 달리 사물을 먼 곳에 두고 특별한 때와 장소에서만 바라보고 돌아오는 것이 아닌, 이제는 직접 만지고, 듣고, 보고자 하는 것이다. 그래서 그 사람들에게 원본으로부터 격리된 사회적 위치는 더 이상의 의미가 없게 된다. 그로부터 아우라를 느끼지 못한다 하지만, 이를 달리 말하면, 그만큼 자신 곁에서 '현재화'되는 것이기도 하다, 아우라를 통한 권력으로부터 독립될 수 있다고도 볼 수 있는 것이다. '아우라의 상실'보다 훨씬 중요한 '숭배 권위로부터의 독립'을 획득하는 정치·사회적 의미가 여기에서 나온다. 이는 예술이 종교적 숭배 가치에서 벗어나 세속적 아름다움의 가치를 추구하는 것으로 새로이 자리 잡았음을 의미한다. 이를 두고 벤야민은 아우라란 예술 작품이 원본이라는 대상적 속성과 결부되기도 하지만 그와 동시에 그 예술 작품을 대하는 주체의 주관적 경험에서 비롯되는 것이기도 하다고 했다. 사진의 출현이 곧 아우라의 상실로 바로 연결

되는 것만은 아닌 셈임과 동시에 사진이 새로운 아우라를 만들어낼 수도 있음을 생각하게 한다.

벤야민은 현대의 대중이 갖는 예술 작품에 대한 직접 경험의 욕구를 아케이드와 구경꾼의 개념에서 찾았다. 그 안에서 도시 전체는 물신주의를 실현하고 그것은 하나의 거대한 마술 환등으로 바뀐다. 천장을 유리로 덮은 아케이드는 그 안에서 몽환적인 분위기를 만들어내고, 그 안에 있는 상점들의 진열장에서는 서로 멀리 떨어져 있어야 하는 사물들이 바로 옆에 놓여 충격적인 효과를 만들어낸다. 아케이드는 알지 못하지만 행하는 존재다. 벤야민은 바로 그 행하지만 알지 못하는 존재, 즉 한 시대의 무의식을 드러내려고 아케이드라는 물질이 된 꿈에 대해 해석을 시도한 것이다.

근대 도시가 만들어낸 아케이드에 진열된 그 신기한 환등기는 안트베르펜 성당에 그려진 루벤스의 「십자가에서 내려지는 예수」 그림과 달리 매일 내 눈 앞에서 보고 즐길 수 있는 대상이다. 그렇지만 그렇다고 해서 그것이 내 소유는 아니다. 그래서 그 믿음과 사실 사이에서 괴리가 발생한다. 현실은 그 괴리라는 전제 위에 서 있다. 그리하여 그는 가장 낯익은 일상을 가장 낯선 눈빛으로 바라보는 구경꾼이자 산책자가 되는 것이다. 그 구경꾼은 군중 속에서 피신처를 찾는다. 구경꾼에게 익숙한 도시는 군중이라는 베일을 통해서 보면 환상으로 비쳐진다. 결국, 아케이드는 현대인이라는 구경꾼이 마지막으로 다다르는 슬픈 곳이다. 슬픈 사람, 벤야민. 자기 스스로나 프랑스 사람들이나 모두 자신을 슬픈 사람이라 불렀던 그 벤야민이 찾은 근대의 슬픈 꿈이 그 아케이드에 있다. 그가 사진 예술에서 중요한

의미를 차지하는 것은, 사진이라는 것이 아케이드 앞을 서성거리는 그 구경꾼처럼 세상을 슬프게 보는 것이라는 사실이다.

슬픈 사람 벤야민에게 역사의 진보란 파괴와 그 잔해를 더욱더 높이 쌓아올리는 폭풍일 뿐이다. 그가 보기에 역사란 그 폭풍의 힘에 밀려 어쩔 도리 없이 미래로 떠밀려가는 것이다. 그래서 미래는 파국의 종말이다. 결국 그에게 세상은 꿈이 사라진 우울한 것이다. 그가 보는 사진은 그 모호성에 대한 의미를 부여하는 것이었다. 그것은 당시 모든 사람이 당연시하는 일반적 해석 혹은 진보의 낙관적 미래를 부정하고 거기에 저항하는 의미를 담는 것이었다. 이것이 천재 작가 벤야민의 우울증이고, 근대 사진 예술을 잉태하는 모태이자 그 뿌리다.

사진이 대중화되면서 이제 고전적 그림의 주요 대상인 인물 사진이 서서히 뒷전으로 물러나기 시작했다. 그러면서 사진은 본격적으로 아우라로부터 독립하는 세속의 예술이 된다. 비로소 사진을 통해 아우라를 벗어나고, 그리하여 전시 가치가 숭배 가치를 앞지르게 된 것이다. 벤야민이 사진은 아우라를 재현할 수 없다고 생각한 것은 본질적으로 대상과 그 대상을 재현하려는 사람과의 거리 때문이었다. 그림을 그리는 사람이 그 대상인 인물이나 풍경 혹은 정물 안으로 깊숙이 들어갈 수 없는 것과는 달리, 사진가는 대상과의 거리감을 포기하고 대상이 갖는 숨겨진 내부 요소들을 재현하려 한다. 그런데 대상 내부로 깊숙이 들어가다 보니 그동안 친숙했던 풍경이나 인물이 아닌 여러 낯선 대상들이 나타난다. 그렇게 되다 보니 이제 대상을 보는 방식이 전통적인 관조가 아닌 새로운 충격을 주는 경험으로 된다.

아우라로부터의 거리 두기, 앗제와 잔더

벤야민은 이러한 경험을 20세기 초반 파리의 거리를 현장 기록하듯 찍어낸 외젠 앗제(Eugene Atget, 1856~1927)의 사진에서 확인한다. 황량한 앗제의 사진에서 우리는 그 어떠한 관조나 그것을 통한 아우라를 찾을 수 없다. 벤야민은 앗제의 사진이 공허하고 쓸쓸한 도시의 모습 속에서 인간과 세계 사이의 소외를 보여준다고 해설한다. 여기에서 소외란 낯설게 하기다. 그것은 사진이라는 장르가 택한 대상과 가까워지는 데서 오는 충격을 극복하기 위한 방편이다. 이제 사진은 그저 당연한 것으로 여겨 그냥 지나칠 수 있는 것들을 낯설게 만들어서 그것을 다시 주목하고 관심을 불러일으키는 관계 만들기가 된다.

벤야민의 소외는 곧 주체가 대상으로부터 스스로를 지워 가는 것이다. 앗제는 그것을 어수선하고 무질서한 근대 도시 파리의 뒷골목에서 찾았다. 근대 도시 뒷골목에서 무의미한 것으로 버려지고 지워지는 온갖 기억들 속에서 새로운 예술의 가치를 찾은 것이다. 부여잡는 눈을 갖는 대신, 헤매는 눈을 가지려 했던 것이다. 그래서 앗제는 일상의 친숙한 것을 낯설게 봄으로써 거기에 예술의 생동감 내지는 생명력을 불어넣으려 한 것이다. 사실, 앗제는 사진을 기록적 차원에서 찍었을 뿐 지금 후대 사람들이 보듯 심미적 예술성을 크게 부여하지는 않았다. 하지만 그의 사진 행위가 결국은 낯설게 하기 차원에서 사진의 대중 예술성을 부여해 주었던 것이다. 대상을 낯설게 보다 보면 어딘가에서 헤매게 되고, 헤매게 된다는 것은 뭔가 새

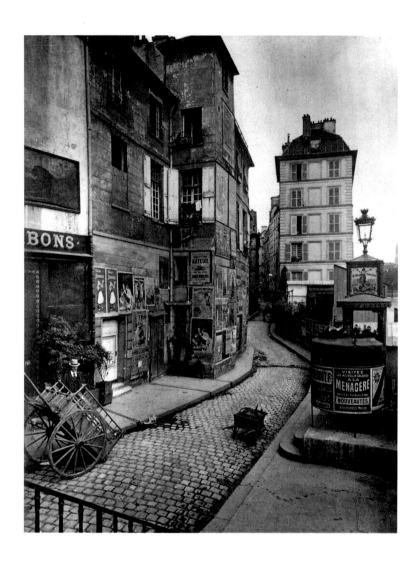

외젠 앗제, 1900

황량한 앗제의 사진에서 우리는 그 어떠한 관조나 그것을 통한 아우라를 찾을 수 없다. 벤야민은 앗제의 사진이 공허하고 쓸쓸한 도시의 모습 속에서 인간과 세계 사이의 소외를 보여준다고 해설한다.

로운 길을 찾는 것이 된다. 앗제는 전통적 눈으로 볼 때는 보이지 않았던 주변적이고 천대받는 군상들이 제 목소리를 내도록 기록하였다. 그것만이 그에게는 유일한 경험이고 기억인 것이다.

앗제의 사진이 아우라로부터 해방되었다 함은 곧 예술 작품을 대하는 기존의 태도가 전적으로 바뀌었음을 의미한다. 아우라를 갖는 그림과 같은 전통 예술을 대하는 사람은 그 작품 안으로 몰입해서 스스로를 작품과 일체화하여 아우라를 온몸으로 체험해야 하지만, 이제 새로운 시대에서는 복제 기술 때문에 — 혹은 덕분에 — 원하는 장소와 시간 속에서 사진과 자유롭게 부유하고, 헤매게 된다. 복제된 앗제의 사진을 접하는 관객은 재현된 이미지에 몰입을 할 수도 없고, 작품에 일체화를 할 수도 없다. 대상은 그저 대상이고, 본질을 갖지 않는 타자일 뿐이다. 그래서 이제 사진 예술은 대상에 대한 몰입으로부터 자유로운 상태에서 대상에 대한 비판과 거리 두기를 필요로 한다.

인물은 고전주의 그림이 가장 애용하는 대상이었다. 초상화는 원본 자체로부터 뿜어 나오는 아우라 덕분에 성스러운 기운을 가졌다. 그래서 사진 초창기 즉 그림의 재현 전통을 답습하려는 사진은 인물을 주요 대상으로 삼았다. 그러던 전통이 아우구스트 잔더(August Sander, 1876~1964)로부터 크게 바뀌었다. 아우구스트 잔더의 인물 사진은 두 가지 차원에서 전통적 초상화와 다르다. 그것은 전통적으로 해왔던, 인물에 대해 제의적 의미나 기억의 가치를 부여하는 아우라가 있는 재현이 아닌, 사회학적 차원에서 인간상을 파악하려 했다는 점이다. 그래서 엄밀하게 말하면, 그의 사진은 인물 사진이 아

닌 인물을 놓고 파악한 사회적 맥락의 재구성이다. 잔더는 인물을 통해 그가 살던 시대의 사회 구조를 역사적 증언으로서 후세에 남기려 했던 것이다.

잔더는 비단 노동자, 농민, 하인, 집시 등 사회에서 소외당한 사람들 말고도 귀부인, 공무원, 경영자, 군인 등 사회의 중간층과 상류층인 사람들도 모두 대상으로 포함하였다. 그러다 보니 그의 사진은 한 장 한 장이 별개의 독립성을 갖는 동시에 전체가 하나로 연관되는 연작물이다. 그 안에는 예술과 역사가 공존해 있다. 군(群)사진이라는, 사진만이 갖는 특유의 장르가 개척된 것이다. 이 점이 결정적으로 잔더의 사진이 아우라로부터 해방된 사실을 보여주는 것이다. 그림에서 뿜어나오는 전통적 의미에서의 아우라는 대상과 그 대상을 보는 주체 사이에 형성되는 교감으로부터 비롯된다. 둘 사이에는 분명한 시선의 교차가 있고, 그래서 둘 사이에 보이지 않는 대화가 오가며, 대화 속에서 그 대상이 본질적으로 갖는 삶의 희로애락을 공유하는 것이다. 이러한 것들을 잔더의 인물은 부인한다. 그것이 대상의 객체화이고, 대상으로부터 거리 두기이며, 아우라로부터 해방인 것이다.

사진의 맛은 아우라를 죽이는 것

벤야민 사진 미학의 중심 개념인 아우라로부터의 탈피 즉 대상과의 거리 두기를 가장 잘 보여주는 한국 작가는 민병헌이 아닐까. 민병헌의 대상은 극적이지 않다. 매일의 일상에서 접하는 별거 아닌

흙덩어리, 나무, 작은 덤불, 풀이파리 같은 것들을 렌즈라는 눈으로 찾아, 보았다는 것은 바로 민병헌의 아우라에 오염되지 않는 시선을 보여준다. 그의 눈은 전적으로 그가 세운 주관의 삶이다. 객관적이거나 역사적이거나 담론적인 것들로부터 거리를 두고 홀로 선다는 것이 그리 쉬운 일은 아닐 것이다. 누구나 볼 수는 있으나 아무도 보지 못한 것을 작품이라 내세우는 일은 사회의 지식과 앎으로부터 스스로를 소격시키지 않으면 할 수 없는 일이기 때문이다. 이 점에서 사진이란 누구나 아름답게 보는 장면을 이미지로 담는 게 아니고 세상을 자기 눈으로 아름답게 (혹은 달리) 인식하는 것이다.

그래서 사진가 민병헌의 사진에는 겉으로 보이는 특별한 의식이 존재하지 않는다. 아니, 작가의 어떤 의식은 분명히 존재하겠지만, 사회 언어로 형상화할 수 있거나, 형상화하고자 하는 그런 의식은 아니다. '나'만의 의식, 주체적 의식은 곧 사회의 지배적 위치에 서긴 하나 존재하지 않는 허상의 집합체인 다수성이나 효율성에 대한 거리 두기이기도 하다. 그것이 사회에 대한 비판으로 이어질지 아니면 내면세계의 성찰로 이어질지, 보는 사람은 알지 못한다. 작가의 몫이다. 관여할 수도 없고, 관여해서도 안 되는, 엄밀하게는 전혀 다른 문제이다. 그래서 세계를 접하는 작가는 외롭고 쓸쓸하다. 그의 사진이 흐릿하고, 중간 톤이며, 밋밋한 것은 그 스스로가 세계를 그렇게 보고자 했기 때문일 것이다. 그래서 작가는 스스로 그랬듯이 독자들에게도 가르치려 들지 않는다. 자신의 생각을 퍼뜨리려 들지도 않는다. 다만 그가 하는 일은 사진을 바라보는 눈을 갖는다는 것이 무엇인지를 한 번 경험해 볼 수 있도록 사진과 세계 사이의 문을 열어두는 것뿐이다.

사진은 그 자체가 복제 이미지라는 차원에서 본질적으로 아우라를 벗어나는 이미지이다. 카메라를 들고 대상과 가까이 감으로써 대상과 '나' 사이에 존재하는 거리를 없애고, 그러다 보니 대상에 대해 몰입하고, 신비화하며, 관조하는 태도를 깨뜨려버린다. 그래서 엄밀하게 보면 사진을 하는 태도는 예술을 하는 태도보다는 학문을 하는 태도와 더 가깝다. 물론 사진 초창기 때의 사진 성격에 관한 논리다. 이후로 사진은 많이 변했다. 사진을 가지고 대상과의 거리를 만들어 낼 수도 있고, 그런 행위를 통해 예술을 즐길 수도 있다. 그렇지만 사진의 맛은 아우라를 죽이고 누구나 즐기는 대중 예술로 가는 데 있지 않을까? 기껏 해봤자 대상을 전유할 수밖에 없는 행위, 그것이 가장 일차적인 사진 행위다. 사진에 아우라를 부여해서 미술관이나 갤러리로 데리고 가 전시 숭배의 대상으로 삼는 것은 숭배 없이 살 수 없는 인간 군상이 만들어낸 문화일 뿐이다.

아우라로부터 벗어나는 사진을 추구하는 사진가로 화덕헌이 있다. 부산에서 작품 활동을 하는 화덕헌은 주거지를 통해 인간의 사회적 존재에 대해 고민하는 사진가이다. 그의 사진(전) 「흔들리는 집」은 재건축 구역에서 사라져버린 문패를 찍었다. 해와 달빛 속에서, 비바람 속에서 바래고, 갈라지고, 삭아 내린 그 모습 그대로를 찍었다. 작위적이지 않은 실제 그 모습 그대로 은은히 자아내는 이미지다. 그 이미지들은 바닷바람 거세게 몰아치는 미포 동해남부선 철둑 건너 노란 집 외벽을 휘감은 수백 장의 문패 이미지를 프린트한 것과 함께 전시된다. 사진은 드러내놓고 아우라가 없는 복제 예술임을 보여주는 행위다. 그러다 보니 그 사진 프린트들은 더 이상 시뮬라크

르(simulacre)가 아니다. 노란 문패들이 펄럭이는 전시장 밖을 보고 안으로 들어가 물성을 전혀 강조하지 않은 평범한 프린트로 만들어진 그 사진들을 보면서 사람들은 그 시절 그 집으로 돌아가 세상을 회상한다. 화덕헌의 「김밥천국」도 마찬가지다. 일회용 카메라로 찍은, 그것도 전국에 있는 아는 사람들에게 부탁하여 모은 이미지들을 흔하디흔한 A4 용지로 프린트해 오토바이 수리 가게 이층 빈집에 걸었다. 거기에는 TV에서 설교하는 기독교 목사들의 모습을 캡처하여 아무나 하듯 보통의 용지에 프린트해 같이 걸어둔 것도 있다. 철저하게 아우라로부터 벗어나려는 노력이다. 절대적인 장소, 절대적인 맥락을 조건으로 삼는 아우라로부터 벗어나 어디로든 갈 수도 있고, 누구든 소유할 수 있으며, 어떻게든 쓰이는 그런 사진을 추구한다.

사진이 예술이냐 아니냐를 말하는 것은 이제 진부하다. 그렇지 않은 경우는 있겠지만, 예술을 추구하는 사진은 얼마든지 예술일 수 있다. 그런데 어떤 사진이 예술인가? 그 답이 여기에 있다. 회화의 인습으로부터 완전히 벗어나 이미지를 만들고, 회화와 미술의 갖가지 장르를 크로스오버 하여 새로운 뭔가를 창조적으로 생성해 내는 것. 화덕헌의 사진(전)이 항상 주목을 받는 것은 바로 이 사진의 본질과 행위 미술 사이의 그 엄청난 폭을 감히 전시 안으로 담아내려 시도하는 무모함이 있기 때문이다. 그는 이를 두고 '작업에서 나올 모종의 즐거움'이라 읊는다. 그것이다. 예술을 즐거움으로 보는 그 낙천성에 그의 예술 생명력이 살아 숨 쉬는 것, 해운대에서 불어오는 바닷바람과 함께. 벤야민이 말하는 아우라로부터 벗어난 복제 시대 예술이 가야 할 길 가운데 의미 있는 하나다.

제2장　바르트의 풍크툼
: 기호가 넘치는 세계에서 찔린 아픈 상처

사진은 왜 인문학의 보고인가?

벤야민과 함께 사진 담론의 초석을 깐 이는 롤랑 바르트(Roland Barthes, 1915~1980)이다. 바르트의 사진 담론은 그의 신화관에 기초한다. 그는 우리가 사는 세상을 신화로 본다. 그 신화는 일정한 구조에 의해 지배되고, 그 구조는 특정 의미를 지니는 기호로 점철되어 있다. 따라서 바르트는 현대인이 저지르는 가장 큰 오류 가운데 하나는 자신이 속한 사회의 제도와 의미가 '자연스러운' 혹은 '합리적인' 것이라고 생각하는 것이라 한다. 바르트에 의하면 현대 사회에서의 종교, 혼인 여부, 성적 취향, 학벌 등은 자연스러운 것 즉 당연한 것으로 받아들여서는 안 된다. 그러한 것들은 단지 사회 내에서 만들어진 것이며, 특정 사회 내에서만 특정 의미를 가질 뿐이다. 사진작가가 수염을 기르는 것은 자연스럽고, 공무원이 수염을 기르는 것은 합리적이지 못하다는 것, 아버지와 아들이 술은 같이 마셔도 담배는 같이 피울 수 없다는 것 등은 단순한 통념일 뿐이다.

바르트는 동시대 프랑스 사상가인 사르트르나 카뮈가 그랬듯이 마르크스주의에 기초를 둔다. 그는 특히 노동자 계급에 대해 우호적이었지만 부르주아 계급에 대해서는 적대적이었다. 그는 둘 간의 관계를 그들이 각각 즐기는 프로레슬링과 연극을 놓고 분석한다. 그는 자신의 저서『신화학』을 통해 프로레슬링은 철저히 잘 짜여 진 공연인데도 노동자들은 그것이 일주일에 몇 번씩 공연장에서 행하는 쇼라는 것을 알면서 즐기기 때문에 솔직하다고 했다. 반면, 연극은 실제 생활처럼 보여주는 것일 뿐, 철저한 허구인데, 자신을 거기에 몰입하고 일체화하는 부르주아지들의 태도는 정직하지 못하다고 했다. 바르트가 이 둘의 비교를 통해 말하는 것은 우리가 실제 생활 속의 사건들과 쇼, 오락, 연극, 문학 등과 같은 대중문화가 우리에게 제시하는 사건들을 분명히 구분해야 한다는 것이다.

바르트의 이러한 견해는 독일 극작가 브레히트가 연극을 '거리 두기'로 규정하는 것과 일맥상통한다. 바르트는 브레히트의 연극은 프로레슬링에서와 같이 관객이 자신의 연기에 몰입하거나 사로잡혀 스스로를 잃어버리게 하지 않는 것이라고 했다. 그는 부르주아 예술의 가장 큰 한계는 관객에게 그것이 사실인 것처럼 믿게 하고, 그에 따라 기호가 자연스러운 것이라는 허구를 유지시키려 한다는 것이라고 했다. 그래서 참다운 연극은 배우든 연출자든 연극이 허구라는 사실을 — 막간에 불을 끄지 않고 무대 정리를 한다거나, 해설자의 적극적 개입을 통해 — 관객에게 알려줘 허구와 실제 사이에 거리를 두게 해야 한다고 했다. 바르트는 배우가 스스로에게 감동함으로써 관객을 감동시킨다는 낭만주의적 계몽주의적 진정성을 배격하려 한 것이다.

바르트의 이러한 예술관은 세상이란 명료하게 읽을 수 없다는 세계관에서 비롯된 것이다. 명료함이란 하나의 계급적 태도 즉 사람들이 자신이 속한 계급의 다른 구성원들에게 자신이 같은 계급에 속한 구성원이라는 것을 알리는 기호일 뿐이라는 것이다. 그것은 프랑스에서 부르주아지 권력이 일어나기 시작한 때 거기에 속한 문필가들이 그 중요성을 부여하면서부터였다. 그에 의하면, 명료함이라는 것이 글을 왼쪽에서 오른쪽으로 읽어 나가는 습관보다 더 보편적이지도 않고 누구에게나 바람직한 특질인 것도 아니다. 따라서 사람들이 사회과학의 구조나 인문학의 기호를 따라가는 것은 부르주아지가 영원한 권력을 유지할 수 있게 하는 세계에 동조하는 것이다.

그래서 바르트는 관습적으로 되는 명료함이라는 함정을 피하는 방식으로 글의 비가독성(非可讀性)이 필요함을 주장한다. 다시 말하면, 어렵게 글쓰기를 해서 쓰는 사람의 뜻이 일괄적으로 읽는 사람에게 스며들어가지 않도록 해야 하고, 읽는 사람이 각자 느낌대로 읽어야 한다는 것이다. 바르트에게 중요한 것은 기호가 주는 패러다임으로부터 확보되는 의미를 차단하는 것이다. 사진 비평가 수전 손택(Susan Sontag)이 해석이라는 것은 다름 아닌 비평가들이 예술에 대해 통렬하게 가하는 복수라고 한 것도 이와 동일한 맥락이다. 그 안에 '너'와 '나'가 다르고, '너'와 '나'가 공유할 수 없는, 어떤 설명할 수 없는 부분이 있기 때문이다. 바르트의 풍크툼(punctum) 개념은 여기에서 나온다.

풍크툼은 화살처럼 뾰족한 도구로 찔릴 때 생기는 상처나 그 흔적. 뭐라고 명쾌하게 설명할 수 없는 돌발적인 아픔이다. 분석할 수도,

예견할 수도 없는, 그러면서 똑같이 반복해서 느낄 수도 없는 것이다. 작은 구멍이고 조그만 얼룩이면서 작게 베인 상처다. 꼭 단 한 명에게만 적용되는 찔림, 그 풍크툼의 존재가 있어서 사진은 테크닉도 아니고, 실재도 아니며, 객관도 아닌 것이 된다. 그 소통 불가능한 우연의 세계가 사진의 가장 중요한 개념이자 사진이 인문학의 보고가 되는 개념이다.

바르트가 풍크툼을 결정적으로 알게 된 것은 그의 어머니의 죽음과 그것 때문에 생긴 우울증 때문이었다. 바르트는 어머니가 돌아가신 후 유품을 정리하면서 그 어떤 사진도 그가 사랑했던 어머니를 그대로 재현할 수 없다는 사실을 느끼고 절망했다. 그러던 어느 날 어머니의 다섯 살 아이 시절 사진을 발견한다. 그는 실제 본 적이 없는 그 다섯 살 난 아이 사진 속에서 어머니의 모든 것을 느낀다. 그런데 그는 어머니의 그 사진은 그가 아닌 다른 이 즉 우리와 같은 독자들에게는 아무런 의미가 없는 것이라 했다. 양자는 논리적으로 전혀 소통될 수 없기 때문이다. 그래서 그는 그 사진으로부터 실증적인 의미의 객관성을 성립시킨다는 것은 불가능하다면서 아무에게도 보여주지 않았다. 우울증에 시달린 바르트는 언어를 가벼운 것으로, 이미지를 정지시켜야 하는 것으로 본 타고난 반항아였다. 그는 보편자를 위해 개별자가 희생해야 한다는 그 숭고한 시대적 철학적 미(美)에 처절히 반항하였다. 속박과 의례를 싫어하고, 보편성을 참을 수 없었다. 현대 사진은 바르트가 말하는 바로 그 탈보편화 안에서 꿈틀거린다. 그것이 그가 말한 풍크툼의 세계이고, 사진 세계의 생명력이다.

오래된 사진은 가끔 찔린 아픔을 준다

모든 사진이 다 그렇겠지만, 특히 최민식의 사진은, 적어도 내게는, 장면 하나하나가 풍크툼으로 차 있다. 물론 보는 이마다 환원할 수 있는 것과 그럴 수 없는 장면이 다르고, 찔러 오는 아픔의 정도가 다를 것이지만. 또 같은 사진이라도 볼 때마다 다르겠지만, 최민식의 사진은 그가 살아온 시대를 같이 살아온 한국인에게 아픈 찔림을 많이 준다. 그 안에서 때로는 나를 찾기도 하고 때로는 돌아가신 내 어머니를 찾기도 한다. 그의 사진이 처절한 것은 그 돌아갈 수 없는 기억의 시간이 이 자리에 재현될 수 없고, 그런 아픔은 나만 가질 수밖에 없기 때문이다. 사진가 최민식의 사진 가운데 아기를 업은 아낙이 지쳐 계단에 기대어 자는 모습을 담은 것이 있다. 그 사진에서 작가는 한 쪽 발뒤꿈치에 걸쳐 있는 듯 떨어져 있는 저 고무신에서 감정이 북받쳐 오른다 했다. 그런데 난 저 어머니가 입은 몸뻬가 폐부에 박혀 아프다. 그 몸뻬를 통해 20년 전 돌아가신 외할머니를 만나기 때문이다. 이것이 다른 경험으로는 환원할 수 없고, 오직 나 자신에게만 존재하는 풍크툼의 세계다.

최민식의 사진, 50년이 넘는 기간 동안 줄곧 '휴머니즘'이라는 한 주제를 가지고 작업을 해온 그의 오래된 사진은 그때 그 시절, 나 혹은 내 어머니 혹은 내 할머니가 그 자리에 있었음직한 모습을 우연 속에서 각자에게 재현한다. 어느 땅에서 누군가가 그렇게 살아온 그 모습이 나를 흔들고 찌르는 풍크툼의 존재로 체험되는 것이다. 그래서 작가 최민식이 꿈꾸는 휴머니즘은, 적어도 한국의 독자들에게는,

여러 개의 우연한 풍크툼들로 완성된다.

사실, 사진은 일반적인 기호들로부터 철저히 독립된 풍크툼의 세계로만 읽힐 수도 없고, 그렇게 읽혀서도 안 된다. 사진 안에 여러 가지의 객관적 의미로 가득 찬 기호들이 있는 것을 무시할 수는 없다. 그 안에는 당시 사람들이 입던 옷 모양도 있고, 의례 방식도 있으며, 감정 표현 양식도 있다. 배경이 되는 집과 거리의 배열 구조도 있고, 크게 보면 산과 강의 자연 질서도 있다. 그 위에 빛이 들어오고 작가가 구도를 잡아 포커스를 맞추면서 작가의 의도가 전달된다. 매우 일반적이고 평균적인 정서는 작가의 의도에 따라 — 혹은 의도와 관계없이 — 여러 사람에 의해 공유된다. 이것이 스투디움(studium)의 세계다. 최민식의 사진은 그 도덕적이면서 합리적인 일반적 감성의 원천, 스투디움을 매우 풍부하게 갖는다. 초고속으로 달려오느라 그 시간을 잃고 사람 사는 세상마저 잃어버린 많은 한국의 중년층이 그의 사진을 좋아하는 것은 '우리' 모두가 공유하는 그 스투디움이 그의 사진 안에 가득 차 있기 때문일 것이다. 그 잃어버린 시간의 재현 속에서 각자가 받아들이는 풍크툼이 담당하는 몫은 또 다른 부분이다.

사진가 쿠델카(Josef Koudelka, 1938~)가 사랑한 대상은 떠돌이 집시들이다. 그 사람들은 고향을 떠나왔든, 나라에서 쫓겨났든, 삶에 상처를 안고 사는 이들이다. 여기에 쿠델카는 관조하는 듯한 태도로 대상에 접근한다. 그래서 독자의 입장에서는 그 대상에 대해 긍정적이든 부정적이든 참여나 개입의 감정을 느끼기보다는 소원한 거리에서 뭔가를 느끼게 된다. 아련함이기도 하고, 쓰라림이기도 하고, 아림이기도 하다. 그것이 나에게 쿠델카의 사진이 갖는 파토스

(pathos)이다. 사내의 벗겨진 이마에서 돌아가신 아버지를 본다면 그 것이 나에게 풍크툼이다. 자갈밭에서 그럴 수 있고, 낡고 헤진 티셔츠에서도 그럴 수 있으며, 구린내가 풀풀 날 것 같은 신발들에서도 그럴 수 있다. 쿠델카의 작품들에서 나는 잃어버린 시간과 공간으로부터 돋아난 상처를 느낀다. 그렇다고 모든 사람들이 다 그러려니 하고 생각하지는 않는다. 풍크툼은 작가와 독자 사이에 생성되는 느낌을 공유하게 하지 않기 때문이다. 그것은 단지 설명할 수 없는 우연일 뿐이다.

인류학자들이 수행하듯, 대상의 삶에 특별히 참여하여 뭔가를 말 하려 하지 않아도, 뭔가 제시하지 않으려 해도, 털어놓을 수도 털어놓고 싶지도 않은 불가사의한 슬픔, 그 풍크툼의 세계를 쿠델카의 사진에서 읽는다. 우리가 풍크툼을 간헐적으로 그렇지만 깊은 한숨 속에서 공유한다는 것은 사진이라는 것이 애초에 그 안에 담긴 사건을 한때 담아두던 그 시간 안에 정지시켜 버리는 속성을 강하게 갖기 때문이다.

사실, 사진이 독자에게 감동을 주는 근거는 일정하지 않다. 그것은 보통 사진이 그 자체 언어에 직접 개입을 해서 만들어지는 것이 아니고, 기계적으로 재현하는 것인 만큼 모호함의 범위가 매우 넓기 때문이다. 그리고 독자에 따라 기억을 훨씬 넓고 쉽게 공유하도록 제시할 수 있기 때문이기도 하다. 그것이 사진이 갖는 주요한 고유 특성이다. 그래서 기억은 기본적으로 기록이고, 역사며, 사진이 갖는 고유의 성격과 궤를 같이 할 수밖에 없다. 기억은 본질적으로 불완전하면서 불안하다. 그런데 사진은 그런 기억만큼이나 혹은 더 불연속적이다. 사진은 자신과 다른 사람들을 기억으로 연결시키는 역

정택용, 2006

그 아픈 찔림의 상처, 그것은 목이 떨어져 나간 대상의 처절함으로부터 느낄 수도 있고, 지금은 우리네 식탁에서 찾기 어려운 사진 속 스테인레스 국그릇에서 느낄 수도 있다. 그것이 풍크툼이다. 풍크툼, 그 은닉의 그리움이 이데올로기 담론의 홍수보다 훨씬 더 아프다. 사진이 갖는 힘이 바로 여기에 있다.

할을 해주지 못한다. 개개의 기억이라는 것은 너무나 어설퍼 공공적인 기능을 기대하기가 어렵다. 사진을 통한 기억이 공공성을 획득하기 위해서는 그 빈 공간이 너무 크고 막중해서 사실 집단으로 만들어진 특정 사진을 제외하고는 불가능하다. 사진과 함께 있을 수 있는 존재는 개개의 기억뿐이다. 사사로운 개인 기억의 세계가 폄훼돼서는 안 됨은 말할 필요도 없다. 바로 그 역할, 남들과 다를 수 있는 매우 파편적이고 불완전한 개인만의 기억을 사진이 만들어낼 수 있다. 여기에서 오래된 사진이 갖는 풍크툼의 세계가 열린다. 모든 사진은 시간 속에서 오래된 사진이 된다. 그래서 오래된 사진에서 풍크툼은 많은 이에게 만연된다.

오래된 사진이 주는, 그 어떤 예술도 행해 내기 어려운, 대중 예술로서의 존재 가치가 바로 여기에서 비롯된다. 오래된 사진이라는 것은 누구나 공유할 수 있는 공간을 작동하게 하는 것이라서 논리나 이치로 설명할 수 없는 세계를 열어준다. 그러니 오래된 사진이 주는 풍크툼은 구성미나 조형미와는 아무런 관계가 없다. 유명한 사진가들이 남긴 것이든, 허름한 앨범 속에서 찾은 것이든, 재개발 구역의 허물어진 아파트 계단에서 만난 사진이든, 오래된 사진은 가끔 찔린 아픔을 준다. 사조가 어떠하든, 철학이 어떠하든, 기록의 가치가 어떠하든, 사진가의 역사적 위치가 어떠하든, 존재 자체로서 이미 사진 예술의 경지에 오른다. 그런 의미에서 한국 사진계의 오래된 1세대 사진가들, 강운구, 육명심, 주명덕, 김응식, 정범태, 김녕만 등이 남긴 마을, 장터, 가족, 논밭, 가게, 도심의 풍경 속에서 작가의 의도나 메시지를 해석하는 것은 한정적이다. 그보다 더 우선적인 것은 그 오래된 사진들이 많은 우

리들에게 찔림으로 소통을 이루고 그 안에서 잃어버린 인간 지향의 세계를 이어주는 것일 것이다.

지나간 시간은 현재에도 있다. 2000년대 한국 사회에서 들끓은 저항은 신자유주의 자본주의에 대한 저항이지만, 사람 사는 세상을 그리워하는 슬픔이기도 하다. 사진가 정택용이 서울 외곽의 한 노동 현장에서 한 줌도 되지 않는 비정규 노동자들이 국가와 자본에 대해 일으킨 반란의 목소리를 재현한 사진은 적어도 나에게는 진한 찔림을 준다. 그 저항은, 바르트가 말하였듯, 특정한 의미를 지니는 기호의 구조에 대한 저항이다. 주류라고 생각하는 사람들은 자신들이 사회에서 행하는 의미가 상식적이고, 노동자·농민 등 소외 계층이 하는 '짓'들은 몰상식한 것으로 파악하는 세상에 대한 몸부림이다. 정택용은 그러한 기호의 놀음에 대해 항거하는 사람들의 행위를 사진으로 기록하였다. 사진은 언어적으로든 시각적으로든 세계에 대한 표상을 이데올로기적 맥락 속에서 위치시키는 어떠한 내포도 직접적으로 갖지 않는다. 다만 지시할 뿐이고 그 안에서 외연과 내포의 의미를 각자 느낄 뿐이다. 그래서 정택용의 목 없는 노동자 사진은 이 땅에서 1980년대 야수의 세월을 지내온 사람들에게 끝없는 슬픔의 그리움을 준다. 그 아픈 찔림의 상처, 그것은 목이 떨어져 나간 대상의 처절함으로부터 느낄 수도 있고, 지금은 우리네 식탁에서 찾기 어려운 사진 속 스테인레스 국그릇에서 느낄 수도 있다. 그것이 풍크툼이다. 풍크툼, 그 은닉의 그리움이 이데올로기 담론의 홍수보다 훨씬 더 아프다. 사진이 갖는 힘이 바로 여기에 있다.

제3장 　 하이데거의 존재
: 사물의 재현이 아닌 존재의 체험

사진은 하이데거의 존재를 드러낼 수 있는가?

헤겔(Georg Wilhelm Friedrich Hegel, 1770~1831)은 예술이란 정신을 드러내는 것이라고 했다. 그래서 그는 근대가 시작됨으로써 예술이 종말을 고했다고 했다. 그런데 헤겔의 예상과는 달리 예술은 아직도 굳건히 살아 있다. 그렇다면 헤겔의 오류는 어디서 왔을까? 그것은 그가 너무 근대의 합리주의에만 사로잡혀 예술을 보았기 때문이다. 그는 예술의 근본 가운데 하나인 미메시스(mimesis, 넓은 의미의 모방)를 단순한 흉내 내기로만 해석했다. 그래서 예술 안에서 '진리'는 무엇을 '닮다'가 아닌, 무엇이 '되다'의 산물이어야 했다.

헤겔의 그러한 생각은 합리에 대한 강박증일 수밖에 없었고, 결국 그렇게 되니 그 안에서 예술이 존재할 수 있는 여지가 사라져 버리게 된 것이다. 그런데 이에 비해 하이데거(Martin Heidegger, 1889~1976)는 그보다 한층 폭넓은 예술관을 가졌다. 그는 예술의 진리를 '되기'가 아닌 '닮기'에 있다고 보았기 때문이다. 그 '닮기'는

진리를 발생하게 하는 것이자 세계를 열어주는 것이다. 하이데거의 관심은 어떻게 재현하는 것이 진리를 드러내는 것이냐에 대한 문제였다.

하이데거가 헤겔의 미학에 대해 신랄하게 비판할 무렵, 예술사에서 조용한 그러나 심각한 사건이 하나 발생했다. 카메라의 발명이다. 19세기 카메라의 발명은 미술사에 충격을 주었다. 그것은 미메시스와 재현의 문제에 관해서였다. 지금까지 세계를 재현할 의무를 맡았던 그림의 자리를 사진이 떠맡게 된 것이다. 재현의 과제를 사진에게 넘겨준 그림은 이제 눈에 보이는 '존재자'를 재현(再現, representation)할 의무에서 벗어나, 점점 더 눈에 보이는 형상을 지우고, 보이지 않는 근원적 '존재'를 현시(顯示, presentation)하는 쪽으로 나아간다.

여기에서 '존재자'란 가을철 떨어지는 낙엽을 보면서 우수에 젖을 때 그 낙엽을 말함이고, '존재'란 오 헨리의 소설에 나오는 마지막 잎새를 보면서 생명과 죽음의 본질적 세계를 체험하게 하는 것을 말한다. 사랑하는 어머니가 돌아가셨지만, 언제까지나 마음속에 남아 있던 롤랑 바르트에게는 존재자로서의 어머니는 이제 없지만, 존재로서의 어머니는 남아 있는 것이다. 시인 한용운이 노래한 님은 갔지만 나는 님을 보내지 않았다고 할 때, 간 님은 존재자이고, 보내지 않아 내 속에 있는 님은 존재인 것이다. 하이데거는 이 가운데 존재자에 대해서는 별로 의미를 두지 않은 반면, 존재에 대해서는 본질로서 큰 의미를 두었다.

존재자와 존재에 관한 더 명쾌한 이해를 하기 위해 하이데거가 설

정한 사물에 대해 살펴보기로 하자. 하이데거는 사물을 도구와 작품으로 나누어 설명한다. 도구나 작품이나 모두 인간에 의해 만들어진 것이라는 공통점이 있지만, 도구는 철저히 어떤 목적을 위해 만들어진 것인 반면, 작품은 아무런 목적 없이 존재 그 자체의 의의를 갖는 것이다. 도구에서 실용이나 용도가 빠지면 작품이 된다는 의미이기도 하고, 작품은 어떠한 목적을 띠는 것이 되어서는 안 된다는 의미이기도 하다. 남녀가 섹스하는 모습을 담은 것이라 할지라도 감각의 흥분이라는 용도를 위해 제작한 것은 포르노이고, 사원 벽면에 음양합일과 우주의 음력(陰力)의 이치를 세계의 이치로 현시하기 위해 제작한 것은 예술이 된다는 것이다.

결국, 하이데거가 말하는 '세계 내 존재(being-in-the-world)'인 인간은 본질적 존재의 결과일 뿐, 쾌감, 놀라움, 슬픔 등과 같은 어떤 감성과는 아무 관계가 없는 것이다. 이를 다른 말로 풀어 보면, 대상은 영원무궁하고 불변하고 모든 것에 통하는 본질을 갖기 때문에 대상에 대해 주체라는 것이 설 자리가 없는 것이다. 이것이 하이데거의 전형적인 고전주의적 예술관이다.

자, 이쯤에서 하이데거가 직접 인용한 고흐의 작품 「구두」를 통해 존재와 존재자에 대해 살펴보기로 하자. 내 눈 앞에 고흐가 그린 「구두」 그림이 있다고 치자. 그리고 나는 그 그림을 통해 지금은 돌아가신 아버지의 젊은 시절, 빈농의 아들로 태어나 배고픔을 이기기 위해 고향을 등지고 만주까지 도둑 기차를 타고 도망칠 때 신었음직한 아버지의 삶의 총체를 체험한다. 그때 그 그림은 존재를 드러내는 예술 작품이 되는 것이다. 하이데거는 이를 구두라는 존재자가

그 존재의 비(非)은폐성 안으로 튀어나온 것이라고 설명한다. 여기에서 존재자가 비은폐 되는 것을 그리스인의 개념을 따라 진리라 했고, 그렇게 존재자의 진리를 비은폐 하는 것을 예술이라 했다. 따라서 예술은 존재자를 모방이나 재현하는 존재자 즉 대상과의 일치를 통해서 하는 것이 아니고 잊혀진 존재 즉 보이지 않는 것을 끌어내 보이게 하는 것이다.

좀 더 쉽게 우리 가까이에 있는 예를 들어 생각해 보자. 석굴암을 한번 떠올려 보라. 석굴암의 석불은 어떤 특정 인물을 모사하거나 재현한 것이 아니다. 그 불상은 우리가 볼 수 없는 불교의 넓고 깊은 생각들을 우리 앞에 드러나게 해주는 것이다. 그 작품을 통해 붓다의 연기(緣起)의 세계나 고해(苦海)로서의 세계를 체험할 때 그것은 하이데거가 말하는 예술 작품이 되는 것이다. 석굴암의 석불을 통해 그들은 붓다의 혹은 붓다가 되고자 하는 많은 이들의 세계를 그 자리에 있게 하는 것이다. 그래서 그 앞에서 예를 갖추고, 기도를 하고, 우주 진리와 소통을 하는 것이다. 그들은 기독교인들이 말하는 돌을 숭배하거나 돌로 만들어진 우상을 숭배하는 것이 아니고, 현시된 진리를 체험하는 것이다. (물론 그렇다고 해서 보통의 불교 신자들이 석굴암 불상 숭배를 진리 체험의 대상으로 대한다고도 보지 않는다.) 예술 작품을 통한 존재의 세계를 열어젖히고 그 안의 진리를 체험하는 열락을 체험한다는 의미다. 이러한 이치를 보통 예술 작품은 보이는 것을 재현하는 게 아니라 보이지 않는 것을 보이게 (혹은 존재하게) 하는 것이라고 한다.

하이데거의 맥락으로 돌아가 고흐의 「구두」를 보자. 하이데거는

그 그림을 통해 사물 존재의 현시를 읽었다. 그림 속 구두가 잊혀진 세계 진리에 대해 말을 했고, 그는 들음으로써 새로운 세계로의 초점을 열었다는 것이다. 그런데 그것은 하이데거의 철저한 주관적 세계다. 그것은 그 작품을 그린 고흐의 의도와는 아무런 관계가 없다. 고흐가 그 구두를 하이데거가 읽은 것과 동일하게 존재의 현시로 그렸는지, 그렇지 않았는지는 알 수 없다. 중요한 것은 하이데거는 그 「구두」를 그렇게 읽었다는 사실이다. 하이데거는 자신이 고흐의 「구두」를 통해 체험한 그런 도구 존재의 현시를 이루는 것을 예술이라고 하는 맥락에서 기술 복제가 만들어내는 사진으로는 그러한 존재의 현시를 원천적으로 할 수 없다고 했다. 그래서 사진은 존재의 진리를 담지 못한다고 했다. 즉, 하이데거에 따르면 사진은 예술이 되지 못하는 것이다. 그것은 철저히 사진이 갖는 이미지 재현의 성격 때문이다.

재현만으로는 하이데거의 예술이 되기 힘들다

하이데거에 의하면, 사진은 재현의 수단이기에 그림과 같이 본질을 표현할 수 있는 것이 될 수 없다. 하지만 사진을 본질적인 대상 즉 범접할 수 없는 성스러운 아우라를 가진 예술로 사용하고자 하는 노력은 꾸준히 있어 왔다. 좋은 예로 소비에트 러시아의 로드첸코(Alexander Rodchenko, 1891~1956)의 사진을 들 수 있다. 혁명 사회 건설에 목표를 둔 그의 사진은 죽어버린 아우라를 생성시키려는 인위적인 노력이었다. 기술 복제의 재현이라지만 그 안에서 아우라

를 생성시켜 그가 꿈꾸는 사회주의 국가 건설이라는 특정 목적에 사용하고자 한 것이다. 따라서 하이데거에 따르면 그의 행위는 철저히 도구적인 것으로 결코 예술이 될 수 없지만 사진을 접하는 사람들이 그 사진으로부터 어떤 본질을 체험하였다는 것 또한 부정할 수는 없을 것이다. 문제는 설사 존재의 본질이 없다 할지라도 그것을 접하게 하면 예술이 된다는 생각을 마냥 부정할 수는 없다는 사실이다. 일찍이 조지 오웰이 갈파하듯 '모든 예술은 선전'이라는 명제를 실현시키기에 로드첸코가 살았던 소비에트 러시아 전체주의 사회는 충분한 에너지를 머금고 있었다. 혁명 의식에 충일한 작가는 예술과 삶을 일치시켰고, 대중에 대한 역사적 사명은 들끓었다. 그에게 사진은 의미 없는 기호나 도구가 아니고 본질 그 자체였다. 그에게 사진은 하이데거의 본질이 대중에게 전이되는 새로운 차원의 훌륭한 예술이었다. 주체적 영감을 불어넣는 예술을 부르주아적이라 폄하한 로드첸코는 창작의 공간을 생성하는 예술을 거부한다. 그래서 그는 대상으로부터 낯설게 하기의 기법으로 작품 생산을 하였다.

로드첸코에게 혁명의 물결 속에서 국가를 상대화하고 인민을 강제하는 꿈을 실현하는 데 사진만 한 도구는 없었다. 그곳에서는 러시아 전체주의 사회에서 문학, 영화, 연극이 모두 모여 이념의 세례를 가하면서 혁명의 아우라를 생성하려 하였다. 그리고 인위적으로 생성된 아우라는 인민의 뇌 깊숙이 박혔다. 그것을 우리는 2002년 부산 아시안게임 중에 목격했다. 북측에서 온 소위 미녀 응원단이 김정일의 사진이 비에 맞을 것을 보고, '장군님'이 비를 맞는다고 울며, 뛰며, 난리법석을 치던 그들에게 그 사진은 단순히 재현된 이미지가

아니었다. 이미 하이데거가 말하는 본질의 아우라를 흠뻑 발산하는 존재였다. 복제를 통한 재현이라도 이념 혹은 그와 버금가는 어떤 권력이 뇌리에 박히면 사진도 얼마든지 아우라를 갖는 근원적 존재의 현시가 되는 것임을 보여준 좋은 예다.

결국 이념은 아우라를 통해 중세 이후 교회와 전체주의 그리고 자본을 유기적으로 연계시켜 주는 것이 된다. 그 안에서 (인위적으로 만들어진) 아우라는 각기 다른 어떤 특유의 방식으로 작동한다. 그 작동 맥락은 시간과 공간의 사회사적 맥락에 따라 달라진다. 하지만 같은 것이 하나 있다. 그것이 어떤 방식으로 작동하든지 그 모두는 다 탈(脫)인간적이라는 사실이다. 인간은 그 안에서 종속되는 존재일 뿐이다. 이것이 아우라가 형성되는 시공에서 작동하는 예술과 인간과의 관계이다. 사실, 근대의 사물은 칸트가 설파한 것처럼 시간과 공간이 이루어내는 하나의 구성체다. 그렇다면 시간과 공간이 해체되면 세계도 해체되어야 하는 것은 아닐까?

이 의문의 뿌리에서 김아타의 「온에어」가 나온다. 그는 자신의 철학을 "존재하는 것은 사라지지만 눈에 보이지 않는다고 해서 사라진 것은 아니다."로 함축한다. 하이데거의 톤과 동일하다. 작가가 사진계에서 하이데거의 존재에 대한 깊은 성찰을 통해 사진의 작품 수준을 한 단계 높인 것으로 평가할 만하다. 특히 사진이 본원적으로 출발한 서양 근대의 세계가 갖는 이원론적 세계관을 탈피하여 시간과 공간을 넘나드는, 영원한 세계를 추구하는 사상을 펼치려 했다는 것이 특기할 만하다. 뉴욕이라는 공간이 갖는 존재에 대한 망각과 순간의 가시성 문화를 총체적으로 잘 드러낸다는 사실이 그의 사진 작

업의 배경이 된다는 것 또한 마찬가지다. 8시간의 긴 노출을 통해 찍은 사진 안에서 그 많던 인간 군상이 눈앞에서 사라져 버린 현상을 통해 현대 사회에서 진리가 존재하지 않는 것을 말하려 하였을 것임은 분명히 하이데거의 세계관의 충실한 표상이다.

하지만 한계는 여전하다. 그의 의도와는 관계없이 그의 사진이 하이데거가 말하는 존재를 현시하는 예술 작품이 될 수 있다고 단정할 수 없기 때문이다. 그의 사진은 하이데거의 예술 작품이 되기엔 근본적으로 재현적이다. 그의 사진이 하이데거가 말하는바, 존재자에 생명을 불어넣을 수 있는 것도 아니고, 존재하지 않는 것을 존재하게 할 수 있는 것도 아니다. 기술 복제 시대에 도구를 통해 그 존재를 재현할 뿐이다. 진리를 현시할 수 없는 세상에 대한 한탄. 그것이 김아타는 하이데거에 충실하려 하였으나, 하이데거가 막상 그의 작품을 본다면 그의 '예술'에 못마땅해할 것 같은 이유가 여기에 있다.

하이데거에 의하면 감각 지각은 존재에 대해 확실한 지식을 제공하지 못한다. 지각은 착각이나 환각을 일으키기 때문이다. 그래서 이미지와 디지털이 홍수를 일으키는 요즘의 세계는 그야말로 환각 그 자체가 된다. 내가 아닌 나, '아바타'가 등장하고, 화상 통화를 하는 세계에 대한 우리의 체험은 대부분 이미지를 통해서 얻는 것이다. 세계는 이제 실재 대신 기술 복제된 이미지들로 구성되는데, 그것들은 환상일 수밖에 없다. 김아타는 하이데거의 존재에 대한 사유를 사진에 가져왔지만, 그렇다고 그의 사진이 어떤 본질을 갖는 존재가 되는 것은 아니다.

이상일의 「오온(五蘊)」은 부산의 범어사에 기거하면서 만물이 모두 잠에 든다는 새벽 3시경 사찰 주변을 찍은 사진들이다. 하이데거의 존재에 대해 사진으로 던진 화답이다. 「오온(五蘊)」은 감각으로 둘러싸인 객관을 배제하고 감각의 저편 안에 존재하며 드러나지 않는 본질을 표상하려 했다는 점에서 하이데거를 충실히 좇아가려는 것이다. 어둠은 존재자를 감추면서 아무것도 보여주지 않지만 그렇다고 존재마저 사라져버리는 것은 아니라는 말을 하고자 한 것이다. 칠흑과 같은 어둠 속 범어사를 둘러싼 사물은 작가의 눈을 통해 그 존재를 비(非)은폐 한다. 그리고 작가는 그것을 표상하려 든다. 따라서 그의 시도는 분명 하이데거가 말하는 존재의 사진적 재현이다. 특히 하이데거의 존재론과 뿌리를 같이하는 불교 세계관의 오온을 통해 형상화한 것은 자못 의미심장하다. 그 안에서 세상 만물 모두가 그 자체로서 진리를 가지고 있으나 사람들이 그것을 보지 못한다는 것, 그리고 그 주체인 '나'가 사라진 것을 드러내려 했다는 점에서 하이데거 존재의 충실한 표상이다.

하지만 이 또한 김아타의 경우와 마찬가지로 그 사진이 하이데거의 존재를 드러낼 수는 없다. 이상일 사진 「오온」은 원본으로서 오로지 존재하여야 할 유일 시공간에 있지 않은 채, 복제를 통해 재현되어 이 전시관, 저 미술관에 떠돌아다닌다는 사실 하나만으로 하이데거가 말하는 사진의 본원적 한계를 극복할 수 없다. 하지만 분명한 것은 하이데거의 미학과 존재론은 사진의 재현 원리와 사진의 탈

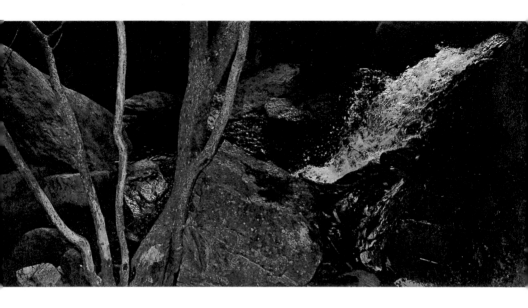

이상일, 2011

그의 시도는 분명 하이데거가 말하는 존재의 사진적 재현이다. 특히 하이데거의 존재론과 뿌리를 같이하는 불교 세계관의 오온을 통해 형상화한 것은 자못 의미심장하다. 그 안에서 세상 만물 모두가 그 자체로서 진리를 가지고 있으나 사람들이 그것을 보지 못한다는 것, 그리고 그 주체인 '나'가 사라진 것을 드러내려 했다는 점에서 하이데거 존재의 충실한 표상이다.

(脫)시공간적 존재를 통해서는 표현할 수 없는 개념이라는 사실이다. 사진은 작가가 그 자체에 직접 개입할 수 없는 재현의 매체이기 때문이다. 그만큼 하이데거는 보수적이고 전통적인 반면, 사진은 진보적이다. 단언컨대, 전통을 벗어나지 못하면 사진에서 예술을 구현할 수는 없다. 불교의 고승 임제가 설파하듯, 부처를 만나면 부처를 죽이고, 조사를 만나면 조사를 죽여야 한다.

제4장 칸트의 주관
: 창조성의 근대적 영역 찾기

모든 사진은 근대적인가?

　미학의 역사에서 칸트(Immanuel Kant, 1724~1804)는 고전주의를
벗어나 근대를 연 사상가이다. 고전주의는 아름다움이란 본질을 현
시하는 것이라는 헤겔의 미학에 바탕을 둔다. 여기에서 본질의 현시
란 완전성을 의미한다. 밀로의 비너스와 같이 수치 비례적으로 보아
완벽에 가까운 것을 의미하는 것이다. 그들은 일정한 규칙을 정해 놓
고 그것과 맞으면 아름다움이요 그것으로부터 벗어나면 아름답지 않
은 것으로 보았다. 그래서 그 안에서 예술가가 자유롭게 생각하고 활
동할 공간은 그리 많지 않았다. 20세기가 되면서 헤겔이 규정하는바,
본질을 현시하는 예술은 더 이상 존재하지 않게 되었다. 근대가 열리
면서 예술은 본질로부터 탈피하여 물질을 통한 감성의 창출, 대상의
상실, 현실의 주체적 해석, 상상 공간의 창조, 의미의 배제 등을 한꺼
번에 쏟아부었다. 고전주의의 진리 현시 미학을 뿌리째 흔들어버렸다.
그렇게 헤겔이 사라진 그 자리에 들어선 사람이 칸트다.

칸트에게 '아름답다'라는 판단은 전통적 방식에서 벗어나 개인적인 느낌에 따르는 것이었다. 칸트에게 인간의 오감은 사람마다 다른 것이다. 이 오감에 의해 느끼는 쾌감은 누구에게나 다 일반적이지만, 그렇다고 누구에게나 쾌감의 정도나 깊이가 동일할 수는 없다. 따라서 칸트에게 아름다움이란 인식이 아니라 쾌감이고, 그러므로 예술의 본성은 진리의 내용에 있지 않고, 예술의 형식에 있는 것이다. 바로 이 맥락에서 칸트가 규정하는 예술가는 일정한 규칙을 따라 자연을 모방하는 '장인'이 아니고, 스스로 규칙을 세워 아름다움을 창조하는 '천재'다. 과거에는 예술이 도덕이나 종교에 종속되어 있었으나, 이제는 아름다움을 구하기 위해 예술을 할 뿐이다. 따라서 예술을 하기 위해서는 무한한 상상력이 얼마든지 허용되거나 장려되기까지 한다. 결국 아름다움이라는 것은 철저히 자율적이어서 결코 개념화될 수는 없는 것으로 자리 잡는다.

이처럼 칸트에게 아름다움은 사용 목적과 관계없이 단지 쾌감을 주는 것일 뿐이다. "아름다움이란 수단이 아니라 목적이어야 한다."는 그 유명한 칸트의 명제가 바로 여기에서 나온다. 칸트에게 예술은 인식적이거나 윤리적인 가치를 가질 필요가 없는 것이다. 오로지 고유의 미적 자율성만 필요할 뿐이다. 따라서 칸트에게 예술은 순수한 형식 요소와 상상력의 자유로운 유희다. 그렇다고 해서 칸트의 형식 미학을 단순히 진리의 거부나 포기와 미적 자율성의 획득으로만 해석해서는 안 된다. 그보다는 예술 고유의 진리를 기존의 고전주의적 방식과 차별화된 다른 방식으로 규정하려는 시도였다고 보는 게 더 옳다.

칸트로 비롯되어 성립한 모더니즘은 자연과 삶의 모습을 그대로

모방하는 19세기의 사실주의에 정면으로 반기를 든다. 사실주의는 삶의 실재를 객관적이고 불변적인 것으로 파악하려 하였지만, 모더니즘은 실재를 주관에 따라 달라질 수밖에 없는 것으로 본다. 따라서 모더니즘은 객체보다는 주체를, 외적 경험보다는 내적 경험을, 그리고 집단의식보다는 개인의식을 더 중히 여긴다. 이제 모더니즘 작가들에게 자연과 삶은 더 이상 범접할 수 없는 우주적 유기체가 아니다. '나' 자신으로부터 비롯되는 경험의 세계일 뿐이다. 결국 모더니즘은 인간의 조건을 실존주의적 관점에서 다루는 것이 된다. 그것은 20세기에 접어들면서 과학과 기술이 급진적으로 발전하였으나, 인간 존중의 정신이 약화되면서 인간이 삶의 실존적 의미를 절실하게 필요로 하면서 생긴 지적 현상과 상승 작용을 일으켰다.

예술이 실존적 의미를 가진 것은 사르트르에 의해 본격화되었다. 그에게 인간이란 '아무런 이유 없이 홀로'인 존재이고, 따라서 그의 존재론은 철저히 개인주의라는 점에서 칸트와 맥을 잇는다. 사르트르가 "실존은 본질에 앞선다."고 설파한 것 또한 인간은 선험적으로 결정된 어떤 본질을 지닌 존재가 아니라 의미와 가치를 스스로 만들어가야 하는 존재임을 뜻한다. 그리고 그 생성이 있게 될 기본 조건은 다름 아닌 외부의 구속으로부터 완전히 자유롭게 되는 것이다.

사르트르는 예술을 논하기 위해 사물의 이원론을 편다. 그 안에서 사물은 일상적으로는 겉과 속이 똑같은 하나의 오브제이지만 그 안에서 예술 작품이라는 사물은 두 개의 물체가 한데 합쳐 두 겹을 이룬다. 여기에서 하나는 캔버스, 물감 등과 같은 물질이고, 또 다른 하나는 실재하지 않는 상상의 세계다. 누군가가 어떤 그림 속에서 꽃

병을 보고 감동을 받았다면 그것은 캔버스나 물감과 같은 실제의 오브제에 의해 감동을 받은 것이 아니고, 그것이 표상하는 즉 실재하지 않는 상상의 세계 때문에 감동을 받은 것이다. 그림 안에 있는 꽃병은 설사 어떤 특정 꽃병을 보고 모방한 것일지라도 그 물질 자체가 감동을 주는 것이 아니라는 것이다.

사르트르의 이 상상의 오브제는 모방으로 나타나는 유사를 통해서만 구체화될 수 있다. 그런데 사르트르에 의하면 모방을 통해 유사로서 나타나는 예술 매체는 사회 참여를 추동할 수 없다고 했다. 음악, 미술과 같은 예술을 나타내는 질료는 오로지 사물일 뿐 도구적 성격을 갖지 못하고, 반면에 언어를 도구로 사용하는 산문은 현실 참여를 할 수 있다고 본 것이다. 사진은 그것을 만드는 언어가 시(詩) — 사진은 빛으로 쓰는 시라고들 한다 — 와 같은 물질이기 때문에 감동을 주는 것일 뿐, 산문이 하듯 언어라는 이성을 도구로 하여 현실 참여를 할 수는 없다는 것이다.

역사적으로 볼 때 사진이 근대주의와 궤적을 같이하는 것은 널리 알려진 사실이다. 따라서 모든 사진은 다 근대적이다. 그렇다면 사진은 근대성이 갖는 비판과 실존 그리고 창조성의 세계와 떼려야 뗄 수 없는 밀접한 관계를 갖는다. 그럼에도 사진은 그 발전의 초창기에 근대적이지 못하였다. 즉 주관적이지 못한 채, 존재자를 모사하는 수준에 머무를 수밖에 없었다. 사진은 이런 종류의 험담과 평가절하를 오랫동안 받아왔다. 그러면서 근대의 세계로 본격적으로 접어들었고 이제 근대성이 말하는 물질성과 역사성을 갖게 된다. 사진이 모사를 넘어 재현과 창조의 세계로 들어갔고, 그 안에서 주체의

역할이 결정적이 되었다.

인습은 깨뜨리려고 존재하는 것

모더니즘을 사진으로 접목시키는 노력을 본격적으로 한 사진가는 알프레드 스티글리츠(Alfred Stieglitz, 1864~1946)였다. 대부분의 사진 비평가들이 그에게 주는 가장 보편적인 평가는 사진을 바야흐로 예술의 한 장르로 위치하게 하는 데 중요한 역할을 했다는 것이다. 많은 사람들이 그를 모더니즘 사진의 출발자로 평가한 데는 그가 이전의 작가들과는 달리 인물이든 풍경이든 그 무엇을 모사하거나 재현하든 간에, 점잖고 우아한 것을 추구하는 고전적 회화의 예술 세계에 머무르지 않고, 그것으로부터 벗어나 자신의 주관적 시각으로 보는 아름다움을 창출했다는 사실 위에 기반을 둔다. 그는 사진 초창기의 여러 작가들이 했던 것처럼 그림을 대체하는 수단으로서 회화 세계 안에 편안하게 머무르려 하지 않았다. 그는 객관주의를 벗어나 작가만이 갖는 보이지 않는 영역을 재현하고자 했다. 이것이 사진 예술에서 말하는 모더니즘의 창조성의 본격적인 시작이다.

그는 비록 사실주의와 완벽한 절연을 하지는 않았지만, 기계적인 재현의 장치를 벗어나 이미지를 창조하는 행위를 과감히 시도하였다. 미루어 짐작건대, 혹시 누군가가 — 그는 고전주의의 미적 관념에 머물러 있었으리라 — 우아하지 못한 눈보라가 치는 상황에서, 미적 가치도 없는 그 흔한 마차 정류장을 왜 찍느냐고 그를 힐난했다면, 그는 "다른 사람들은 몰라도 나에게는 아름다우니까"라는 단

호한 답으로 자신만의 주관 세계의 영역을 대변했을 것이다. 누구든 별 시답지 않게 보는 그런 장면에 눈을 뜨고, 그곳에서 발견한 생동감을 이미지에 불어넣은 것이 그의 근대 미학이다. 그에게 사진의 존재는 현실 세계와 따로 존재해서는 안 되는 것이고, 그 현실 세계는 사람들이 매일 살아가는 생명력의 공간이다.

예술에서 근대주의가 낳은 가장 획기적인 사건은 인습의 타파이다. 그 점에서 만 레이(Man Ray, 1890~1976)는 근대주의의 전사다. 그는 대상을 단순히 이미지로 재현하는 행위를 탐탁지 않게 여겼다. 사진을 통한 사실주의는 창조 행위가 허용되지 않는 케케묵은 구식일 뿐이었다. 그것은 결국 사진이 예술이 아닌 재현에 머무르게 되는, 그저 그런 행위였다. 그래서 만 레이는 이미지를 단순한 재현이 아닌 예술을 위한 물질로 바꿔버린다. 그리고 사진에 관한 기존의 본질론을 한순간에 부숴버렸다. 그는 대상을 감광지 위에 놓고 백열등으로 빛을 노출시켜 새로운 형식의 이미지를 창조하였다. 그리고 그것을 자신의 이름을 따 '레이요그라피(Rayograph)'라 이름 지었다. 작가가 이미지에 직접 개입하여 인위적으로 형상을 만든 그것은 사진 안에 상상이라는 허구를 집어넣은 획기적인 일대 사건이었다. 객관 위에 주관과 감성이 움직이는 공간을 만들어낸 것이다. 이를 통해 사진은 그 어떤 즉자적인 사실보다 더 깊이 있는 또 다른 사실성을 획득한 것이다.

당시 비평가들은 레이의 이러한 파격적 행위를 온갖 험담을 대동하여 신랄하게 공격했다. 하지만 그는 "인습은 깨뜨리려고 존재하는 것."이라는 유명한 금언을 남기며 싸움을 피하지 않았다. 그러면

서 포토그램, 광고 사진 등 창조적인 예술 작품의 세계를 열었고 그러한 통념과의 단절은 그에게 예술적으로도 큰 인정과 대중적 명성을 가져다주었을 뿐 아니라 물질적으로도 큰 성공을 가져다주었다. 그는 시대와의 동거를 즐겼다. 그런데 그 시대와의 동거는 시대와의 불화로부터 나온 것이었다. 기가 막힌 아이러니지 않은가. 당시 사회에 팽배한 이념과 이데올로기의 홍수, 민족·종교·국가·계급 등이 갖는 권위와 그것을 중심으로 형성된 체제에 대한 조롱이자 비웃음. 만 레이는 세계의 이항적 분류와 이성을 기반으로 하는 진보 운동을 이끄는 전위대 전사였다.

다큐멘터리 사진, 모더니즘의 산물

다큐멘터리 사진은 가장 대표적인 모더니즘의 산물이다. 모더니즘은 사회적 맥락과 떼려야 뗄 수 없는 담론으로 감성보다는 이성, 현실에 대한 비판, 사회 진보에 대한 성찰, 자의식과 휴머니즘의 추구, 대중적 가치 지향 등을 기반으로 삼는 세계관이다. 다큐멘터리 작업은 청각보다는 시각을 중시하는 모더니즘의 분위기에 맞춰 현장을 역사적 기록으로 표현하려 하는 사회적 의미를 지닌 재현 양식이다. 다큐멘터리 사진 작업이 개인의 일상을 기록하려 하든, 공공의 사건을 기록하려 하든, 집단 기억을 기록하려 하든, 대부분이 이성과 진보에 대한 성찰 위에서 이루어지기 때문에 모더니즘과 궤를 같이한다고 말하는 것이 일반적이다. 물론 최근에 들어서는 포스트모던 세계관에 따른 다큐멘터리 작업도 없지는 않지만, 전체적으로 사진사

에서 근대적 의미를 갖는 주요 분야는 다큐멘터리가 될 것임은 분명하다.

이런 맥락에서 강운구의 사진은 근대성의 의미를 확실히 갖는다. 그 사진은 자신이 사는 삶을 '산업화', '황폐', '소외', '주변' 등과 같은 근대주의 언어로 찾아냈기 때문이다. 인간의 실존적 가치를 우선으로 하면서, 사회에 대한 비판 의식과 그것에 대한 기록의 끈을 놓지 않으려는 그만의 세계에서 그는 자연으로부터 작가 주관의 여백을 만들어냈다. 강운구가 사진이란 다름 아닌 현실의 부조리를 고발하고 삶의 실체를 드러내는 기록으로서 대중들에게 널리 전달되어야 함을 역설하는 것은 이런 맥락에서이다. 그는 그렇지 않은 사진 즉 소위 살롱 사진이라고 말하는 사진은 '의식'이 없다고 비판한다. 나아가 '우리'는 서양 사람들이 보는 방식이 아닌 '우리' 방식으로 '우리' 것을 대하고 존중해야 한다고도 말한다. 영락없이 이항적 분류와 '나' 중심의 계몽주의에 물들은 근대주의자의 모습이다. 요즘 인구에 회자되는 포스트모던의 담론에서 보면 조야하기 이를 데 없겠지만, 그가 갖는 근대성에 대한 진정성은 충분히 공감할 만하다.

실재와 가상이 혼재되면서 '의미'보다는 '차이'가 드러나는 포스트모던 세계라고 하는 오늘날, 모더니즘은 상당한 영향력을 상실하였다. 그렇다고 과연 모더니티가 사멸했을까? 여전히 국가 권력은 살아 있고, 자본의 구조는 강고하다. 역사가의 소명을 작은 것들에 대한 기록으로 돌리기에 아직은 거대 담론이 너무 막강하다. 설사 그 구조가 쇠약해지고, 도처에서 인(因)과 과(果)의 분절 현상이 드러난다 해도 아직은 그 흐름에 대한 규명이 절실히 필요하다. 이것이 근

이상엽, 2012

이상엽, 한금선, 노순택, 정택용, 장영식 등 이 땅의 치열한 '참여' 다큐멘터리 사진가들은 한국의 포스트모던 시대에 근대의 거대 서사를 여전히 붙들고 있는 고집스러운 싸움꾼들이다.

대성이 여전히 유효한 이유다. 그런 근대 안에서 적지 않은 이들이 소외, 혁명, 동경, 비관주의 서사를 떼어내지 못한 채 살아간다.

이상엽, 한금선, 노순택, 정택용, 장영식 등 이 땅의 치열한 '현장' 다큐멘터리 사진가들은 한국의 포스트모던 시대에 근대의 거대 서사를 여전히 붙들고 있는 고집스러운 싸움꾼들이다. 그들의 사진 안에는 근대 세계 밖에서 말하고 떠들어대는 이질적이고, 혼종적이면서, 복합적이고, 가변적인 허상들은 존재하지 않는다. 오로지 가진 자와 갖지 못하는 자, 소외시키는 자와 소외당하는 자의 이항적 분류가 있을 뿐이다. 그들은 용산 참사 현장에서, 4대강에서, 강정 마을에서, 밀양 송전탑 밑에서, 진도 앞바다에서 소외당하는 자와 핍박받는 자와 함께하는 자신 속에서 사진의 가치를 찾는다. 혹자는 은은하고 은밀하게 아름다움을 말하기도 하고, 혹자는 보는 이로 하여금 불편함을 느끼게 하기도 한다. 두 경우 모두 사진은 운동을 위한 특정 방식의 도구이고 그래서 세상 속에서 꿈틀거린다. 그들은 거짓을 조롱하고, 소외의 풍경을 아름답게 재현하는 당당함을 갖는다. 그러나 사진으로 이 거대한 현실의 빙벽 앞에 서는 것이 무기력할 때가 많다. 그 둘의 모순이 그림자처럼 따라다니는 것은 그들이 처한 세상이 독하고 서슬이 퍼렇지만 그 안에는 여전히 아름다운 존재들이 숨어 있기 때문이 아닐까. 포스트모던 속에서 해체의 유희를 즐기기에는 세상이 너무나 비인간적이다. 그래서 그들은 여전히 근대의 끈을 놓지 않은 채 카메라를 들고 현장을 간다. 그들의 사진이 사회를 바꾸는 도구가 될 수 있을지 여부는 알 수 없다. 그러나 그들이 있음으로 해서 세상이 바로 설 것임은 안다.

제5장　엘리아데의 원초

: 영원 회귀를 향한 메타 시간

사진을 읽을 때, 우리는 보편적일 수 있는가?

종교학자 엘리아데(Mircea Eliade, 1907~1986)는 근대에 대한 비판론자다. 근대 학문의 세계에서 일어난 전문화와 사회과학의 발달에 대한 비판이다. 기계화와 산업화를 곧 휴머니즘으로부터 일탈한 붕괴로 본 것이다. 그래서 그에게 근대성은 반드시 치유해야만 하는 대상이다. 엘리아데는 그 근대의 붕괴를 원초적 시간에서 치유해야 한다고 믿는다. 그 세계는 인류가 잊고 사는 신화의 세계다. 모든 것이 성(聖)과 속(俗)으로 나뉜 세계. 인류가 향한 태고의 시간 '그때(illum tempus)'는 모든 것이 비롯된 모태이다. 그래서 그 안에는 우리가 본받고 따라야 할 하나의 원형(原型)이 있다. 그 신화 속의 원형에서 세계는 성화(聖化)되고 그 안에서 인류는 휴머니즘을 구현하는 것이고 그것이 인류가 추구하는 이상(理想)의 세계인 것이다.

결국 그가 해석하는 세계는 원초적 시간의 터인 신화 안에서 모든 사물이 원형으로 성화되는 세계다. 그 사물의 세계는 물질과 사회의

역사를 초월해서 존재한다. 그에게 '역사'는 우리가 일반적으로 이해하는 '과거 내지 기록'이 아니라 그만이 특별히 이해하는 방식의 독특한 장르다. 그 '역사'는 인간의 역사, 사회의 역사, 변화의 역사가 아니다. 인간과 사회와 변화를 초월하는 영원회귀, 전체성의 역사다. 본질적으로 가상의 역사이다. 손으로 쥘 수도, 몸으로 만질 수도, 눈으로 볼 수도, 설명할 수도 없는 어떤 힘의 역사다.

엘리아데의 세계 안에서 종교는 자치성을 누리는 존재다. 종교라는 것이 마르크스가 말하는 바와 같이 생산 수단이 바뀌고 물질 구조가 바뀐다고 해서 바뀌는 게 아니라는 것이다. 종교는 어느 외부 인자도 침해할 수 없는 영역이고, 어떤 것으로도 환원될 수 없는 영원의 시간 속에 있는 것이다. 그래서 인간, 사회, 물질, 변화 등으로 풀어 해석할 수도 없고, 그래서 그렇게 해석하면 제대로 이해할 수 없는 것이다. 다만, 그 이해는 원초적 개념에 대한 에포케(epoché) 즉 '가치에 대한 판단 정지' 그리고 현상으로서의 기술을 통해 이루어져야 한다. 따라서 인간이 해석해야 하는 궁극적인 목표는 종교적 인간의 행동과 정신세계의 이해뿐이다. 그 안에서 엘리아데는 원초의 통합적 행동만을 관심 대상으로 삼을 뿐, 그 행동이 사회 속에서 어떻게 발현하고, 기능하고, 결과를 만들어내는지에 대해서는 가치를 두지 않는다. 오로지 해석만 있을 뿐, 분석이란 있을 수 없다. 따라서 엘리아데의 종교 해석은 인류가 공통적으로 갖는 유형으로 분류된다.

그 유형의 성격들은 엘리아데의 원초적 신비주의 안에서 각각의 현상으로 차별화되면서 이해된다. 그렇게 되면 특정한 신앙과 행위 그리고 경험의 가치와 의미가 서로 비교되면서 해석된다. 그 안에서

하늘은 높음이고 초월이며 무한이다. 높이 있다는 그 자체만으로 신성성이 존재하는 것이다. 유대인에게 절대자가 하늘인 것과 같이 아메리카 인디언 이로쿼이 족에게도 절대자는 하늘이고, 오스트레일리아 동남쪽에 사는 여러 부족들에게도 절대자는 하늘이다. 중국에서도 마찬가지고, 북극에서도 마찬가지고, 중앙아시아 초원에서도 그렇다. 그들 모두에게 하늘은 힘, 창조, 법, 절대 권위 등의 의미를 갖는다. 태양은 빛남이다. 그래서 영웅은 모두 태양의 아들이다. 태양은 번식의 주체로서 생명과 풍요의 상징이다. 그래서 왕은 풍요를 주재하는 신이 된다. 메소포타미아에서 그렇고, 이집트에서 그렇다. 인도네시아 토라자 족도 그렇고, 인도의 문다 족도 그렇다. 태양은 죽음을 모른다. 일몰은 죽음이 아니라 죽음의 제국으로 들어가는 것일 뿐이기 때문이다. 그래서 매일 아침 태양은 죽음의 제국을 건너오고, 그래서 생명은 부활하는 것이다. 달은 태양 같은 불변자가 아니다. 달은 탄생과 죽음을 주기로 반복하는 우주 천체의 순환 그 자체다. 그 안에 물이 있고, 비가 있으며, 식물이 있다. 그 안에 여자의 월경이 있고, 조수 간만이 있으며, 파종과 추수가 있다. 달은 생성을 관장하는 리듬의 에너지를 품는다. 땅은 어디에서나 어머니이고, 우주를 지탱하는 것은 어디에서나 나무이고, 그 나무가 있는 곳은 항상 신성한 공간이다. 세계 곳곳의 종교가 형태만 다를 뿐 본질은 이와 같다는 것이 엘리아데가 보는 신화의 세계다.

그 세계 안에서는 항상 어떤 특정한 형태나 크기를 갖는다거나, 의례와 관련하여 의미를 가질 때, 돌은 성스러운 돌이 되고, 나무는 성스러운 나무가 되고, 물은 성스러운 물이 된다. 이렇게 되는 질적 변

화를 엘리아데는 히에로파니(hierophany, 聖顯)에 의해 속(俗)이 그 본래적 성질을 극복하고 성(聖)으로 통합된다고 했다. 그렇게 성현으로 합이 이루어진 것이 신화, 신상, 성물, 의례, 상징, 성소 등이다. 엘리아데는 이를 성과 속의 변증법이라 했다.

엘리아데는 성현의 세계란 과학과 기술의 근대와 더불어 옅어져 가고 있지만, 그렇다고 절대로 사라지지는 않는다고 했다. 모든 인간에게, 그 어떤 무신론자에게도 남아 있는, 누구에게 배운 적도 없지만 끈적끈적하게 달라붙어 있는 원초적 세계에 대한 믿음 그것이 바로 종교의 원천이다. 그 원천에 대한 그리움은 인간 역사의 변화에 대한 저항이다. 그것은 개인을 버리고 전체를 지향하는 강한 추동이다. 십자가를 다름 아닌 우주를 지탱하는 축으로 보는 것은 강증산의 당산나무를 그렇게 보는 것과 같고, 붓다가 그 밑에서 수도했다는 보리수를 그렇게 보는 것과도 같다. 그것은 변하지 않는 태초의 영원 회귀, 그 잃어버린 시간으로 가려는 희구다. 따라서 야훼가 도시 한복판 아스팔트 위에 나오거나 예수가 아파트 베란다에 나타날 수는 없다. 그것은 곧 신화 파괴이고 성(聖)에 대한 모독이며 속된 인간사일 뿐이다. 신화의 시간 속에서는 '산은 산이요, 물은 물이로다'이지만, 그러한 신화 파괴의 시간 속에서는 산이 물이 되고, 물이 산이 될 수 있다. 신화 속의 '그때'가 아닌 역사 속의 '지금 여기'의 시간은 곧 속됨이다.

엘리아데에 의하면, 인간의 세계를 이해하기 위해서는 물질적 인간 실존이 아닌 종교적 인간 실존의 상황을 파악해야 하는 것이다. 따라서 특정 종교의 특정 상태에 위치하는 낯선 사람들을 이해하기

위해서는 그 내부의 종교적 상황에 몰입을 해야 하는 것이다. 바로 그 전제 위에서 그들의 가치를 파악하는 것만이 유일한 방법이다. 세계를 파악하는 것은 관념이나 과학적 조사를 통해 이루어질 수 없고, 오로지 직관을 통한 몰입의 경험을 통해서만 가능한 것이다. 그래서 엘리아데에 의하면 인간은 종교라는 영원회귀의 시간 속 원초적 통합체에 기반을 두고 살아야 한다. 그 안에서 사람들이 시간과 공간을 초월하는 삶을 살면 결코 인간은 고독하거나 소외되는 존재가 될 수 없다. 그런데 현대인은 고독하다. 그것은 그들이 그 초월적·원초적 시간의 세계에 들어가기를 거부한 채 속된 변화 속에서 파편의 삶을 살기 위해 몸부림치기 때문이다.

세계를 성과 속의 이항 대립으로 보고, 속에서 성현이 발현하여 성화된 것들의 시간만이 역사라고 하는 엘리아데의 생각은 하이데거가 사물을 존재와 존재자로 나누고, 존재하는 것을 현시하는 것만을 예술이라 하는 것과 같은 논리에서 나온 것이다. 다만, 다른 것은 하이데거와는 달리 엘리아데의 세계에는 보편적 상징이 있다는 것이다. 어떤 민족이나 어떤 사회나 모두 거룩한 성의 본질을 상징으로 바꾸는 것이 존재한다는 것이다. 따라서 엘리아데의 세계관에 따르면 그 상징은 인류 보편적이므로 그에 의거하여 사진 작업을 하면 서로 다른 문화권과 사회에서 서로 다른 세계관을 갖고 있는 사람들일지라도 일정하게 보편적인 느낌을 갖게 될 수 있을 것으로 보인다. 이것이 바로 상징이 갖는 스투디움의 세계다. 전 세계 모든 독자에게 보편적인 감동을 느끼게 하는 것, 평균화된 합리적 교양의 일부, 코드화되어 이해를 공유할 수 있는 것들이 사진 예술에서 스투

디움이 되는 것은 — 엘리아데의 세계관에 전적으로 동의한다면 — 이미 인류가 속에서 성으로 성현이 되는 그 정신세계의 역사를 널리 공유하고 있기 때문일 것이다.

원초의 시간이 결정적 순간이다

1950년대 미국에서 활동한 마이너 화이트(Minor White, 1908~1976)의 사진을 보면 엘리아데가 보인다. 그는 사진을 객관적인 사실의 기록으로 간주하지 않았다. 그에게 사진은 사진을 찍는 사람의 감정을 기계에 이입시켜 이미지를 만들고, 그것을 통해 자아의식의 초월적이고 무한한 세계를 표현하는 것이다. 반(反)역사적이라는 점에서 엘리아데의 메타 시간관에 가까이 가 있는 것으로 보인다. 마이너 화이트는 스티글리츠가 정립한 '동등(equivalent)' 이론을 따라 자신의 눈이라는 감각을 통해 접하는 시각적 사실로부터 자유로울 것을 추구하였다. 시각이나 촉각 등 인간의 감각은 그 본질의 진실을 드러내는 일을 방해하는 폭군이라 하였다. 그래서 마치 엘리아데가 속의 세계가 성현의 과정을 통해 성의 세계로 전환이 되는 영원의 본질적 시간으로의 회귀를 주장하듯이, 사진이란 우리 눈에 드러난 외형이 고유의 상징을 통해 독자가 스스로 의미를 발견할 수 있는 새로운 사건으로 전환되어야 하는 것이라고 설파한다.

그래서 마이너 화이트의 사진 세계는 자신이 활동했던 1950년대 당시 미국의 현대 사진의 큰 조류와 달리 상당히 비의적(秘儀的)이고 신비스럽게 보인다. 그의 사진은 속의 세계와 성의 세계가 만나는

지점을 보여주는 이미지다. 비록 사진이 갖는 재현이라는 본질적인 속성 내지는 한계 때문에 그 자체가 성소가 될 수는 없지만, 그가 재현한 이미지는 충실하게 그 신화를 설명하려 한다. 그만큼 엘리아데의 '원초의 시간' 개념을 가장 잘 보여주고 있는 사진이 마이너 화이트의 사진이라고 할 수 있다. 물론 마이너 화이트가 같은 시대에 미국이라는 같은 공간에서 활동한 엘리아데와 어떤 교분을 가졌는지, 그의 세계관에 대해 어떤 생각을 가지고 있었는지는 알지 못한다. 하지만 기계 이미지 안에서 드러나지 않는 정신의 세계를 표현하려 한 그의 사진은 현대 사진의 분명한 갈래 하나를 열었고, 그 세계관이 엘리아데의 그것과 맥을 같이하는 것은 분명하다.

다큐멘터리 사진가 앙리 카르티에 브레송(Henri Cartier Bresson, 1908~2004)의 사진은 결정적 순간을 찍었다는 점에서 시간의 이미지이면서, 역설적으로 역사의 맥락을 초월해 버린 역사 시간의 이미지로 해석할 수 있다. 그는 사진을 처음 접하는 아마추어 작가들에게 가장 큰 영향력을 끼친 작가 중 한 사람이다. 그가 대표적 다큐멘터리 사진가로서 리얼리티를 추구하는 것은 분명한 사실이지만, 역설적이게도 그 결정적 순간의 리얼리티에는 시공간의 맥락이 담겨 있지 않다. 브레송은 '결정적 순간'으로 대변되지만 그렇다고 그가 역사에서 말하는 결정적 순간 즉 전쟁, 혁명, 운동, 독립, 분단 등과 같은 역사의 거대 시간에 관심을 두는 것은 아니다. 브레송의 사진 가운데 식민지 인도가 인도와 파키스탄으로 분단되면서 세워진 난민촌에서 보급품을 받기 위해 서로 앞 다투며 달려가는 사진이 있다. 결정적 순간으로 포착한 그 사진은 인류사 최대 규모의 강제 이

주와 상호 학살 그리고 피난 속 아비규환의 모습 대신 무슨 놀이나 운동 경기를 하는 것 같은 모습을 담고 있다. 그 무엇을 통해서도 이 사진에서 난민의 삶에 대한 기록이나 느낌을 읽을 수는 없다. 사진이라는 게 결국 프레이밍이고, 거대 장면의 단절이라 한다지만, 브레송의 사진은 사진의 그러한 본원적 한계를 넘어 사진을 통해 거대역사를 지우는 작업으로까지 보인다.

그의 결정적 순간은 직관의 산물이다. 그것은 방법론적으로는 기다림에서 나오는 것이지만, 궁극적으로는 대상 안으로 몰입하는 경험적 방법을 통해서 확보된다. 따라서 그 시간은 매일의 일상적 시간에서는 감각적으로 접할 수 없고 그 대신에 역사의 시간이 멈추는 탈(脫)역사로 돌아가는 시간이다. 엘리아데가 말하는 모든 생명의 근원으로서의 그 원초적 순간이 브레송에게서 결정적 순간으로 치환된 것이다. 그래서 그의 사진은 미에 대한 작가의 주체적 입장이 뚜렷하고 조형미가 돋보이는 점에서는 모더니티에 충실한 것이지만, '다큐멘터리'로서 중요한 의미를 갖는 역사성으로서의 구체적 시공간의 맥락을 빼고 그 대신 엘리아데 세계의 총체적 근원으로서의 결정적 순간만을 넣는다는 사실에선 근대적이지 않다. 사회에 대한 통찰력과 직시 그리고 비판과 실존으로부터 이탈해 있다는 점에서 매우 강한 고전 지향적 태도를 발견할 수 있다.

한국 작가 이갑철은 또 다른 의미에서 엘리아데의 시간관을 상기시킨다. 이갑철의 『충돌과 반동』에 나타난 사진 세계는, 적어도 이미지가 주는 시각적 효과와 주제를 통해서 볼 때, 브레송은 물론 마이너 화이트보다도 훨씬 더 엘리아데의 세계에 가깝게 보인다. 그는

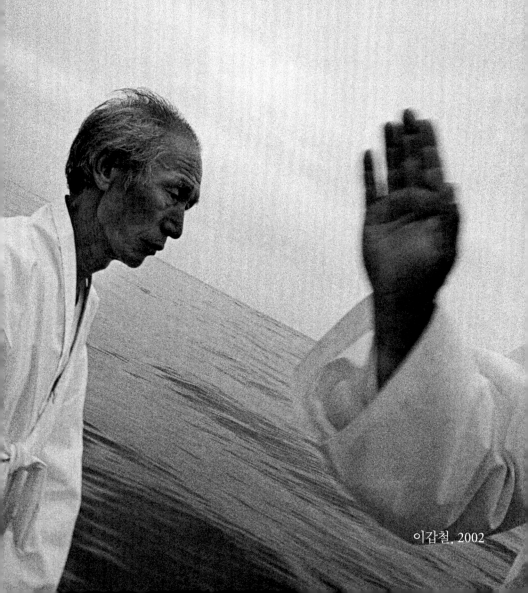

이갑철, 2002

불교의 선문답 같은, 상식적으로는 말이 안 되지만 가슴이 서늘해지는 어떤 정서에 큰 매력을 느낀다고 말한다. 대상은 본질을 가지고 있으니 컬러로 표현하기가 어려워 흑백으로 표현하고자 한다는 것과 일맥상통하다. 이는 이갑철이 엘리아데가 말하는 바로 변화무쌍한 색(色, rupa)의 세계가 아닌 모든 색의 원천인 흑과 백의 세계, 태고의 그 시간 즉 종교의 세계에 젖어 있음을 일컬음이다. 그래서 「충돌과 반동」 안에 드러난 그의 시간은 지각할 수 없고, 세계는 논리적으로 파악할 수 없다. 기묘하게 끌려가는 지남철의 자장과 같은 공간이다. 그 알 수 없는 기(氣)의 세계, 그것이 그의 사진 세계가 엘리아데의 영원회귀와 맥이 닿은 이유다. 다큐멘터리 사진가 이갑철은 무슨 시간을 갖는가? 사회가 진보하는 것이란 다름 아닌 인류의 원천을 잃어버린 것이라는 엘리아데의 보수적 세계관에 대해 이갑철은 어떻게 생각할까? 이갑철의 사진은 직관적 몰입을 통해 불변하는 원초적 세계를 파악하고자 함이니, 결국 보이지 않는 그 무언가의 생명력을 이미지를 통해 창조해 내고자 하는 것이다. 그래서 이갑철은 흔히 말하듯 단순히 '우리'의 전통을 말하고자 하는 것이 아니다. 이 땅에서 일어나는 구성지게 슬픈 한(恨)과 상처를 말하려 하는 것이 아니다. 그가 말하고자 하는 것은 잃어버린 인류의 태고의 시간, 너와 나, 우리의 심연을 보듬고 아우르는 그 본질을 찾고자 하는 것이다. 그 본질은 일상의 눈을 통해서는 볼 수 없는 시간의 속성이다. 기계와 프레임의 물질 구조 안에서 기(氣)가 충돌하고 영(靈)이 반동하는 이갑철의 세계, 그 안에 엘리아데의 원초의 시간이 보인다.

제6장 구하의 기록

: 작고 모호한 삶의 역사

사진은 과학도 되고 예술도 되고 역사도 된다

역사란 인간이 살아온 과거에 일어난 여러 사실(事實)들 가운데 역사적 가치가 있다고 판단되는 것들을 골라 사실(史實)로 선택해 시간적 순서에 따라 논리적으로 재구성하는 것이라고 우리는 오랫동안 배워왔고 그렇게들 생각하고 있다. 그런데 아무리 논리적 재구성이라는 형식을 거치더라도 그것이 분명한 인과 관계를 설명하는 과학과 같을 수 없는 것은 분명하다. 따라서 역사가가 재구성한 과거는 어떤 과거를 표현하기 위한 여러 과거 가운데 하나일 수밖에 없다.

역사학자 구하(Ranajit Guha, 1923~)는 바로 이 지점에서 '서발턴(subaltern)'이라고 하는 하층민들의 역사들에 대해 주목한다. 서발턴이란 계급, 카스트, 연령, 성(gender), 직위 등 모든 측면에서 엘리트에게 종속당한 사람들이다. 사회적으로 하층민이면서 민족, 계급, 국가 등 거대 담론에 포섭되지 않은 채 자율성을 갖는 사람들이다. 흔히 말하는 소외당하는 민중이라는 경향을 갖는 것은 사실이지만,

그 층위가 복잡하고 다중적이어서 하나의 통일된 실체로 규정할 수 없는 존재다.

보통 우리는 개인의 일은 '작은 사건'이기 때문에 '큰 역사' 안에서 묻혀버린다는 사실을 무시하고 산다. 아니 그렇게 되는 것이 당연하다고 여기면서 산다. 국가, 민족, 계급 혹은 종교와 같은 큰 카테고리에 묻혀 자기 자신만의 역사를 버리면서 사는 것을 알지 못하거나 그렇게 하는 것을 당연시 하면서 산다는 것이다. 작은 사건은 특히 큰 담론 주도 아래 발생한 역사적 사건 후에 묻혀버리기 일쑤다. 식민 지배, 전쟁, 학살, 테러, 봉기, 독립 운동, 민주화 운동 등의 큰 사건의 가해자가 여전히 유지하는 헤게모니 때문에 그 거대 담론과의 갈등 속에서 발생한 개인 피해자는 하루 속히 그 사실을 망각해야 하는 것으로 강요당한다. 다수 집단으로부터의 희생 강요다. 여기에서 그 폭력의 진실은 기존의 주류 역사에 의해 민족이나 국가 혹은 계급의 이름으로 왜곡·은폐되고 있다. 그 거대 담론 안에서 개인의 작은 사건은 항상 큰 역사가 추동하는 '정상적'이고 '원만한' 질서 형성에 역행하는 반(反)사회적이고 반(反)역사적인 것으로 치부된다.

용산 참사를 한번 보자. 재개발과 경제 성장이라는 거대 담론에 휩싸인 엘리트 권력은 실재하는 집과 일의 터전을 잃어버린 사람들의 역사를 작은 사건으로 치부할 뿐 거들떠보지 않는다. 국가를 위한 희생과 개인 역사의 망각을 강요할 뿐이다. 희생자들 또한 그들과 크게 달리 살아오지 않았다. 그들은 국가와 경제 발전이라는 거대 담론 속에 제 목소리를 묻은 채 살아왔다. 엘리트의 담론에 포섭되어 있었기 때문이다. 그렇다고 그들이 도시 재개발 반대나 환경 보

호에 앞장서는 사람들도 아니다. 민주화 투사도 아니다. 그들은 다만 먹고 사는 문제에 봉착하여 싸우다가 희생당한 사람들이다. 그런데 그들의 역사는 한편으로는 국가나 자본의 논리에 묻히거나, 다른 편으로 볼 때 계급의 논리로 치환되고 있다. 그래서 작고, 모호하고, 다양하고, 어눌하지만 분명히 존재하는 그들 개인의 각각의 목소리가 감춰져 있다.

해방 공간의 역사도 한번 보자. 이념의 이름으로 횡행했던 편 가르기와 상호 갈등, 학살 그리고 전쟁. 그 안에서 남북 모두 인민의 이름으로 지주들을 학살하고, '주님'의 이름으로 공산당원을 학살하고, 민족의 이름으로 일제 앞잡이를 처단하는 그 거대 역사 속에서도 각 개인의 이질적이고 모호한 삶은 온전히 묻혀버렸다. 민주화의 역사 또한 마찬가지다. 지난 40년 동안 진행되어 온 '민주화 운동' 과정 중 희생당한 민주 영령들은 말할 것도 없이, 민주화라는 이름 아래 희생당했으나 제대로 말 한 마디조차 꺼낼 수 없는 공수부대원, 경찰, 공무원 등의 목소리 또한 귀담아들어야 하는 것 아니겠는가.

기존의 역사가들은 과거 누군가에 의해 남겨진 문학적 · 예술적 감상으로 만들어진 자료를 역사 재구성에 필요한 사료로 잘 인정하려 들지 않는다. 그 일반적 경향 안에서 이성(혹은 논리)과 산문은 실재를 재구성하는 절대적 요소가 되지만, 감성과 시는 허구의 표현으로 읽히기 때문이다. 하지만 구하는 산문만이 외부 세계를 고찰할 수 있는 언어가 된다는 헤겔 이후의 근대 개념에 결단코 반대한다. 시나 예술로 얼마든지 역사를 재구성할 수 있다는 것이다. 모든 사람이 세계를 볼 때 논리적으로만 보는 것이 아니기 때문이다. 사람에

따라서는 시로 볼 수도 있고, 예술로 표현할 수도 있다. 세계는 감성의 세계이기도 하다. 구하는 시로도 역사를 재구성할 수 있다고 했다. 여기에서 우리는 사진이 역사를 재현하는 중요한 매체가 될 수 있다는 또 하나의 중요한 실마리를 얻을 수 있다. 사진은 기본적으로 빛으로 쓰는 시이기 때문이다.

이런 점에서 구하의 역사관은 물질, 저항 등을 중요시 하는 마르크스의 근대주의 계열에 속하면서도 객관, 이성, 합리, 질서, 분류 등 근대적 가치에 대해 의심을 하는 반(反)근대주의 즉 포스트모더니즘에 속하기도 한다. 역사학자로서 과거를 기록하는 일에 충실하면서, 역사를 객관의 영역인 과학에 위치시키는 일에 반대하면서 창작의 영역인 문학 곁에 위치시켜야 한다는 점에서 구하는 '다큐멘터리' 사진가와 닮았다. 사진은 원래 재현 혹은 기록으로 출발하였다는 점에서 역사의 성격을 가진다. 그러면서 동시에 과학의 영역을 넘어 예술의 영역에 위치한다는 점에서 볼 때 또한 역사의 성격을 가질 수 있다. 전자는 근대주의 역사관에 의한 것이고 후자는 포스트모던 역사관에 의한 것이라 해도 과언은 아닐 것이다. 사진에서 '다큐멘터리'가 초기에는 전자의 성격을 강하게 가진 것으로 규정되는 반면, 최근에는 후자 또한 포함하는 것으로 논의가 이루어지는 것을 볼 때 구하의 역사는 사진과 많이 닮았다.

사진은 작은 사건으로 큰 역사를 증언한다

로버트 프랭크(Robert Frank, 1924~)는 무엇보다도 새로운 역사

적 관점에서 기록을 남기려 했던 사진가다. 그가 『미국인』을 작업하였을 때 그는 미국 밖 다른 나라에서 온 외부인이었다. 그래서 '우리의 위대한 미국'의 틀에서 벗어나 '내'가 본 미국을 더 절실하게 기록할 수가 있었다. 그가 보기에, 이민자들로 구성된 다민족 국가 미국은 1950년대 들어서면서 눈부신 성장을 기록했고, 그러자 국가의 틀에서 벗어난 개인, 특히 사회에서 소외당하는 이들의 삶은 희생의 대상으로 전락하였다. 당시 사진 예술 또한 이러한 기조에 편승하여 대부분의 작가가 국가의 부름에 따라 작업을 하였고, 그 작업에 자부심을 가졌다. 그렇지만 로버트 프랭크는 국가주의의 거대 담론을 따르려 하지 않았다. 프랭크는 미국의 번영이나 기술 진보 혹은 무지갯빛 미래에 대해서는 관심을 갖지 않았다. 그것은 만들어진 거대한 허상일 뿐 '나'의 일상과는 다른 것이었다. 그래서 그는 장밋빛으로 코드화된 미국의 이미지를 거부하는 일종의 신화 깨기 작업을 수행한 것이다. 구조와도 결별한 것이고, 기존의 재현 양식, 심미적 관점 등과도 거리를 둔 것이다.

　로버트 프랭크의 『미국인』 안의 대상은 혼란스럽다. 소외된 자들의 삶은 불규칙적이며 불연속적으로 이어져 있을 뿐이다. 실재 밖에 있는 세계는 모든 것이 일정한 구조와 질서 아래 일관되게 정연히 움직이는 것으로 보인다. 아니, 그렇게 움직여야만 했다, 성조기 아래에서. 신화와 실재 그 안에서 모든 것이 섞여 있는 그 혼종적 세계를 로버트 프랭크는 주관적 독해 방식으로 읽어냈다. 그래서 그의 사진 하나하나는 구조가 조화롭고 질서가 정연한 그런 것들이 아니다. 그것은 국가의 틀 밖에 있는 단절되고 불안하며 막힌 사람들의

노순택, 2007

그는 기본적으로 사실주의에 입각한 기록에 충실한 '다큐멘터리' 작가이지만, 자신
이 주장하고자 하는 바를 전달하기 위해서는 그 사실주의적 기록이라는 틀마저도 과
감하게 깨버리는 것을 안타까워하지 않는다. 그러다 보니 그의 사진 작업은 더욱 시
적이고, 우화적이어서 그 찔림이 더욱 아프다.

모습이기도 하고, 국가라는 큰 담론에 이미 포섭되어 제 목소리를 내지 못하는 작은 이들의 실제 역사의 기록이기 때문이다. 그의 사진에서 현대 사진이 출발했다고 하는 것이나, 그의 작업을 모더니티의 끝과 포스트 모더니티의 시작에 선 역사적 기록이라 칭할 수 있는 것은 이 때문일 것이다.

노순택의 사진은 최근 10년 동안 뜨겁게 달구었던 갈등의 한국사를 중계해 주듯 기록한다. 그의 기록은 분단, 폭력, 이데올로기, 전쟁, 반미, 북한 등의 열쇠어를 중심으로 한 한국 현대의 이데올로기사다. 그러한 그를 보통 좌파 사진가라고도 부르니, 그는 좌파 역사학자인 셈이다. 그런데 그가 걷는 좌파의 길은 기존의 민족주의와 국가주의에 대해 날선 비판을 세운다. 지금까지 한국에서의 좌파는 주류가 민족주의와 마르크스주의에 연계되어 있었다. 그들에게 민족이면 최고의 선이고, 노동자면 지고의 진리로 통용되어 왔고, 지금도 크게 다르지 않은 상황이다. 좌파 역사학자인 구하가 서발턴의 역사를 통해 식민주의와 민족주의는 물론이고 마르크스주의까지 통렬하게 비판을 한 것, 그리고 그 안에서 큰 담론에 포섭된 채 자신들의 역사가 무시되어 온 사람들의 애매하고 정리될 수 없는 이질적인 역사를 복원하는 작업을 한 것과 노순택의 작업은 놀랄 정도로 닮았다.

노순택은 민족주의, 국가주의, 마르크스주의 등 거대 담론 안에서 집단적으로 서식하는 자들의 위선을 밝히고 그것을 조롱하는 것에서 특히 구하와 닮았다. 그들을 뒤덮고 있는 사회의 위선과 가식을 더욱 맵고 시게 조롱하기 위해 그는 이미지를 조작하고 활용하는데 아무런 부담을 갖지 않는다. 그는 기본적으로 사실주의에 입각한

기록에 충실한 '다큐멘터리' 작가이지만, 자신이 주장하고자 하는 바를 전달하기 위해서는 그 사실주의적 기록이라는 틀마저도 과감하게 깨버리는 것을 안타까워하지 않는다. 그러다 보니 그의 사진 작업은 더욱 시적이고, 우화적이어서 그 찔림이 더욱 아프다. '분단'과 '향기'를 매치업 시키고, 살인을 수식하는 어휘로 'good'을 사용하며, '성실'과 '실성'의 그 미묘한 대조의 뉘앙스를 찾아낸 것은 모두 그가 지금의 한반도와 미국을 둘러싼 역사를 지배하는 것을 위선과 가식으로 보기 때문이리라. 사진이 역사보다 더 아린 아픔을 주는 기록인 것은 바로 노순택의 시로 쓴 사실주의 '다큐멘터리' 때문일 것이다.

역사학에서 변혁과 진보라는 근대주의의 담론의 사명은 '평균'이라는 존재하지 않는 허구를 정상이라 규정하고, 그로부터 벗어나 있는 실재를 비정상이라 규정하는 치명적인 오류를 범했다. 그러다 보니 '나' 혹은 '우리' 주변의 일상적 존재들을 존재하지 않는 좀비로 만들어버렸다. 권력과 남성 그리고 경제를 키워드로 삼아 모든 역사를 목적과 일관성 그리고 해석 가능한 것으로 이해하고 그것과 맞지 않는 여러 이질적이고 생뚱맞은 그냥 그저 그런 평범한 작은 역사들은 모두 배제해 버렸다. 여성, 동성애자 등이나 시시껄렁한 사소한 일상의 일들은 아예 그 존재 자체가 부인되었다. 그들은 실제 역사에서도 그랬지만 역사의 기록에서도 항상 전체를 위해 희생당해야 하는 존재였다. 그들의 역사를 기록에 남기려는 시도가 본격적으로 시도된 1970년도부터 사진 또한 그들의 존재를 기록했다. '가치'라는 거대한 둑이 무너진 것이다.

사진가 낸 골딘(Nan Goldin, 1953~)은 일상에서 가장 중요하지만 항상 금기시되어 온 것으로 섹스에 주목했다. 그것도 동성애자, 알코올 중독자, 마약쟁이 등과 같은 '평균'에서 배제되어 버린 자들의 술, 마약, 섹스에 대해서 더욱 관심을 가졌다. 배제된 자들의 배제된 행위에 대한 기록, 그것은 그 자체만으로 이미 충분한 존재 가치를 갖는다. 여기에 낸 골딘은 그러한 역사적 사실을 일상의 눈으로 보듯 찍는다. 일상이 그렇게 미학적으로 아름다운 것이 아니기 때문에 그냥 그저 그렇게 표현하는 것이다. 그의 사진에게는 미학적으로 아름다움이 중요한 것이 아니고 작고 은밀한 행위가 아름답고 가치 있는 것이다. 그 자신이 주체로 참여하는 것도 같은 맥락이다. '나'는 항상 '내' 역사의 주체자이지, 엿보는 사람이 아니기 때문이다. 낸 골딘에게 있어서 사진 기록은 행위 주체자의 역사 기술에서의 참여라는 관점에서 역사 기술과 동일한 것이다.

사진은 기본적으로 기계를 통한 뒤집을 수 없는 현존의 증언이다. 카메라는 본질상 파편화된 모습을 담을 수밖에 없다. 연작이라고 하더라도 그것이 산문을 통한 역사 서술과 같은 서사를 제공해 줄 수는 없는 것이다. 하지만 사진이 역사가로서 역할을 할 수 있는 것은 역사 이론이 가질 수밖에 없는 그 추상성을 구체적인 사실성으로 만들어준다는 것 때문이다. 그래서 카메라는 특히 서발턴의 역사 재구성에는 필수적이다. 카메라를 쥐는 사람이 서발턴 역사의 의미를 갖기만 한다면 그들은 국가, 민족, 계급, 종교의 이름 안으로 포섭되어 사라져 버린 이 사회의 다양한 하층 인민들의 역사를 복원할 수 있다. 그 안에는 노동자, 농민, 빈민, 여성, 어린이, 이주민, 디아스포

라, 장애인, 환자, 노인, 동성 · 양성애자 등이 모두 있다.

다큐멘터리 사진가 박하선의 「사할린, 그 섬에 남겨진 사람들」은 부유하는 디아스포라에 대한 슬픈 기억이다. 식민주의에 대한 항거 때문에 잊혀진 가족, 이데올로기 싸움에 다시 잊혀진 가족, 민족의 이름에서도 잊혀진 가족, 조국이라는 이름 안에서마저 잊혀진 '나'의 굴곡진 역사를 기억으로 토해낸다. 그들은 식민과 국가 사이에 존재하는 여러 정체성들이 일관되지 못하여서 어쩔 수 없이 모호하고 그래서 주류가 설정한 위치에 대한 분류의 네트워크로부터 이탈된 존재들이다. 전형적인 서발턴이다. 그래서 그들은 독립 운동, 공산주의, 자유주의, 민족과 같은 큰 담론에 포섭되어 제 목소리의 존재도 모른 채 여전히 스스로를 희생제 위에 내던진 이들이다. 박하선의 사진은 그들 서발턴의 위치에 대한 처절한 기록이다. 박하선은 사진을 통해 정치 목적의 역사와 역사 만들기를 위한 역사와 같은 역사의 담론화로부터 벗어나려 한다고 말한다. 이것이야말로 역사로서의 사진이 취하는 본원적 임무이고, 그 사진이 맡아야 할 고유의 영역이다.

제7장 레비스트로스의 참여 관찰
: 낯선 문화와의 만남

라포란 무엇인가?

레비스트로스(Claude Levi-Strauss, 1908~2009)는 신화학자로, 이
시대 대표적 지성이다. 구조주의적 관점에서 인류학적 참여 관찰의
방법론으로 아마존을 비롯한 많은 지역의 원주민 신화를 연구하였
다. 그는 서구의 눈으로 비서구를 보지 말라고 일갈하였다. 인간이
갖는 모든 사고의 근저에는 하늘과 땅, 밝음과 어두움, 구운 것과 끓
인 것, 손님과 친족과 같은 대립적 구조가 있고, 그 구조 안에서 조
화를 이루고 있어서 그것을 간파하기란 매우 어렵다고 했다. 신화란
우리가 생각지 못하는 사이에 인간의 몸속으로 들어와 구조를 이룬
다는 것이다. 이른바 구조주의이다.

레비스트로스가 말하는 구조주의란 우리 눈에 보이지는 않지만 사
회 문화의 여러 현상을 지배하는 뭔가의 총체적 실체가 근저에 깔려
있다는 사상이다. 그에 의하면 인간이 갖는 모든 다양한 문화는 하
나의 관계 혹은 법칙으로 환원될 수 있다. 데카르트의 '의심하는 나'

에 대한 반발이다. 데카르트의 사유하는 합리적 주체가 특정 구조의 산물일 뿐이라고 하니, '나'는 주체로서의 위치를 상실하여 구조의 산물이 될 수밖에 없게 된다. 실로 근대주의 내에서 일어난 코페르니쿠스적 전환이라 하지 않을 수 없다. 이 구조주의적 사상을 기반으로 하여 레비스트로스는 인간의 사회에는 여러 서로 다른 문화가 있을 뿐, 특별히 특정 문화가 다른 문화에 비해 더 우월하거나 열등한 것은 없다고 했다. 흔히 신화적 사고, 주술적 사고로 평가받는 야생의 사고란 분명한 내적 논리성을 갖고 있으며, 그것을 소위 문명의 사고와 비교했을 때 어느 것이 더 과학적이거나 더 논리적이라고 평가할 수 없다는 것이다.

레비스트로스가 야생의 사고에 대해 구조주의적 분석을 하기 전 인류학계에는 말리노프스키(Bronislaw Malinowski, 1884~1942)의 기능론적 분석이 있었다. 말리노프스키는 소위 미개인의 사유는 전적으로 생존을 위한 기본적 욕구의 충족에 따라 결정된다고 보았다. 그들이 의식주에 어떠한 것들을 필요로 하는가를 분석하면 그들의 사유 체계를 이해할 수 있다고 하였다. 이른바 사유란 '먹기에 좋은' 것이라는 것이다. 이에 반해 레비스트로스는 사유를 '생각하기에 좋은' 것이라고 주장한다. '미개인'들은 모든 다양한 문화적 요소들을 분류하여 대립을 만들고, 그 요소들 사이의 차이점을 식별하는 행위를 통해 자신의 주변 세계를 이해한다는 것이다. 바꿔 말하면 '미개인'들 또한 근대인과 마찬가지로 나름의 질서를 통해 자연 세계를 이해한다는 것이다.

이를 통해 레비스트로스는 서양 사람들이 재단한 문명과 야만의

이분법을 비판한다. 서양은 곧 이성이자 정의이며 선이고, 비(非)서양 사람들의 문화는 야만이라는 서구 중심주의의 허구를 비판한 것이다. 그래서 그는 문화의 배경에 작용하는 공통적인 요소를 찾아내는 작업에 심혈을 기울였다. 문명과 야만 어느 것 할 것 없이, 특정한 문화는 그렇게 나타날 수밖에 없는 어떤 구조의 배경이 있다는 것이다. 인간 심층에 존재하는 문화 형성의 원리, 즉 구조적 무의식의 존재가 바로 레비스트로스가 찾으려는 것이다. 그 안에서 일반적인 무의식은 차이성과 유사성의 관계를 통해 상징과 의미를 만들어내는 것이며 이런 점에서 모든 인간은 동일하다는 것이다.

구조주의의 틀 위에서 레비스트로스는 예술 작품에 관한 두 가지 개념, 즉 기호 체계로서의 예술과 모방 표현으로서의 예술을 대비시킨다. 전자는 원시 문화 예술의 특성으로 상징 체계를 세우는 것인 반면, 후자는 서양 고전주의 예술의 특성으로 대상을 모방(미메시스)하여 재현을 제공하는 것이다. 그런데 우리는 지금까지 아름다움과 예술에 관한 개념을 거의 무비판적으로 후자 즉 서양의 전통에서만 찾았다. 흔히 원시적이라 하는 예술이 야만적인 것으로 여겨지는 것은 그 예술이 서양 전통의 모방이나 재현의 전통에 충실하지 않기 때문이었다. 기호로 점철된 의미 지시의 축소 예술은 그들 예술만의 가치를 갖기에 충분한데, 여기에서 우리는 그동안 서양 중심의 자명성을 극복할 수 있게 된다.

레비스트로스는 그의 대표적 저서 『야생의 사고』 첫머리에서 어떤 한 식물학자가 이름 없는 (아무 쓸모 없는) '잡초들'을 수집하며 그 이름을 원주민에게 물었다가 비웃음을 샀다는 일화가 있다. 그 풀

은 원주민에게는 아무런 소용이 없어 기호를 통한 의미화가 되어 있지 않았는데 그것을 서구인이 알려 하니 비웃을 수밖에 없더라는 것이다. 그는 이런 일화를 통해 '원시인'의 사고와 '문명인'의 사고 사이의 차이는 발전 단계의 차이가 아니라는 것이다. 애초부터 서로 다른 사고여서 비교를 통해 우열을 가린다는 것이 무의미하다는 것이다. 결국 그는 문명과 진보에 대하여 분명한 반대의 입장을 취한다. '진보'가 가져오는 문화적 기형과 추함을 경계한 것이다. 전형적인 비관주의자의 사고다. 그래서 그는 인류의 악은 육체나 욕망에서 오는 것이 아니라고 했다. 신비스러운 조화의 구조를 지녔던 원시적 과거가 문명의 진보라는 허명 때문에 파괴되고 소멸되어 버린 것에서 바로 인류의 악이 자라는 것이라고 보았다. 그가 아마존의 삶을 '슬픈 열대'라고 규정한 것은 이러한 비관주의에서 나온 것이다.

레비스트로스가 이러한 구조주의의 산물로서의 야생의 사고와 그 예술의 관념을 인식할 수 있었던 것은 참여 관찰이란 방법론을 통해 그들 사회와 문명을 이해할 수 있었기 때문이다. 참여 관찰이란 주로 인류학자들이 수행하는 연구 방법으로 피조사자의 생활이나 활동 영역에 참여하여 그들의 삶을 관찰하여 기록하는 것이다. 철저히 현지에서 연구와 관찰이 이루어지기 때문에 자료가 세밀하고 정교하다. 참여 관찰자는 자신을 연구 조사자로 신분을 밝히고 연구 대상의 사회 속에서 참여자들과 상호 작용을 하지만 전혀 참여자인 것처럼 언행을 하지 않을뿐더러 그 사람들과 동일하게 살기까지 하지는 않는다. 노숙자나 창녀 사회 속으로 들어가기는 하지만 참여자는 어디까지나 참여자일 뿐, 노숙자나 창녀가 직접 되는 것은 아니다.

참여 관찰을 제대로 수행하기 위하여 가장 우선적으로 필요한 것이 라포(rapport)의 구축이다. 라포란 조사 대상인 현지인들과 신뢰를 바탕으로 둔 친근한 인간관계를 말한다. 라포를 형성하기 위해서는 현지인의 감정이나 사고를 이해할 수 있는 공감대를 형성하기 위하여 큰 노력을 경주해야 한다. 그러기 위해서는 조사자가 속해 있던 세계관으로부터 벗어나야 하고, 현지인의 문화와 습속을 존중하여 그 사람들이 경계심을 풀고 벽을 허물도록 반드시 인간적 존중을 쌓아야 한다. 따라서 라포를 형성하기 위해서는 사전에 많은 준비도 필요하지만 무엇보다도 그 현장에 장기간 체류하는 것이 무엇보다도 필수적으로 필요하다. 물론 문명과 진보를 기준으로 나누는 이분법적 사고를 버리는 것은 언급할 필요도 없다.

사진은 낯선 문화에 대한 기록이다

세계 곳곳의 사진을 많이 찍은 한국의 대표적 사진가로 김수남이 있다. 그는 자료로서 귀중한 사진을 많이 남겼지만 자신만의 창의성이 보이는 어떤 예술의 경지에 오른 작품을 추구하지 않았다는 점에서 레비스트로스의 『슬픈 열대』와 닮았다. 『슬픈 열대』는 아름다운 수필이면서도 문학적이라기보다는 민족지로 더 평가받는다. 김수남은 아시아를 비롯한 세계 여러 곳 특히 그 가운데서 소위 문명이라는 잣대로부터 격리되어 있는 오지를 다니면서 그들의 문화를 기록으로 남겼다는 점에서도 레비스트로스를 닮았다. 그렇지만 그가 레비스트로스와 가장 닮은 것은 그 힘들고 어려운 현지에 직접 참여하

여 그곳 사람들과 몸으로서의 관계를 맺고 그 속에서 관찰하여 작업했다는 사실일 것이다. 하지만 그렇다고 해서 그의 작업이 대상을 중심으로 하여 모아지는 주제, 촌락 공동체 안의 다양한 개인과 집단 간의 역학 관계, 정치·경제·사회를 둘러싸고 펼쳐지는 여러 요소들의 복잡한 연관 관계, 조화와 갈등이 가치로서 표상되는 구조 등이 모두 함께 어우러져 있는 것은 아니다. 그들과 그들 주변이 처해 있는 어떤 문제를 드러내는 어떤 문제의식도 없다. 그것은 사진은 근본적으로 단절적이고 함축적일 수밖에 없기 때문이다. 레비스트로스는 총체적이지만 김수남은 그렇지 못하다. 사진이라는 것이 갖는 한계 때문에 그렇다. 사진은 때에 따라서는 자료 사진 이상도 이하도 아닌 것이 가장 사진적이기도 하다. 예술적인 사진이 자료 사진보다 더 가치 있는 것이라고 누가 말을 할 수 있다는 말인가? 많은 작가 지망생들이 예술을 지향하면서 주체성도 정체성도 없는 채 이도 저도 아닌 사진을 생산해 내면서 갤러리를 향해 불나방처럼 돌진하는 오늘, 김수남의 사진 세계는 이 시대에 곱씹어볼 만한 귀감이다.

한국의 많은 다큐멘터리 작가들 가운데 낯선 문화에 다가서기를 업으로 삼는 경우가 많다. 사진의 가치를 낯선 문화에 대한 기록에 두는 것이다. 이를 위해서 다큐멘터리 사진가들은 독자들이 이해하지 못하는 낯선 문화에 대한 오해를 최대한 차단해야 한다. 그들 사진가는 낯선 곳의 사람들을 유기적으로 유지하는 어떤 총체성을 파악해야 하는 것이 무엇보다 필요하다. 그렇게 해야만 그 안에서 그들에 대한 호기심, 애정, 분노 등을 우선 포착할 수 있다. 그것이 확

보되지 않으면 사진은 기록으로서 가치가 현저히 떨어질 수밖에 없다. 그냥 멋진 이미지만 담아오는 것이 될 가능성이 크다. 기록성이 더 우선인지 예술성이 더 우선인지는 말할 수 없지만, 사진가가 낯선 문화를 기록으로 남기고 싶어 한다면 그 문화에 잘 다가서야 하는 것이 우선이다.

성남훈은 1980년대 이후 한국의 젊은 사진가들이 이 땅을 떠나 낯선 땅으로 나가 사진 작업을 하던 본격적 조류에 앞장선 작가 가운데 한 사람이다. 프랑스의 루마니아 난민을 필두로 보스니아와 사라예보, 자이레, 인도네시아, 아프가니스탄, 이라크 등 세계의 많은 분쟁 지역을 찾았다. 단순한 낯선 땅을 넘어 극한의 땅에 내몰린 사람들의 모습을 통해 인간 존중의 정신을 담아내고자 하는 전형적인 다큐멘터리 스타일의 사진 작업을 해왔다. 그는 여느 다큐멘터리 작가들과 마찬가지로 포토 저널리스트로서의 취재 방식을 택해 작업을 하였다. 그것은 순전히 그의 대상이 인류학적 조사 대상으로서의 성격보다는 미디어적 취재 대상으로서의 성격이 강했기 때문이다. 그렇지만 그의 사진들 가운데 국외자의 눈이 아닌 참여자의 눈으로 그들 속으로 들어가 찍은 사진들이 있다. 그것은 작가가 그 세계를 자극적인 뉴스 거리로서만이 아닌 '우리'와 다르지 않은 일상의 구조로 드러내고자 애썼기 때문일 것이다.

또 다른 다큐멘터리 사진가 이재갑의 사진은 잊혀진 역사에 대한 기록이다. 그 가운데 대표적인 작업이 1992년 2월부터 15년간 작업한, 한국전쟁 이후에 태어난 '또 하나의 한국인' 작업이다. 주류 사회로부터의 멸시와 그 때문에 생긴 주류에 대한 불신은 둘로 나뉜 세

이재갑, 1993

이재갑은 파주의 한 '형님'을 찍는 데 14년 6개월이란 시간이 걸렸다고 한다. 그 이야기 속에서 우리는 아마존 원주민을 찾아 그들과 함께하며 인간을 찾은 그 레비스트로스를 만난다. 이재갑은 (……) 역사를 다루면서 인류학자들과 같이 책보다는 길에서 진실을 찾고자 한다.

상에서 정상과 비정상으로, 순종과 잡종, 도덕과 부도덕의 이분법에서 항상 후자로 분류되었다. 둘로 갈려진 세상, 어느 한 쪽이 다른 쪽을 비정상으로 낙인찍는 세상, 그 안에 우리가 상식적으로 생각해내기는 어렵지만 엄연한 현실로 존재하는 구조를 이재갑은 말하고자 한다. 그 안에서 역사나 이데올로기 혹은 민족의 이름이나 인권 등을 말하고자 하는 것이 아니다. 다만, 그가 말하고자 한 것은 사람에 관한 이야기일 뿐이다. 그 이야기를 담아내기 위해 이재갑은 파주의 한 '형님'을 찍는 데 14년 6개월이란 시간이 걸렸다고 한다. 그 이야기 속에서 우리는 아마존 원주민을 찾아 그들과 함께하며 인간을 찾은 그 레비스트로스를 만난다. 이재갑은 혼혈인을 비롯하여 한국전쟁 당시 발생한 민간인 학살 사건, 일제 강점기 강제 징용을 비롯한 여러 식민의 흔적 등 주로 한국 근현대사와 관련된 작업을 한다. 역사를 다루면서 인류학자들과 같이 책보다는 길에서 진실을 찾고자 한다. 그리고 그 길 위에서 들은 수많은 잊혀진 이야기들을 언어가 아닌 이미지로 기록한다. 당연히 내면화될 수 없고, 전적으로 이해될 수 없는 방식으로의 표현이다. 그래서 그것은 역사학자들이 추구하는 한정적 진실을 추구하는 것이 아닌 다양한 인간관계를 구성하는 구조의 신화에 대한 이해를 추구하는 것이다. 이재갑은 인류학자들이 공간 속에서 찾고자 하는 민족지를 통한 참회의 기술을 카메라로 담아내는 것이다.

세계적인 '다큐멘터리' 사진가라고 해서 여느 다큐멘터리 작가와 다른 어떤 특별한 참여 관찰법을 쓰는 것은 아니다. 관찰 대상자들에게 자신이 누구인가를 명백히 밝히고 카메라를 들이대기 이

전 라포를 구축하는 시간을 우선적으로 갖는다. 유진 리처즈(Eugene Richards, 1942~)도 그리 하였다. 그는 『코카인 트루, 코카인 블루』를 작업하기 전 3주를 그렇게 보냈다. 카메라를 들지 않고 그들과 차도 마시고, 집 안이나 일터를 구경한다. 라포는 작가에게 일을 벗어난 유혹을 준다. 유혹을 받아들여 그들과 하나가 되어 작업을 하는 작가가 있을 수 있고, 참여 관찰자로서만 작업을 하는 작가도 있을 수 있다. 그렇지만 실은 두 방법이 서로 별개의 것은 아니다. 그것은 그 사람들이 작가를 눈에 보이지 않는 존재, 그가 자신들을 관찰하고 있다는 것을 잊기 시작한 후 그때에서야 비로소 그들을 찍기 시작한 다는 사실이다. 그래야 그들을 진실로 기록하는 사진이 되는 것이라 고 믿기 때문이다.

그녀는 코카인을 원하고 그것만이 중요한 것이고, 그들은 내가 거기 있다는 것을 신경 쓰지도 않지만 나의 존재는 느끼 고 있으며, 그래선지 그는 발기가 안 된다.

유진 리처즈는 바깥 사회, 권력, 다수가 만들어내는 폭력을 평화 로 거부한 작가다. 그리고 그 평화를 그 낯선 사회에 대한 존중과 인 간으로서의 고뇌에 찬 접근을 통해 사회 통념의 벽을 깨고 이루어낸 작가다. 유진 리처즈에서 다큐멘터리 사진의 힘을 읽고, 다큐멘터리 사진가의 자세를 배우는 것은 바로 이 때문이다.

제8장 데리다의 해체
: 흔적 위에서 모든 시선의 해방

이 시대 사진 예술이 존재하는 이유는?

서양 세계관의 중심은 플라톤 이래로 지금까지 (혹은 적어도 데리다가 등장하기 전까지는) 오랫동안 이성(즉 로고스)에 있었다. 이성 중심은, 텍스트 뒤에는 항상 일정한 구조가 존재한다는 구조주의와 이어졌고, 그 이원적 구조 안에서 인간은 항상 현상보다는 본질을, 경험보다는 깨달음을, 가상보다는 실재를, 문화보다는 자연을, 문자보다는 언어를 (그래서 사실의 기록보다는 영적 계시를) 우월한 것으로 가치 매겨 왔다.

이러한 이성과 구조가 한창 유행하던 1960년대에 텍스트가 갖는 기표는 일정한 기의를 갖는 것만은 아니므로 그 구조는 해체될 수 있다는 주장을 하며 순식간에 2,000년 넘게 유지해 온 이성 중심의 서양 형이상학에 충격과 전율을 가져다준 이가 있었다. 그가 자크 데리다(Jacques Derrida, 1930~2004)이다. 그에 의해 그동안 당연시 여겨져 왔던 빛과 어둠, (플라톤 비유에서 나타나는) 동굴의 안과 밖,

남성과 여성, 언어와 문자와 같은 서양의 전통적 이분법적 구조가 통렬하게 비판당했다. 그리고 그 자리에 여럿의 진리가 가능한 자리가 펼쳐졌다. 그 안에는 옳고 그름을 가르는 도덕이나 진리의 경계가 존재하지 않는다. 그는 무엇이든 명료하고, 단일하며, 진리적이고, 그 진리를 표현 가능한 것에 대해서 심각하게 부정하였다.

데리다가 비판한 것의 출발은 근원적 진리의 존재다. 그는 하나의 작품이 가질 수 있는 다양한 해석의 가능성에서 출발한다. 그가 추구하는 것은 독자와 작가와의 열린 만남 속에서 세계를 바라보는 다양한 시각들을 생성하는 자유로운 시선이 창조해 내는 예술성이다. 그것만이 예술의 진리라는 것이다. 그것은 데리다가 '아름다움'을 실제로는 눈에 보이지 않는 것이지만 눈에 보이는 것처럼 느끼는 어떤 유령과 같은 실체라고 보는 데서 나온 생각이다. 그에게 아름다움이라는 것은 똑바로 존재하지 않으면서 동시에 존재하는 모순에서 온다. 존재하지 않음에서 오는 부재의 흔적 그것이 바로 아름다움의 기원이다. 따라서 그의 관점에서 보면, 아름다움은 어떤 체계 안에서도 혹은 어떤 체계 밖에서도 존재할 수 없다. 데리다가 보는 아름다움은 어떤 목적을 갖지 않는 것으로, 실체는 있긴 하지만 뚜렷한 실체는 아니다. 따라서 그것은 어떤 특정한 틀에 의해서 규정될 수 없고, 그렇다고 전혀 존재하지 않는 것은 아니기 때문에 그 어떤 형태로든 해석되어서는 안 된다는 것이다. 부재하면서 존재하는 것이기 때문에 무의미도 아니고 의미도 아닌, 다만 그 사이의 어떤 경계적 존재라고나 할까, 수시로 변이하는 찰나적 존재라고나 할까?

여기에서 데리다의 가장 중요한 개념인 차연(差延)이 나온다. 차연

은 공간적 의미의 '차이'와 시간적 의미의 '연기'를 동시에 지닌 합성어다. 자, 서산대사가 눈밭을 걸었다고 가정해 보는 데서 출발해 보자. 서산대사는 눈밭을 지나 이내 사라지고 흔적만 남는다. 여기에서 그 흔적이라는 존재에 대해 하이데거의 존재자와 존재의 개념을 통해 생각해 보자. 그 흔적은 서산대사가 지나간 표시이지만 그렇다고 그가 현재 존재하는 것은 아니다. 존재자는 존재하지 않지만 그렇다고 그 존재 또한 온전히 부재한다고도 할 수는 없다. 흔적이 존재자의 부재 위에 덧씌워지는 것이다. 이것이 공간의 차이와 시간의 지연이 만나는 차연의 흔적이다. 따라서 차연의 흔적은 존재와 부재를 확정적으로 말할 수 없는 개념이다. 데리다는 이 차연의 원리가 모든 언어와 텍스트에 동일하게 작용하는 것으로 보았다. 예술 작품 또한 하나의 기표이니 그 또한 마찬가지로 차연의 개념으로 파악해야 한다는 것이다. 따라서 작품의 진리 혹은 중심성은 결코 작품 속에서 한 번에 그리고 분명하게 현전하는 것이 아니다. 이러한 차연의 논리는 결국 양면성과 양가성의 논리로 이어지고, 약이자 동시에 독이 되는 결정 불가와 불확정성의 논리가 된다. 이는 하나의 기표가 하나의 의미를 가질 수밖에 없는 일대일 대응의 프레임이 더 이상 유효하지 않음을 의미한다. 그 안에서는 능동성과 수동성의 대립마저 초월된다. 그래서 작품이란 그것을 바라보는 관점에 따라 능동적으로도, 수동적으로도, 그 중간의 경계의 입장에 의해서도 수많은 해석이 가능하고 이해가 가능하게 되는 것이다. 여지가 열리는 것이 곧 세계의 소멸과 창조의 끝없는 순환을 이룬다.

데리다의 차연 개념 안에서 이 세계라는 텍스트에는 어떤 특정한

언어나 개념도 중심이 될 수가 없다. 모든 것이 순간 스쳐지나가는 그림자 놀이일 뿐이다. 그래서 세계의 텍스트란 결국 이리저리 봐보는 놀이에 지나지 않음이다. 그래서 공간과 시간이 무한대로 열린 그 무한한 놀이 안에서 차연은 새로운 생성의 에너지다. 예술은 더 이상 현실의 재현이 아니며, 그러면 모방해야 할 원본 또한 존재할 수 없다. 세계가 존재와 부재가 씨줄과 날줄 되어 이루어지면 결국 현상이든 관념이든 그 기원 또한 부재하며 결국 차연에서 나올 수밖에 없다. 모든 것이 앞 존재의 흔적이라면 우리가 기원이라 보는 것 또한 그 어떤 것의 흔적일 뿐이다. 결국 세계에 원본이나 로고스는 존재하지 않는다. 그 세계 안에서 작품에 대한 최종적, 결정적 해석도 있을 수 없다.

하이데거와 '본질'을 공유하고, 칸트와 '재현'을 공유하다가 결국 그들의 사유 세계를 통째로 부인하고 파괴해 버린 데리다의 세계가 여기에 있다. 그래서 데리다는 차연의 개념으로 기존의 근대주의자 특히 구조주의자들이 행한 텍스트 해석을 해체하였다. 모든 텍스트는 기표의 일종으로 그것이 갖는 권위는 순간적일 수밖에 없다. 모든 해석은 흔적에 불과한 것이다. 따라서 일관된 해석이란 있을 수 없고, 오로지 할 수 있는 것은 텍스트의 해체밖에 없는 것이라고 했다. 따라서 데리다의 해체는 파괴가 아니라 새로운 창조다. 그것은 데리다의 사유가 포스트모더니즘의 물꼬를 터뜨린 일대 사건과 관련이 깊다.

데리다의 해체적 사유는 1960년대 이후 유럽과 미국을 중심으로 모든 문화계에서 다양성과 차이를 생성하여 다르게 생각하고, 다르

게 살기의 열풍을 불러일으켰다. 그 동력으로 환경, 인권, 문화, 여성 등에 관한 운동이 봇물 터지듯 했고, 미술, 건축, 음악, 패션, 사진 등에서 기존 사유의 틀이 크게 도전받았다. 그의 사유에 바탕을 둔 포스트모던 문화는 인터넷이라는 물질계와 만나 인류 문화 전반에 실로 거대한 소용돌이를 휘몰아쳤다. 특히 데리다와 인터넷의 만남은 현실 공간과 가상 공간의 경계를 허물어뜨리고, 실재 존재와 허구적 존재의 차이를 무너뜨려 버렸다.

데리다로부터 촉발된 포스트모던의 문화는 사람들로 하여금 질서와 정돈, 규율과 권력을 배제하고 그에 저항하게 한다. 이제 변화의 과정에 있는 미완성이 하나의 완성이 되고, 전복이 또 다른 틀이 되며, 통일이 해체된 잔해 위에서 분열을 찬양한다. 그래서 새로운 예술은 겉과 속을 바꾸고, 위와 아래를 뒤엎는 따위와 같은 단순한 외형의 전복만을 노리는 것은 아니다. 그 안에서 서사 구조는 물론 장르까지 해체된다. 이러한 데리다의 해체 이론은 들뢰즈의 시뮬라시옹, 보드리야르의 초(超)실재의 개념과 맥을 같이하면서 해체된 기호, 해독 불가능한 이미지, 실재하면서 실재하지 않는 가상의 인터넷 공간 등과 상승 작용을 일으킨다.

데리다가 쓰고 마리프랑수아즈 플리사르(Marie-Francoise Plissart, 1954~)가 사진을 찍어 펴낸 『시선의 권리』에서 데리다는 작가는 스스로 생각하는 바를 말하지 않고 독자가 해석할 수 있도록 여지를 남겨두겠노라고 했다. 그것이 바로 독자가 갖는 시선의 권리라고 했다. 그 세계 안에서 전체를 하나로 통괄하는 이야기란 존재할 수 없다. 우월한 시선, 정형화된 구조, 분명한 가치관, 일관된 서사는 존재

하지 않는다. 무한대로 많은 '나'만의 해석만 있을 뿐이다. 데리다를 통해 비로소 사진은 렌즈와 앵글 그리고 서사의 권력으로부터 벗어날 수 있게 된다.

그런 의미에서 갤러리를 뛰쳐나가는 사진이야말로 데리다가 말하는 이 시대의 사진이다. 평론가의 칼에서 벗어나는 사진이 바로 이 시대의 사진이다. 담론과 주석으로부터 벗어나, 차례로 바라보기 또는 바라보여지기. 하지만 항상 결코 유일한 것은 아닌 것들, 그 질서로부터 벗어난 연속체로서의 사진들, 그것만이 이 시대의 사진이다. 모호함, 바로 그 안에 이 시대의 사진 예술이 존재한다.

데리다가 촉발시킨 포스트모던 문화 중에서 가장 두드러진 현상 가운데 하나는 기원의 소멸일 것이다. 모든 것이 부정확하고 애매한 흔적의 결과라면 기원을 찾아 거슬러 올라가는 것 자체가 무의미하다. 그래서 그 세계에서는 원본도 없고, 진품도 없다. 중심은 소멸되고, 사라진 '나'의 자리에 주변부들만이 차례로 모일 뿐이다. 그곳에서는 무한대로 많은 '나'가 보는 세계이기 때문에 저작과 복제, 공과 사, 자연과 인위 (혹은 특수 효과) 등의 구별은 무의미한 행위이다. 고유성이 무너지면 어떠한 권위와 권력이 남을 수 없다. 문화계 전체에 지각 변동이 올 수밖에 없다. 어떤 것도 '나'의 것이라고 주장할 수 없는 데리다의 세계, 표절과 해적이 공공연하게 허용되어야 하는 세계, 이보다 더 진보적일 수는 없다.

이 부분에서 미국의 사진가 셰리 르빈(Sherrie Levine, 1947~)이 획기적인 일을 했다. 1981년에 「다시 워커 에반스를 따라서」라는 제목으로 워커 에반스(Walker Evans, 1903~1975)의 도판이나 포스터로

복제된 작품을 그대로 다시 촬영하여 자신의 작품으로 만든 것이다. 전통적 의미로 보면 명백한 표절이다. 하지만 데리다의 세계에서는 표절이 아닌 자기만의 작품이다. 해체. 해체는 저작이라는 가치가 권력이 되는 메커니즘을 부인함이다. 그래서 이제 예술은 자율성을 갖는 존재가 아니다. 예술가가 개성을 갖거나, 작품이 독창성을 갖는 것이란 있을 수 없다. 우리는 어느 술집 화장실 벽면에 걸린 복제된 사진에서도 에반스가 담고자 한 그 애틋한 서정성을 여전히 읽을 수가 있을까? 이것이 작가 르빈이 품은 의문이다. 르빈은 그 사진은 겉모습만 보여줄 뿐 그 외 아무런 의미도 부여할 수 없다는 결론을 내린다. 르빈에 의해 소위 다큐멘터리 사진가들이 내세운 참여와 기록의 의미는 철저히 농락당하게 된다.

해체해야 해방된다

권순관의 사진을 보면 사진이 갖는 존재와 기록의 의미를 깊이 있게 생각해 볼 수 있다. 「도너츠를 앞에 두고 우두커니 앉아 있는 여자」와 같은 전혀 생뚱맞은 제목을 가진 사진들이다. 누구든 이 사진에서 그 여자를 찾을 수는 없다. 그렇다면 그 여자는 존재하지 않는 자인가? 우리 눈에 보이지 않는다고 그것이 존재하지 않는 것인가? 이 범상치 않은 제목의 사진을 통해 권순관은 무엇을 말하려 하는가? 그 안에서 작가는 무엇을 찍고, 말하려 하는가?

무릇 모든 행위에는 규범이 있고, 그 규범에서 벗어난 행위를 할 때 행위의 주체는 배제된다. 하지만 그렇다고 그 행위가 존재하지

전민수, 2005

오로지 작가는 컴퓨터 이미지를 통해 놀고, 관객은 그 놀이를 자유롭게 즐길 뿐이다. 사진가 전민수의 해체가 시선의 해방으로 이어질 것으로 기대한다. 혼이 들어간 놀이가 오래가는 법이라는 사실을 젊은 사진가 전민수가 마음속 깊은 곳에 새겨둘 것으로 본다.

않는 것은 아니다. 게다가 모든 행위가 다 규범적인 것만도 아니고. 애매한 것에 대한 공간은 허용되지 않고, 그 자체로서 원래의 의도와는 관계없이 반(反)행위가 된다. 그러한 탈규범적인 행위는 눈에 들어오지 않는다. 그렇다고 여전히 그 또한 존재하지 않는 것은 아니다. 또, 전체를 조망할 때 모든 일상은 규범이라는 틀 때문에 스쳐 지나가 버린다. 그렇게 되는 것은 그 행위 자체가 갖는 물리적 성격 때문이 아니고 사회에서 차지하는 상대적 위치 때문에 그렇다.

결국, 어떤 것의 존재 여부는 규범의 문제가 된다. 그런데 규범이란 곧 권력이니 존재 여부는 또한 권력의 문제다. 힘과 물질에서 다수이고 우세이며 지배이다. 그래서 그것으로부터 벗어난 행위는 모두 소수이고 변방이며 소외된 것들이다. 결국 다수와 이성 그리고 이항 분립의 근대화는 애매함과 소수를 죽인 것이다. 권순관은 그것을 애써 살리려 한다. 그는 그것을 데리다의 시선의 탈중앙화를 통해서 말하고자 한다. 그것을 통해 소외와 변방 그리고 무시로 점철된 작은 이들의 세계를 드러내려 하는 것이다. 여기에서 권순관은 사진에서 예술을 버리고, 사회사적 물질을 드러낸다. 데리다와 만난 그 해체의 실천 속에서 그의 사진은 비로소 탈(脫)예술적 예술의 경지에 오른다.

데리다는 모든 존재 현상과 사물의 정체성을 부정하면서 '로고스 중심적 원리'의 해체를 주장하는 것이 2,000년 전 인도의 불교 철학자 나가르주나(Nagarjuna, 龍樹)가 모든 존재하는 현상 일체의 그 자성(自性)적 정체성을 부정하여 공(空)이라 함과 닮았다. 둘의 세계 안에서 참된 앎이란 우리가 표현하는 언어적 진술을 통해서는 파악

할 수 없으니 개념에서 모호성이 갈수록 더해질 수밖에 없다. 선불교에서 흔히 말하는 불립문자(不立文字)가 데리다의 해체와 연계되는 것은 이런 점에서 이해할 수 있다. 젊은 사진가 전민수가 만들어 낸 컴퓨터로 생성해 낸 이미지를 보자. 그것은 대승불교의 만달라(mandala)가 표상하는 공(空)과 윤회 그리고 다(多)정체성을 드러내고자 하는 것으로 보인다. 그 안에서 '나'는 하나가 아닌 '나', 진지하지 않은 '나', 경계에 걸친 '나'를 의미하는 것으로 보인다. 그의 사진이 전통적 텍스트에 있는 이항 분립의 횡포에 저항하기 위한 사회문화사적 의미의 차원에서 만들어진 것인지의 여부는 정확히 알 수 없지만, 데리다가 말하는 하나의 기표가 하나의 기의를 지시하고 그 안에서 유일한 진리를 표상한다는 개념을 거부하고 조롱한다는 점은 분명한 것 같다. 그런 점에서 전민수의 사진 세계는 기존의 기록성이나 미(美)의 해석으로 대변되는 전통적 의미의 사진의 정체성에 대한 확실한 도전이자 파괴이다. 그러한 해체를 통해 그 세계 안에서는 역사도 존재하지 않고, 예술도 존재하지 않는다. 오로지 작가는 컴퓨터 이미지를 통해 놀고, 관객은 그 놀이를 자유롭게 즐길 뿐이다. 사진가 전민수의 해체가 시선의 해방으로 이어질 것으로 기대한다. 혼이 들어간 놀이가 오래가는 법이라는 사실을 젊은 사진가 전민수가 마음속 깊은 곳에 새겨둘 것으로 본다.

제9장　사이드의 오리엔탈리즘
: 동양에 대한 편견과 왜곡

사진 앞에 미개와 신비는 하나였다

'오리엔탈리즘(Orientalism)'이라는 어휘는 원래 동양의 언어, 문학, 종교, 사상, 예술, 사회 등을 연구하는 '동양학'의 의미로 19세기부터 유럽에서 널리 사용된 것이었다. 그러다가 서양이 동양을 대하는 방식으로 서양인이 동양이나 동양 문화에 대해 갖는 태도나 관념을 뜻하기도 했다. 그 후 1978년 팔레스타인 출신 재미 문학자인 에드워드 사이드(Edward Said, 1935~2003)가 『오리엔탈리즘』에서 동양을 지배하고 재구성하며 동양에 대해 권위를 갖기 위한 서양의 지배 담론으로 규정하면서 학계와 예술계에서 특정한 의미를 가진 전문 용어로 자리 잡았다. 오리엔탈리즘이 동양학의 의미든 동양에 대한 태도든 지배 담론이든 그것은 서양과 동양을 나누는 서양의 이분법적 사고에 기초한다. 여기에서 동양은 스스로 정체성을 갖는 실체가 아니고 비(非)서양으로서의 이질적 실체를 갖는 곳이 된다. 즉, 서양인들은 자신의 문화를 합리적이고, 과학적이며, 역사적인 것으로 규

정하면서 동양은 그렇지 않은, 즉 비합리적이고, 정체적이며, 획일적인 열등한 곳이 되었다. 그 안에서 동양인은 자기 스스로를 대변할 능력을 갖지 못하는, 그래서 주체적일 수 없고, 그래서 스스로를 재현할 수 없는 존재가 된다. 결국 그 오리엔탈리즘에 의하면 오리엔트 즉 동양은 누군가에 의해 지배를 받아야 하는 존재이고, 따라서 오리엔탈리즘은 동양에 대한 서양의 지배를 확대하고 정당화하는 수단이 되는 것이다.

동양이 서양과는 전적으로 다르다는 사고는 동양에 대한 동경과 사랑과 함께 시작되었다. 18세기 유럽에서 벌어진 사상의 일대 격전에서 합리주의에 밀린 낭만주의는 자신들의 자부심인 그리스 로마 문화가 인도의 고대 산스크리트 문화와 언어적으로 같은 뿌리에서 출발한 사실을 발견하였다. 그 언어적 발견을 기초로 하여 막스 뮐러(Friedrich Max Müller, 1823~1900)는 고대 인도의 브라만은 자신들과 같은 순수 아리아인 혈통을 보존한 자로 간주되었고, 그들의 문화인 인도 고대 문화는 선진 유럽 문화에서 떨어져 나가 잃어버린 한쪽 날개로 취급되었다. 이들 동양학자들은 당시의 유럽 문화에서 찾을 수 없는 전혀 새롭고 높은 가치의 문화를 인도의 산스크리트 문화 즉 고대 문화에서 찾아냈다. 막스 뮐러는 이러한 인도의 고대 문화를 능동적이고 호전적이며 탐욕적인 자신들의 것에 비해 수동적, 명상적, 사색적이고, 그 본질은 항상 진리만을 추구하는 문화라고 찬양하였다. 그런데 또 다른 동양학자이면서 기본적으로 공리주의에 기초를 둔 식민주의적 관점을 널리 갖는 제임스 밀(James Mill, 1773~1836)을 비롯한 공리주의자들은 이와 다른 생각을 했다. 제

임스 밀은 문화의 가장 으뜸 요소는 실용적이고 합리적인 것이고 그 총아는 법률 제도인데, 인도에서는 이 법률 제도가 결여되어 있으니 철저히 미개한 문화라고 했다. 동양이 그렇게 되기에는 전제 군주의 힘이 너무 막강하여 사회의 변화가 없었고 그래서 역사의 발전이 이루어지지 못했다는 정체론을 펴면서 그러한 전제 군주의 보수적인 문화는 아무런 가치가 없는 것이라고 했다. 그리하여 결국 공리주의 사학자들에 의해 인도는 미개하고, 후진적이며, 근대로의 변화가 불가능한, 그래서 결국 선진 유럽의 지배를 받아야 하는 땅으로 자리 잡히고 말았다.

결국 서양에 대해 한편으로는 미개의 나라가 되면서 다른 한편으로는 신비의 나라가 되었다. 그 '미개'와 '신비'는 정체되어 있다는 점에서 한 몸이었고, 숙명적으로 그런 본질을 갖는다는 점에서 한 뿌리였다. 그렇지만 그것이 정신적이든 야만적이든 간에 동양은 서양인에 의해 이해되어야 하는 대상이기만 했다. 그리고 그 동양에 대한 연구는 지적 사치로서가 아니라 제국의 의무 때문이었다. 동양에 대한 이해는 다름 아닌 정치적 목적 때문이었다는 뜻이다. 그래서 사이드는 18세기 말부터 20세기까지의 서양의 동양을 다룬 수많은 학술서, 창작물, 여행기 등은 모두 미리 조작된 구조를 토해 낸 것에 지나지 않는 것이라 비판했다. 그의 눈에는 그러한 오리엔탈리즘은 합법적으로 동양을 유린한 담론일 뿐이었다. 하나의 담론 안에서 모든 재현은 언어, 문화, 제도 그리고 재현 주체의 정치적 입장에 의해 만들어지는 법이다. 그래서 오리엔탈리즘 담론 안에서 동양은 서양에 대해 신비하고, 애매하며, 퇴보적인 존재가 되었다. 동양은 그

스스로는 결코 주체적이지도 못하고 스스로를 재현할 수도 없는 존재가 되어버린 것이다. 그러다 보니 결국 서양이 동양의 재현 주체로서 지배자가 되는 것이 합당하다는 이론으로 연결되는 것이다. 권력에 관한 이러한 표현 방식에 내재하는 관계는 순환적이었다. 즉, 권력에서 생겨난 그 관계가 권력을 다시 증가시킨다는 뜻이다. 따라서 오리엔탈리즘은 문화와 같이 침투성이 있는 헤게모니적 시스템을 창출하는 내구력과 지속성을 가지고 있어서 그 영향력은 식민 지배가 끝난 이후에도 여전하다는 것이다.

이러한 사이드의 사상은 1960년대 유럽의 지성계를 크게 흔든 푸코(Michel Foucault, 1926~1984)의 영향을 크게 받은 것이다. 푸코는 학문적 훈련이란 단순히 지식을 생산해 내는 것일 뿐만 아니라 권력도 함께 생산해 낸다고 했다. 사이드는 이 사고를 따라 지식이란 권력을 표상하고 확장시키는 것이라서 결코 순수한 것일 수 없다고 했다. 푸코는 이러한 권력과 결탁한 지식을 담론(discourse)이라 했는데, 사이드는 오리엔탈리즘이 권력과 지식의 결탁이 가장 심한 담론이라 했다. 사이드가 말하는 담론으로서의 오리엔탈리즘은 유럽에서 미국으로 건너가 더욱 강력하고 효과적인 지배 이데올로기가 되었는데, 그것은 과거와 같이 정치적·군사적인 차원이 아닌 문화적 차원에서였다. 대표적인 예로 1960년대 미국 사회에 소개된 명상, 요가, 체험, 자아실현 등을 추구하는 신비주의 힌두교다. 원래 사회 중심의 세속적 삶을 핵심으로 삼는 힌두교는 미국에서 삶의 가치를 포기하고 세속으로부터 벗어나는 것을 이상으로 삼는 종교로 변질되었다. 그리고 그들은 베트남 전쟁에서 패배하고 빠진 트라우마로

부터 벗어나기 위해 그 신비의 힌두교를 도피처로 삼았다. 이제 힌두교는 미국 사회에서 기독교와 서양의 물질문명으로 인해 '잃어버린 자아'를 찾는 대안으로 자리 잡았다. 송광사 선방(禪房)이 한국을 표상하는 이미지가 되고 티베트가 지상 낙원으로 알려지게 된 것 또한 같은 맥락에서의 일이다.

미국에서 만들어진 새로운 오리엔탈리즘은 미국의 막강한 언론과 영화와 대중음악을 타고 전 세계로 번져 갔다. 그리고 아시아의 수많은 미국 유학생들이 그 담론의 전도사가 되어 자기들의 나라, '동양'으로 돌아가 그 새로운 오리엔탈리즘을 퍼뜨렸다. 그사이 비틀즈가 인도로 가고, 인도의 라즈니쉬(Osho Rajneesh, 1931~1990)가 미국으로 가 명상을 하며, 요가 · 젠(禪) · 티베트에 심취하면서 동양은 알 수 없는 나라, 신비의 땅, 잃어버린 마음의 고향, 인류 정신의 보고, 시간이 멈춰 버린 곳 등으로 자리 잡아 버렸다. 신비로 채색된 '동양'은 곧 과학과 합리의 권위를 부여받은 서양, 봉건과 정체로 표상되는 동양에 근대와 발전을 가져다주는 구세주로서의 서양의 의미를 내포하는 것이 된다. 이는 다시 말하면 '초월의 동양, 세상 밖의 동양'이라는 것이 단순히 동양에 대한 서양의 사고와 이미지의 투사가 아니라 동양을 지배하고자 하는 서양의 의지임을 뜻한다. 그들이 갖는 의지의 이면에 숨겨져 있는 '자신에 대해 스스로 행위적이지 못하는 동양'이라는 보이지 않는 담론의 힘을 얼마나 인식하고 있을까? 그들은 신비라는 것이 야만과 함께 오리엔탈리즘의 쌍생아라는 사실을 인식하지 못하는 것은 아닐까?

서양의 식민 지배 담론으로서의 오리엔탈리즘은 사진과 떼려야 뗄

수 없는 관계에 놓여 있었다. 사진은 서양 지배자들이 식민 지배를 정당화하기 위해 식민지를 과학적으로 재현하여 실증적으로 보여주는데 다른 어떤 매체보다 더 효과적이었다. 과학은 어느덧 객관성과 보편성을 담보하는 것으로 대접받았고 그 과학의 총아가 사진이었다. 그래서 식민 지배 초기에 아시아로 온 유럽의 많은 식민 지배자들은 식민지 곳곳을 사진으로 남겼다. 처음에는 주로 종족이나 문화의 차이를 드러내고자 객관적 사실을 기록하는 자료로서 사진을 주로 남겼으나 시간이 가면서 자신들의 치적이라고 주장하는 근대화에 대한 풍경을 많이 남겼다. 그 근대화의 풍경에는 그들의 지배 언어만 일방적으로 존재할 뿐, 그들에게 빼앗기고 당하는 피착취 인민들의 실상은 전혀 존재하지 않는다. 거기에는 노예와 같이 착취당하는 플랜테이션 재배 농민의 눈물도 없고, 기아에 허덕이는 도시 빈민도 없으며, 피폐해져 가는 농촌도 존재하지 않는다. 활기찬 항구, 쭉 뻗은 도로, 멋지게 들어선 건물, 산을 깎아지른 다리, 서양식 문화에 흠뻑 젖은 부역 토착 엘리트…… 그 안에 착취는 보이지 않는다. 오로지 근대화를 가져온 식민 지배의 찬양만 있을 뿐이다.

울림과 나눔, 그 안에 오리엔탈리즘은 없다

빅토리아 시기에 인도에서 활동한 영국 사진가 사무엘 본(Samuel Bourne, 1834~1912)이 찍은 인도 풍경 사진은 영국 제국주의의 위용과 인도의 목가적인 모습을 담았다. 서구 문명의 '빛'을 확산시켜야 함을 주장하는 이데올로기이자 권력의 매체로 작동하였다. 그의

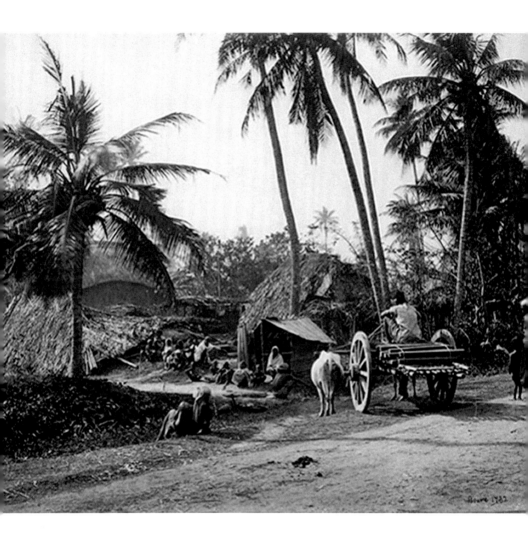

사무엘 본, 1864

사무엘 본이 찍은 인도 풍경 사진은 영국 제국주의의 위용과 인도의 목가적인 모습을 담았다. 서구 문명의 '빛'을 확산시켜야 함을 주장하는 이데올로기이자 권력의 매체로 작동하였다. 그의 풍경 사진은 제국주의의 식민 역사 내에서 실재하는 역사에 대한 기록이 아니고, 자신이 바라는 풍경을 전유한 것이다.

풍경 사진은 제국주의의 식민 역사 내에서 실재하는 역사에 대한 기록이 아니고, 자신이 바라는 풍경을 전유한 것이다. 그 어디에도 처참한 식민주의의 풍경은 보이지 않는다. 오리엔탈리즘은 제국의 시선을 가진 유럽의 사진가들만 가진 것은 아니었다. 인도의 라구 라이(Raghu Rai, 1942~)를 비롯한 많은 '동양의' 사진가들은 자신들이 사는 그 땅을 신비의 땅으로 보았다. 이탈리아의 평범한 빵 피자가 미국으로 들어가 토핑이 화려한 전혀 새로운 피자로 변신하여 다시 이탈리아로 들어가 피자 시장을 정복해 고유의 피자가 사라져 버리게 만들었듯 아시아의 고유 시각은 미국식 오리엔탈리즘 담론에 의해 쫓겨나 버리게 되었다. 라구 라이가 포토 저널리스트로서, 매그넘(magnum photos) 소속 작가로서 훌륭한 다큐멘터리 기록을 남긴 작업에 대해서는 평가절하할 수는 없다. 다만, 사진이라는 매체가 가진 특성상 그가 소재 삼아 찍은 사진의 많은 부분이 악의적 오리엔탈리즘에 물들었거나, 나아가 식민 담론을 구체화시켰다는 비판으로부터는 자유로울 수 없다는 사실은 분명하다. 그것은 1970년대 이후 인도가 알 수 없는 신비의 나라로 자리 잡았고, 세계의 많은 사람들은 라구 라이와 같은 사진가들이 만들어 널리 퍼트린 그 '신비한' 나라 인도 이미지에 심취했고 그것은 그 사진가들에게 상당한 명성과 돈을 가져다준 사실과 연결되었다. 그래서 그들은 시간을 초월하고, 역사를 벗어나고, 맥락으로부터 자유로운 '만들어진' 신비의 이미지를 마음껏 양산했다. 당시 세계의 유수한 사진가 치고 인도를 찾지 않은 사람이 없다고 해도 과언은 아닐 것이다. 그들은 대부분 그 거대한 오리엔탈리즘의 담론으로부터 자유롭지 못했다. 브

레송의 사진에도 그런 사진들이 있고, 베르너 비숍의 사진에도 그런 사진들이 있으며, 스티브 맥커리의 사진에도 그런 사진들이 있다. 대가들의 작품은 사진계에서 큰 호응을 얻었고, 그것은 다시 시장의 수요를 창출했다.

한국의 많은 사진가들이 인도에서 만난 힌두교 성자들의 사진은 그런 점에서 오리엔탈리즘에 물든 것으로 읽을 수밖에 없다. 세상을 떠난 자인 사두(sadhu, 수행자)를 대상으로 삼는 것이나 그들의 모습을 통해 영원성을 표현하려 했다거나 하는 점이 백여 년 전 인도를, 시간이 정체되어 있고, 삶을 초월한 사람들의 땅으로 그린 그 서양의 오리엔탈리스트들과 너무나 닮았다. 그렇지만 그런 사진을 찍었다고 해서 그의 사진 세계 전체가 오리엔탈리즘에 갇혀 있다는 의미는 아니다. 좋은 예로 석재현은 오리엔탈리즘의 시각으로 인도를 바라보았지만 동시에 필리핀의 경우, 바걸의 내동댕이쳐진 삶을 통해 비정한 인간 유린의 현장을 고발할 정도로 건강한 사회의식을 갖고 있는 작가다. 소재의 유혹을 떨쳐야 주제 의식이 사는 법인데, 소재가 주는 매력을 떨쳐버리기란 쉽지 않은 일이다.

오리엔탈리스트의 사진은 대상을 타자화하는 데 초점이 맞춰져 있다. 그것이 신비든, 야만이든, 정신의 고향이든, 유토피아든 저들은 뭔가 '우리'와 다르다는 것을 보여주고자 한다. 그래서 그들이 만든 사진은 항상 우리와 함께하는 이들을 찍은 것이 아니고 우리 바깥에 있는 이들을 찍은 것이다. 그런 점에서 임종진은 오리엔탈리즘과는 전적으로 거리가 멀다. 임종진은 한국의 많은 다큐멘터리 사진가들이 그러하듯 아시아의 여러 나라들을 찾아 돌아다녔다. 그 가운데

는 전쟁 중인 이라크도 있지만, 오리엔탈리즘의 소굴이라 할 수 있는 인도, 네팔, 티베트 등도 있다. 그리고 또 다른 야만의 오리엔탈리즘에 묻혀 있는 캄보디아도 있다. 그런데 임종진은 캄보디아에서 다른 사진을 찍었다. 그의 사진에는 신비도 없고, 야만도 없으며, 유토피아도 없고, 피안의 세계도 없다. 그냥 우리와 같이 하루하루를 사는 우리 이웃이 있을 뿐이다. 임종진이 흔한 오리엔탈리즘에 빠지지 않는 것은 바로 사진을 사람 중심으로 보고, 세상을 천천히 깊고 느리게 들여다보고자 해서일 것이다. 그가 하고자 하는 것은 사진으로 사람과 소통하고, 나와 그들과의 나눔을 실천하는 것이다. 그래서 일 년 넘도록 캄보디아에서 살며 섞이다 왔다. 사진을 찍기 위해 사는 게 아니라 사람의 귀한 삶을 함께 느끼고 울림을 겪기 위해 찍은 것이다. 우리와 같은 사람들과의 울림과 나눔, 그 안에 오리엔탈리즘이 있을 수 없다.

제10장 들뢰즈의 시뮬라크르
: 복제가 반복적으로 발생하는 변화에서 생긴 차이

차이와 다양성

공포 영화에 나올 법한 장면이지만, 사방이 거울로 된 유리방에 들어가 있다고 생각해 보자. 그곳에서 자기 자신은 몇 명이나 되는 것으로 생각하는가? 어느 거울 하나에 비친 자신의 모습은 다른 거울을 통해 복제되고, 그것은 다시 반사되어 또 복제를 한다. 무한 복제가 이루어지는 것이다. 이 과정에서 무한히 복제를 하는 행위를 시뮬라시옹(simulation)이라 부르고, 그 시뮬라시옹 과정에 포함되어 있는 사람이나 사물을 모두 시뮬라크르(simulacre)라 한다. 그 거울방 속 시뮬라크르로 가득 찬 세계에서는 모든 것이 서로를 비추기 때문에 무엇이 실재고 무엇이 복제인지 알 수가 없다. 모두가 모사의 모사로 되어 있기 때문에 그 안에서 세상은 완전한 시뮬라크르인 것이다.

들뢰즈는 플라톤의 이데아 개념을 빌려 복제본과 시뮬라크르의 차이를 말한다. 플라톤에 의하면 빛의 영역에서 벗어난 어둠의 영역에

는 파악할 수 없는 어떤 것들이 존재하는데, 그것들은 아주 미세한 감각적 진동에 의해서만 우리에게 그 존재가 전달되는 것들이다. 따라서 그것들은 인식의 영역 너머에 있는 미지의 세계로 은닉된 존재이기 때문에 오로지 감각에 의해서만 추측될 뿐이다. 이것이 시뮬라크르의 세계다. 그런데 플라톤의 시뮬라크르는 이데아라고 하는 본질에 대해 저급한 존재이다. 따라서 플라톤이 말하는 시뮬라크르와 들뢰즈가 말하는 시뮬라크르의 가장 큰 차이는 이데아라는 존재 근거를 가지고 있느냐의 여부이다. 들뢰즈의 시뮬라크르는 이데아라고 하는 원본 자체를 두지 않는 복제본이다. 그래서 시뮬라크르의 성격은 차이 그 자체일 뿐이다. 원본을 갖지 않으므로 시뮬라크르는 어떤 기준 아래 그 가치가 결정되지 않는다. 따라서 시뮬라크르는 생성과 창조, 차이와 다양성을 강조하는 면에서 원본과 다르다. 원본은 존재하는 것이기에 변화하지 않고, 변화할 수도 없는 존재다. 그렇지만 들뢰즈의 시뮬라크르는 끊임없이 위장하고 변신한다.

들뢰즈가 보기에 정치적으로 혹은 경제적으로 혹은 사회적으로 일정한 목표를 정해 놓고 끊임없이 변화에 매진하는 인간은 천상 시뮬라크르다. 그래서 들뢰즈가 보기에 근대의 합리적이고 이성적이며 진보적이고 역사적인 인간은 이데아에 의거하여 기준이 세워져 있는 위계에 매달리는 각박한 허깨비일 뿐이다. 결국 들뢰즈에게 중요한 것은 세계에서 차이와 다양성을 있는 그대로 인정하는 것이다. 그래서 이 시대의 예술 또한 끝없는 변화 속에서 차이와 다양성을 인정하는 것 위에 있는 것이어야 한다. 이는 들뢰즈가 말하는 감각이 이성에 대해 우위라는 것이다. 들뢰즈에게 그 감각은 이성에 선

행하는 것이다. 그것은 감각 기관을 통해 받아들인 정보를 정신으로 퍼올리는 인식론적 현상이 아니고, 감각 기관에서 직접 몸으로 내려가는 존재론적 사건이다. 그에게 만질 수 없는 관념은 허상일 뿐이다. 그 안에서 깨달음은 오로지 만질 수 있는 물질을 통해서만 구현할 수 있는 것이다. 관념론을 부정하고 물질론 위에 우뚝 선 포스트모던의 사건이다.

그 물질론적 세계에서 인간은 사물을 어떻게 지각하는가? 보는 것은 보이는 것이고, 보이는 것은 보는 것인가? 사물을 지각할 때 인간의 눈은 쉴 새 없이 부지런히 움직인다. 사물은 눈의 각막을 통하고 시신경을 거쳐 뇌로 전달되는 동안 수없이 많은 변화하는 것들을 포착해 전달한다. 그런 가운데 지각되는 세계는 최종 결과인 사진처럼 일목요연하지 않고 산만할 뿐이다. 그런데 우리는 학습된 지각의 결과에 따라 그 대상을 질서정연하고 일목요연한 상(像)으로 인식한다. '정신'이라는 고정된 눈 때문이다. 움직이는 육체의 눈에 따라 표상하지 못하는 것이다.

따라서 들뢰즈가 의미하는 회화나 사진의 재현은 모더니즘이 규정하는 근대 그림의 규칙 즉 원본에 대한 모사를 파기하는 것에서부터 출발한다. 그 안에서는 모더니즘이 그 모사의 결과로 만들어낸 이미지와 다른 이미지들과의 사이에 맺어진 서사적 관계 또한 응당 파기해야 한다. 그림은 '눈에 보이지 않는 에너지'를 보이게 해야 하는 것이어야 한다. 이 에너지는 여러 기관으로 분화되기 전 미분화된 원초적 감각에서 나온다. 거기에서 청각, 시각, 촉각 등 다양한 개별 감각들이 나타난다. 그 개별 감각들은 각각 하나의 자극을 여럿으로

느끼게 한다. 바로 '착란'이다. 들뢰즈는 이 '착란'이야말로 예술에서 창조성의 근원이 되는 것이라 한다.

여기에서 들뢰즈의 미학은 심리학 용어로 잘 알려진 게슈탈트 전환과 연계된다. 게슈탈트 전환이란 이미지나 형태가 변하지 않는데도 보는 사람의 시각에 따라 어떤 것에서 다른 것으로 바뀌는 것을 말한다. 하늘의 구름을 쳐다보고 있는데 구름이 갑자기 탱크나 비행기와 같이 보일 때, 보는 지각 행위의 대상인 구름의 전체 형상이 바뀌는 것이다. 이것을 게슈탈트가 전환된다고 말한다. 과학에서는 패러다임이 바뀌면 이전의 패러다임은 잘못된 것 혹은 극복해야 할 대상이 되어 용도 폐기되는 것이 보통이지만, 들뢰즈가 보는 예술에서는, 게슈탈트의 전환에서와 같이, 전혀 그렇지 않다. 사물은 옳고 그른 것 없이 하나의 상(像)에서 다른 상으로 끊임없이 변화하는 것이다. 들뢰즈가 사과의 성격을 모방할 수 없다고 한 것은 이런 맥락에서이다. 세잔 (Paul Cézanne, 1839~1906)이 그린 사과와 배고픈 거지가 먹으려고 하는 사과는 과학적으로는 같은 사과일지 모르나 감각적으로는 전혀 다른 사과이기 때문이다.

들뢰즈에게 예술이란 바로 그 차이를 표현하는 것이다. 그래서 예술은 모두 다 새로운 것, 다른 것, 변화하는 것을 창조하는 것이어야 한다. 그래서 들뢰즈에게 예술은 주체의 정체성을 부인하면서 대상의 일률적인 재현을 거부하는 것이다. 정체성이 외부의 어떤 것과 만난 후 생긴 변화하는 상태를 표현하는 것이다. 예술이란 정해진 옳고 그름의 잣대에 따라 평가를 하는 것이 아니고, 그 대신 변화하는 외형의 차이를 즐기며 끊임없이 이동하는 것이어야 한다. 그러한

이동이야말로 독자 개개인에게 해석의 다양성을 주고 그래서 더욱 풍부한 감정을 생성시킨다. 결국, 그에게 예술은 의미 작용을 무효화하고, 주체를 해체함으로써 얻어지는 것이면서 동시에 이미 존재하는 상투성의 틀을 전복하고 끝없이 새로운 것을 생성해 내는 것일 뿐이다. 따라서 우리가 감각으로 만나는 진실은 이미 존재하는 일반적 형태나 틀이 아니다. 여기에는 어떤 종류의 모범도 없다. 표현된 것들 사이에는 어떠한 동일성도, 유사성도 있을 수 없다. 이것이 들뢰즈 예술론의 가장 중요한 개념 가운데 하나인 '차이'다. '차이'는 두 사물들 사이에 존재하는 것이 아니고, 반복적으로 발생한 변화에서 생긴 불일치이다. 그것은 정체성과 아무 관련을 갖지 않는 것으로 차이 그 자체일 뿐이다. 따라서 차이를 표현하는 예술은 결국 비재현적인 것이고, 개념 파기적인 것이다. 그것은 무한질주의 시간 속에서 반복되는 연속물이다. 따라서 예술 작품은 원본과 정체성을 전혀 찾을 수 없는 시뮬라크르에서 반복적으로 나타나는 차이들이 연속물로 생성되는 것이다. 모든 대상은 각 순간마다 달리 지각되기 때문에 예술의 표현 또한 달라져야 하는 것이다.

감춰진 것을 드러내야 예술이다

사진가 난다의 사진을 보자. 그 안에 '난다' 이미지는 사진가 난다 자신이 아니다. 그것은 자신이라는 원본의 정체성과는 아무런 관계를 갖지 않는 시뮬라크르다. 사진 속 난다 이미지는 원본이 없는 복제본이다. 무한질주의 시간 속에서 불쑥불쑥 튀어나오는 들뢰즈의

난다, 2007

사진 속 난다 이미지는 원본이 없는 복제본이다. 무한질주의 시간 속에서 불쑥불쑥
튀어나오는 들뢰즈의 '차이'를 표상한 것이다. 이것도 되고, 저것도 되는 이중 존재의
모호성, 그래서 발생하는 '차이', 그로 인한 생성과 소멸, 끝없는 운동에 대한 감각적
이미지화다.

'차이'를 표상한 것이다. 이것도 되고, 저것도 되는 이중 존재의 모호성, 그래서 발생하는 '차이', 그로 인한 생성과 소멸, 끝없는 운동에 대한 감각적 이미지화다. 이는 고전주의와 근대주의가 표방하는 전범의 존재, 그로 인한 가치의 발생 그리고 다시 그로 인한 위계의 질서라는 영역에 대한 통렬한 비웃음이다. 그래서 난다의 사진은 사진에 대한 부정이다. 더 분명히 말하자면, 사진이 사실의 기록이라는 믿음을 전복시키는 것이고 동시에 세계가 사실로 이루어져 있다는 사실을 부인하는 것이다. 그래서 그의 시뮬라크르들은 사진 파괴다. 작가 난다의 사진은 마그리트(René Magritte, 1898~1967)의 그림 「겨울비」의 시뮬라크르다. 마그리트의 「겨울비」의 중절모 신사가 난다 안에 이주해 있다. 들뢰즈 세계관의 인간인 그 유목민을 표상한 것이다. 그것은 과거와 현재 그리고 미래라는 시간 흐름의 허무함에 대한 표상이다. 그래서 이 사진은 시공을 초월한 끊임없는 시뮬라크르의 허망함과 두려움에 대한 감각적 표상이자, 재현과 이미지 사이에 존재하는 서사라는 근대적 구조의 파괴를 노린 물질적 표상이다. 그래서 그의 사진은 통렬하지만, 고독하다. 현대인의 세계가 그 안에 있다.

사진가 김홍희가 몽골의 고비 사막을 찍은 사진도 시뮬라크르 개념을 담고 있다. 사진가는 사막을 찍었는데, 독자의 눈에 보이는 것은 꼭 사막만은 아니고 아름다운 여자의 벗은 몸이 연상되기도 한다. 바로 게슈탈트의 전환 때문에 그렇다. 사진에서 게슈탈트의 전환을 읽는다는 것은 창조적 읽기이다. 그것은 작가의 의도와는 관계없이 자신의 시선을 통해 사진을 읽는 것이다. 게슈탈트의 전환이

들뢰즈가 말하는 시뮬라크르의 형성과 그 때문에 발생한 차이와 뗄 수 없는 현상이기 때문이다. 현대 세계에서는 무엇이 실재이고, 무엇이 환상인지 알 수 없다. 영화 「매트릭스」나 「인셉션」에 나타나는 세계다. 장자의 호접지몽이나 고대 인도의 우파니샤드 세계에 나타난 신비주의다. 그것이 산 속 깊이에 존재하는 것이 아닌 일상의 티브이와 인터넷 그리고 이미지의 홍수 속에서 퍼져 있는 것이다. 이러한 의미에서 볼 때 김홍희의 사진은 우리가 사는 실재보다 더 실재 같은 복제 세계의 표상이다. 그 사진은 대상의 실재와는 무관한 시뮬라크르로 계속 만들어지는 기호로서 기능할 뿐이다. 사진을 읽는 사람에게 여인의 벗은 몸을 보여주고 싶었든 그렇지 않든, 그것은 아무런 의미를 갖지 않는다. 마찬가지로 사진이 몽골의 고비 사막을 찍었는지의 사실 여부 또한 아무런 의미를 갖지 않는다. 그럼에도 사진에는 고비 사막이라는 가치가 강제적으로 개입되어 있다. 지구위성항법장치(GPS) 표시라는 의미를 과시하는 기호 때문에 그렇다. 따라서 김홍희의 사진은 포스트모던의 세계관을 재현하면서 포스트모던으로 가지 못한 채 근대 전통의 증언적 가치를 드러내고자 하는 강박증이다. 모더니즘의 미학을 탈피하려 하나, 하지 못하고 다시 모던의 다큐멘터리 세계로 돌아가고자 하는 행보일까? 아니면 모더니즘과 포스트모더니즘이 어색하게 공존하는 또 다른 장(場)에 대한 시도일까?

무한한 재생 안에 새로운 것이란 있을 수 없다. 생성과 소멸 사이에 변화라는 이름의 운동이 끊임없이 반복되는 무의미한 순환만 있을 뿐이다. 그래서 현실은 식별할 수 없는 것들로 섞여 단지 허(墟)

한 것들로만 채워진 것이다. 세계는 이미 이미지를 둘러싼 것으로만 구성되어, 그 안에 남은 것은 단편적이고 찰나적인 시뮬라크르만 있기 때문에 궁극적 생명이 존재할 수 없다. 지향하는 의미들로 꽉 차 있으나 속은 텅 비어 있는 공의 세계. 비어 있으나 운동력을 가지고 또 새로운 뭔가를 생성하는 그 이미지, 이것은 아무것도 존재하지 않는 무(無)는 아니다. 세계가 무가 될 수 없는 허탄함은 그 공으로부터 생성되는 무한한 것들이 현대 사회가 생성하는 생명과 물질의 본질이 된다. 이제 들뢰즈에게 와서 예술은 외형이나 행위 혹은 의미와 같은 대상이나 어떤 종류의 감성이나 이성 혹은 이데올로기를 재현하는 것이 아니다. 예술이란 변화를 통해 차이를 일으키고 종국에는 파멸로 이끄는 운동들을 포착하는 것일 뿐이다.

이혁준의 사진 「포레스트 에덴」은 각각 독립적인 사진을 모아 인위적으로 한 장의 사진으로 합성해 놓은 작품이다. 우발적이고 감각적인 방법을 통하여 닮아 있다는 점에서 들뢰즈의 예술론에 충실하다. 그는 사진이라는 예술이 갖는 기계성을 지워버리고, 그 자리에 창조성을 위치시킨다. 그렇지만 철저히 물질론 위에서 만들어낸 것이다. '잃어버린 숲'을 구성하는 하나하나의 조각은 현실에서 존재하는 분명한 형상이지만 사진은 시뮬라크르라는 파편들을 모아놓은 것에 불과하다. 그 시뮬라크르들이 한데 모여 보여주는 전체는 뭔가 닮은 흔적일 뿐, 결코 실존이 아니다. 그 둘의 사이에 닮음은 있지만, 결국은 극복해야 할 대상이다. 이혁준의 사진에서 붓다를 만나는 것은 이 지점에서다. 만물의 생성과 소멸은 어떤 인(因)이 있고, 그것에 다른 조건이 연(緣)하여 일어나(起)는 어떤 과(果)의 세계, 그 부

질없는 윤회의 세계, 끝내 극복해야 할 길고 긴 시간. 이혁준은 그 끝없는 변화의 두려움을 기계에서 감각으로, 재현에서 창조의 예술로 만들었을 것이다.

눈으로 보는 것은 과연 실재하는 것인가? 혹시 보이는 것이 허구라면, 보는 주체나 보이는 대상 또한 허구는 아닐까? 들뢰즈에 의하면 보고 인식하는 데 필요한 여러 구성 요소 즉 눈, 시신경, 뇌 등이 복합적으로 작용하여 '본다'는 행위가 일어나지만 사실 그것은 눈이 이동하면서 잡다하게 보는 것을 뇌가 일목요연하게 정리하여 나타내는 행위에 불과하다고 했다. 들뢰즈의 눈은 운동적이고, 전환적이고, 감각적이고, 다기능적이다. 그 운동은 무상(無常)하고, 그 안에서 존재는 소멸된다. 들뢰즈는 그래서 눈으로 보이지 않는 그 감춰진 것을 드러내야 하는 것이야말로 예술이라고 했다.

제11장 푸코의 탈주체
: 근대적 주체에서 벗어나 새로운 자기 찾기

사진이 푸코에게 빚진 것이 있다면?

현대 사회에서 개인이란 특정한 한 사람이 아닌 여러 사람이다. 그리고 그 가운데 푸코(Michel Foucault, 1926~1984)가 서 있다. 그 멀티 플레이어 푸코는 인간이 어떻게 역사 속에서 정치적 · 경제적 · 과학적 · 철학적 · 사회적 · 법적 담론들과 실천들의 주체이자 대상이 되었는지를 밝히는 데 관심을 집중했다. 즉, 현대 사회에서의 인간의 주체에 대한 문제에 천착한 것이다. 푸코의 미학 혹은 예술론은 현대 사진을 열어주는 문이다. 그것은 푸코가 주체 혹은 정체성에 관해 기존 근대의 통념에 도전장을 던진 것으로부터 시작한다. 그의 주체에 대한 새로운 시각은 스페인 화가 벨라스케스(Diego Rodríguez de Silva Velázquez, 1599~1660)의 「시녀들」이란 그림에 대한 분석에서 시작한다. 푸코의 거대한 포스트모던 담론의 시작 지점이다.

그 그림 안에는 세 개의 시선이 교차한다. 궁정 안 모습을 훔쳐보

는 우리들의 시선이 하나이고, 화가 앞에 모델로 선 국왕 부처가 공주와 시녀들을 보는 시선이 또 다른 하나이며 또 하나는 벨라스케스가 국왕 부처와 공주 및 시녀들을 모두 모델로서 바라보는 시선이다. 그렇다면 이 그림의 재현의 주체는 누구인가? 당연히 자신들의 초상화를 화가에게 부탁한 국왕이다. 그런데 그 주체가 그림 안에서는 사라져 버리고 없다. 여기에 더 흥미로운 사실은 또 다른 재현의 주체 즉 화가 스스로가 그림 속에 있으면서 재현을 한다는 것이다. 공간적으로 재현 존재의 모순이다. 화가가 그림에서와 같이 그 장면 안에 있다면, 2차 재현을 할 수 없을 것이고, 그림 밖에 있다면 그림 안에 존재할 수 없는 것인데, 모순이지만, 둘이 일관되게 존재한다. 주체에 대한 고민이 생길 수밖에 없다.

푸코는 이 부분에서 시뮬라크르의 에피스테메(episteme)라고 하는 개념을 가져온다. 에피스테메란 특정 시대의 앎과 경험을 성찰하게 하는 인식의 기준 눈금 같은 것으로 그 시대 사유의 한계를 정의하고 확정짓는 토대이다. 르네상스 시대의 에피스테메는 유사(類似)였다. 유사는 신이 만든 우주의 질서에 인간의 질서가 닮아 있는 것이다. 원본이 있고 그 원본과 동일하지는 않지만 그 속성을 닮게 만든 것이 유사다. 아들은 아버지의 유사다. 그런데 이 유사 개념이 18세기 고전주의 시대 이후 붕괴되어 버렸다. 아버지와 아들의 관계가 아닌 형과 동생의 관계와 같은 것 즉 상사(相似)가 등장한 것이다. 상사의 개념은 들뢰즈, 보드리야르 등이 중요하게 말하는 시뮬라크르다. 원본이 없는 복제, 원본과의 일치가 필요하지 않은 복제, 원본보다 더 원본 같은 복제를 말한다. 회화로 유사를 추구하는 세계에서

는 대상인 사물의 외형을 최대한 모방해야 하고, 내면 또한 최대한 드러내야 했다. 하지만, 이제 상사 즉 시뮬라크르의 시대에 들어와서는 객관적 모방은 무의미한 것이 되어버렸다.

푸코는 마그리트의 그림을 가지고 또 하나의 이야기를 꺼낸다. 파이프가 그려진 그림 안에 프랑스어로 "이것은 파이프가 아니다."라고 적어놓은 그림이다. 그때까지의 전통적 인식론에서 그림에 나타나는 글은 그림의 내용과 호응하는 텍스트였다. 그런데 이 그림은 그림 안에 텍스트를 일부러 집어넣어 사물의 재현이 아닌 그림을 만들었고, 그것도 그 텍스트가 사물과 전혀 다른 모순을 드러냄으로써 그림이라는 것이 사실을 재현하는 것을 부인하기 위해 창작한 것이라고 해석하였다. 이로써 대상과 이미지가 일치한다는 전통적인 회화 원리는 파괴되고, 그와 함께 근대적 재현의 인식론도 종언을 고한다. 이제 그 안에 존재하는 것은 오로지 시뮬라크르들끼리의 관계뿐이다.

시뮬라크르들은 닮았으나 다르다. 그리고 그 차이가 무한 복제 증식되면서 그로부터 나오는 의미가 무한하게 열린다. 창조적이고 생산적이다. 그 안에는 일정한 주체도 없고, 단일한 정체성도 없다. 재현은 이제 눈에 보이는 것을 다시 보이도록 하는 것이 아니고, 보이지 않는 것을 보게 하는 것이 된다. 그러다 보니 사물의 모습 속에서 항상 동일한 것만 인식하던 지평이 넓어져 사물을 통해 볼 수 없는 것들을 생각해 내게 하고, 그것을 보는 것으로 만들어 장소를 이탈하여 존재하게 한다. 정해진 주체의 공간에서 일탈하여 새로운 주체의 공간을 세우는 일이 예술의 본령으로 자리 잡은 것이다.

그래서 푸코에게서 '주체'는 죽어서 사라져 버린 것은 아니다. 죽은 것이 있다면 권력에 말 잘 듣는 백성(subjét)에 불과한 근대가 설정한 주체(subjét)일 뿐. 푸코는 데리다처럼 주체의 해체를 주장하는 정도로 극단적으로 나아가지는 않는다. 다만, 이 낡은 도덕적 주체를 죽이고, 그 위에 새로운 주체를 세우고 싶을 뿐이다. 여기에서 새로운 주체는 스스로를 능동적으로 구성하는 미적 주체이다. 자기 삶을 작품으로 만들어나가는 예술적 주체인 것이다. 푸코가 찾은 것은 근대적 이성과 질서에 희생과 복속의 대상으로 전락한 한쪽만의 주체가 아닌 자기를 주체로나 객체로나 사랑하는 양쪽 모두를 갖는 아름다움의 자아다. 이는 곧 체계에 대한 거부이자 주체에 대한 거부이다. 그래서 그가 그리는 세계는 전체화되지 않고, 나누어져 있으며, 설명되지 않고, 모호하며, 열려 있고, 그 안에서 해석의 여지는 무한하다. 그것은 곧 이성 중심의 주체와의 결별이고, 구조와의 결별이며, 절대성과의 결별이다. 이러한 푸코의 세계관은 우리를 둘러싸고 있는 다양한 현상들을 어떤 경우에도 확실한 인과 관계로 분석하지 않으려는 의지에서 나온 것이다. 그는 근대 역사학과 사회과학이 매달렸던 "왜 그리고 어떻게"에 대해 설명하고 검증하려 하지 않는다. 이것이 곧 체계에 대한 거부이자 주체에 대한 거부의 미학으로 나타나는 것이다. 그래서 그가 그리는 세계는 전체화되지 않고, 나누어져 있으며, 설명되지 않고, 모호하며, 열려 있어야 한다.

푸코의 주체에 대한 거부의 의미는 권지현의 사진에서 잘 볼 수 있다. 권지현의 사진은 누구나 가질 수밖에 없는 죄의식이라는 고전적 무거움을 이미지 안에서 낙서하듯 아니면 독백하듯 가볍게 표현

하고, 그 둘이 섞이지 않고 부유하는 데 사진적 존재로서의 자리매김이 가능하다. 그 사진은 칼리그램(calligram)을 통한 재현이라는 점에서 권지현은 푸코의 문법에 충실하다. 지금 존재하는 세계의 모습을 이미지로 보여주는 텍스트를 만드는 전통적 의미의 칼리그램. 그 칼리그램의 근대적 문법은 마그리트의 '파이프' 안에서 파괴되었다. 이미지와 텍스트가 불일치함으로써 얻어낸 칼리그램이다. 그 마그리트의 칼리그램 원리만큼 권지현의 "죄(guilty)는 죄가 아니다." 작가는 거대한 사회적 문법 안에서의 죄의식만 다루는 사회에서 사소하지만 스스로에게는 무거운 자기만의 죄를 표현하고자 한다고 했다. 그리고 사진을 통해 그들이 죄책감으로부터 자유로울 수 있기를 바란다고 했다. 본질적으로 재현 매체에 직접 개입할 수 없는 사진의 문법, 그로부터 일탈하는 탈주체적 개입, 그것은 사진의 이미지가 더 이상 실재하는 것의 재현이 아닌 시뮬라크르로서 존재하기 때문에 가능하다. 시뮬라크르는 곧 개입을 부른다. 그래서 그 위에 낙서하듯 텍스트를 갈겨댄다. 그래서 그를 통해 전통적 가치의 전복을 꾀한다. 이미 그 안의 이미지는 원본성이 존재하지 않는 기호에 불과한 것이고, 그 결과 표절이나 합성 또는 전사 등의 행위는 아무런 의미도, 문제도 되지 않는다. 사진이 푸코에 빚을 졌다면 이 대목에서 가장 크게 진 것은 아닐까.

주체와 대상 사이의 투쟁의 세계

근대적 주체를 넘어서서 자기의 시각을 찾은 사진가로 현대 사진

의 출발점에 서 있는 신디 셔먼(Cindy Sherman, 1954~)이 있다. 그의 사진에는 재현의 주체가 재현의 대상이다. 전통적 회화 방식의 자화상과 비슷하나 그 주체의 위치로 볼 때 둘은 전혀 다르다. 회화인 자화상과는 달리 사진은 기계로 재현을 하기 때문에 누군가가 기계를 작동해야 하고, 따라서 재현의 주체가 대상이 될 수는 없다. 사진의 소유 또한 기계를 작동한 사람에게 속하는 것이 일반적이다. 그런데 이런 방식의 주체 소유 관념을 신디 셔먼은 파괴해 버렸다. 기계를 누가 작동했는지 — 타이머로 했든, 조수가 했든 관계없이 — 관계치 않는다. 근대적 주체와 대상의 관계를 일탈해 버린 것이다.

　주체이자 대상인 신디 셔먼이 유니폼을 입고, 벽에 갇혀, '앉혀진' — 전체 맥락상 '앉은' 것으로는 보이지 않는다 — 채 카메라 셔터를 누르는 동작을 한 것 자체가 근대적 방식의 주체 세우기에 대한 저항이다. 아니, 이런 반발은 기존 관념에 대해 '모욕 주기'다. 이는 셔먼은 다른 일련의 사진을 통해 사진의 주체이자 피사체인 자신의 모습을 가발, 거울, 마네킹, 속옷, 심지어는 모조 남성 성기구 등을 통해 다양하게 연출한 것으로 이어진다. 인간은 모두 다수의 정체성들(identity가 아닌 identities)로 구성된 인간이라는 사실을 보여주려 한 것이다. 자신 스스로가 여성이면서 남성이기까지도 한, 숙녀이면서 논다니이기도 한 스스로의 정체성을 보여주려 한 것이다. 신디 셔먼의 사진은 남성으로 보여주고, 요조숙녀로 보여주고, 창녀로 보여주고, 매 맞는 여성으로 보여주고, 페미니스트로 보여주는 주도권을 피사체가 사진가로부터 앗아가 버린 것을 의미하기도 한다. 철저하게 사진이라는 근대적 재현 방식을 파괴해 버린 것이다. 푸코가 말

하는 '재현의 주체는 재현할 수 없다'를 넘어 '재현의 주체는 재현할 수 없을 뿐만 아니라 죽어 소멸돼 결국엔 재현된다.'는 것을 말한다. 재현을 놓고 벌이는 주체와 대상 사이의 투쟁의 세계 안에 신디 셔먼의 사진이 있다.

이는 주체와 독자 사이에서 설정된 근대적 관계를 역전시키려는 의도다. 전통적으로 볼 때 피사체는 단일한 내러티브를 가지는 반면 독자는 그가 처한 사회적 위치나 이성의 양과 정도에 따라 해석이나 느낌을 달리 가질 수 있다. 사실, 사진은 객관적 재현도, 외형에 대한 기록도 아니다. 굳이 꼭 이해해야 할 대상도 아니다. 마찬가지로 세계는 거시적이거나 결정적인 실체가 아니다. 세계 만유는 모두 변하는 것이다. 그래서 '나'라는 주체가 보아야 하는 것은 주체에 대한 위치를 어떻게 표현하느냐의 문제일 뿐이다. '나'는 주체이기도 하지만, 때로는 '나'를 대상화하여 나타나는 객체일 수도 있기 때문이다. 특히 현대인이 접하는 일상의 순간은 외관상으로는 아무런 관련을 갖지 못하면서도, 내면적으로는 그것을 행위하는 주체에 대해 어떤 의미를 던지기도 한다.

그것은 현대인이 그 파편들을 통해 얽매고, 옭아매고, 연계시키고, 연상하고, 기억하는 그런 류의 내면적 작동을 하기 때문일 것이다. 이러한 담론을 따르는 사진가에게 인간의 주체성은 사회에서 만들어진 권력이나 도덕 혹은 어떤 형이상학적 담론들에 의해 '나'에게 주어진 것이 아니고, 나 스스로 만들어 그것으로 사회와의 관계를 설정하는 것이다. 그들의 사진 안에서는 특정한 정체성일지라도 안과 밖, 나와 너, 주체와 객체 등의 이항적 분리의 대치와 갈등이 자리

잡지 않는다. 그것은 바로 그들이 양자 혹은 더 많은 주체들의 위치 설정에 대한 공간을 열어놓기 때문이다.

사진가 최광호의 「사진 위를 걷다」는 모더니즘과 포스트모더니즘 사이의 줄타기다. 그는 30여 년간 가족에 천착한, 전형적인 근대주의의 규범을 따른 작가다. 그 안에는 주체가 뚜렷하고, 구조와 의미의 일탈이 없는 질서정연한 구조주의의 전형이 서 있다. 가족이라는 것이 그 시대를 살아와 지금의 산업화 시대와 그 이후의 파편화된 일상에서 주변을 맴돌며 서 있는 세대들에게 주체와 대상이 질서정연하게 몰입되는 근대의 재현 구조를 매우 충실하게 따르게 하는 것이기 때문이다. 그가 근대주의자라고 하는 것은 그가 포토그램이라는 전형적인 모더니즘 아방가르드의 한 양식을 차용한 것에서도 알 수 있다.

그런데 최광호는 「사진 위를 걷다」를 통해 탈근대와 교우한다. 어느 포토그램과 달리 최광호의 포토그램이 갖는 가장 큰 특징은 주체의 전복을 노리기 때문이다. 라즐로 모홀리 나기(László Moholy-Nagy, 1895~1946)나 만 레이(Man Ray)의 포토그램과는 달리 최광호의 포토그램은 그 안으로 주체의 몸이 들어가 있다. 그 안에서 주체로서의 몸은 이제 감광 재료 안에서 독자적인 실루엣을 만들어 어느덧 피사체가 된다. 근대적 의미로서의 주체를 소멸시키고, 그것을 대상화함으로써 완전한 전복을 이룬 것이다. 거기에다 최광호만의 포토그램이 갖는 또 하나의 의미는 대상으로서의 몸의 이미지와 연결된 길의 형상이 있다는 것이다. 그것은 사진 안에 재현된 즉 몸과 붙어 있는 길을 통해서 우리와 친숙하게 통하는 근대적 관념이다. 최광호

최광호, 2007

의 「사진 위를 걷다」에서 작가의 몸은 일부가 파편화되어 나타나기도 하고 때로는 전체가 하나로서 나타나기도 한다. 하지만 어떠한 방식일지라도 주체와 대상의 전복일 뿐, 그것이 갖는 질서나 의미에 대한 모독이나 새로운 자기의 창조는 아니다. 작가에게 길은 사진으로 살아가는 예술가가 가야 할 터전이고, 이 길을 통해 최광호는 근대적 개념에 여전히 조응하는 방식으로 사진을 재현하고 있다. 그 안에 최광호의 휴머니즘이 있다.

제12장　보드리야르의 가상
: 이미지가 실재인 세계

시뮬라크르로 뒤덮인 일상 그 자체가 예술이 된다

　현대 사회에서 우리에게 드러난 이미지의 의미는 더 이상 고정된 것이 아니다. 이미지에는 최종적 해석이 있을 수 없고, 다만 그것이 만들어내는 창조적이고 생산적인 효과만 있을 뿐이다. 그래서 현 사회에서는 원래의 사실보다 복제된 이미지로 드러난 사실이 더 실재적 의미를 부여받는 경우가 많다. 복제가 현실을 베끼는 게 아니라 거꾸로 현실이 복제를 베끼는 일이 지금 우리가 사는 세계의 참 모습이다. 이렇게 현실과 가상의 관계가 전복된 것에 대해 주목한 사람이 프랑스의 사회학자 장 보드리야르(Jean Baudrillard, 1929~2007)이다. 플라톤의 이데아론에 오랫동안 물들어온 보통 사람들은 복제란 원본의 모사이기 때문에 환영일 뿐이라 생각할지 모르지만, 보드리야르는 복제로 이루어진 가상의 존재가 실제 현실적이라고 주장한다. 가상이 끊임없이 현실을 위협한다는 것이다.

　보드리야르는 시뮬라크르와 시뮬라시옹의 두 가지 개념으로 이러

한 현상을 설명한다. 시뮬라크르란 원본에 대한 복제이고 시뮬라시옹은 그것을 하는 행위다. 우리가 사는 세계가 바로 이러한 시뮬라시옹이 지속적으로 일어나는 시뮬라크르의 세계라는 것이 보드리야르의 세계관이다. 따라서 보드리야르가 말하는 시뮬라크르는 기호가 의미를 감춘 채 그 자체를 계속해서 변화시키면서 만들어진 것이다. 그래서 그 이미지는 사실성을 감추거나 변질시키고, 그래서 그 시뮬라크르는 실재와는 전혀 무관하다. 실재와 가상, 현실과 재현, 원본과 복제의 차이가 붕괴되면서 만들어진 거대한 시뮬라시옹의 세계에서는 더 이상 새로움이란 없다. 동일자의 무한 증식만 있을 뿐이다. 보드리야르가 암(癌)과 클론을 현대 사회의 상징으로 본 것은 이런 맥락에서다.

현대 사회는 기술의 혁신으로 말미암아 소비자는 더 편리하고 새로운 것을 선호하게 되고 그 과정에서 하나의 사물이 이미지로, 이미지는 다시 사물에 대한 담론으로 진화한다. 그렇게 되면 그 과정 속에서 사물은 하나의 기호이기 때문에 소비의 개념도 역시 기호 체계 안에서만 이해된다. 따라서 생산자는 소비자가 실제 생활에서 필요로 하는 물건을 만들어내는 대신 소비자들의 욕망을 자극하는 물건을 만들어낼 뿐이다. 결국 소비자는 물건 대신 기호를 욕망하고, 기호를 소비하게 되고 그럴수록 이미지의 비중은 커져만 가는 사회화가 진행된다. 이러한 사회화의 총아는 광고다. 광고는 그 재현한 대상을 마치 실재하는 것처럼 인지하게 만드는 존재다. 광고는 존재하지 않는 현실과 재현된 물질 사이에 생성되는 갈등 사이에서 새로운 형태의 에너지를 만들어 그것을 접하는 소비자에게 그 기호가 실재 혹은 그 이상의 의미를 갖는 것으로 받아들이도록 만든다. 그 광고

란 실재와는 아무런 관계 없는 상품의 기호화일 뿐인데도 그렇다. 좋은 예를 한번 들어보자. 한국 사회에서 광고의 비중이 무엇보다도 막중한 것 가운데 하나가 소주 광고다. 어떤 소주 회사는 예의 소주병에 젊고 섹시한 한 여배우 사진을 붙였다. 그러자 남성 소비자들이 너나 할 것 없이 그 사진을 오려 잔 밑에 붙이고 잔에 술을 따라 마셨다. 그러고선 누구나 그 여배우를 '먹은' 것이라 희희낙락한다. 그들은 시뮬라크르가 된 기호를 소비하면서 실재를 소비한 것으로 즐긴다.

이와 같이 현실을 지배하는 가상 현실을 보드리야르는 초(超)실재 (hyper reality)라 부른다. 이는 실재보다 더 실재 같은 가상, 현실보다 더 현실적인 재현, 원본보다 더 원본 같은 시뮬라크르를 이르는 말이다. 그리스 이래로 근대에 이르기까지 아주 오랫동안 서구의 사유 기반을 이루던 실재와 재현의 이분법적 차이가 비로소 사라져버린 것이다. 보드리야르는 이 초실재의 세계에서 대중과 매체를 생각한다. 매체는 기호와 정보를 증대시키는 것으로, 결국 의미를 소멸시킨다. 그리고 정보의 과잉 공급 때문에 대중은 침묵하는 다수로 전락하고 만다. 그래서 그 대중은 의미와 정보의 수용과 생산을 거부함으로써 모든 것을 무의미하게 하며 결국 사회 자체가 무관심하고 냉담한 대중 속으로 파급되어 급기야 소멸하게 된다. 이러한 초실재의 세계 속에서는 대중 예술만이 예술일 뿐이다. 근대에 들어와 미술은 도덕적 가치에 따른 예술을 거부하고 자율적 요소의 중요성을 인식하기 시작했다. 사물의 재현 이미지는 해체되기 시작했고, 점차 추상화되어 갔다. 예술가가 고전적인 '장인'에서 칸트가 말하듯 '천재'로 바뀐 상황이다. 그러다가 20세기 후반 다시 대중 예술에서 사

물의 이미지가 부각된다.

보드리야르는 그러한 이미지 속에서 대중 예술은 기호의 내재적 질서에 따르면서 드디어 형이상학적 초월성을 극복한다고 본다. 그는 대중 예술의 의미를 증언적·창조적·이데올로기적·가치적 행위 등을 끝내는 것에 있다고 본다. 예술은 가치나 이데올로기로서 평범한 것, 하찮은 것, 보잘 것 없는 것을 자기 것으로 삼으려는 노력이다. 즉, 현대 예술은 그동안 아무런 인정을 받지 못해 온 무가치, 무의미, 비의미를 지향하는 것이다. 다시 예술가가 칸트의 '천재'에서 보드리야르의 '누구나'로 바뀐 셈이다. 보드리야르가 무가치를 옹호하는 것은 근대를 관통하면서 지켜온 아우라·고상함·성성(聖性)·실존·내용 등의 근대적 가치를 완전히 전복시키는 것이다. 그야말로 기의 없는 기표만을 요구하는 것이다. 그렇다면, 보드리야르가 주장하는 대로, 모든 하찮고, 무의미하고, 무가치하고, 쓸데없는 일상의 것들이 미의 대상이 된다면, 시뮬라크르로 뒤덮인 일상 그 자체가 바로 예술이 된다. 따라서 기존 개념의 예술은 더 이상 존재하지 않게 되는 것이 자연스럽다. 결국 실재라는 것은 결코 표현할 수 없는 것이고, 오직 모조만이 존재하는 것이 현실이기 때문에 예술 또한 모조 가운데 하나이고, 그 초실재의 세계 안에서 사라지는 모든 시뮬라크르들처럼 예술 또한 사라져버릴 뿐이다.

시뮬라크르 넘치는 세상에 대해 목소리를 내자

앤디 워홀(Andy Warhol, 1928~1987)은 보드리야르가 자신의 시뮬

라크르 개념을 가장 잘 활용한 작가라고 지칭한 이다. 그는 보드리야르가 전형적인 초실재의 세계라고 규정한 미국에서 활동하였다. 그는 모두에게 동일한 수준으로 아주 넓게 유통되는 감각적 대중 이미지를 소재로 작업하였다. 그가 엘비스 프레슬리, 마릴린 먼로, 재키 오나시스, 마이클 잭슨 등을 잡은 것은 그들이 우상화된 대중 스타이기 때문이고, 모나리자를 잡은 것은 그가 전통 미학에서 가장 가치 있는 존재로 '숭배'받기 때문이며, 마오쩌둥을 잡은 것은 그가 이데올로기 가치의 차원에서 근대주의의 표상이 되기 때문이다. 코카콜라 병이나 달러, 캠벨 수프 통조림 등도 마릴린 먼로나 마이클 잭슨과 아무런 차이가 없는 단순한 시뮬라크르 기호일 뿐이다. 그 안에는 아무런 실재도 없고, 있는 것이라곤 오로지 대중적이고 일상적인 이미지들의 텅 빈 기표뿐인 것이다. 실크 스크린 안에서 마릴린 먼로든 마오쩌둥이든 달러든 그 누구 무엇 하나 할 것 없이 위선으로 가득 찬 허깨비가 되지 않은 것은 없다. 그야말로 앤디 워홀은 시뮬라크르를 동원해 영웅의 명성과 가치를 통렬하게 전복시킨 잔인한 복수극을 벌인 것이다.

앤디 워홀의 예술 안에는 작품으로서 숭고한 의미와 작가의 정신 따위란 없다. 예전 같으면 그저 키치(kitsch)에 불과한 저급한 미술이 포스트모던의 예술이 된 것일 뿐이다. 소비가 일상화된 매일의 삶에서 흔히 눈에 보이고, 손에 잡히는 일상의 이미지들을 실크 스크린이라는 기계적인 복제 기법을 이용하여 손쉽게 제작한 것일 뿐이다. 따라서 이 작품을 진지하고, 의미 있게 성찰하면 그 '작품'과 작가에 대한 오독이다. 작가 정신이 없는 것 그 자체가 작가 정신일 뿐이

다. 다만 한 가지 아이러니한 것은, 가치를 배제하고, 아우라와 숭고미를 부인하는 것도 모자라 예술 그 자체를 부정한 보드리야르적 예술 행위가 여전히 작가에게 명예와 돈이라는 근대적 가치를 부여한다는 사실이다. 보드리야르가 1991년 미국의 이라크 침략 전쟁(소위 걸프전)은 시뮬라시옹이 만들어낸 것일 뿐 이라크에서 실재(즉 변화)한 것은 아무것도 없기 때문에 그 전쟁은 일어나지 않은 것이라는 패러독스를 보여준 것과 같은 의미의 패러독스다. 예술을 부인하면서 예술이 되고, 가치를 부인하면서 가치가 되는 것이 이 세계이기 때문이다.

현실과 시뮬라크르 사이의 차이가 무의미하게 되어버린 세계에서 사진은 더 이상 찍는 행위의 결과로서만 존재할 필요는 없다. 합성이나 변형과 같은 디지털 기술 속에서 사진은 더 이상 사실의 재현 혹은 기록일 수만은 없다. 사진이 허구의 매체로 돌아다니는데도, 사진이 사실과 철저하게 단절되어 있음에도 여전히 많은 사람들은 '사진은 거짓말하지 않는다.'라는 거짓 속에 파묻혀 있다. 그 와중에 '사진은 거짓말을 할 뿐이다.'라고 소리치는 작가들이 일어난다. 사진은 거짓임을 부담스러우리만큼 직설적으로 보여주는 그러한 작업들 안에 강홍구의 「그 집」 연작이 있다. 강홍구의 「그 집」 연작은 흑백으로 인화한 사진 위에 잉크, 아크릴 물감 등으로 색을 칠해 생산한 작품이다. 특히 위로부터, 아래로부터, 한가운데를 망치려 작정하듯 흰색 물감으로 흘리거나 그은 행위는 사진과 그림의 경계를 파괴한 이미지이자 기호로 작품을 만든다. 그것은 그 물감이 고전적 의미의 사진에서는 존재할 수 없는 부피와 물질을 가진 오브제가 되기 때문이다. 그 흰색 물감질은 사진이라는 평면적이고 불개입적인 매체를 완전

히 부인하지 않으면서 전체의 구성에서 실재감을 줄 수 있는 방식이다. 그래서 장르의 파괴다. 재현 위에 고의적으로 가해진 물감질 — 그것도 질서정연하지도 아름답지도 않게 — 행위를 통해 강홍구는 시뮬라크르로 넘치는 세상에 대해 제 목소리를 낸다. 시뮬라크르가 지배하는 세상으로부터 실재가 독립을 선언하는 외침으로 들린다.

질서에 대한 반항, 전통 가치의 전복

마틴 파(Martin Parr, 1952~) 사진 중에 관광객이 찍는 단체 사진을 찍은 사진이 있다. 그 사진은 보드리야르가 이 시대의 예술이라고 하는 광고나 낙서화(graffiti) 등과는 거리가 멀다. 그 사진은 분명한 모더니즘에 따른 사진이다. 그런데 그가 담는 내용이 보드리야르가 말하는 초실재 세계에서의 시뮬라크르와 시뮬라시옹의 개념을 전달하려는 것이다. 그는 조금이라도 더 편리함을 추구하고, 조금이라도 더 새롭고 자극적인 물건을 선호하고, 한층 더 광고에 노출되면서 소비 지상주의에 흠뻑 빠져 있는 현대인의 일상생활을 스케치한다. 마틴 파가 그린 현대인의 일상생활 가운데 가장 활발한 것 가운데 하나는 여가 활용이고 그 가운데 대표적인 현상이 관광일 것이다. 그런데 그들이 찾는 관광지란, 보드리야르의 이론에 따르면, 이미 실제 존재들이 의미하는 '곳'이 아니고 남겨진 흔적들로 새롭게 만들어진 '적(跡)'일 뿐이다. 허구의 세계, 가상의 세계이다. 그곳은 시뮬라크르들이 완벽하게 행위 하는 환영의 유희 공간으로서 소비 공간일 뿐이다. 그럼에도 사람들이 세계 유명 관광지를 찾고 그 환영을 기

강홍구, 2010

물감질 행위를 통해 강홍구는 시뮬라크르로 넘치는 세상에 대해 제 목소리를 낸다.
시뮬라크르가 지배하는 세상으로부터 실재가 독립을 선언하는 외침으로 들린다.

억하기 위해 '인증 샷'을 찍고 하는 행위는 현대 세계 자체가 환영으로 가득 찬 소비 공간이라는 사실 속에 이미 함몰되어 그 실체를 파악하지 못하기 때문이다. 아니 더 확실하게 말하자면, 그러한 환영의 세계의 실체를 은닉하기 위하여 그 위에 군건히 선 자본과 정치권력이 온갖 이미지와 기호로 만들어진 광고를 총동원하여 관광지를 실재 공간으로, 나아가 이 세계 전체를 실재 세계로 믿게 만들기 때문이다. 결국, 현대 사회인은 환영 안에서 춤추는 유령인 셈이다.

캄보디아 앙코르와트를 가장 많이 찾는 사람들이 한국 사람들이란다. 그런데 한국에는 캄보디아를 전공으로 하는 대학의 학과나 교수가 단 한 사람도 없다. 캄보디아에 대해 깊이 있게 배워 본 적도 없고, 별반 관심도 없다. 그렇다면 그렇게 많은 사람들이 왜 그렇게 캄보디아 앙코르와트를 찾는 것일까? 한국 사회가 보드리야르가 말하는 초실재의 사회에 가장 잘 맞아떨어지는 곳이기 때문일 것이다. 단언컨대, 한국 사회에 이미지보다 더 강력한 담론은 결코 없다. 정치도 이미지고, 경제도 이미지다. 그렇게 보면, 심지어는 북한의 연평도 포격도 이미지일 뿐이다. 연평도 포격 직후 남북 두 나라에서의 변화는 아무것도 없이 그 이전과 똑같은 일만 되풀이되고 있다. 그렇게 보니 정말 그 사건은 이미지였을 뿐이다, 마치 보드리야르가 설파한 미국의 이라크 전쟁과 같이.

보드리야르가 말하는 일상의 생활 속에 흔히 접하는 대중 예술은 일반적으로 인식되는 기호의 질서를 전복시키는 것들이다. 그 가장 좋은 예를 보드리야르는 낙서화에서 찾는다. 낙서란 숫자나 문자, 부호 등을 이용하여 가치 없이, 무질서하게 표현하는 것으로 그 언

어는 고전적 의미의 언어 구조론이나 의미론에 전혀 맞지 않다. 구조와 질서에서 일탈한 암호, 은어, 구호, 신조어 등이 아무렇게나 남발될 뿐이다. 그것을 표현하는 공간도 전통적인 재료에서 벗어난다. 지하철 통로, 무너진 문짝, 담벼락, 재개발 공간 등의 공공 공간에다 여러 가지 색의 스프레이를 뿌리는 식으로 여러 기표들을 무질서하게 그리는 것이다. 보드리야르는 이러한 낙서화를 현대 소비 사회의 질서를 파기할 수 있는 상징으로 파악하였다.

이명박 정부 때 최고 권력을 비판했다 하여 홍역을 치른 박정수의 낙서화 「쥐20」은 기존의 사진으로 제작된 포스터에 작가가 개입하여 질서를 전복한 예술 작품이다. 더 이상 실재하는 것의 재현이 아닌 시뮬라크르로서의 사진에 물리적으로 개입하여 그 위에 기의를 갈겨 대는 것으로 그 행위 자체부터가 전통적 가치의 전복이다. 그 언어 또한 기존의 질서에 대한 반항이라서 그 안에는 결국 기의는 일정하게 존재하지 않고 그 바깥에 다양한 형태의 단순한 기표들만 존재할 뿐이다. 그 안 기존의 이미지는 이미 원본성이 존재하지 않는 기호에 불과한 것으로 처리되었기 때문에 표절이나 합성 또는 전사 등의 행위는 이 예술 행위 안에서 아무런 의미도, 문제도 되지 않는다. 이는 보드리야르가 말하는 일상생활의 이미지 그 자체다. 이 흔하디흔한 대중 예술 행위를 한국에서는 권력이 규제하였다. 무지와 천박, 그 외에 더 이상 할 말이 없다.

제2부
사진 속 생각 읽기

들어가며 사진에 담긴 생각을 어떻게 읽을 것인가?

사진 언어는 비논리적이기 때문에 사진가가 자신이 갖는 생각을 사진으로 재현하기도 어렵지만 독자가 그것을 읽어내기도 어렵다. 특히 사진 한 장만으로는 더욱 그렇다. 사진은 단독으로는 아무런 말을 할 수가 없기 때문이다. 사진 언어는 그 특성상 논리의 문법을 가지고 의미를 제시한다기보다는 보는 사람만의 감성을 불러일으키는 데 적합하다. 그 감성은 사람마다 다르고 그것도 때와 장소 혹은 분위기에 따라 달라질 수 있다. 한 장의 사진을 볼 때 독자 개인의 생뚱맞은 느낌이 사진가의 의도와 다르다고 해서 그것이 잘못되었다거나 열등한 느낌이라고 평가할 수 없다. 그래서 좋은 사진과 나쁜 사진으로 나눌 수는 없다. 사진에 대해 큰 영향력 있는 비평을 한 롤랑 바르트에게 가장 좋은 사진은 돌아가신 어머니 유품 속에서 찾은 어머니 어렸을 적 모습이었다. 그 사진이 어떤 중요한 메시지를 담고 있거나 미학적 면에서 뛰어나서 그런 것은 아니었다. 오로지 자

신만이 단독으로 갖는 찔린 아픔 때문에 그러하다. 바르트는 그래서 그 사진을 공개하지 않았다. 자기 외의 다른 사람들은 자기와 같은 느낌을 갖지 못하기 때문에 그 사람들에게는 아무런 가치도 의미도 없는 사진이기 때문이었다.

사진은 같은 시각 이미지지만 그림과는 본질적으로 다르다. 그림은 그것을 만들 때 작가가 주체적으로 개입할 수 있기 때문에 화가의 생각을 재현하기가 더 쉽다. 그렇지만 사진은 본질적으로 우연의 산물이다. 사진은 그것이 발명된 지 200년 가까이 되어가고 있음에도 자체적 미학을 갖지 못한 상태에 있다. 아니면 앞으로도 본질적으로 그것을 가질 수 없을지도 모른다. 그래서 사진을 두고 미학적으로 이렇네 저렇네라고 평가를 한다는 것은 엄밀히 말하면 어불성설일 가능성이 크다. 기준이 없으니 모순인 것이다. 그래서 엄밀한 의미에서 누군가가 잘 찍은 사진 한 장이라고 규정한다는 것은 그림의 미학 인습을 기준으로 삼아 평가한 것일 뿐이다. 이 경우 구도가 잘 짜여 있고, 색상과 톤이 안정돼 있으며, 초점이 잘 맞춰진 그런 사진을 말하는 게 대부분이다. 그렇지만 사진가가 일부러 구도를 불안하게 만들거나 초점이 맞지 않게 찍거나 그런 사진을 고르는 경우는 얼마든지 있다. 문제는 안정된 사진을 고를 때의 작가 생각과 그렇지 않은 경우의 작가 생각을 독자가 어떻게 읽어낼 것인가이다. 사진도 말을 하지 않고, 사진가도 그런 말을 해주지 않는 상황이라 그 생각을 읽어낸다는 것이 어려운 것이다.

그러면 우리는 사진 안에 담긴 생각을 어떻게 읽을 것인가? 우리는 사진을 봄과 동시에 그 이미지 안에 은닉되어 있는 어떤 관계 속

으로 들어간다. 그 관계는 두 가지 측면에서 만들어진다. 우선 그 관계는 이미지 안에 담겨 있는 여러 기호들을 통해 형성된다. 대상이 사람이라면 그가 입고 있는 옷, 서 있는 자세, 얼굴 표정, 배경 등이 주요 기호다. 그 기호들은 이미지 문자 그대로 의미를 갖는 외연과 그 장면이 한 단계 더 만드는 의미인 내포를 갖는다. 외연은 대상을 통해 누구나 볼 수 있는 단순한 인지를 말하는 것인데, 한 고등학교 여학생이 교복을 입고 있으면 학생이라는 사실을 인지하는 것이다. 그런데 단순한 외연이 이루어짐과 동시에 사람들은 그 교복이라는 기호가 문화적으로 또 다른 의미를 만들어내는 것을 인식한다. 고등학생 교복을 보면서 세월호 참사를 느끼고, 이민 가고 싶다는 것을 느낀다면 그는 교복 이미지를 텍스트로서 기호적으로 읽은 것이다. 그런데 이런 외연과 내포는 전형적이거나 일반적이지 않다. 누구나 다 다르다. 어느 것이 옳고 그르다고 할 수 없다. 사진가가 여학생 교복을 통해 세월호 참사로 가난한 이의 가족이 해체되는 비극의 대한민국을 그리고자 하였다고 할지라도 그 이미지 단독으로는 그 생각을 읽어내기란 사실상 불가능하다.

그래서 한 장의 사진으로 생각을 담아내기는 매우 어렵고, 보는 이가 그것을 찾아내기란 사실상 불가능하다. 그런데 사진으로 뭔가 생각을 담아내고 싶다면 어떻게 해야 할 것인가? 사진으로 뭔가 생각을 담아내고자 할 때 반드시 필요한 것은 텍스트다. 사진의 텍스트는 크게 제목, 캡션, 그리고 작업 노트로 구성된다. 제목은 사진가의 생각을 가장 잘 드러내주는 것이다. 국화꽃을 찍어놓고 '국화'라 제목을 달면 그 안에는 특별한 생각이 없을 가능성이 크다. 사진의 이

미지성을 높게 치는 이른바 살롱 사진일 가능성이 크다. 그런데 누군가가 제목을 '세월호'라고 달아놓으면, 그는 2014년 대한민국이라는 나라에서 일어난, 도저히 상상할 수도 납득할 수도 없는 그 죽음들을 슬퍼한다는 생각을 읽을 수 있다. 그렇지만 이 또한 분명하지는 않다. 이 경우 그 사진 밑에 '2014년 여름 팽목항에서'라는 캡션을 달아놓으면 의미는 더욱 확실해진다. 그런데 사진가가 독자로 하여금 이런 감성을 자아내도록 하는 데 만족하지 않는다면, 그는 작업 노트를 써야 한다. 그 안에서 국가라는 것, 리더십이라는 것, 신자유주의라는 것 등을 말할 수 있다. 이 경우 사진가는 그 사진을 보는 사람이 사진에 대해 홀로 자유롭게 느낌을 갖도록 하지 않는 것이다. 다큐멘터리 사진 작업의 경우 대개 그렇다. 이런 경우에 사진은 단순한 이미지가 되는 것이자 생각을 담아 전달하는 도구가 될 뿐이다.

이 경우 사진은 사진으로만 말해야 한다는 통념은 옳지 않다. 많은 다큐멘터리 사진가들은 자신의 사진을 보는 사람이 자신의 메시지와는 전혀 다른 생각을 해버리는 것을 싫어한다. 그 좋은 예를 사진가 임종진이 인도의 어느 농촌에서 찍은 사진에서 찾을 수 있다. 그는 아름다운 노을을 쳐다보는 어머니와 두 자녀가 서 있는 모습을 찍었다. 그리고 그 밑에 긴 캡션을 달아두었고 사진을 보는 독자들에게 상황 설명을 해주었다. 그 이유는 이 사진을 통해 독자가 자유롭게 어떤 느낌 즉 노을이 주는 아름다움 같은 것을 갖지 않도록 하기 위해서다. 그 사진은 신자유주의 때문에 목화 농사가 실패하여 빚이 눈덩이처럼 불어나고 결국 낫으로 목을 베고 자살을 한 남편과

아버지를 둔 가족이 허망하게 노을을 쳐다보는 분노와 슬픔으로 가득 찬 사실을 보여주기 때문이다.

사진가는 찍고자 하는 대상에 대해 몰입하는 경우가 많다. 그러다 보니 자신에게 다가오는 그 대상의 느낌이 그 사진을 보거나 읽는 이의 감성과 똑같지 않을 때가 많다. 사진가 한금선이 우즈베키스탄 고려인의 삶을 재현하고자 찍은 사진집에는 큰 가지들이 잘려 나간 뽕나무 사진이 있다. 이 뽕나무는 그곳에서는 흔하디흔한 나무다. 작가는 큰 가지가 잘려 나가고 몸통만 남은 이 나무에서 그들이 이주하면서 죽은 자식과 부모를 허공에 버린 아픈 역사를 읽었다. 그런데 작가에게 이입된 감정을 다른 사람들도 똑같이 가질 수 있을까? 가질 수 있다면 오로지 작가가 남긴 텍스트 혹은 작가와의 인터뷰를 통해 얻은 명료한 언어를 통해서이다. 그런데, 그렇다고 해서 사진가가 작업 노트나 인터뷰를 통해 자신이 가졌던 생각을 일일이 설명하거나 밝힐 수는 없다. 사진은 설명이나 논증이 허용되지 않는 감성의 이미지 공간이기 때문이다. 작가가 텍스트를 통해 설명을 하는 만큼 독자는 자신만이 가질 수 있는 감성의 독해를 저해받게 된다. 결국 사진에 담긴 생각은 큰 부분에서는 사진가의 의도와 일치해야 하지만 세세한 감성은 독자 본인의 창작일 수 있다. 사진 비평이 어려운 것은 바로 이 지점에서다. 비평가가 누구나에게 말할 수 있는 것은 어떤 사진이 나오게 된 데에 대한 배경이나 맥락에 대해서일 뿐이다. 이미지가 주는 느낌은 비평가 개인의 느낌일 뿐이다. 독자가 그 느낌을 따를 수도 있고 그렇지 않을 수도 있다.

사진에 담긴 생각을 읽어내기가 어려운 것은 시간이 가면서 사진

의 재현 양식이 갈수록 탈(脫)맥락적이 되어가기 때문이다. 특히 포스트모던 담론이 인문학과 예술에 중요한 영향을 끼치면서 더욱 그렇다. 예술이란 '무엇을'을 추구하는 것이 아니고 '어떻게'를 추구하는 것이다. 그래서 사진으로 작품을 만들고자 하는 사진가들은 ─ 그들이 다큐멘터리 사진가이든 그렇지 않든 ─ 널리 알려진 익숙함을 거부하는 경우가 많다. 대상을 연출한다거나, 인화하는 과정에서 개입을 해버린다거나, 사진이 가진 우연의 요소를 최대한 봉쇄해 버린다거나, 내러티브를 파괴해 버린다거나, 이미지를 전혀 맥락에 닿지 않게 만들어버린다거나 하는 등의 행위를 하는 경우다. 실험 정신의 추구이자 일상의 전복이다. 그 실험 정도가 심할수록 독자는 그 의미를 읽기가 어렵다. 사진가가 텍스트를 통해 주제나 맥락을 밝혀주지 않는 불친절의 예술을 추구할수록 더욱 그렇다. 예술을 추구할수록 사진가는 불친절하고, 독자는 이해하거나 느끼기가 어렵다.

사진에 담긴 생각이 깊고 심각하다고 해서, 그 사진이 좋은 것은 절대 아니다. 하지만 사진에 담긴 생각이 얕고 가벼운 경우, 그 사진은 특별한 가치를 부여받기는 어렵다. 그런 사진은 단순한 기념을 하기 위한다거나 자신의 정체성을 확인한다거나 사회적 위치를 높이는 것과 같은 문화적 의미만 가질 뿐이다. 사진으로 자신이 말하고자 하는 바를 재현하고자 한다면 그 안에 자신의 생각이 담겨 있어야 한다. 삶은 고통이라는 붓다의 생각에 동의하든, 아름다움은 있는 그대로 두는 데서 나온다는 노자의 생각에 동의하든지, 노동하는 자가 주인이 되는 세상을 만들자는 마르크스의 생각에 동의하든지, 확실한 것은 그 어떠한 것도 없다는 데리다의 생각에 동의하든

지 관계없다. 사진으로 그 생각을 담을 수도 있고, 그 생각을 읽을 수도 있다. 그 생각이 작가와 독자 사이에서 공유되기 위해서는 제목과 작업 노트를 제대로 이해하는 것이 전제다.

　사진으로 작가의 생각을 읽는 방식이란 정해진 것이 있을 수 없다. 가장 바람직한 것은 작가의 큰 의도 속에서 자신만의 창작 독해를 하는 정도가 되지 않을까 생각한다. 이 경우 좋은 작가는 독자의 해석을 유도하는 사람이 되어야 할 것이다. 독자가 사진의 메시지를 퍼즐처럼 풀면서 자신만의 세상을 바라보는 시각을 가졌으면 하는 마음을 가진 사람이 좋은 사진가일 것으로 생각한다. 독자는 작가의 의도에는 맞춰 가되 그만의 해석에 끌려 다녀서는 안 된다. 독자가 끌려 다니지 않아야 하는 존재로 작가만 있는 게 아니다. 비평가도 있고, 기획자도 있으며, 큐레이터도 있다. 그들이 해줄 수 있는 것은 고작 기호학적 해석이나 맥락에 따른 해석뿐이다. 그들이 가진 느낌이 교본이 되어서는 안 된다. 그들의 시선으로부터 자유로운 것이 사진으로 생각 읽기의 첫 걸음이다.

제1장 이순희와 재현
:「보이는 것은 모두 동일한가?」

이순희의 「보이는 것은 모두 동일한가?」는 운전자가 자동차를 주차하려 할 때 그 장소를 직접 보지 않고, 후방 카메라를 통해 재현된 기계적 이미지를 휴대폰에 장착된 카메라로 다시 재현한 이미지이다. 사진가에게 대상이 된 첫 재현 이미지는 원래 자동차 후방의 모습을 디지털화하여 운전자에게 제공해 주려는 순수한 정보 제공의 용도로 만든 것이다. 일차적으로는 다큐멘트 사진이다. 그렇게 다큐멘트로 주어진 이미지를 일상의 삶을 사유하게 하는 예술로 전유하였다. 말하자면 작가는 재현된 이미지를 다시 재현하는 작업을 통해 범람하는 이미지 속에 사는 우리의 일상에서 실재의 문제를 은유로 끄집어낸 것이다. 작가는 자동차와 카메라라는 요즘 우리 삶을 구성하는 가장 중요한 최첨단 요소 가운데 둘을 골라 현대인의 실재를 재현하고자 하였다. 작가는 그 이유를 이렇게 말한다.

이순희, 2013

작업이 진행되면서 후방 카메라가 보여주는 왜곡된 이미지가 현실에서 일어나는 기이한 현상들과 크게 다를 바 없지 않을까 하는 생각이 망령처럼 자주 출몰하였다. 오히려 눈에 두드러지는 비현실적 왜곡이, 곪아 터진 내면을 포장하고 있는 현실적인 사실보다 더 솔직한 것은 아닐까 하는 느낌에 빠져들곤 했다. 왜일까?(《작업 노트》중에서)

내 삶이 그러하므로…… 나와 멀리 동떨어진 세계의 이야기가 아니라 내 삶에서 일어나는 바로 지금 이 순간의 얘기라는 것을 말하고 싶었다. 내가 '지금 여기'에 있으므로……

— 〈작업 노트〉에서

작가는 자동차에 달린 후방 카메라를 통해 우리의 눈에 보이는 즉 기계에 의해 모사된 이미지를 핸드폰에 내장된 카메라를 사용하여 작가 스스로의 눈으로 우리 눈에 보이게 재현하였다. 자동차의 후방 카메라는 순전히 기계로서 작동해 대상을 거울처럼 모사하였다. 이 전적으로 자연적 의미만을 가진 이미지에 시간과 장소를 택하고 작가의 의도를 개입시켜 자연을 넘어 인간의 의지가 담긴 이미지로 재현하였다. 사실, 끊임없이 활동하는 인간의 눈에는 망막의 일정한 곳에 포착되는 망막 이미지라는 것이 존재하지 않는다. 인간의 눈은 카메라와는 달리 연속적이고 복합적이다. 그 포착할 수 없는 장면을 카메라 렌즈라는 단절적이고 단층적인 기계로 제작한 것이다. 바로 이 자연에서 직접 주어지는 것이 아닌 인간의 의지를 통해 표현된 것을 우리는 재현(representation)이라 부른다. 나는 사진 이미지의 가장 큰 의미는 바로 이 재현에 있다고 본다. 그 안에서 사진가는 무엇을, 왜 그리고 어떻게 재현할 것인가를 고민해야 하고, 이루어내야 한다.

사진가 이순희는 자동차의 후방 카메라와 폰 카메라를 통해 자연 이미지 즉 모사의 재현이라는 의미를 말하고 싶은 것이었다. 그 이유를 현대인이 처한 이미지의 세계에서 실재가 무엇인지를 고민하

는 데서 찾았다. 요즘 운전자는 자동차라는 편리한 기계가 제공해 준 그 이미지 덕에 그 장소를 경험하지 않고서도 파악할 수 있다. 바야흐로 이미지가 현실을 압도하는 지금의 현실 속의 일상이다. 후방 카메라에 잡힌 이미지는 그것이 현실이 아닌 가상임에도 현실보다 더 실제적인 힘을 발휘한다. 일상을 통제하는 권력으로 자리 잡는 것이다. 그런데 그렇게 하여 장소화된 이미지 권력은 실재와 동일한가? 분명히 실재를 왜곡하여 만든 그것이 실재로서 파악되는 현실에 대해 바로 사진가 이순희가 의문을 던지는 것이다. 형이상학을 죽여 버린 포스트모던 문화 속에서 그 하찮은 이미지를 통해 다시 형이상학을 고민해 보고자 하는 것이다.

이순희의 「보이는 것은 모두 동일한가?」는 이른바 스트레이트 사진이자 찍은(taking) 사진이지 연출하여 만든(making) 사진이 아니다. 따라서 하나의 이미지 안은 물론이고 각 이미지 사이에는 어떠한 맥락의 연계나 의도적 지시는 존재하지 않는다. 하나하나가 단절적이고 탈맥락적이며 심지어 그 안에 아무런 언어 지시체조차도 존재하지 않기 때문에 작가의 어떠한 의식이 표면으로 작동할 여지가 없다. 따라서 그 사진을 보는 사람은 이미지만을 통해서는 전체 의미를 파악하지 못한다. 이미지 대상만을 통해서는 전후 맥락이나 서사를 만들어낼 수 없다는 말이다. 즉, 자동차의 후방 카메라가 모사한 이미지를 다시 재현한 이 이미지로는 그 장소가 왜, 어떻게, 무엇을 재현하(려)는지를 알 수 없다. 사진가 이순희의 「보이는 것은 모두 동일한가?」가 갖는 사진 뒤의 생각은 바로 여기에 있다.

사진가 이순희는 이렇듯 이중적으로 재현하여 얻은 단절된 일상의

이미지를 통해 무엇을 말하려는 것일까? 후방 카메라로 재현한 이미지는 비인격적 눈이 주체가 되어 만들어진 것이다. 비인격적 눈이 인격적 눈을 압도하는 것이다. 문화에서 압도적 위치라는 것은 결국 대상에 대한 권력으로서의 존재가 된다. 그러면 결국 기계 이미지로 귀결된 자본의 힘이 실재를 압도한다는 논리로 귀결된다. 이는 현대 사회에서 인격적 눈이 생산이나 효율 혹은 이윤 등 권력과 관계를 맺지 못하는 즉 먹고사는 데 아무런 소용이 되지 않아 결국 주변부로 밀려남을 말하고자 하는 것이다. 비인격적 눈으로 보는 것이야말로 자본과 결탁하여 중심부적 행위가 되는 것이다. 이런 맥락에서 볼 때 사진가 이순희의 「보이는 것은 모두 동일한가?」는 이미지로 그리는 자본과 권력에 관한 사회 철학이다.

후방 카메라가 보여주는 것이나 나의 시선이 바라보는 것이나 현상적인 면에선 별반 다르지 않을 수도 있다. 그래도 나는 좀 더 의지적이고 기꺼이 수고로울 수 있는 시선일 때, 보이는 것과 그 보임이 나에게서 재해석되는 '본다는 것'의 간극을 넘어 실재에 좀 더 다가가지 않을까 싶다. 작업이 진행되면서 후방 카메라가 보여주는 왜곡된 이미지가 현실에서 일어나는 기이한 현상들과 크게 다를 바 없지 않을까 하는 생각이 망령처럼 자주 출몰하였다. 오히려 눈에 두드러지는 비현실적 왜곡이, 곪아 터진 내면을 포장하고 있는 현실적인 사실보다 더 솔직한 것은 아닐까 하는 느낌에 빠져들곤 했다. 왜일까?

— 〈작업 노트〉에서

이순희의 이 사진들은 일차적으로는 치과 병원에서 찍은 치아 엑스레이 사진이나 인공위성이 찍은 원격탐사 사진 혹은 주민등록증 사진과 같은 전형적인 다큐멘트 사진이다. 결코 어떤 사회적 의미가 있는 사실을 기록하면서 과학과 예술의 사이에서 교묘한 줄다리기를 하는 다큐멘터리 사진이 아니다. 그런데 작가가 이 다큐멘트에 지나지 않은 그저 그런 이미지를 예술로 탈바꿈시켰다. 같은 맥락에서 병원 엑스레이 사진과 같은 백 퍼센트 다큐멘트 사진을 작가가 특정 장소와 시간 안에서 자신만의 시각으로 재현하면 — 있는 원본을 그대로 두고 그것들을 모아 전시하는 것조차도 재현의 한 수단일 수 있다. — 그것도 예술이 될 수 있다. 예술이란 보잘 것 없는 것에서 출발하여 완벽함에 도달하는 것이기 때문이다. 예술이란 '무엇'을 말하는 것이 아니고 '어떻게'를 말하는 것이기 때문이다.

그런 점에서 작가 이순희가 무미건조한 후방 카메라로 만든 이미지를 사진의 소재로 삼은 것은 그동안 사진 예술이 전통적으로 삼은 대상성에 대한 반발이기도 하다. 대상을 남이 보는 대로 혹은 있는 그대로 — 이 말이 타당한지는 모르겠지만 — 보는 것을 거부하고 그를 둘러싼 이미지, 현대성, 해석, 장소, 권력 등에 대한 작가의 생각과 고민이 담겨져 있다는 차원에서 그의 사진은 예술로 가는 길에 분명히 서 있다. 그의 예술성은 구체적 대상을 재현하는 단계를 넘어 개념이나 (무)의식 등을 표현하는 예술로 자리 잡은 사진으로서 존재한다. 예술은 이미지로써 이루어지는 게 아니고 그 안에 작가가 담은 예술혼에 의해 이루어진다고 믿기 때문이다.

사진에 관한 평가 가운데 가장 어려운 것은 '어떤 사진이 좋은가?'

혹은 '어떤 사진이 잘 찍은 사진인가?'일 것이다. 아마 사진은 내용과 형식을 동시에 만족해야 좋은 사진이고 잘 찍은 사진이라는 말에 따르지 않을 사람은 없을 것이다. 굳이 그 둘 가운데 순서를 둔다면, 형식이 내용보다 순서적으로 앞선다고나 할까? 비중으로는 반드시 그렇게 말을 할 수는 없지만, 형식이 필요조건이고 내용이 그에 대한 충분조건이라면 더 이해가 쉬울 것 같다. 사진은 어떤 경우에도 그 안에 담긴 의미도 중요하지만 그와 동시에 재현되는 이미지의 심미성도 중요하다. 물론 예술 쪽에 의미를 더 두는 사람은 형식에 더 비중을 둘 것이고, 다큐멘터리 쪽에 의미를 더 두는 사람은 내용 즉 전달하려는 메시지를 중요시할 것이다.

이 관점에서 사진가 이순희의 「보이는 것은 모두 동일한가?」는 내용은 충분히 갖추어졌지만, 형식에 대해서는 조금 더 고민해야 할 부분이 있을 것으로 보인다. 형식의 심미성이라는 것은 예술가가 활동하던 당대 미학 인습에 충실한 정도에 따라 정해지는 것이 일반적이다. 누군가가 그 인습을 부인하면 그는 여지없이 혹평을 받을 수밖에 없다. 그런 점에서 볼 때, 후방 카메라와 폰 카메라를 통해 두 번에 걸쳐 재현된 이미지는 사진이 갖는 대표적이면서 본래적 성격인 우연성을 잘 보여준다. 기계와 빛이 어우러지면서 우연적으로 만들어지는 이미지에서 보는 사람이 얻는 이미지의 아름다움. 구도, 원근감, 색채, 초현실적 형상 등이 우발적으로 만들어내는 독특한 이미지가 주는 그 이질적인 모습이 포스트모던 사회의 성격과 닮아 있다. 작품의 형식적 심미성을 우연성에 둔다면 이 작품은 더할 나위 없다. 그렇지만 그렇지 아니하고 다른 잣대를 가하면 평가가 박

해질 수 있다. 하지만 그 평가는 사진가나 사진 비평가 혹은 미술 비평가가 모두 할 수 있지만 궁극적인 결정은 사진가 본인이 한다. 나자신이 아름답다고 생각하면 그 사진은 아름다운 것이다. 거기에 예술이 깃드는 것이다.

이미지를 다시 이미지화하는 예술은 포스트모던의 논리에 따르는 것이다. 그것은 이제 이 사회의 문화가 이성에서 감각으로, 텍스트에서 영상 즉 이미지로 위치바꿈 했음을 보여준다. 보드리야르가 말하는 초실재의 가상 공간이 실재 위에서 군림하는 문화. 그곳에서 창조란 존재하지 않는다. 오로지 시뮬라크르의 무한 복제만 존재할 뿐이다. 그 안에서 우리가 하는 것은 오로지 가상 세계의 이미지를 즐기고 소비할 뿐이다. 그 안에서 이미지는 현실을 지시하지 않을 뿐 아니라 오히려 현실을 파괴한다. 작가가 '비현실적 왜곡이 곪아터진 내면을 포장하고 있는 현실적 사실보다 더 솔직한 것은 아닐까' 고민하는 것은 이미지와 실재의 두 세계에 걸쳐 있는 이 시대 한 사진가의 진솔한 자기 성찰이다.

제2장　　이정진과 가상

:「매트릭스」

　　이정진의「매트릭스」는 존재하지 않는 가상 공간을 사진으로 찍었다. 엄밀하게 말하면 존재하는 실제 공간을 존재하지 않는 가상 공간인 것처럼 찍은 것이다. 사진이라는 것이 대상이 없으면 불가능하지만 그렇다고 그 대상을 '일반적'이라는 이름 아래 남들이 보는 것과 동일하게 나타내는 것은 그냥 단순한 모사에 지나지 않는다. 널리 알려진 상징을 메시지의 주제로 삼는 것은, 그래서, 고루하고 지겨울 수 있다. 그러니 현실을 일반적이고 객관적으로 말하고자 하는 다큐멘터리와는 달리 자신만의 시각과 자신만의 해석으로 말하고자 하는 다큐멘터리는 사진을 찍는 스타일을 달리 하는 게 보통이다. 전자가 선명하고, 정형화된 이미지를 만들고자 한다면 후자는 그렇지 않게 찍어야 효과가 극대화될 수 있다. 이정진의 사진 촬영 기법은 바로 흔들리게 찍음으로써 가상 공간을 재현하는 데 있다. 이에 대해 사진가는 이렇게 말한다.

이정진, 2014

나에게 있어 사진은 우리의 정신, 인식주관을 깨우치고자 하는 도구다. 불안하고 혼
란한 사진을 보는 이의 의문, 모호함 등이 세계를 만드는 인식의 주관처럼 작용해 문
화, 종교, 정치, 사회 등 다각화된 현대 사회의 숨겨진 진실을 알고자 하는 노력의 동
기가 되었으면 한다. 역설이다. 나의 사진 행위가 진실을 찾기 위한 나의 개념이고
주관이고 나의 세계를 만드는 마음이기 때문이다.(《작업 노트》 중에서)

어느 무더웠던 한여름에 그녀에게 퍼부었던 이념적 분노와 비난에 대해 서먹해진 낯으로 말한 것이 생각난다. "네가 믿고 싶은 것을 믿도록 해, 난 내가 믿고 있는 것을 믿을 테니까" 그때부터인가? "모든 것은 상대적이고, 네가 옳은지 내가 옳은지 확인할 수 있는 방법은 없다."라고 말하는 극단적인 회의주의적 주장에 대해 곱씹어 왔다. 마치 내가 통속의 뇌인지 아닌지 알 수 없으므로 이 세상이 진짜인지 아님 전기 자극에 의한 감각인진 알 수 없다고 생각하는 것과 같다. 그렇다면 진리는 없다는 것인가? 참과 거짓, 선과 악은 없는 것인가? 나의 이러한 혼란스러움을 사진으로 재현하고 싶었다. 선명하게 보이는 통제된 전기 자극일지도 모르는 세상의 불안하고 불안정한 틈을 회의론의 시각에서 흐릿한 사진으로 담는다.

— 〈작업 노트〉에서

사진이라는 재현은 결국 또 하나의 텍스트 역할을 한다. 사진이 단독으로 말을 하지는 않지만, 고유한 언어의 코드는 가지고 있지는 않지만, 이미지로서 말을 하는 방식은 무한하다. 그것이 사진이 갖는 텍스트적 성격이다. 텍스트는 텍스트에 의해 텍스트화된다는 말이 있다. 예컨대, '인도는 신비의 나라다'라는 글이 책에 실리면 사람들은 인도라는 나라를 실제로 신비한 나라로 받아들인다. 실제 전혀 그렇지 않은 현실을 직접 목격하더라도 사람들은 인도라는 나라가 신비의 나라가 아니라고 생각하기보다는 어떠어떠한 면이 신비의 나라 인도에 더 잘 맞구나라는 생각을 하곤 한다. 직접 보는 것은 해

석을 필요로 하지만, 해석은 이미 통념 안에 자리 잡혀 있기 때문에 직접 본다고 하는 것이 진실을 바로 보는 것이라고 말할 수 없는 것이다. 무엇을 보았다는 목격이 증언이 될 수 없고, 같은 맥락에서 무엇을 보았는가가 진실을 규명하는 데 별 중요한 규준이 될 수 없음이다. 문제는 지금 우리가 살고 있는 시대 사람들은 믿고 싶어 하는 것을 볼 뿐이고, 믿는 것을 존재하게 만든다는 사실이다. 믿음과 실재가 혼돈 속에서 섞이면서 현상은 시간을 지나가면서 신화가 되고, 그것은 비로소 역사로 자리 잡는다. 그리고 역사는 세계를 재단하는 무기가 된다.

텍스트라는 차원에서 사진은 매우 강력한 텍스트화의 무기로 작동한다. 그것은 사진은 기계가 만들어내는 결과물이기 때문에 과학적이라 믿기 때문이다. 사진은 카메라가 렌즈로 빛을 모은 후 특정 장치를 통해 배분하여 이미지를 만들어 필름이나 CCD(Charged Coupled Device) 센서에 새긴 후 그 새겨진 이미지를 프린트한 것이다. 따라서 사진은 기계가 시키는 대로 만들어질 수밖에 없고, 그러다 보니 사진은 마치 어떤 과학적이고 객관적인 진실을 담보하는 것처럼 보인다. 하지만 카메라가 만들어내는 이미지는 순간적인데다 맥락을 담지 못하기 때문에 우리가 눈으로 보는 세계를 그대로 담아내는 것이 될 수 없다. 다만, 사진이 발명된 초창기에 만들어낸 '사진은 과학이다'라는 텍스트가 시간이 흐르면서 별 의심 없이 받아들여졌을 뿐이다.

사진을 만들어내는 과정을 보면 사진가가 주체적으로 개입할 여지는 별로 없다. 어차피 빛으로 만들어내는 것이기 때문에, 빛을 어

떻게 통제하고 조절하느냐가 가장 일반적인 관건이다. 사진가들이 빛이 사선으로 들어오는 오후 5시 즈음을 가장 선호하는 것은 그 시간이 평면화된 이미지에 입체감을 불어넣을 수 있기 때문이다. 시간을 정해 빛을 통제하는 것이 자연스러운 방식이라면, 카메라 렌즈라는 기기를 작동하여 빛을 통제하는 것은 인위적인 통제 방식이다. 사진가의 의도에 따라 어떨 때는 렌즈를 열어젖혀 빛을 고의적으로 많이 받아들여 이미지를 하얗게 만들기도 하고 어떨 때는 그 반대로 하여 이미지를 까맣게 하기도 한다. 사진가가 이미지를 만드는 데 주체적으로 개입할 수 있는 방식은 빛의 통제 말고는 시간의 통제가 있을 수 있다. 대상을 아주 짧은 한 순간에 끊을 수도 있고, 상대적으로 길게 가지고 갈 수도 있다. 상대적으로 짧은 순간으로 끊어 포착된 장면은 그 대상의 동작이 무슨 특정한 의미를 지니면서 더 객관적인 의미로 해석될 여지가 더 크고, 길게 가져가는 경우는 그와 반대로 보는 이로 하여금 여러 해석을 갖게 하기가 쉽다.

사진가 이정진의 「매트릭스」는 세계에 절대적 진리란 존재하는가라는 질문을 통해 그 상대성과 회의론을 말하고자 하는 작품이다. 그런데 예의 상대주의 혹은 회의론을 말하고자 하는 주제의 차원에서 볼 때 그가 카메라와 사진을 자료로 삼았다는 점이 매우 적절하다. 그가 던진 물음이 사진으로 표현되었다는 것 자체가 사진은 과학인가 라는 더 시원적인 물음과 어우러지면서 의미가 상승된다는 의미다. 사진같이 그 성격이 텍스트화되어 진실 담보의 신화가 널리 퍼진 매체가 그리 흔치 않은 현실에서 그에 대한 회의의 화두를 그 카메라와 사진을 통해 던진다는 것은 재현하고자 하는 주제와 재현

하는 도구가 매우 잘 어울리는 방식이다. 그 안에서 도발적인 사진으로 철학하기가 성립된다. 여기에다 대상을 이미지로 만드는 과정에서 사진가가 적극적으로 개입하여 빛과 시간을 작가의 의도에 맞춰 이미지를 고의적으로 왜곡하여 흐릿하게도 만들고, 떨리게도 만들어냈다는 사실을 보태면 그의 사진으로 말하기는 탁월한 수준으로 자리 잡게 된다.

사진가 이정진의 「매트릭스」가 사진으로 철학하기에 아주 적절한 작품성을 지니고 있다면 그 주제가 철학적이라는 사실보다는 그 말하는 방식이 매우 예술적이라는 데에 있을 것이다. 사진이라는 이미지는 대상의 특정 장면을 순간적으로 포착해서 정지시켜 놓은 것이기 때문에 그 어떤 본질적 성격도 담아낼 수 없다. 다만, 그 장면을 사용하고자 하는 작가의 전유의 도구로 쓰일 뿐이다. 그것을 사건의 기록으로 말하고자 할 수도 있고, 그것을 사회 현상과 전혀 별개의 자아를 담은 표상일 수도 있다. 일반적으로 널리 받아들여지는 의미를 대변할 수도 있지만, 그것과 정반대의 의미를 재현하는 것으로 뒤틀어 말할 수도 있다. 이에 대해 작가는 다음과 같이 말한다.

그것은 현대 문명으로부터의 노예화, 그 사슬에 갇힌 통제성에 대한 사진 재현이다. 내가 보는 것이 모두 진실이 아니고 내게 보이는 것 또한 진실이 아니라는 현실에 대한 의문이다. 그것은 파인더에 맺혀진 선명한 피사체를 흐릿하게 뭉그러트리고 그에 따른 부작용으로 나타난다. 나에게 있어 사진은 우리의 정신, 인식주관을 깨우치고자 하는 도구다. 불안하고 혼

란한 사진을 보는 이의 의문, 모호함 등이 세계를 만드는 인식의 주관처럼 작용해 문화, 종교, 정치, 사회 등 다각화된 현대 사회의 숨겨진 진실을 알고자 하는 노력의 동기가 되었으면 한다. 역설이다. 나의 사진 행위가 진실을 찾기 위한 나의 개념이고 주관이고 나의 세계를 만드는 마음이기 때문이다.

— 〈작업 노트〉에서

이정진의 「매트릭스」는 꿈이 아닌 분명한 현실의 어느 장면들을 포착하여, 꿈의 장면으로 분식하는 것을 넘어 흔들리고 흐릿한 이미지를 통해 진실이란 존재하지 않는다는 회의론을 말하고자 하지만 사실은 그것을 넘어 우리가 사는 현대 사회에 대해 우리 모두 가져야 하는 그 상대주의라는 진실을 말하고자 하는 것이다.

말로 말하지 않고, 이미지로 말하는 세상에 우리는 살고 있다. 경제 중심이라는 신화에 인간 중심이라는 본질적 가치가 뒷전으로 밀려가버린 세상에 우리는 살고 있다. 함께 가는 세상이 아닌 파편화되어 버린 당신들만의 세상에 우리는 살고 있다. 마치 꿈을 꾸고 있는 듯 허망하고 허탄하다. 그렇지만 이 세상은 분명한 현실이다. 가상의 세계였으면 하는 이 참혹한 현실, 사진가 이정진이 말하고자 하는 것은 바로 세계에 대한 그 거대한 성찰이었을 것으로, 나는 보았다.

제3장 이상욱과 스케치
:「Blue City」

사진의 역사는 도시와 함께 시작되었다. 이는 비단 카메라의 발명이 근대의 산물이고 도시 또한 근대적 산물이니 그러하다는 의미가 아니다. 처음 카메라가 발명되었을 때 사진은 그 시대에 그림이 담당했던 정물이나 인물을 있는 그대로 복사하는 역할을 담당했다. 그러던 중 외젠 앗제에 의해 카메라가 새로운 길을 가기 시작하였다. 당시 그림이 했던 것과는 달리 사진은 대상에 대한 경외의 간격을 포기하고 대상 깊숙이 들어가 재현하는 일을 하였다. 앗제는 예술적 차원이 아닌 기록적 차원에서 도시 곳곳으로 들어가 사진을 찍었다. 대상 내부로 깊숙이 들어가 그 속살을 드러내 보니 그 이미지에서 대상이 갖던 신비하고 감춰진 아우라가 사라졌다. 그 대신 카메라는 낯선 대상들을 포착해 나갔다. 그래서 이제 카메라의 눈은 아우라를 발산하는 관조가 아닌 새로운 충격의 경험을 하게 해주는 눈이 되었다. 이후로 카메라의 눈은 일상에서 당연한 것으로 여겨져 아무런

주목도 받지 못한 채 지나칠 수밖에 없는 장면들을 새삼 낯설게 만들고 그 위에서 주목하고 관심을 불러일으키게 한다. 그래서 사진은 도시와 함께 존재하기 시작한 것이다.

도시는 이 시대 문화의 생산지이자 소비지이다. 그래서 현대성을 반영하는 대상에 천착하는 사진가에게 도시는 피할 수 없는 소재이자 담론의 근원이 된다. 그것은 도시가 마치 살아 있는 유기체와 같이 외부로 팽창하면서 내부적으로도 생성과 소멸을 거듭한다는 사실과 관련이 있다. 그 과정의 연속선에서 도시는 군중, 빌딩, 교통수단, 광고, 질서와 무질서, 소외와 같은 요소들과 뒤얽히면서 독립적 의미체로 작동한다. 거기에서 독자적인 문화를 생산하고, 동시에 소비하면서 새로운 담론이 형성된다. 따라서 도시의 풍경은 시간과 공간에 따라 항상 다르고, 보는 이의 시각에 따라 또 다르다. 결국 도시의 얼굴은 재현하고자 하는 이에 따라 무궁무진하게 달리 나타날 수있다. 또 대부분의 우리가 거주하는 도시는 그만큼 쉽게 접근할 수있고, 깊게 고민할 수 있으며, 항상 체득하고 교감하는 장소이기 때문에 그가 아마추어든 프로든, 외지에서 온 자이든 내부 사람이든, 사진가들에게는 매력적인 장소임에는 틀림없다.

사진가 이상욱은 나날이 변하는 도시를 낯선 눈으로 바라보는 구경꾼이자 산책자이다. 일상의 도시에서 점차 뒤로 밀려나거나 사라져가는 그래서 무의미한 것으로 여겨져 지워져가는 온갖 속살을 헤집듯 찾아내 카메라에 담는다. 이렇듯 일상의 친숙한 것을 낯설게 봄으로써 대상에 생동감과 생명력을 불어넣는 기법은 현대 예술이 추구하는 것과는 일정한 거리가 있다. 구석구석을 헤맨다는 것이 뭔

이상욱, 2008

나는 우연히 만나게 될 일상의 낯설음에 대한 두근거림으로 하루를 시작하고 그리고 마감한다. 출퇴근을 하면서 세 개의 다리와 세 개의 해수욕장을 지나다니며 매일의 변화를 길 위에서 마주한다. 변화의 일상을 때로는 사건적 시각에서, 때로는 낯섦으로, 혹은 기억의 잔재를 따라 기록한다.(《작업 노트》 중에서)

가 새로운 것을 찾아 새롭게 해석해 보는 것이 될 수는 있으나 그것은 그냥 스케치일 뿐이다. 일상적 눈으로 볼 때는 보이지 않았던 주변적이고 낯선 군상이 제 목소리를 내도록 경험하고 기억하는 것, 그리고 그것을 남에게 보여주어 공유하는 것, 이것이 사진가 이상욱이 「Blue City」를 통해 사진 행위를 하는 이유다.

　사진가 이상욱은 거대 담론으로 보면 사소한 것일 수 있지만, 개인에게는 의미 있는 삶, 개발이라는 변화의 시점을 기준으로 보면 주변일 수도 있지만, 공존이라는 시점으로 보면 엄연한 존재여야 하는 여러 가지 풍경을 과거의 시간 속에 담는다. 그 속에서 사진가는 예기치 않게 발생한 평범하지 않는 것들을 눈여겨볼 만한 것으로 만들어낸다. 그의 도시 속에서 만들어낸 사진은 스치듯 지나치는 발걸음을 통해 사소한 것에서 미시적 쾌를 만들어내는 작업이다. 그 풍경은 사진가의 발과 눈으로 과거의 시간 속에 담겨진 것들이다. 그래서 보는 이에게 신선한 바람을 가져다주고, 그것은 다시 사진가와 독자를 함께 추억 여행으로 인도해 주는 것들이다.

　그 스케치 속에서 이제 존재하되 보이지 않았던 것들이 각자의 목소리를 낸다. 이것은 예수의 언어를 통해 벙어리가 말을 하고, 앉은뱅이가 서서 걷게 되는 것과 같은 이치다. 그런 의미에서 사진가 이상욱은 이적을 행하는 예수다. 그렇지만 동시에 그는 예수가 아니다. 예수는 소외당한 자의 작은 일을 통해 인류 역사의 거대 구조를 새로 쓰려고 시도하였으나, 사진가 이상욱은 도시에 대한 구조적이고 통합적인 전망을 제시하고자 하지 않기 때문이다. 그냥 스케치를 할 뿐이다. 그것을 통해 역사를 논하고, 새로운 나라를 구하려 하지

않는다. 그래서 사진가 이상욱의 「Blue City」 안에는 사진가만의 특정한 역사의식이 없다. 기록을 하되, 구조를 통한 역사적 의미를 강요하려 하지 않는다. 대도시 자체가 연속적이지 못하고, 체계적이지 못하며, 무의식적으로 떠다니고, 단편적으로 흘러가는 곳이니, 이상욱의 사진 태도와 잘 맞아떨어진다. 이상욱의 사진은 시각적이고, 단편적이며, 직접적이라는 점에서도 그 대상인 도시와 참 닮았다.

카메라를 든 도시의 산책자는, 그래서 도시가 만들어놓은 현란한 이미지 안에 함몰되는, 그래서 군중 속에서 자기 목소리를 상실해버린 자가 아니다. 자본주의가 만들어놓은 타자를 위한 구조 속에서 돈과 명예를 좇거나 효율과 이윤을 추구하는 사람이 아니다. 차라리 그런 주류의 흐름을 거부하면서 지배적 가치를 멀리하고 나만의 시간을 찾고 즐기기를 좋아하는 사람이다. 변화와 속도가 만들어내는 물질 숭배 속에서 과거로 느리게 돌아가기를 즐겨하는 그의 행위 자체가 이미 예술이라면 예술이랄 수 있을까?

그 안에 특별히 철학적 사색이라는 것이 존재할 필요도 없고, 인류학적 관찰 같은 것도 있어야 할 필요가 없다. 사진을 통한 미학적 고민도 없고, 역사학적 기록의 의무감도 없다. 그냥 마음 내키는 대로, 카메라 눈이 가는 데 따라 셔터를 누르고, 그 안에서 지나간 나를 만나보는 것뿐이다. 그래서 도시를 스케치하는 사진가 이상욱은 그만의 독특한 작가주의를 추구하지 않는다. 이미지상으로 볼 때도 그만의 특별한 도상학적 긴장이나 서사 구조가 없고, 색조나 톤 혹은 음영을 통한 미학을 추구하는 노력도 특별하게는 없다. 뭔가 예술적으로 보이는 양식이나 테크닉을 시도하지도 않는다. 대상을 접하면서

그냥 불현듯 떠오르는 과거로 느릿느릿 걸어가는 나와의 대화이고, 그 기억을 다른 이와 나누고 싶은 작은 이야기가 있을 뿐이다.

사진가 이상욱은 불현듯 떠올랐다가 순간적으로 사라져버리는 어떤 느낌이나 생각을 추억과 그리움 안에 붙잡아두기 위해 카메라를 들고 도시 구석구석을 걸어왔다. 그리고 이곳에서 보낸 50년이 넘는 지난 시간 속에 침잠한 여러 가지 생각을 카메라 안에 담았다. 순전히 나와의 대화이자, 추억 만들기이다. 교복 입은 중학생 안에서 40년 전 까까머리 나를 찾고, 대통령 선거 벽보 앞을 지나가는 아이들을 통해 벌써 오래된 시간이 되어버린 영화 「친구」를 떠올린다. 아련한 그 시간을 간직하고 싶은 사진가만의 방식이다.

나는 우연히 만나게 될 일상의 낯설음에 대한 두근거림으로 하루를 시작하고 그리고 마감한다. 출퇴근을 하면서 세 개의 다리와 세 개의 해수욕장을 지나다니며 매일의 변화를 길 위에서 마주한다. 변화의 일상을 때로는 사건적 시각에서, 때로는 낯섦으로, 혹은 기억의 잔재를 따라 기록한다. 기록을 통해 시간의 연결 고리를 찾고자 하며, 도시의 조형물과 구조적 변화를 통해 은밀하게 다가오는 내 감성의 변화를 보여주고 싶다.

— 〈작업 노트〉에서

고향이란 떠나온 자에게는 돌아가고 싶은 어머니 품과 같은 곳이라지만, 도시를 고향으로 갖는 경우에는 사실 떠나지 않는 자에게도 마찬가지다. 그것은 고향이 그 자리에 여전히 물리적으로 존재하지

만, 시간에 의해 강제적으로 그곳으로부터 유리되어 버렸기 때문일 것이다. 그래서 도시를 고향으로 두는 자는 지나버린 자신의 과거가 남아 있는 곳을 부나방처럼 찾는다. 아무런 충격도 없는데, 아무런 계기도 없는데 그냥 하릴없이 그 시간으로 떠나고 싶어 한다. 그렇지만 도시인은 잃어버린 코홀리개, 학창, 신혼 시절의 꿈을 찾으려 하나 좀체 그것을 만날 수가 없다. 그래서 도시인은 불안하고, 부유하며, 소외당하는 존재일 수밖에 없다.

앗제가 파리를 사진으로 기록한 이래 도시를 대상으로 삼아 본격적으로 사진 예술로 만든 것은 리 프리들랜더(Lee Friedlander, 1934~), 게리 위노그랜드(Garry Winogrand, 1928~1984)와 같은 소위 뉴다큐멘터리라고 부르는 일련의 미국의 사진가들에 의해서였다. 그들은 1960년대 들어 본격적으로 일어난 현대 자본주의 사회의 팽창 속에서, 전통적 사회 담론으로서의 기록을 부인하고 개인의 주관적 이야기를 담아내는 데 의미를 두었다. 그 안에는 개인주의 혹은 미시사라는 새로운 담론이 밑바탕에 깔려 있었고, 그래서 그들은 다큐멘터리 사진사에서 새로운 시대를 열었던 것으로 평가받는다. 그리고 그 후 수많은 사진가들이 그들을 모방하고, 추종하면서 사진가의 반열에 들어가려 애쓰고 있다. 하지만 이상욱의 「Blue City」는 뉴다큐멘터리 사진가들이 추구하는 예술을 따라 하지 않는다. 그는 뒤돌아보고, 들여다보며, 올려보면서 세상을 낯설게 볼 뿐, 그 이상의 작가주의적 태도를 유지하려 애쓰지 않는다. 낯설게 봄을 통해 얻어내는 호기심과 신선함으로 도시의 일상을 스케치하는 산보객이 되어 그를 통해 그리운 과거를 만나고 싶을 뿐이다.

사진가라고 해서 모든 사진을 예술적으로 만들어내려 하지는 않는다. 인간이 24시간 예술인으로, 사진가로서 살아갈 수 없는 노릇 아닌가. 카메라는 일반인과 마찬가지로 그 사진가들에게도 시간을 가지고 노는 기계임은 분명하다. 그래서 그들도 여느 사람들과 마찬가지로 사진이 영혼의 안식처, 쉴 만한 물가가 된다. 그곳에서 편히 쉬지 않고 매일 사진가의 열정으로만 사진을 할 수는 없다. 사진가 이상욱은 매일 카메라를 멘 도시의 산책자가 되어 그곳에서 편히 쉬기도 하고, 쉰 후 사진가적 열정으로 작품을 만들어내기도 한다. 놀며 쉬며 가볍게 찍은 사진이 열정으로 만드는 무거운 사진보다 덜 예술적이라 할 수는 없다. 삶의 시간이 지나간 궤적 그것을 그대로 보여주는 것 그것보다 더 예술적인 것은 없을 것이기 때문이다. 「Blue City」는 산책자 이상욱을 사진가 이상욱으로 만들어내는 쉴 만한 푸른 초장이다. 그래서 그에게 도시는 푸른색이다.

제4장 　최철민과 시간
:「邑, 江景 ─시간이 잠든 집」

　　사진을 전업으로 하지는 않지만, 사진 이미지 만들기에 있어서 프로 작가 못지않은 실력을 갖춘 하이 아마추어 사진가들이 가장 많이 하는 작업 중에 하나가 옛 것에 대한 기록일 것이다. 도시 재개발이 예정되어 있는 동네 골목을 찾아다니면서 그 장면들을 사진으로 남기고, 아직도 선거 포스터가 붙어 있는 벽, 구멍가게, 버스정류장, 장터 등을 카메라로 담는 것은 카메라를 둘러맨 사람들이 향유하는 즐거움 중에 가장 큰 즐거움일 것이다. 그들은 왜 옛 것에 카메라를 들이댈까? 그것은 바로 사진이라는 것이 다름 아닌 시간을 담는 그릇이기 때문이고, 사람은 누구나가 지나간 시간을 아파하기 때문이다.

　　벤야민은 시간을 불연속적인 것이라 했다. 그래서 시간을 과거, 현재, 미래와 같이 특정 시간대로 나눌 수 없다고 했다. 이후 오랫동안 사진술은 시간의 담론이 되었다. 대상은 사진에 박히면서 순간 과거가 되고, 그 과거는 기억 속 저편에 한 컷, 한 컷 쌓인다. 흐름이 아니

라 정지다. 박제된 한 순간은 앞의 순간을 지워버리고 뒤의 순간을 보지 못하기 때문에 그 특정 순간에 대해 보는/읽는 사람은 자신만의 앎이나 삶을 가지고 해석하게 된다. 아무 말도 하지 않는 사진만이 보는/읽는 사람에게 주는 무한한 특권이다. 결국 문제는 그 박제된 과거를 어떻게 불러일으키느냐이다. 사진이 과거의 특정 현상을 새겨놓지만 현재와 만나면서 실재가 되는 것이다.

여기에서 우리는 벤야민이 말하는 이른바 "역사관에서의 코페르니쿠스적 전환"을 이해할 수 있다. 벤야민에 의하면 과거는 그 자체로서 어떤 결정적인 사실을 가지고 있는 것이 아니라 그것을 가져오는 사람이 처한 위치에 따라 성격이 결정된다. 과거는 상대적인 것이고, 그래서 현재에 따라 그 모습이 천의 모습으로, 만의 모습으로 달리 나타나는 것이다. 그러면 과거란 순수한 상태로 그 자리에 보존되어 있는 것이 아니라 그것을 가져오는 사람들의 서로 다른 눈을 통해서 구성되는 것이 된다. 그가 말하는 "정치가 역사보다 우위에 선다."라는 말은 바로 과거란 현재의 정치적 위치에 따라 다르게 재현된다는 의미다. 그렇게 되면 역사는 구성의 대상이 되되, 지금 여기(Now & Here)에 의해 채워지는 시간이 되는 것이다. 그야말로 코페르니쿠스적 전환이라 하지 않을 수 없다.

과거를 현재의 눈으로 불러일으킨다면? 사진가 최철민은 「邑, 江景 —시간이 잠든 집」을 통해 강경읍 곳곳에 널려 있는 그 '시간이 잠든 집'에서 무엇을 읽었을까? 그는 자신이 사는 부산의 해운대 바닷가 산 위에 선 마천루 아파트를 통해 그 과거의 집들을 보고자 한다. 시간을 매개로 하여 집 안에서 사람이 사는 역사를 보는 것이다.

최철민, 2013

내가 사진으로 담는 강경은 거슬러 올라가는 시간의 여정에서 비롯된다. 과거의 기억에서 현재를 인식하는 벤야민의 시간관에서 비롯된 것이다.(〈작업 노트〉 중에서)

개발과 보존이라는 패러다임을 놓고 강경읍의 쇠락을 읽으면서 다른 편으로는 해운대 미래의 디스토피아를 본다. 한때는 부귀영화를 누렸지만 지금은 보존하려 해서 남은 것도 아닌, 개발하려 하지도 못한 시간이 잠든 풍경의 강경. 보존을 말하는 것도 아니고, 개발을 말하려 하는 것도 아니고, 다만 지금 강경의 슬픈 풍경을 말하려 함이다. 사람이 떠나버린 곳. 그 자리에 무엇이 남고, 그 남은 것을 통해 무엇을 읽어낼 것인가가 아니고, 지금 여기 그 흔적처럼, 그림자처럼 남아 있는 집이라는 탐색의 무대를 기록할 뿐이다. 깊숙한 기억의 저편에 잠들어 있는 과거가 사진가 최철민에 의해 사진으로 수면 위에 떠오른 것이다.

사진가 최철민의 「邑, 江景 — 시간이 잠든 집」은 비단 '개발과 보존'이라는 현실적인 주제를 말하고자 하는 것만은 아니다. 차라리 그것보다는 개인의 기억에 초점을 맞춘다고 보는 게 더 어울릴 듯하다. 사진가 최철민에 의해 강경읍은 누구든 과거를 기억하고자 하는 모든 사람들에게 각자의 기억을 현재화하는 맞춤 무대가 된다. 사진사 초창기에 의미 있는 발자취를 남긴 프랑스의 외젠 앗제가 파리의 뒷골목을 사진으로 찍으면서 벤야민이 말하는바, 가장 사진다운 사진을 작업한 사진가로 남았듯, 최철민도 그 반열에 서고자 카메라를 든다. 그것은 역사적 기록이 사진으로 들어오면 개인의 아픈 기억으로 남기 때문이다.

벤야민이 파리의 파사주에서 폐허의 구조물들이 트로피처럼 박제된 정경에 주목한 것처럼, 나는 강경에서 방치되어 퇴

락된 집들 속에서 시간은 잠들고 빛이 퇴색된 회색 도시를 보았다. 내가 사진으로 담는 강경은 거슬러 올라가는 시간의 여정에서 비롯된다. 과거의 기억에서 현재를 인식하는 벤야민의 시간관에서 비롯된 것이다. 지나가버린 근대의 기억을 오늘의 시간으로 되살리고자 한 과정 속에서 벤야민에 기대어 내가 서 있다.

— 〈작업 노트〉에서

사진가 최철민이 찾은 강경의 '시간이 잠든 집'의 풍경을 통해 우선, 사진이 시간을 담고, 다음으로 그 사진을 읽는 이로 하여금 각자의 기억을 환기하게 하는 무대를 만든다. 그 안에서 최철민의 사진은 시간의 철학을 성찰하는 좋은 매체가 된다. 이제 남는 것은 그가 무대로 올린 그 기억 이미지들을 보는/읽는 이가 어떻게 자신만의 기억으로 엮어내느냐 하는 것이다. 꿈을 꾸었으되, 절대적으로 꿰맞출 수 없는 그 단편들, 그렇다고 존재하지 않는다고 말할 수 없는 그 시간의 흔적을 각자의 모습으로 그려보는 일만 남은 셈이다. 최철민이 사진으로 올린 강경읍 '시간이 잠든 집'의 풍경은 꿈에서 깬 우리에게 빈 도화지를 준다. 나는 그 꿈을 어떻게 그릴까?

언젠가 사진을 처음 배울 때 누군가로부터 이런 이야기를 들었다. 사진을 배우려는 사람이 어느 대가에게 찾아가 사진을 가르쳐달라고 졸라대자 스승이 탁자 위에 달걀을 하나 얹어놓더니 그 제자에게 24시간 동안 이 달걀만 찍으라 했다는 이야기. 스승은 무엇을 가르치려 한 것이었을까? 나에게 처음 이 이야기를 해준 사람은 사진을

찍을 때는 빛을 읽어내는 것이 무엇보다도 절대적으로 중요함을 가르쳐준 근대적 과학적 세계관을 일러주고자 한 것이었다. 그런데 이후 나는 이 이야기를 다른 각도로 이해하기 시작했다. 카메라를 든 채 24시간 동안 달걀을 쳐다본다면, 그는 빛 읽기만 배우지는 않을 것이다. 그 달걀 안에서 우주를 볼 수도 있고, 그 안에서 나를 볼 수도 있으며, 그 안에서 죽음을 볼 수도 있고, 그 안에서 존재와 부재의 본질을 고민할 수도 있을 것이다. 그리고 그 모두가 시간 안에서 이루어지는 사색이다.

결국 시간은 대하는 사람에 따라 결정되는 실존체다. 본질이 아니다. 시간이 절대적인 것이 될 수 없다면 그 담론 안에서 영원이나 본질은 존재할 수 없다. 다만 시간과 장소에 따라 변하는 ― 벤야민이 말하는바, 변증법에 따르는 ― 세속적인 질서만 있을 뿐이다. 그 물질적 질서는 영원성으로부터 멀리 떨어질수록 인간성과 가까워진다. 읽는 이 스스로 읽어내는 사진, 그렇듯 주체적으로 가져와 만들어가는 역사, 그 안에서 살아 있는 역사의 세계가 열린다. 나는, 사진가 최철민이 쇠락한 강경읍의 집들을 통해 인류의 디스토피아를 말하고자 하는 것으로 읽는다. 강경의 스러져가는 집들은 하늘 높이, 하늘 높이 올라가는 해운대 아파트의 오늘을 보여주면서 태양을 향해 죽음의 비상을 하는 이카로스를 말하는 것으로 읽는다. 여러분은 무엇을 읽는가? 무엇을 읽어내든지 그것은 자유다. 그것이야말로 사진가가 의도한 바이고, 그것은 사진에게만 부여된 읽기의 자유다. 자, 사진가 최철민의 강경읍, 시간이 잠든 집들을 돌며 사진이라는 최고의 시각 매체가 주는 해석의 자유를 마음껏 누려보자.

사진은 시간을 담는 예술이다. 그런데 사진은 태어나면서 바로 그 시간을 죽여버린다. 수전 손택이 말한바, 사진은 시간의 흐름이 아닌 시간의 어느 한 순간을 포착해 놓은 것이기 때문에 사진은 과거를 상상적으로 소유하는 것이 되고, 그래서 그 덕분에 사진이 시간의 매체가 되었다. 사진 안에 존재하는 시간이 모두 과거인 것은 바로 이 지점에서다. 바르트가 말하는 풍크툼은 되돌아갈 수 없는 시간 속에서 개인이 사진에 대해 느끼는 아픔이다. 시간은 죽음이고 죽음은 곧 아픔이기 때문이다. 그 아픔을 사진가 최철민의 「邑, 江景 ― 시간이 잠든 집」에서 느낀다. 50을 넘긴 나이, 떠나온 고향, 다시는 만날 수 없는 그리운 아버지, 돌아갈 수 없는 그 시간, 그 그리움이 저 한 편의 적산가옥 이미지에서 새어나온다. 아무도 닿지 못하는 나만의 기억이 담긴 우물 안 깊숙한 곳에서 새어나오는 그 아픔에서 한동안 시선을 잃는다. 이것이 사진이다. 나 혼자만의 아픔, 설명할 수도 없고, 공감할 수도 없는 그 아픈 시간 속에 사진이 있다.

사진가 최철민은 「邑, 江景 ― 시간이 잠든 집」이미지 한 장 한 장의 형식을 일관되게 작업하였다. 구도나 색상, 명암, 톤이 일정하면서 강렬하지 않다. 시간의 흔적을 빛바랜 듯 유지하기 위해 중성적인 색과 톤으로 잡았다. 가급적 태양광이 없는 흐린 날을 선택하고 시간대를 오후로 잡아 작업하였다. 오브제 또한 집으로만 한정되어 있다. 일부러 사람이나 차 같은 것을 프레임에서 제외시킴으로써 집이 지니고 있는 시간성과 그 흔적이 남아 있는 질감에 독자의 시선을 집중시키고자 했다. 복합된 역사가 혼재되어 보존과 방치 사이의 갈림길에 있는 강경의 과거를 현재의 시각으로 균형 잡힌 모습으로

재현하고자 노력한 것이 눈에 띈다. 사진의 물성을 지나치게 강조하지 않음으로써 보는/읽는 이로 하여금 사진가의 의도에 빨려 들어오게 하지 않으려는 열린 태도를 일관되게 지킨다. 시간 담론을 재현한 사진 방식으로 더할 나위 없이 좋은 태도다. 사진가는 특별한 내러티브를 구성하지도 않는다. 그것은 보는/읽는 이로 하여금 자기 나름대로의 내러티브를 자유롭게, 꿈꾸듯, 물속을 유영하듯 만들어 보시라는 여지를 주는 것이다. 사진으로 기억을 나누기에 안성맞춤인 작업이다. 이뿐인가? 기억의 내용에 중점을 두지 않고, 다만, 그것을 기억의 무대로 올려둔다는 사실에 초점을 맞춘다는 점 또한 좋다. 내용이 형식에 맞고, 형식도 내용에 맞다.

이로서 사진가 최철민은 모더니티에 입각한 참여 다큐멘터리스트가 아닌 포스트모던의 열린 세계로 들어간 다큐멘터리스트로 선다. 그 안에는 그가 말하고자 하는 사진으로 말하는 시간과 기억에 관한 담론의 세계가 무궁무진하게 열려 있다. 그 안에서 사진가 최철민은 꿈꾸듯 사색하는 사진가가 되리라.

제5장 정금희와 사유
:「바람 속에 누군가 있다」

많은 사진가들이 낯선 땅을 찾는다. 그리고 그 낯선 풍경을 담아온다. 그들은 낯선 풍경으로 무엇을 말하려는 걸까? 그곳은 볕이 따숩고, 바람은 청아하고, 흐르는 물과 깨끗한 공기가 있어 그야말로 현대인이 쉴 만한 곳이다. 그렇지만 그것은 어디까지나 관조하는 국외자의 입장에서 그렇다. 그들 가족 사회 속에 들어가 보지도, 그들 공동체에 끼어보지도, 그들이 먹고 사는 현장에 함께하지도 못한 채그들이 담아온 그 풍경은 그냥 풍경일 뿐이다. 삶의 맥락이 통째로결여된 풍경. 사진가의 관심은 내가 보는 눈으로 낯설게 펼쳐진 풍경을 카메라에 담고, 그 풍경을 전유하는 일에 있다. 어떻게 전유하는 것일까? 사진가 개개인에 달려 있는 문제다.

풍경이 그냥 그대로의 풍경이라 해도 그것이 문제일 수는 없다. 사진이라는 것이 꼭 사회적 맥락을 지녀야 하는 것일까? 그들의 삶에관심을 갖지 아니 하는데도 그들 속으로 들어가서 그들과 소통해야

할까? 그곳에서 볕을 쬐고, 그 바람을 맞으며, 들숨 날숨으로 내가 존재하는 세계에 대해 생각해 보고, 그리고 그 성찰을 파인더에 담아오는 것, 이것도 또 하나의 사진하기 아닌가. 문제는 그 보이지 않는 내면의 성찰을 어떻게 담을 것인가가 되어야 하지 않을까? 사진가가 찍든 정착-도시-국가-디지털 문명으로부터 벗어나 부유(浮遊)에 뿌리를 내리는 아날로그 세계를 찾으러 갔다면, 주제는 이미 세계에 대한 내면의 목소리가 된 것이다. 이제 낯선 땅은 이미 별 의미 없는 소재일 뿐이다. 어느 노사진가가 활짝 핀 장미 꽃 한 송이를 두고 노년의 늙어감을 이야기하고 싶다 하지 않았던가? 사진의 맛은 바로 여기에 있다.

다른 장르도 다 비슷하겠지만, 유독 사진은 그 맛이 사진가의 의도에만 있는 것이 아니라 독자의 읽기에도 있다. 그것은 우선 사진이 단절과 배제의 프레임으로 표현하는 예술이기 때문이다. 그러다 보니 사진을 읽는 데서 너무 심한 오독이 나타나는 경우가 많다. 정금희의 「바람 속에 누군가 있다」에 나타난 그 유목민을 현대 디지털 세계의 호모 노마드로 읽는다면, 그것은 심한 오독이다. 사진가가 찾아간 그 유목민은, 새로운 터를 찾아 쫓기듯 옮겨 다니는 불안한 이주자이자 침략자인 현대인과는 정반대 지점에 서 있는 사람이다. 사진을 다르게 읽는 것이야 예술이 주는 즐거움일 수 있겠고, 그조차 창작의 일부일 수도 있겠으나, 아무래도 그것은 독자에게 주어진 읽기의 범주를 넘어선 해석의 과잉임은 부인할 수 없을 것이다.

정금희의 「바람 속에 누군가 있다」에는 국외자일 수밖에 없는 사진가가 자신이 사는 세계 너머, 자신과 다른 그 너머의 낯섦을 드러

정금희, 2012

대지는 원초적인 바람의 유랑에서 시작되었고, 이제 바람은 인간의 몸이 되고, 인간의
숨결이고 인간의 목소리가 되었다. 바람 속에는 누군가 있다.(〈작업 노트〉 중에서)

내고자 하는 기법이 잘 드러나 있다. 기법이 사진가의 태도를 묘사해 주는 중의적 방식이다. 우리 밖의 낯선 것, 그렇지만 그 낯선 세계 속으로 들어가 그들과 대화할 수 없는, 그래서 그냥 바깥의 모습으로만 남길 수밖에 없는 풍경. 맥락이 생략되니 어쩔 수 없이 곡해될 가능성을 천형이듯 안고 가야 하는 풍경. 그 풍경의 의미를 사진가는 그 너머로 보는 것일 수밖에 없었을 것이다. 깃발 사이로 그 너머의 세계를 보고, 흩날리는 불경 파편 너머로 그 어떤 것을 보려 한 것이다.

그것은 브레히트가 말하는 '낯설게 보기'에 대한 거부다. 사진가는 이렇게 재현된 이미지가 사회적으로 실재하는 것에 대한 기록인지에 대해선 관심을 두지 않는다. 오로지 내가 보고 싶은 그 안으로 몰입하려는 것일 뿐이다. 장대한 스케일은 결여되어 있고, 세부 곳곳에 대한 묘사는 이루어지지 않는다. 자연이 주는 숭고미도 자아내려 하지 않는다. 오로지 하고자 하는 것은 그 너머의 땅을 휘감고 있는 그 원초의 근원에 대해 성찰해 보려는 것일 뿐이다.

사진가 정금희가 보여주는 풍경은 그래서 모호하다. 카메라가 아닌 인간의 눈이 본 것이 원래 모호하고, 중첩된다는 사실을 시위라도 하는 듯하다. 사진에서 모호함의 묘사는 시선을 오래 잡아두는 힘을 만들어낸다. 뚜렷하지 않은 윤곽, 모호한 뉘앙스를 정금희는 선이 아닌 소재의 위치에서 찾는다. 소재를 두는 위치 그것이 날카롭지 않은 것이 마치 레오나르도 다빈치의 「모나리자」에 나타난 날카롭지 않은 윤곽이 주는 느낌과 닮았다. 인물의 윤곽이 모호하면 그 형상은 배경 속으로 은연중에 사라지는 법이다. 윤곽이 뭉개진다고 사물의 정체성이 부인되는 것은 아니기 때문에. 그렇듯 정금희의

소재에 대한 모호한 위치 짓기도 대상을 은연중에 그 너머의 시각 속으로 사라지게 한다. 사진가의 표현이 세계에 대한 태도와 밀착되는 좋은 기법이다.

이는 우리가 눈으로 보는 자연의 이치와는 다르다. 우리는 원래 자연 속에서 대상을 특정한 곳에 고의적으로 위치시키지는 않는다. 그것을 위치시키는 것은 인체의 눈이 아니라 붓이자, 언어이자, 카메라의 눈일 뿐이다. 그래서 소재를 모호하게 위치시키는 정금희의 위치 지우기는 자연의 순리와는 대척점에 서는 방식이다. 그것은 사진가의 「바람 속에 누군가 있다」의 세계가 미지의 세계이기 때문일 것이다. 콘크리트 벽으로 둘러싸인 아파트, '서울 지하철 2호선 역', 그냥 서 있어도 떠밀려 그 안으로 데려다주는 난장, '컴터'와 '스맛폰'의 주술로 포박된 디지털 세계이기 때문일 것이다. 우리네 삶이 접해 보지 못해서 낯선, 한 번쯤은 그리로 떠나 들어가 보고 싶은 낯선 풍경에 관한 스케치, 기록이 아닌 사진가만의 성찰에 대한 표현이기 때문일 것이다.

사진가가 담아온 풍경을 그가 표현하고자 하는 실체로 간주할 수는 없는 것은 이 때문이다. 시인 류시화가 인도를 다녀와서 그곳을 '하늘 호수'라고 읊조렸을 때 그는 인도에 대해서 이야기한 것이 아니었다. 그는 인도라는 낯선 대상을 통해 이 땅에 존재하지 않는 어떤 유토피아를 꿈꾸었을 뿐이다. 시인 류시화가 하였듯, 사진가 정금희도 그리 하였다. 자신이 보고 온 그 풍경 안에 그가 성찰하는 세계의 원초를 담아온 것이다. 그래서 맥락이 생략되어 버린 사진가만의 그 풍경을 그 기표가 나타내는 어떤 실재로 읽으려 함은 오독이

자 곡해가 되는 것이다. 「바람 속에 누군가 있다」 안에서 기표는 그 냥 기표일 뿐, 맥락적 기의는 없다. 사진가는 말하고자 하는 그 무엇 인가를 애써 그 깃발 속에, 그 바람 속에 숨긴 채 드러내지 않는다. 그 '누군가'는 무엇일까?

사진가가 애써 숨긴, 그 '누군가'는 과연 무엇일까? 그 낯선 곳 바 람 속에서 성찰한 그 내면은 무엇일까? 우리는 그것의 정체를 그가 보여준 제목과 작업 노트를 통해서 알 수 있다. 제목과 작업 노트를 통해서 사진가의 의도를 온전히 이해할 수 있는 맛, 이것이 사진 세 계의 또 다른 맛이다. 사진가 정금희는 시인이자 철학자인 바슐라르 로부터 큰 영향을 받았다. 세상은 모두 흙, 물, 불, 공기로 구성되어 있다는 그 몽상가 바슐라르의 4원소에서 맨 먼저 '공기'를 잡아타 '바 람'으로 중국 서부로 날아가 「바람 속에 누군가 있다」를 가져왔다. 바슐라르가 꿈꾸듯 사진가는 사진으로 시를 쓰고, 그 안에 내면의 성찰을 펼친다. 많이 들어봤음직한 피리 가락을 타고 흘러나오는 내 면 성찰의 시, 때로는 열정이, 때로는 서러움이, 때로는 분노가 바람 으로 치환되어 나타난 세계 원초에 관한 태초의 시인 셈이다.

그 시를 읊조리는 자, 바로 그 바람 속에 있는 '누군가'는 누구일 까? 사진가는 〈작업 노트〉를 통해 그가 찾는 '누군가'의 모습을 이렇 게 그린다.

바람도, 사람도, 다 보잘것없는 먼지에서 시작되었지만 스 스로 태어나 생을 거듭하며 자기를 완성시켜 나간다. 그렇게 그는 흩어진 바람의 흔적으로 자신을 나타내며 또 떠나는 것

이다. 그는 차가운 숨결로 대지를 죽이기도 하고, 따뜻한 숨결로 대지를 살리기도 한다. 그의 숨결은 '인연'이라는 새롭고도 놀라운 만남을 대지에 뿌린다. 대지는 원초적인 바람의 유랑에서 시작되었고, 이제 바람은 인간의 몸이 되고, 인간의 숨결이고 인간의 목소리가 되었다. 바람 속에는 누군가 있다.

— 〈작업 노트〉에서

그 '누군가'는 바슐라르가 말하는, 세계를 구성하는 원초적 존재이다. 상상력과 몽상을 만나 위대한 창조로 이어주는 그 원초. 이성과 과학에 토대를 둔 문명을 거부하는 그 세계의 뿌리가 그 '누군가'이다. 그러면서 그 '누군가'는 그 원초를 찾아, 그 원초를 만나고자 떠나는 사진가 자신일 수도 있다. 떠나고 싶어 하는, 유목하고 싶어 하는, 부유하고 싶어 하는 자신을 대상에 이입하여 자신을 찾고자 하는 사진가 스스로일 수도 있는 것이다. 자연 속에 존재하는 공간, 시간, 빛, 숨…… 그 변화무쌍한 움직임에서 울림을 찾고, 내 '자신'을 찾기 위해 사진가는 떠난다.

대상을 통해 스스로를 찾고자 하는 시도는 탈맥락의 성격을 갖는 사진에서 매우 유효하다. 카메라를 사이에 두고 자신과 피사체가 고요와 정적 속에서 스스로를 돌이켜보는 기회를 만들기 좋기 때문에 많은 사진가들이 자주 하는 시도다. 이러한 표현 방식 속에서 사진은 인문학과 만난다. 거기에 사진만이 갖는 또 하나의 독특한 세계가 있다. 그것이 사진가 정금희가 담아온 「바람 속에 누군가 있다」의 세계다.

세상이 치열해지자, 예술도 치열해졌다. 치열하지 못한 건 대놓

고 예술이 될 수 없다는 세상이다. 나에겐 이 '누군가'를 바람의 흔적에서 찾는 정금희의 내면 성찰이야말로 예술 중의 예술이다. 그런데 예술을 판단하고, 규정하는 놀음을 직업으로 하여 권력 위에 선 이들에게도 사진가 정금희의 내면 성찰이 예술적으로 보일까? 난, 그것이 무척 궁금하다. 열병을 앓아야 한다. 피 토하는 그 열병을 앓아야 예술의 그 경지에 오를 수 있을 것이다. 적어도 지금 세상에서는. 열병을 앓은 뒤 잭슨 폴락처럼 파멸이 올 수도 있고, 피카소처럼 영광이 올 수도 있다. 어느 것이 열병의 열매가 될지는 모른다. 하지만, 우리가 알 수 있는 것은 예술에는 목숨을 건 열병이 있어야 한다는 것이다. 미술은 천재를 필요로 하지만, 사진은 천재가 필요 없는 곳이기 때문에 그렇다. 사진은 오로지 열병만 있으면 그 경지에 이를 수 있는 예술이다. 이 또한 사진의 맛 가운데 빼놓을 수 없는 맛이다.

정금희의 시로 쓴 「바람 속에는 누군가 있다」는 어느 경지까지 올랐을까? 이 시로 쓴 사진이 갤러리로 들어가 자본과 권력의 복합적 유통 관계에서 새로운 재화로 대접받고자 할까? 아니면 그보다 더 '수준 높은 예술'을 통해 미술관으로 들어가기를 바랄까? 아니면 혼자 쓰는 독백의 일기장으로 남기를 바랄까? 갤러리와 미술관 사이 그 미묘함 속에 이 시대의 예술이 있다면, 정금희는 어떤 예술을 향하는 것일까?

사진가 정금희는 예술의 그 경지에 오르고 싶을까? 그래서 '사진작가'로 불리고 싶을까? 아니면 사진가, 카메라를 멘 순례자로 그냥 낯선 땅을 떠돌아다니고 싶을까? 행복한 순례자와 치열한 예술가 사이에서 서성이는 그가 부럽다. 얼마간의 시간이 지난 후 어딘가 그 너머에서 무슨 자리매김을 하고 있을까…… 그가 궁금해진다.

제6장 이정규와 유사
:「공존의 이유」

150여 년의 역사를 가진 사진은 초기에는 눈앞에 존재하는 어떤 실물을 기록하는 장치였으나 점차 재현 즉 세계가 어떻게 보이는지에 관한 일을 하는 장치로 그 무게중심이 옮겨졌다. 그래서 카메라로 찍어온 이미지들은 찍어온 사람이 보고 싶거나 알고 싶은 욕망의 결과가 되었다. 이제 사진은 세계에 관한 의미(혹은 감정)를 어떻게 자신에게 전유할 수 있을지와 같은 사진가의 주관적 시각을 그 안에 개입시키는 문제의 세계로 들어갔다. 이러한 개념 사진은 ― 디지털 기술이 나타나기 이전에 이미 ― 시간이 갈수록 그 활용의 폭이 넓어졌으니, 사진 위에 글자를 오려붙이고, 색칠을 하고, 시각적 기호를 드러내고, 제목을 언어화하는 등 표현 방법의 확장을 모색하였다. 바야흐로 사진은 재현의 일에 있어서 수동적 전달의 틀을 벗어나 능동적 목소리를 만들어내기 시작하였다.

이정규의 「공존의 이유」는 사진사적 차원에서 이 지점에 서 있다.

그의 사진은 처음에는 우리 주변의 잊혀져 가는 풍경을 찍은, 어디서 많이 보았음직한, 사진 동호회 사람들이 주로 찍는 그런 사진이었다. 매일의 삶 속에서 시간은 과거가 되고 그것을 아쉬워하며 살아가는 일상인의 눈으로 본 주변 세계의 이미지였다. 이것과 전혀 다른 맥락에서 찍은 낙엽 또한 비슷한 의미를 갖는다. 그것은 특정한 서사나 긴장감이 없는 평범한 이파리들의 이미지다. 전형적인 소재주의에 의한 사진이다. 둘은 각각 하나였고, 각각의 의미와 느낌만 가질 뿐, 아무런 관계가 없는 독자적인 이미지였다. 그러던 중 느닷없이 그 둘이 하나로 묶여 새로운 사진으로 만들어졌다. 그랬더니 지금까지 각자 있을 때는 별 의미 없던 그 흔한 이미지들이 어떤 새로운 에너지를 발산한다. 보는 사람들마다 그 안에서 경이의 탄성을 내고, 그 안으로 들어가 판타지 여행을 떠난다. 흔한 사물에 대한 기억과 기록이 새롭게 묶여 창조를 만들어내는 작업이 된 것이다.

사진은 널리 알려져 있다시피 근대의 과학이 만들어낸 산물이다. 이 말은 근대 이전에 예술이 가졌던 시각을 서서히 근대의 눈인 카메라가 대체하기 시작했다는 의미로 통할 수 있다. 근대 이전, 바로크 시대에 예술은 의식적(意識的)이고 관능적이면서, 자체적으로 독자적 에너지를 발산하는 것이었다. 그런데 근대 기계 문명이 들어오면서 그러한 성격은 사라지고 무의식적이면서 기계적이고 강제적인 냉정한 시각으로 바뀌었다. 그러면서 행위는 물리적으로 이전의 것보다 작아지고, 섬세해지고, 응축되었다. 그러다 보니, 경계를 가르고, 그 안에서 서로 비판하고, 각각의 해석이 자유롭게 독자적 성(城)을 구축하게 되었다. 어찌 보면 근대 이전의 영원의 세계를 상실

한 것으로 볼 수도 있지만, 달리 보면 이성과 진보의 역사가 마음껏 춤을 추게 되었다.

세계를 바라보는 눈, 이것은 사진의 생각 읽기에 있어서 절대적으로 고민해야 하는 문제다. 고대 그리스 시대 철인들은 세계를 통째로 바라보았다. 그 가운데 피타고라스는 세계를 하나의 질서체로 보았는데, 그 질서에 의해 세계는 거대한 몇 개의 도형으로 이루어져 있다고 했다. 그래서 세계는 일정한 질서를 통한 조화 속에서 끊임없이 변화한다고 보았다. 고대 인도의 신비주의 우파니샤드 철인들도 마찬가지로 세계를 통합적 원리로 보았다. 그들에 의하면 우주 안의 모든 실체는 개체가 서로 다르더라도 모두 브라흐만이라는 하나의 본질로 통합될 수 있다. 바람이 불고, 물이 흐르고, 비가 오는 소리는 다 따로 나지만 모두 모여 하나의 소리를 만들어내는 이치다. 그들에게 우주는 곧 인간이고 인간이 곧 우주이니 그 절대성이 브라흐만이고 곧 아트만이다. 둘은 둘로써 각각이면서 하나로써 같은 것이다. 그 안에 경계라는 것은 현상일 뿐, 본질적으로 존재하지 않는다.

경계는 안과 밖을 나누는 것이다. 아리스토텔레스는 그 경계를 두고 '아무것도 찾을 수 없는 외부의 첫 번째 것이자 모든 것을 찾을 수 있는 내부의 첫 번째 것'이라고 했다. 경계란 다름 아닌 세계를 파헤친 후 어떤 기준을 삼아 만든 경계 안으로 들어오는 것과 그렇지 않은 것을 나누어 후자를 바깥으로 던져버리는 기준이 되는 것이다. 그리고 바깥으로 버려진 것은 모두 '쓰레기'가 된다. 근대의 경계는 우리를 상상과 환상의 세계로부터 쫓겨나게 만들었다. 지식이 지혜

이정규, 2012(2004/2010)

자연에 순응하며 어우러져 살아가는 이들이 함께 존재한다는 것은 무언가 닮은꼴이
있기 때문이다. 그것은 내가 일상을 떠나 만나고자 했던 순수함 삶의 모습이 아닐까.
그뿐이다. 그 이상에 대해서는 보는 사람의 몫으로 했으면 한다.(〈작업 노트〉 중에서)

의 자리를 차지하게 되었고, 지식은 학교라는 일정한 틀 안에서 찍어대는 기술이 되었다. 그 안에서 근대성 즉 이성으로 볼 수 없는 것은 신비라는 이름으로 제외되었다. 문학과 예술의 위기는 여기에서 비롯된다. 롤랑 바르트가 세상에서 마지막으로 남겨야 할 학문이 있다면 주저하지 않고 문학이라 옹호하는 것은 그 상상과 창조의 자유를 갈망했기 때문이다.

그렇다면 근대성이 만들어놓은 경계를 넘는 것은 '거짓'을 넘는 시도일 수 있다. 경계의 한쪽에서 보면, 그것은 실재에서 신화로, 이성에서 환상으로 넘어가는 것이다. 그리고 다른 쪽에서 보면, 스토리텔링에 대한 특정 패러다임에서 그와 다른 새로운 패러다임으로 이동하는 것이기도 하다. 그 새로운 패러다임은 경험과 관계를 맺지 않는 것을 이야기하는 것이다. 그 안에서 우리는 경험하지 않은 셀 수 없이 많은 이야기를 만들어내고 그것은 끝을 모르는 경이를 창출해낸다. 그래서 우리는 매일의 일상을 무한하고 열린 신화와 판타지의 세계로 확장하는 것이다. 경험하지 않는다고 존재하지 않는 것은 아니다.

과연 반쯤 열려 있는 문으로 들어오는 빛을 통해 넝쿨로 올라가는 줄기 속 생명수를 읽어내는 것이 거짓일까? 해맑은 아이가 팔짝팔짝 뛰는 모습에서 곧게 편 줄기 끝에 달린 이파리 하나를 연상하는 것은 신비로운 일일까? 꽃에 물을 주는 노인의 모습에서 짧은 줄기에 헤졌지만 크고 무거움직한 잎을 연상하는 것은 부자연스러운 일일까?

도대체 실재라는 것은 어디에서부터 시작하고, 신화라는 것은 어디에서 끝나는 것일까? 실재와 신화를 경계 짓고 구분 지어 생각하

는 것은 이성이 만들어놓은 간계에 빠져 있는 결과일까? 표면적으로는 풍경에 관한 스케치와 나뭇잎을 붙여서 다시 한 장의 사진으로 찍어놓은 단순한 두 이미지의 병렬에 지나지 않지만, 보는 사람에 따라 자신의 호기심을 자극하면서 새로운 감성 세계를 열어주는 작용을 한다. 이러한 두 이미지의 배치가 만들어낸 새로운 감성적 세계로의 여행은 그림보다는 사진에서 훨씬 더 강렬하다. 그것은 사진의 시간은 모두에게 과거이고, 그 표상이 있는 그대로라고 믿어지기 때문일 것이다. 따라서 이러한 종류의 사진을 통해 사진은 새로운 소통의 영역을 창조할 수 있으니, 그 안에서 환상과 상상의 신비 세계가 펼쳐질 수 있다.

　피타고라스에 의하면 우주는 조화로운 질서를 이루는 세계, 코스모스다. 그에 의하면 만물은 필연적으로 비율로 관계되어 있고, 수와 수로 연관되어 있다. 겨울 다음에는 봄이 오고, 태어남은 반드시 죽음을 향해 간다. 이것이 수학적 질서에 의한 세계다. 만물은 서로 대립적인 것으로 존재하고 그것들은 상호 보완적인 것으로 하나 된다. 갈등이나 싸움이 아닌 조화를 통한 변증법이 이루어지는 세계다. 따라서 우리가 사는 세계는 조화가 바탕이 되어야 한다. 서로 다른 반대되는 것이 본질적으로 같은 것은 아니다. 다만 형식이 같을 뿐이다. 그래서 피타고라스의 세계에는 모든 사물은 특정한 도형으로 동일하게 인식된다. 둘은 둘이 아니고, 이미 하나가 되는 것이다. 극단이 아닌 중용의 세계다. 그 안에 리듬이 있고 멜로디가 있으며 화음이 있다. 이것이 우주의 소리다. 분별의 편견에 귀 기울이지 말고, 스스로의 목소리에 귀 기울이라. 영혼은 불멸하고, 순환하며, 윤

회한다. 그래서 모든 것은 평등하다. 이것이 피타고라스의 세계다.

하지만 피타고라스의 눈으로 세계를 바라보는 것은 위험할 수 있다. 서로 다른 것을 동일한 것으로 상상해 보는 것, 그것은 자칫 구체적 삶의 모습을 추상적 명제로 환원하는 결과를 낳을 수 있다. 그리하다 보면 환상 속에서 엄중한 현실의 무게를 망각할 위험에 빠질수 있다. 그 안에서 순간적인 것은 비판의 대상이 되지 않는다. 그 세계에서는 모든 것이 용서될 뿐이다. 그래서 심각한 현실에 관한 도덕적 해이로 이어질 수 있다. 역사적 현실은 본질 앞에서 무기력해질 수밖에 없다. 현실 부정의 문법을 통해 인생이란 하나의 그림자요, 아침에 피는 이슬일 수밖에 없다. 분별이 사라지고 통합이 열리는 세상 그것은 덧없는 윤회의 세상일 뿐이다.

사진가 이정규는 왜 서로 다른 두 개의 사물을 하나로 묶어 '공존의 이유'라고 표현했을까? 그는 그냥 두 사물이 서로 비슷하게 생겼구나라는 단순한 유사(類似)의 느낌을 표현했을 뿐인가? 두 다른 이미지에서 어떤 발랄한 직유적 시상(詩想)을 떠올렸고 그를 통해 지금까지 우리에게 주어진 같음과 다름에 대한 사고의 틀로부터 벗어나고 싶어서였을까?

사진가 이정규의 「공존의 이유」에서 피타고라스와 영원회귀의 신화의 세계를 떠올리고, 그 신화의 반(反)역사성을 경계한 것은 순전히 비평가의 일이다. 하지만 이것은 사진을 놓고 펼 수 있는 독자의 권리이다. 사진의 해석이 아닌 사진을 통한 사유는 사진이 본질적으로 독자에게 부여한 특권이다. 사진가가 이미지와 제목으로만 말을 하는 것도 존중받아야 할 사진가 고유의 권리이고, 그러한 사진가의

태도를 통해 읽기와 사유의 세계를 무한히 확장하는 것을 즐기는 것도 존중받아야 할 독자의 권한이다.

> 자연에 순응하며 어우러져 살아가는 이들이 함께 존재한다는 것은 무언가 닮은꼴이 있기 때문이다.
> 그것은 내가 일상을 떠나 만나고자 했던 순수함 삶의 모습이 아닐까.
> 그뿐이다. 그 이상에 대해서는 보는 사람의 몫으로 했으면 한다.
>
> — 〈작업 노트〉에서

그가 남긴 변이다. 비평가의 넋두리는 그의 말에 전적으로 기댄 것이다. 사진가의 무언에 비평가의 달변이 허락되는 것은 사진에 대한 시선의 권리가 사진가에게도 있지만, 독자에게도 있기 때문이다. 그것은 해석을 넘은 또 하나의 창작이다.

비평가가 생각하는 바와 관계없이 사진가는 사진 세계에서 중요한 지평을 하나 연다. 그의 「공존의 이유」를 보고 많은 사람들이 이제 사람의 모습에서 자연을 떠올리고, 사람 사는 세상에서 자연의 질서를 찾게 될지도 모른다. 그렇게 되면 사람과 자연이 공존하는 세상이 될까? 사진가 이정규가 「공존의 이유」를 만든 것은 어쩌면 이 때문일지도 모른다.

제7장　　최원락과 행위
:「사진의 힘」

　　최원락의 「사진의 힘」은 부산 감천동 태극마을에서 한 청년을 대상으로 4년 넘게 작업한 다큐멘터리 사진이다. 태극마을은 한국전쟁 때 피난 내려온 태극도라는 신흥 종교를 믿는 사람들이 모여 살기 시작하면서 형성된 부산의 대표적 달동네다. 사진가 최원락은 이 마을에 사는 한 청년을 치료하는 의사다. 청년은 어릴 적부터 혼자 지병을 앓으면서 가난과 소외에 찌들려 살아왔고, 의사인 사진가는 몇 년 전에 우연히 그를 만나 치료를 담당하기 시작하였다. 의사인 사진가는 진료를 하는 도중 청년의 질병 뒤에 숨어 있는 인간의 소외를 찾게 되면서 그의 슬픈 이야기를 담아보고자 그가 사는 동네를 찾았다. 그리고 두 사람과 한 대의 카메라는 오붓하게 서로의 이야기를 나눈다.

　　마을 골목길을 카메라 메고 다니면서
　　진료실 밖에서 마을 사람들을 만나서 좋았다.

하루 종일 방안에서 컴퓨터만 하는 청년이 사진을 찍기 위해
같이 마을을 걸어 다니는 시간만큼
그 청년에게 정신적 도움이 될 것 같아서 좋았다.
— 〈작업 노트〉에서

사진가는 그 청년이 처한 삶의 위치를 기록하고 싶었다. 그런데, 사진으로 뭔가를 기록한다는 것은 사실과 어떤 관계를 가질까? 카메라라는 기계를 통해 과학적으로 만들어진 이미지는 객관적인 사실일까? 아니면 사진으로 객관을 기록한다고 하는 것은 애초부터 어불성설일까? 과학이자 예술인 카메라로 사진가는 도대체 그의 삶을 어떻게 기록하고자 한 것일까?

기록에 관한 이야기를 할 때 우리가 자주 꺼낸 말 가운데 '술이부작(述而不作)'이라는 게 있다. 공자가 『논어』에서 한 말로, 기술을 하되, 지어내지는 않는다는 뜻이다. 오랫동안 중국을 비롯한 동아시아의 역사가나 기록자들이 금과옥조로 삼아온 말이다. 이는 기록의 생명은 '있는 그대로' 기술하는 것에 있다는 객관성의 신화다. 어떤 사실을 '있는 그대로' 객관적으로 기술한다는 것이 과연 가능할까? 내가 보는 것이 다르고 느끼는 것이 다르며, 가치를 두는 정도나 해석하는 내용이 모두 다를 수밖에 없는 세계다. 그런데도 우리는 사회에서 일어나는 여러 현상을 객관적으로 기술할 수 있다고 오랫동안 믿어왔다. 우리가 철저히 믿고 따르는 근대 유럽이 만든 이성과 과학 중심의 근대 세계관이 특히 그렇다. 그렇지만 근대 이전 인도에서나 유럽과 중국의 일부에서는 세계를 감성적이고 주관적으로 기

술해야 한다는 견해도 가지고 있었다. 그 좋은 예가 『삼국유사』다. 세상은 알 수 없는 어떤 신비한 힘에 의해서 움직이기 때문에 그에 대한 경이(驚異)를 찾아 시나 예술로 기술한 것이야말로 참다운 과거의 재구성이자 기록이라는 것이다. 그 이유는 모든 사람이 똑같이 세계를 보는 것이 아니기 때문이다. 나만이 보는 역사, 그래서 내가 기록하는 역사도 존재할 만한 가치가 있는 것 아닌가.

사진이 역사를 재현하는 중요한 매체가 될 수 있는 것은 카메라가 과학이라서 객관을 기록할 수 있어서가 아니고, 카메라가 감성의 역사, 나만의 역사를 기록할 수 있기 때문이라서 그렇다. 사진은 기본적으로 빛으로 쓰는 시다. 시와 사진은 은폐와 단절 그리고 배제를, 아름다움을 표현하는 수단으로 삼는다. 그래서 그것들은 역사를 객관의 영역인 과학에서 빼내 창작의 영역인 문학에 위치시킬 수 있다. 사진은 원래는 재현 혹은 증거로 출발하였다는 점에서 근대적 의미의 역사의 성격을 가졌다. 그렇지만 또 다른 편에서는 과학의 영역을 넘어 예술의 영역에 위치한다는 점에서는 포스트 근대적 의미에서의 역사의 성격도 갖는다. 결국 역사나 사진이나 모두 그 자체가 객관적이고자 한다 해도 결코 객관적일 수 없다. 그 때문에 사진은 언제나 해석의 자유와 자유로운 해석의 위험을 함께 갖는다.

그렇지만 사진은 누가 그 본질을 어떻게 규정하든지 간에 이미 발생한 어떤 상황을 보여주는 명백한 증거가 된다. 사진은 그림이나 산문과 마찬가지로 대상을 주체적으로 해석하긴 하지만, 그렇다고 사진에 담긴 어떤 일이 실제로 존재하지 않은 것은 아니기 때문이다. 그런데 사진이 어떤 경험을 증명해 준다는 것은 곧 어떤 사실

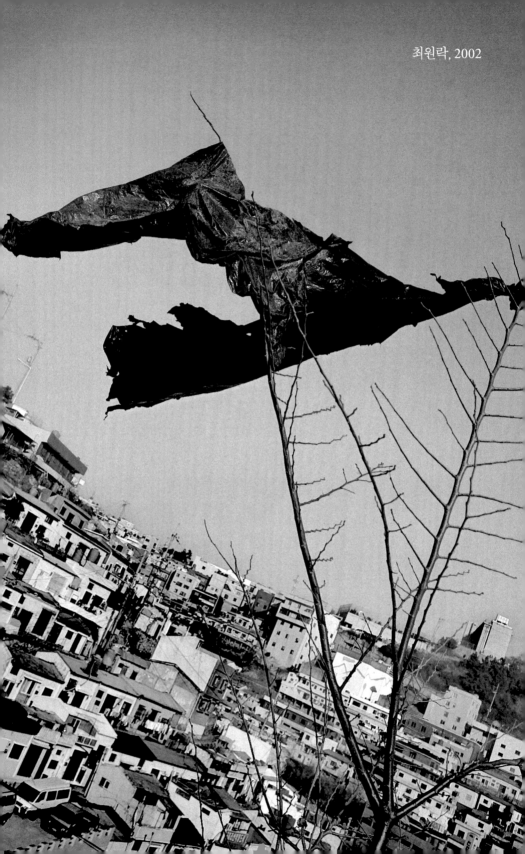

최원락, 2002

을 거부하는 것이기도 하다. 카메라를 든 사람이 자신이 찍고자 하는 것들만 찾아다니며 일방적으로 선택하기 때문이다. 따라서 실제로는 훨씬 넓은 경험을 하고 느끼고 인식하였을 것임에도 프레임 안에 들어와 이미지로 남는 것은 사진을 찍는 사람의 일방적 뜻에 달려 있을 수밖에 없다. 그래서 사진은 경험의 배제 혹은 경험의 거부일 수 있다. 사진이 분명히 기록의 증거가 되겠지만 독자적으로 기록을 하기에는 전적으로 미흡한 것은 이 때문이다.

이러한 속성 때문에 사진으로 어떤 특정한 대상, 특히 그 대상이 사회적 관계를 가진 사람을 기록한다는 것은 자칫하면 그 사람이 갖는 고유한 관계를 폐기해 버릴 수 있음을 유념해야 한다. 그 사람의 삶을 이미지를 통해 카메라를 든 '나'라는 존재가 전유해 버리기 때문이다. 사실은 그 대상과의 관계에서 (아직은) 아무런 것도 혹은 조금밖에 만들어지지 않았음에도 카메라를 들이대 그 인격과 주변에 존재하는 역사성과 사회성을 일방적으로 전유해 버리는 것이다. 결국 사진을 찍는 사람은 카메라 앞에서 벌어지고 있는 모든 일을 공격적으로 재단할 수 있어, 침해나 무시나 배제를 할 수 있는 막강한 권리를 갖는다.

사진을 찍는 것을 총을 쏘는 것과 같은 것으로 비유하는 것은 바로 이런 맥락에서이다. 장착한 후 목표를 노려 발사하는 행위는, 사진 찍기나 총질하기에서 모두 영어로 load, aim, shoot이라는 어휘를 사용한다. (사실 사진 초기 역사를 보면, 사진은 제국주의의 팽창과 항상 함께하였고 그 과정에서 총으로 확보한 식민 권력을 카메라로 확인하고 확대하는 역할을 했다. 피식민지 사람들은 총만큼이나 카메라를 두려워하기도

했고, 식민주의자들은 카메라를 총 못지않게 신뢰하기도 했다.) 그런데 둘 사이에 결정적으로 다른 게 하나 있다. 총질은 궁극적으로 대상을 죽이는 데 목적을 두지만, 사진은 대상을 (이미지로) 살리는 데 있다. 사진이 대상을 진정으로 살리기 위해서는 반드시 필수적으로 갖추어야 할 단계가 있다.

조사 대상과 신뢰를 바탕으로 하여 구축한 친근한 인간관계인 라포를 쌓아야 한다. 라포를 쌓기 위해서는 대상의 감정이나 사고를 이해할 수 있는 공감대를 우선 형성해야 한다. 그러기 위해서 사진가는 자신이 속한 세계관으로부터 벗어나서 그 대상의 세계관을 존중하여 그가 경계심을 풀고 벽을 허물도록 인간적 존중을 반드시 쌓아야 한다. 사진가와 대상을 가르는 이분법적 사고를 버리는 것은 언급할 필요도 없다. 라포를 쌓는다고 해서 사진이 갖는 전유의 성격이 없어지는 것은 아니지만 적어도 간극을 최소화할 수는 있을 것이다. 라포가 이루어지지 않은 채 카메라를 들이대는 것은 인간에 대한 예의를 짓밟는 행위이다.

의사 최원락은 처음 들어가 본 그 방이 너무나 두려웠다고 했다. 청년이 사는 방 벽에 적힌 이상한 글과 무사가 칼을 들고 있는 그림들을 보는 순간 너무나 두려웠지만, 처음의 낯섦과 두려움은 시간이 흐르면서 눈물과 그리움으로 바뀌었고, 이내 둘 사이에 인간 존중의 라포가 켜켜이 쌓였다. 결국 사진가는 카메라라는 도구를 통해 사람을 만난 것이다. 기계를 들이댔더니 이미지가 아닌 사람이 나온 것이다. 그래서 사진가의 사진은 치유적이고, 긍정적이며, 인권적이다. 바로 이것이 사진가 최원락이 말하는 '사진의 힘'이다.

사진 찍는 의사 최원락의 「사진의 힘」은 이미지를 통한 물질 만능 소비 시대의 가난과 소외를 기록한 역사가 아니다. 의사와 환자가 직업 공간에서 벗어나 삶의 공간에서 만나 서로를 위로하고 따뜻한 품이 되었다는 휴먼 스토리다. 소위 공공 다큐멘터리라고 하는 사회 고발 역사로서의 다큐멘터리는 계몽적이어서 식상하고 어떤 의미로는 편협하다 할 수 있다. 섬뜩한 이미지로 자신의 사회의식을 장광설로 푼다고 해서 사람들이 양심적으로 될 수 있다고 생각하는 것은 오만하기까지 하다. 그렇다고 태극마을을 한국의 산토리니네, 마추픽추네 하면서 모여드는 것은 허망하다. 한낱 눈요기일 뿐이다. 전국에서 많은 사진 애호가들이 이곳에 모여 그 지붕과 정화조가 빚어낸 예쁜 색감에 연신 셔터를 눌러대지만 그건 그저 그런 빛과 색을 가지고 노는 카메라 놀이일 뿐이다.

사진가 최원락은 그 소재를 보고자 그곳을 찾지는 않았다. 그는 애초에 태극마을 안에 사는 사회 가장자리로 밀려나 가난과 소외에 고달파 하는 서민들을 보았다. 사진가가 본 태극마을에 담긴 빈곤과 소외의 풍경이 한국의 거시 사회사와 무관할 수 없음은 의심할 필요가 없다. 그렇지만 사진가는 그 거대한 사회의 역사, 소외와 진보를 둘러싼 담론을 기록하고자 하지 않는다. 그의 눈에 들어온 것은 특정인이 겪는 슬픈 역사와 그를 어루만져 주고 싶은 따뜻한 마음이다. 그래서 그는 좁고 구부러진 골목, 빈 집, 곰팡이 슨 벽으로 그 슬픈 역사를 재현하고 싶지 않다. 오로지 사람이다.

소외의 슬픔을 잊기 위해 몸을 그으면서 갈망한 십자 상처의 허망함 안에 오롯이 담겨 있는 그 사람을 통해 슬픈 역사를 재현하고 싶

다. 엄마가 그리워 엄마, 엄마 하면서, 카메라 앞에서 상처 가득한 손으로 눈물을 닦는 그 얼굴을 태극기로 가린 데서, 나는 의사 최원락이 본 그만의 역사 기술을 본다. 나만의 감성으로 쓰는 역사, 그 안에 사진가 최원락의 다큐멘터리가 있다. 그래서 의사 최원락의 휴먼 스토리를 모르는 채 사진들을 보면 그것은 한낱 섬뜩한 자극적 이미지일 수밖에 없다. 그런데 사진의 제목과 작업 노트를 함께 보면 그렇지 않다. 슬프고 여린 두 사람의 휴먼 스토리. 이게 바로「사진의 힘」이다.

표현하지 않은 사랑은 사랑이 아니라고 믿는다. 나는 의사 최원락이 기록한 휴머니즘을 믿는다. 그렇지만 이 이미지로만 그에게 당신의 휴머니즘을 보이기는 민망하다. 그 청년이 보기에 이 이미지는 너무나 잔혹할 수 있기 때문이다. 폴라로이드 사진이 필요하다. 어느 신록이 우거지고, 감천항에서 따뜻한 늦봄 바람이 불어오는 날, 의사 최원락은 활짝 웃는 그 청년을 폴라로이드에 담아 그 자리에서 그에게 건네주리라. 세상은 아직 사랑할 만함을 보여주리라. 사진은 당신을 내 마음대로 전유하는 총질과 같기도 하지만, 우리 둘을 이어주는 다리와 같기도 함을 보여주면서. 그것이 당신이 말하는 사진의 힘이라는 것을 보여주면서.

제8장 박정미와 담론
:「도시의 섬」

　사진은 의미 전달에 있어서 말이나 글보다 훨씬 큰 힘을 갖는다. 이미지가 말이나 글보다 더 함축적이어서 그러하다. 사진은 현실을 복사한 장면에서 객관성을 획득하고 그 위에서 자신의 경험과 상상을 연계시켜 감정을 확장시킬 수 있는 여지를 무한히 만든다. 그래서 글이나 말을 통해 어떤 사건에 이미 익숙한 상태일지라도 그 장면을 다시 사진이라는 이미지로 접하면 더 깊은 감정에 휩싸이는 경우가 많다. 직접보다는 간접이, 연속보다는 단절이, 직유보다는 은유가 더 큰 경이감의 원천이 되기 때문이다.

　사진은 참으로 독특한 고유 언어를 가진 것이다. 그 독특한 언어의 힘 덕분에 사진은 서사 구조를 가질 수 있다. 그리고 그 서사는 어떤 특정한 내용과 구조 안에서 제한되지 않고, 일정한 맥락을 유지하지만 해석이 동심원같이 무한정 퍼져나가는 것이 된다. 사진이 서사 구조를 가장 분명하게 갖는 것은 흔히 말하는 다큐멘터리 사진에

서다. 보통 다큐멘터리라고 부르는 사진은 특정 주제에 따른 유용한 정보가 있는 사진을 말한다. 그 사진은 1930년대 미국, 대공황의 절박한 위기에 봉착한 사진가들이 심미적 경향을 일부러 멀리하고 좀 더 사회 운동적인 방향으로 작품을 만들면서 일반화되었다. 그런 경향은 다큐멘터리 사진이 거대 담론 위에 선 서사 구조를 명확하게 갖든 그렇지 아니하든 사진 특유의 큰 울림을 내기 때문에 가능했을 것이다. 그래서 사진은 보기에 따라서는 그 어떤 문학이나 예술의 장르보다 막강한 사회 운동의 추동력이 될 수도 있다. 나는 이를 사진이 갖는 그 독특한 언어의 힘이 주술과 의례의 힘으로 발산되기 때문이라고 이해한다. 다큐멘터리가 기록의 일환으로 출발했다가 사회 운동의 방편으로 자리 잡은 것은 바로 사진이 갖는 이 독특한 속성을 사회 전반이 이해하고 공감했기 때문일 것이다.

전쟁이나 가난 혹은 소외나 편견과 같은 사회 구조에 대한 싸움을 시작할 때 사회 운동가들이 항상 사진을 들고 시작하는 것은 그때나 지금이나 똑같다. 하지만 그 싸움은 처음에는 자극적인, 더 자극적인 이미지를 사용하는 쪽으로 전개되었다. 하지만 그 자극이 오히려 사람들로 하여금 질리게 만들어버리거나 솟아나는 감성을 더 뭉개버리는 결과를 만들어버렸다. 쓰레기더미처럼 보이는 시체더미를 바라보면서 사람들은 '인종 청소'의 잔혹함에 길들여진다. 그래서 이제는 많은 사진가들이 잔혹한 이미지가 아닌 감성을 자아낼 수 있는 이미지로 서사를 만들어내곤 한다. 사진의 주술적이고 의례적인 힘의 품으로 돌아가는 것이다. 그것은 사진이라는 것이 사건을 있는 그대로 보여주는 것을 넘어서 그 형식으로부터 어떤 쾌(快)를 독자

박정미, 2011

도시에서 부유하는 섬이 되어버린 골목에는 더 이상 향수를 불러일으킬 감상은 없다. 불도저로 밀어붙인 콘크리트 신작로에 함몰된 이 시대의 초상이 있을 뿐이다.(《작업 노트》 중에서)

에게 전달해 주어야 하기 때문이다. 이를 두고 수전 손택은 예술은 인간의 관념이나 도덕률을 강조하기 위한 의식의 노예가 아니라, 심미적 쾌감을 통해 인간이 가진 감성을 고무시키는 데 기여하는 것이어야 한다고 했다. 좋은 다큐멘터리 사진이란 사건에 대한 옳은 서사뿐만 아니라 심미적 쾌도 자아낼 수 있어야 하는 것이다.

역사는 흘러 세계는 풍요로워지고, 그 자리에 객관과 구조가 아닌 개인이 들어섰다. 그래서 이제는 여럿이 함께 볼 수 있는 풍경이 '나'의 것이 아니라면 무의미하게 여겨진다. '나'가 없는 자리에서 '우리'가 만든 의미란 대체 무엇이란 말인가? 부조리한 세계는 꼭 객관과 이성의 눈으로만 볼 수 있다는 말인가? '나'의 눈으로는 정녕 그 풍경을 포착할 수는 없다는 말인가? 근대 서사 구조에 대한 반론이 개인의 취향과 일상으로 옮겨가는 시점에 새로운 다큐멘터리 사진에 대한 고민이 생겨났다. 박정미의 「도시의 섬」은 이 지점에 서 있다.

사진가 박정미의 「도시의 섬」은 신자유주의에 빠진 도시라는 거대 담론을 자신만이 갖는 은유로 해석하고 그 감정으로 기록한 다큐멘터리다. 그는 신자유주의라는 거대 담론을 기록하되 그것이 갖는 객관성의 신화와 획일화된 이데올로기를 벗어나 주관적 감성으로 묘사하였다. 자본주의 사회에서 예술가가 사회 기득권층과 항상 불편한 전선을 형성하는 것은 이런 맥락에서이다. 그곳에서 기득권자의 미학은 자신들과 다른 문화를 거부하는 부정성에 그 뿌리를 두고, 예술가는 그들이 추구하는 미학을 거부하는 부정의 부정 즉 긍정성에 뿌리를 둔다. 기득권자들은 다른 계층의 문화를 불순한 것으로 여기면서 공존할 수 없는 것으로 보는 반면, 예술가는 그들의 미학

을 공허하고 가식적이며 부도덕에 오염된 것으로 여기면서 자본이 아닌 인간을 추구하는 것이다. 자본주의에서 기득권자들은 삶의 공간 그 자체가 미학의 대상이 되고 그래서 그들은 자기들과 다른 문화를 갖는 주거 공간을 쓸어내 버리려 한다. 그들에게 무식한 쌍것들의 문화와 공존하는 것은 참을 수 없는 모욕이다. 부자들의 미학이 가난한 이들의 삶을 목 조르는 폭력의 근원이 되는 셈이다.

「도시의 섬」은 2008년부터 지금까지 4년 이상 부산의 '산복도로' 동네 영주동에서 작업한 결과다. '산의 배(腹)'라는, 알고 보면 듣기 거북한 이 밉상의 이름은 가난하고, 늙고, 약하고, 소외당한 사람들이 주로 사는 동네에 붙여졌다. 집은 한 집 건너 한 집 비어 있고, 적막강산에 카메라 든 아마추어 사진가들이 차라리 더 붐비는 그런 동네다. 그곳에서 사진가가 본 것은 '섬'이었다. 인간 소외의 섬. 사진가는 콘크리트 벽을 보았고, P를 보았고, 그림자를 보았다. 질식시킬 듯 턱밑까지 몰아부치는 신자유주의의 광풍을 그 벽에서, 그 바닥에서 보았다. 그래서 그가 우리에게 보여주는 풍경은 그림자, 벽, 담, 바닥과 같이 차갑고 어두운 오브제뿐이다. 그는 그 산복도로가 난 풍경을 그렇게 보았다, 차갑고, 어두운 섬과 같이. 그래서 주변 어디를 둘러봐도 사람 사는 공간이 보이지 않는다. 아무데서도 인간을 찾을 수 없다. 사진가 박정미의 사진에 사람이 보이지 않는 이유를 이렇게 말한다.

　그곳에 사는 분들이 아무리 환히 웃고 있어도 파인더 배경
　에 풍요가 없는데 그 선한 웃음을 강조한 다큐가 진정한 다큐

일까? 미로 같은 골목을 지나가는 사람의 힘겨운 등을 보기보다는 기호로 다가오는 이미지를 보고 싶었다.

— 〈작업 노트〉에서

신자유주의는 과거 자본주의가 낳은 착취나 빈곤 혹은 억압이나 전쟁 등 객관적이고 가시적 풍경과는 또 다른 이 시대만의 소외의 풍경을 낳는다. 그 담론의 풍경을 어떻게 표현할 수 있을까? 발전과 풍요 속에서 나타나는 새로운 형태의 상실, 그 잔혹한 서사를 이미지로 어떻게 전달할 수 있을까? '나'가 보는 은유가 '우리'와 더불어 보는 묘사로서 이루어내기 위해 어떤 서사를 구성할 수 있을까? 사진가 박정미의 고민이 골목에 드리워진 그 긴 그림자처럼 음습해 있다.

무한성장에 대한 기대와 더불어 인간적 상실감을 떠안아야 하는 시절, 아직도 그곳에 그 모습 그대로 있는 그 골목에서 서정을 보는 것은 위선이다. 상대적 박탈감에 허탈해하는 이웃의 주름진 얼굴을 파인더에 담음은 시대적 오류를 범하는 것이다. 도시에서 부유하는 섬이 되어버린 골목에는 더 이상 향수를 불러일으킬 감상은 없다. 불도저로 밀어붙인 콘크리트 신작로에 함몰된 이 시대의 초상이 있을 뿐이다.

— 〈작업 노트〉에서

사진가 박정미가 찾아간 산동네의 골목은 같은 골목이지만, 사진가 김기찬의 '골목' 안에서 볼 수 있는 여러 부류의 사람들을 만날

수 없는 곳이다. 아이들은 학원으로, 독서실로, 태권도장으로 가버렸고, 대학생은 알바 하러, 취업 준비하러 섬을 빠져 도시 안으로 나가버렸다. 안팎으로 벌어도 살기 힘든 판이라 아줌마들은 모두 마트로, 관공서로 청소하러 나갔고, 대학생들은 카페로, 새벽시장으로 막노동 품 팔러 그 섬을 빠져나갔다. 그 골목에서 아이 울음소리가 사라진 지는 벌써 오래다. 섬이 된 그 골목에 남은 것은 지나온 삶의 무게와 저 그림자마냥 길게 늘어선 소외뿐이다.

사람을 장면 안에 넣지 않는 박정미의 전략은 그 현실을 모더니즘의 여러 상징으로 해석하여 풍경으로 묘사한 것이다. 프레임 안에 등장하는 대상과 자신과의 관계 설정에 대한 고민에서 나온 것으로 보인다. 원래 사진 속에 있는 사람은 모두 타인이다. 그런데 많은 다큐멘터리 사진가는 그 타인이 사는 세계 안으로 들어가 그들과 라포를 쌓고, 그 위에서 소통한 후 그들을 사진에 위치시키는 전략을 세운다. 할 수 있는 한 최대한의 인간성을 복원시키고자 하는 노력이다. 그렇다면 타인과 라포를 만드는 것은 항상 가능하고, 그것은 반드시 다큐멘터리에 필요한 불가결의 조건인가? 실질적으로 타인과의 간격을 줄일 수 없는 현실에서 그들과 라포를 쌓으려 하는 것은 그들에 대한, 시대에 대한 기만이 아닐까? 그런 고민 위에서 사진가 박정미의 위치 전략이 세워진다. 그 타인에 대해 어떤 관계를 만들지 않은 채, 그 '인간'을 특정한 위치에 놓지 않음으로써 이 시대의 표어가 되어버린 인간 상실을 표현하고자 하는 전략, 그것이 박정미의 화법이다.

결국 사진가 박정미의 「도시의 섬」은 근대인이 보는 풍경이다. 그

래서 그의 다큐멘터리 풍경에서 현실은 '내'가 들어가서 행위해야 하는 총체적 실존이 아니다. 사진을 통해 어떠한 사회성을 보여주려는 것이 아니라, 풍경 자체가 사회적인 것이 되어버렸다는 그 사실을 묘사할 뿐이다. 그것이 사회든, 국가든, 공동체든 관심은 갖되 사람들을 이끌어주고, 밀어주고, 함께 하고 싶지는 않다. 그냥 그 자리에 내가 보는 작은 세계의 풍경만 있을 뿐이다. 그래서 「도시의 섬」에서 사진가는 신자유주의가 퍼붓는 시대적·사회적 갈등이 애써 드러나지 않는다. 그래서 그의 사진에는 확연한 서사가 없다. 외침도 없다. 다만, 그 자리에 은유로 남긴 묘사만 있을 뿐이다. 공동체가 사라지고 파편화된 개인들만 모여 있는 그 안에서 사진가가 말할 수 있는 것은 아무 것도 없다. 오로지 은유밖에.

사진가 박정미의 눈은 냉정한 이성이지만, 가슴은 뜨거운 감성이다. 그 이성과 감성을 뒤섞어 은유로 시(詩)를 썼다. 그것이 「도시의 섬」이다. 그래서 신자유주의의 광풍이 몰아치는 도시 속 소외에 대한 쓸쓸한 이 관조의 풍경은 서사와 행위가 사라지고 묘사와 은유만 남은 이 시대 슬픈 우리들의 자화상이다. 늪으로 빠져들면서도 아무런 행위조차 하지 못하는 '나'에 대한 자책이다. 「도시의 섬」에서 사람들이 사라진 저 허무한 골목을 우두커니 보고 있는 사진가를, 나는 보았다.

제9장 김병국과 은유

: 「내 꿈의 언저리」

디지털 기술이 들어온 후 사진계에서는 큰 변화가 일어나고 있다. 그 변화에 대해 나는 하나의 긍정과 또 하나의 부정을 읽는다. 긍정의 의미는 타고난 장인의 재주나 천재의 기질을 갖추지 못한 사람일지라도 일정 부분 노력을 하면 상당한 수준의 예술 작품을 생산해 낼 수 있다는 데 있다. 더군다나 사진계는 문학계에서와는 달리 입상이나 추천을 해야 사진가로 활동할 수 있는 것은 아니어서 누구나가 '사진가'라고 활동할 수 있다. 그러다 보니 자연스럽게 부정의 면이 도드라진다. 많은 사진가라는 사람들이 사진을 이미지로만 간주해 테크닉이나 손장난 수준으로 전락시켜 버린 경우가 많다. 특히 젊은 사람들 가운데 영혼 없는 이미지 놀이를 통해 '사진가'로 활동하거나 그리 되려고 부단히 애를 쓰는 모습이 많아 씁쓸하다. 장르의 파괴는 눈에 띄나 대상과 자신에 대한 성찰은 존재하지 않는다. 사진이 예술이 되는 세태를 풍자하거나 모독하려는 방향의 예술이

라면 모르겠지만 그렇지 않다면 그것이 예술이라는 이름으로 치부되는 건 곤란하다.

디지털 기술을 활용하는 것 자체가 문제라는 건 아니다. 예술이란 무엇인가? 누가 뭐라 해도 바뀔 수 없는 정의가 있다면, 그 안에 말하고자 하는 바가 있어야 할 것이고 그것을 어떻게 말할 것이냐가 있어야 할 것이라는 사실이다. 솔제니친(Aleksandr Solzhenitsyn, 1918~2008)이 예술이란 무엇을 말하고자 하는 것이 아니라 어떻게 말하고자 하는 것이라고 일갈한 것은 그 바탕에 예술이란 정치 구호나 이데올로기가 아니라는 의미이지, 그 '무엇'이 중요하지 않다는 의미는 아닐 것이다. 중요한 것은 그 '어떻게'가 '무엇'으로 가는 방편이 되어야 한다는 의미이다. 그 안에 창조가 있느냐, 창조를 위한 파괴가 있느냐, 고통이 있느냐, 영혼이 있느냐의 문제라는 것이다. 디지털이든, 아날로그든, 붓이든 나무뿌리든 그건 길을 가는 방편의 '어떻게'와는 아무 관계가 없는 일이다. 그러면 과연, 사진으로 할 수 있는 예술의 '무엇'과 '어떻게'는 무엇이고 어떻게 이룰까?

사진은 찍는 사람이 프레임 안으로 눈앞에 보이는 대상을 제한적으로 포함(혹은 배제)한 후 빛을 통하여 전사하여 이미지를 만들어내는 원리다. 아무리 디지털 기술이 발달해도 이 원리는 변함이 없다. 따라서 사진이 가장 기본적으로 하는 행위는 재현이다. 그런데 그 재현이란 카메라 앞에 존재했던 어떤 것, 즉 우리 눈으로 보았던 것을 극도로 짧고 동일한 시간으로 대상을 균일하게 평면적 이미지로 볼 수 있게 해주는 것이다. 그렇다면 이러한 사진 행위의 전제 조건에는 크게 두 가지의 의미가 있을 수 있다. 하나는 사진의 대상은 반

드시 눈에 보이는 어떤 구체적인 존재여야 한다는 사실이고, 또 다른 하나는 빛을 전사하는 과정에서 사진가가 불균등하게 분배할 수 없기 때문에 본인의 의도를 적극적으로 표출하기 어렵고, 따라서 독자가 오해 내지는 곡해할 소지가 많다는 것이다.

그러면 우선 첫 번째 '눈에 보이는 것'에 관한 이야기를 우선 해보도록 하자. 하이데거의 개념에 따르면 사진이 재현할 수 있는 것은 '존재'가 아닌 '존재자'일 뿐이고, 그 행위는 현시가 아닌 재현이기 때문에 예술이라고 할 수 없다. 과연 그러한가? 사진으로는 우리 눈에 보이지 않는 쾌, 슬픔, 그리움, 분노 등 감성을 표현할 수 없는 것일까? 일반적으로 생각하는 것과는 달리 사진은 디지털의 도움을 받기 이전부터 이미 눈에 보이지 않는 감성의 표현을 위해 부단히 노력해 왔다. 그것은 사진이 근본적으로 모호한데다가 사진가는 자신의 감성 안에서 구성된 문화의 시각으로 장면을 선택하거나 배제하기 때문에 그리고 사진을 읽는 독자란 자신이 갖는 독특한 문화적 경험을 통해 자신만의 독해를 하기 때문에, 어렵지만 가능한 일이긴 하였다. 하지만 보이지 않는 존재를 재현하고자 하는 경우, 사진을 찍는 사람과 읽는 사람 사이의 교감을 어떻게 정확하게 나눌 수 있을까?

이 대목에서 두 번째 의미를 생각해 보는 것이 좋겠다. 사진은 분명히 소통의 매체다. 그것을 찍는 사람과 그것을 읽는 사람이 뜻과 느낌을 공유하고 나눌 수 있기 때문이다. 그런데 비슷한 이미지를 다루는 그림이나 혹은 시(詩)와는 달리 의사 전달은 하지만 나름의 독자적인 언어를 갖지 못하기 때문에 독자 입장에선 해석의 자유를,

김병국, 2005

중학교를 졸업할 무렵까지 나는 내 어머니의 젖을 만진 것으로 기억한다. 학교 갔다 돌아오면 제일 먼저 책가방을 마루에 던지면서 부르던 어머니였고, 그런 어머니의 존재를 확인하고 느끼고자 어머니의 젖무덤을 만지면 나른한 평화로움에 젖어 들었다. 어른이 된 지금도 나는 그 평화로움을 잊을 수 없고, 꿈속에서라도 어머니의 그 젖무덤을 만지고 싶다.(〈작업 노트〉 중에서)

사진가 입장에선 해석의 오류를 무한정으로 갖는 것을 피할 수 없다. 이를 역설적으로 사진가의 입장에서 재구성해 보면, 사진은 명백하게 거짓말을 할 수 있다는 것이 된다. 적어도 피사체라는 대상이 본질적으로 갖는 속성과는 아무 관계 없이 거짓(혹은 은유)을 말하고, 그 방편을 통해 독자를 사진가 자신이 의도하는 '무엇'의 세계로 적극적으로 인도해 가는 '어떻게'를 이룰 수가 있다. 이것이 바로 — 디지털이든, 아날로그든 — 사진이 예술의 장르가 될 수 있는 존재 이유다.

사진가가 독자를 사실이 아닌 거짓(혹은 은유)으로 유도하기 위해서는 사진 이미지와 결합되는 주변 환경이 중요하다. 여기에서 주변 환경이라 함은 직접적으로는 사진 이미지 자체가 갖는 형식도 있을 것이고 나아가 사진들을 묶어 펼치는 배열도 있을 것이고 나아가 작품을 지시하는 의도적 글도 있을 수 있다. 그 가운데 가장 중요한 것은 사진가가 사진 장면을 구성하는 형식적 맥락의 유지일 것이다. 처음부터 끝까지 일정하게 맥락을 갖추는 수미일관의 틀을 의미한다. 이때 아무리 '잘 찍은 사진 한 장'이라도 맥락을 해치는 것이라면 그 구성 안에 포함시켜서도 안 되고 단독으로는 별 주목을 받지 못하거나 잘못 찍힌 사진이라 할지라도 그 맥락의 수미일관 구성에 잘 어울리면 과감하게 포함시켜야 한다. 중요한 것은 독자로 하여금 사진가가 의도하는 특정한 감성을 자아내도록 적극적으로 유도해야 하는 사실이다.

다음으로 필요한 것이 글이다. 사진은 일단 눈에 보이는 장면을 제시해 주기 때문이다. 글은 크게 제목과 작업 노트로 구성된다. 여기

에서 제목은 — 설사 사진 한 장, 한 장의 제목은 사실적으로 붙인다 할지라도, 전체의 제목을 비사실적으로 달면 — 독자를 감성의 세계로 유도하기 때문에 같은 이미지를 전혀 다른 느낌으로 읽어내게 할 수 있다. 그사이 맥락적 형식과 글의 존재는 서로 느낌을 오도하는 데 상승 작용을 일으키게 되는 것이다. 사진가가 특정한 주제를 염두에 두지 않고 작업을 한 후, 일단 맥락이 맞는 일련의 이미지를 만들어놓고 사진의 소재를 중심으로 제목을 달면, 그 사진들은 그냥 평범한 소재의 기록에 불과하다. 하지만 비슷한 소재 여러 곳에서 얻은 이미지에서 일정한 감성을 자아낼 수 있는 편린들을 모아 하나의 제목 아래 모아놓은 것 안에서의 이미지는 같은 이미지라 하더라도 전혀 다른 느낌을 준다. 이는 사진이라는 게 모호한데다 맥락적이지 못하기 때문에 묶어놓는 데 따라 달리 읽히는 맛을 낼 수 있기 때문이다. 여기에서 우리는 사진이 과학이나 기록이 아닌 감성의 다큐멘터리로 승화할 수 있음을 발견하게 된다.

사진가 김병국의 「내 꿈의 언저리」도 이러한 경우에서 크게 벗어나지 않는다. 처음 이 작품을 찍어 여러 동호회 사람들과 감상을 나눌 때 제목은 「구룡포 가는 길」이었다. 작가에게 고향에서 구룡포로 가는 길은 언제나 포근하다. 얼마나 다녔던지 이 집 저 집 속속들이 내막을 모르는 집이 없을 정도다. 그 사이 사이에서 만나는 바다, 바람 그리고 해송에서 사진으로 보기 좋음직한 이미지들을 모았다. 그 모음이 「구룡포 가는 길」이었다. 그 후 시간은 흐르고 이미지들은 사진가에게 느닷없이 다른 존재로 다가왔다. 그러다 구룡포 가는 길에서 만난 여러 이미지들이 불현듯 돌아가고 싶은 어렸을 적 그리움의

어머니로 바뀌었다. 그리고 작품에 생기가 불어넣어졌다. 생기를 받은 흙이 사람으로 태어난 것처럼 몇 장의 사진은 '작품'이 되었다.

「내 꿈의 언저리」는 사진가 이갑철의 『충돌과 반동』에서 시도된 바 있는 '보이는 것'을 통해 '보이지 않는 것'을 재현하는 시도다. 사진가 이갑철에게 '보이지 않는 것'이 한국인의 혼령들이라면 김병국에게 '보이지 않는 것'은 시간적으로나 공간적으로나 멀리 떨어져 있는 어머니에 대한 그리움이다. 어머니를 뵈러 간 고향 주변 언저리에서 만나는 평범한 일상으로 자신만의 비범한 앵글, 화각, 톤, 심도 등을 통해 꿈 언저리에 나타난 어머니의 모습을 재현하였다. 그것은 그가 꿈을 프로이트가 정의한바, '욕망의 상징적 충족'임을 믿기 때문이다. 그래서 사진가에게 꿈을 꾼다는 것은 보이지 않는 것을 보이게 하는 마술이 된 것이다.

중학교를 졸업할 무렵까지 나는 내 어머니의 젖을 만진 것으로 기억한다. 학교 갔다 돌아오면 제일 먼저 책가방을 마루에 던지면서 부르던 어머니였고, 그런 어머니의 존재를 확인하고 느끼고자 어머니의 젖무덤을 만지면 나른한 평화로움에 젖어 들었다. 어른이 된 지금도 나는 그 평화로움을 잊을 수 없고, 꿈속에서라도 어머니의 그 젖무덤을 만지고 싶다.

— 〈작업 노트〉에서

보이는 것으로 보이지 않는 것을 표현할 수 있는 것은 전적으로 사진이 갖는 본질적 속성인 모호함 때문이다. 사진으로 말하는 것을

가장 잘 설명해 준다는 존 버거(John Burger, 1926~)는 사진이 전하는 메시지를 두 가지로 정리했다. 하나는 사진 찍은 사건에 대한 메시지이고 다른 하나는 불연속성의 충격을 전하는 메시지다. 이에 따르면 김병국의 「내 꿈의 언저리」는 후자, 즉 주제를 표현하고자 하는 대상에 대한 정보 없이 그냥 읽는 사람이 각자의 심성적 충격을 받도록 하는 시도다. 그 각자의 충격은 사진 제목과 작업 노트에 따라 제시된 방향성을 통해 확보할 수 있다. 제목과 작업 노트는 사진이 갖는 모호성의 본질을 분명한 사진가의 메시지를 전달하는 매체로 탈바꿈하는 데 무엇보다 필요한 요소가 되는 것이다.

그렇다면 이 사진은 다큐멘터리일까? 아닐까? 흔히 다큐멘터리가 필요로 한다고 하는 사실성, 증거성, 교훈성, 유용성 등은 이 연작에서 찾아볼 수는 없다. 그렇지만 객관성을 버리고 주관성을 찍은 것은 아니다. 분명히 말하건대 카메라로 찍히는 모든 것은 다 객관적이고, 그것의 유용성은 사람 각자에게 달려 있는 법이다. 사진에서 주관성을 찍는다는 것은 해석의 문제일 뿐, 형상화된 대상에 대한 본질적 성격 규정으로 만들어낼 수 있는 것은 아니다. 그렇다면, 객관적 대상을 두고 주관적으로 해석하지 않을 사진이라는 것도 존재하는가? 단언컨대, 그런 사진은 없다. 적어도 사진이라는 것이 모두 과거라는 시간을 담고, 단절적이고 탈맥락적이어서 독자의 개적 상태와 유리될 수 없는 매체라는 사실을 인정한다면, 사진의 해석에는 객관적이란 있을 수 없다. 그래서 객관의 이미지로 주관의 해석을 낳는 것은 모든 사진에게 통용되는 공통의 언어적 현상이다. 그래서 그 객관과 주관의 전복 정도가 작거나 주변적이면 다큐멘터리

이고, 크거나 중심적이면 다큐멘터리가 아니라고 규정하는 것은 합당하지 않을 것이다. 김병국의 「내 꿈의 언저리」에는 그만큼 사실을 전복적 언어로 재현한 스타일의 다큐멘터리다. 그래서 이 작품은 어머니를 둘러싼 일상이나 그것을 만나러 가는 고향 풍경이 아닌 닿을 수 없는 심성, 그리움이다.

사진가 김병국의 다큐멘터리 사진에 주목하는 것은 존재하는 사실을 찍고, 주관 감성에 따른 해석을 유도하는 그의 방식이 지금 우리 곁에서 잊혀진 여러 심성을 표현하기 좋은 방식이라 그렇다. 고독, 두려움, 그리움, 광기, 우울, 혼돈, 집착, 증오 등 현대인을 싸고 맴도는 심성은 과학적 대상으로 사진가의 의도와 독자의 해석을 사진이라는 영상 이미지를 통해 일치시키기 어려운 재현의 주제다. 그렇지만 물질에 찌들어 사는 현대인이 사진에 꿈을 뒀다면 한 번쯤 이뤄보고 싶은 주제임에는 분명하다. 잃어버린 시간, 그 돌아갈 수도, 돌이킬 수도 없는 시간의 그리움을 나만이 갖는 '쾌'로 승화시켜 간직하고 싶은 주제. 먹고살다 보니 고향을 떠나 살면서 효를 다하지 못하는 이 땅 중년 도시인의 사무치는 절절함을 사진으로 담고 싶은 주제다. 더군다나 그 어머니의 하루하루 늙어가시는 그 모습이 사진 안에 오롯이 존재한다면 그 어느 예술의 장르도 표현할 수 없는 사진만으로 닿을 수 있는 '쾌' 아니겠는가.

사진에 사진가의 혼이 담겨 있으려면 적어도 두 가지의 전제 조건이 있어야 할 것이다. 하나는 그 대상에 대한 존중과 소통이 있어야 하고, 또 다른 하나는 긴 시간을 가지고 작업을 해야 한다는 사실이다. 김병국의 「내 꿈의 언저리」는 미완성이다. 사진가는 2004년부터

2005년에 혼신의 힘을 다해 집중적으로 작업했지만, 두 아이의 어머니인 세 살 위 누이의 갑작스러운 죽음 앞에 더 이상 카메라를 잡을 수 없었다. 그리고 삶과 죽음에 대해 좀 더 정면으로 다가섰다. 그 후 뭔가에 이끌리듯 다시 그 작업을 붙들었으니, 2012년부터다. 이제 어릴 적 어머니에 대한 그리움, 돌아갈 수 없는 그 시간으로 사진가에게 다가선 그 이미지…… 어떻게 완성을 해야 할지 아직도 막막하고 그래서 언제 끝날지도 모른다. 사진가로서 그 대상에 대한 존중과 소통 그리고 긴 시간을 두고 하는 고뇌와 성찰은 그 안에 다 들어와 있다. 그런 의미에서 사진가 김병국의 「내 꿈의 언저리」는 이 시대가 요구하는 다큐멘터리의 두 가지 필요조건을 충실히 갖춘 셈이다.

「내 꿈의 언저리」는 어머니 젖가슴이라는 저 깊은 우물에서 퍼올린 생명수다. 우물에서 물이 나오지 않는다고 물을 포기할 수는 없다. 기다리시라, 천천히. 지금까지 해왔듯, 투박하고 거친 아날로그 방식으로 하시라. '어머니'를 표현하기에 아날로그 영상이 그 입자가 거칠고, 투박해서 디지털 영상보다 더 잘 어울린다는 의미에서가 아니다. 디지털을 통해 순간순간 만들어지는 영상과 그 영상을 순간순간 확인하고 그러다 보면 이미지에 예민해지고 하는 그런 졸갑증으로는 투박한 그 어머니 젖가슴을 재현할 수가 없기 때문이다. 아날로그 '어머니' 안에 느림의 미학이 있고, 삶의 거친 숨결이 있으며, 두 존재 사이에 울려 퍼짐이 있다. 그 품 안에 중학생 까까머리 '내' 가 있으리라.

제10장 이광수와 전유

:「신자유주의」

세상에 유일한 진리는 존재하지 않는다. 세상은 이질적이고, 모호하고, 애매한 것들로 이루어져 있을 뿐, 하나의 객관적이고 과학적인 실체가 아니다. 그런데도 여전히 그렇게 생각하는 것은 그가 근대주의가 만들어낸 신화에 여전히 머물러 있어서 그렇다. 그래서 나는 그 세상을 재현하는 사진 또한 그렇게 되어야 한다고 믿는다. 따라서 내가 추구하는 사진은 사진가의 세계를 다양한 시각들로 이해하는 것이다. 그러면 그 이해 자체가 하나의 새로운 문학이자 예술이 된다. 문학과 예술의 열린 공간이다.

원래 사진은 빛과 시간이 만들어내는 과학으로 출발했다. 그런데 기계를 통해 들어와 나간 이미지의 결과를 사람들은 예측할 수가 없다. 여기에서 사진이 예술의 위치에 오를 수 있는 가능성이 열렸다. 따라서 사진은 시간과 장소 혹은 사진가의 의도 혹은 제목이나 작업 노트와 같은 방식으로 그 맥락이 제시되지 않으면 그 의미를 객관적

으로 알아차릴 수 없다. 그것을 알아차리려고 하는 것은 사진을 찍는 사람이 기념하거나 자료로 사용하는 것과 같이 분명한 특정의 목적을 가진 경우에는 가능할 것이다. 그렇지 않은 경우에 그 의도와 주제를 파악하는 것은 위험천만한 일이거나 건방진 일일 수 있다.

그럼에도 사진은 과학과 합리, 효율과 실증이 인류 구원의 메시아처럼 등장하는 근대를 여는 순간, 그 전령으로 세계의 한복판에 섰다. 당시 사람들은 과학성과 객관성을 널리 믿었기 때문에 서구의 제국 정부들은 카메라를 앞세워 식민지의 문화를 왜곡하고 그 사람들을 폄하하였고, 그것이 제국의 탄탄한 기반이 되었다. 그 후로 오랫동안 사진은 객관적인 사실을 분명하게 보여주는 것이라고 인식되었다. 하지만 과학이 사람을 무시하고, 오로지 상품의 일부로서 거대 사회에 예속시키면서 근대성에 대한 반발이 지성계에서부터 출발하여 예술로까지 왔고, 급기야는 사진에까지 왔다. 사진은 피할 수 없는 운명을 담담히 맞이하고 있다.

널리 알려진 바대로 프랑스의 화가 마그리트는 파이프가 그려진 그림 안에 프랑스어로 "이것은 파이프가 아니다."라고 적어 작품을 만들었다. 그 이전까지만 해도 텍스트는 그림의 내용과 일치하면서 그것을 부연하는 것이었다. 물론 작품의 일부도 아니고 바깥에 있는 것이었다. 그런데 마그리트의 생각은 달랐다. 텍스트를 강제로 작품 안으로, 그것도 보이는 내용을 부정하는 것으로 삽입시키면서 기존의 해석과 완전히 다른 세계를 독자 앞에 열어놓았다.

사진가의 문제의식은 바로 이 지점에서 출발한다. 텍스트를 사진의 일부로 만들자, 그것도 사진이 갖는 다수성과 객관의 의식을 조

아니따 슈리와스또우, 19세. 2004년 데칸고원 목화밭에서 남편 낫으로 목 베고 자살.

이광수, 2012

이 작품에서 사진은 들러리이고 그 밑에 추가되는 텍스트가 주제틀이다. 저 인물은
인도뿐만 아니라 전 세계 도처에 깔려 있다. 저 인물은 특정한 고유 명사가 아니고
신자유주의 아래에서 신음하는, 그러다 목숨을 끊거나 끊을 날을 기다리듯 살아가는
전 세계의 수많은 농민과 노동자를 가리키는 것이다. 사진이 사실의 재현에서 전유
의 인문학으로, 여기까지 왔다.

롱하듯, 오로지 나만의 시각으로 텍스트를 만들어보자. 대중이 그 텍스트가 지시하는 바를 곧이곧대로 믿든 그렇지 않든, 신경 쓸 필요는 없다. 더군다나 텍스트가 이미지가 주는 일반적인 상(像)과 전혀 다른 내용을 지시한다면 사진을 독해하는 일이 완전히 새로운 문제가 될 수 있는 것이다. 이 경우 텍스트는 이미지와 관계없이 주어진 하나의 기호가 되며 기호는 일반적인 맥락을 변경시킴으로써 완전히 다른 기호로 작용하게 하여 전혀 별개의 의미를 갖게 할 수 있다.

이런 시도를 통해 사진가가 의도하는 바는 사진을 일반적으로, 과학의 일환으로 해석하지 말라는 것이다. 철저한 인문학적 예술적 창작으로 보자는 것이다. 이러한 생각은 바르트의 생각에 기초한다. 바르트가 말하는 어떤 이미지나 텍스트를 관습적으로 명료하게 이해하는 것을 피해야 한다는 생각을 바탕으로 깔고 있다. 모든 사회 문화적 현상은 특정 사회와 문화 속에서 조밀하게 짜인 구조를 통해 신화로 다가오기 때문에 그것을 일반적으로 읽는 것은 어리석은 일이라는 것이다. 그래서 단일한 해석을 애써 피해야 한다는 것이다. 이러한 태도는 사진의 해석을 반대한다는 수전 손탁의 언술과 일맥상통한다. 사진 안에 담겨진 어떤 형태의 기호가 주는 관습적 패러다임으로부터 오는 의미를 피해야 하는 것임을 말하고자 하는 것이다.

작품의 제목은 「신자유주의」다. 신자유주의라는 게 무엇인가? 이윤과 효율이 인간보다 우선인 이념, 같이 더불어 사는 세상이 아닌 자본가와 권력 있는 자만 사람 대접받고 사는 세상의 이념이다. 그

안에서 사람들은 화려함으로 환호한다. 누구에게나 열려 있는 기회, 누구든 경쟁만 뚫고 가면 일확천금을 거둘 수 있는 세상. 제2의 스티브 잡스를 꿈꾸며 모든 이가 신자유주의를 향해 돌진한다. 그러면서 인간은 상실된다.

사진가는 넘을 수 없는 거대한 빙벽과 현란한 유토피아의 모습을 종교의 모습에서 찾는다. 정과 끌과 망치만으로 저 바위산 끝에서부터 몸을 줄에 매달고 내려오면서 700년 동안 저 거대한 돌산을 파 만든 굴에 들어가 주를 찬양하고 인간을 스스로 옭아매는 종교의 모습이 어쩌면 그렇게 신자유주의의 모습과 닮았을까? 무지막지한 신자유주의 안 그 어디에서나 인간은 한쪽으로 밀려나고 무시당하는 모습을 저 거대한 종교 구조물 한쪽 구석에 보일 듯 안 보일 듯 존재하는 이미지로 담았다. 엄청난 종교 구조물에서 신자유주의를 찾게 되는 것은 사진이라는 것이 그 애매함으로 갖는 전유의 가능성 때문이다.

이 작품은 기록 사진 혹은 좁은 의미의 다큐멘터리 사진이 아니다. 그래서 이 작품의 겉에 드러난 이미지를 통해 특정한 서사를 찾는 것은 무의미하다. 그것은 사진가의 의도를 철저히 오독하는 것이다. 사진가의 의도를 배제한 채 일반적 시각으로 이 사진을 보면, 이는 인도의 데칸고원에 있는 아잔타–엘로라 석굴 사원이다. 그 장엄하고, 거대한 종교적 구조물에서 신의 위대함을 읽는다거나 인간의 위대함을 읽는다거나 하는 것은 일반적 이해일 수는 있다. 그러나 사진가의 의도는 아니다. 그것은 단지 그렇게 보는 사람이 많을 뿐이라는 사실을 의미할 뿐이다. 일반성이 진실을 담보할 수는 없는 것

아닌가?

이 사진들 그 어디에도 사진가가 이미지 안에 텍스트로서 지시하는 그 구체적인 사람은 존재하지 않는다. 목 매달고 죽거나 낫으로 목을 베 죽은 사람의 가족이라는 그 사람은 저 사진 속 인물이 아니다. 철저하게 아무런 관련이 없는 그냥 단순한 가공 인물이다. 그러한 사람은 실제 존재하되, 그 사람이 텍스트가 지시하는 사람은 아니다. 그런데 「신자유주의」 안에 있는 여러 사진 속에서 그 사람은 사진 속 한쪽 모퉁이에 극히 작게 나타난다. 심지어는 이 책 속에 포함된 이미지의 경우와 같이 텍스트가 지시하는 사람이 아예 보이지 않기도 하다. 작게라도 보이는 몇 사진에서와는 달리 아예 이미지 안에 들어 있지도 않는 경우다. 극히 작아 혹 자세히 들여다보면 원래의 그 자리에는 존재할지도 모르지만, 적어도 우리 눈에는 보이지 않는다.

그래서 텍스트가 지시하는 바와 달리 저 사람의 삶의 과거와 현재는 이미지에 전혀 나타나지 않는다. 그래서 이미지와 텍스트가 충돌하는 이 상황에서 이미지로 어떤 서사를 구성한다는 것은 어불성설일 뿐이다. 다만 텍스트를 작품의 일부로 간주한다면 그 텍스트로부터 그를 둘러싼 어떤 서사를 구성할 수 있다. 그렇다면 사진가가 의도하는 것은 서사이되, 그 서사를 이미지를 가지고 구축하는 것이 아닌 텍스트를 가지고 구축하는 것이 된다. 그러면 이 작품에서 사진이란 무엇인가? 사진이 텍스트의 일부라는 말인가? 이것은 이미지인가, 텍스트인가?

이제 사진을 읽는 눈을 바꾸자. 사진은 사진으로만 말하게 하라는

말, 누구든 그 이미지를 통해 각자 느낄 수 있도록 내버려두라는 생각은 완전히 전복되어야 한다. 텍스트와 이미지의 위치 전복, 그것이 이 작품을 통해 드러내는 사진가의 사진 개념이다.

결국 사진가는 사진이 갖는 열린 세계에서 — 언뜻 보면 모순처럼 보일 수 있지만 — 철저히 자신의 세계관을 독자에게 강제하고자 한다. 일반적으로 보이는 이미지를 통해서가 아닌 텍스트를 통해서 하는 것이다. 사진의 미학적 가치를 폄하하자는 지독한 사진가 주관성의 개입이다. 열린 해석을 주장하는 것은 포스트모던의 세계이지만, 그 안에는 지독한 근대적 역사의식이 도사리고 있는 것이다.

여기에서 사진은 단순한 모사가 아닌 사진가의 의지가 개입된 재현이다. 무엇을 재현하고, 어떻게 재현하며, 왜 재현하는지가 중요하게 고려되어야 할 행위로서 인문학의 범주에 들어갈 수 있다. 대상을 단순하게 객관적으로 기록하는 것을 통해서는 뭔가 소기의 목적을 달성할 수 없는 경우, 사진가는 대상을 전혀 탈맥락적 공간에서 택할 수 있다. 허구를 통해 읽는 사람의 감성을 간접적으로 만들어내고자 하는 노림수다. 사진만이 갖는 개인의 아픔과 찔림의 감성을 자극하고, 그 기억을 되살려보려는 시도다. 그러다 보면 기억이라는 것이 무한대로 확장될 수 있기 때문에 오브제로 삼는 대상 또한 무한대로 확장될 수 있다.

사진가는 왜 이러한 방식으로 작품을 만드는가? 그것은 일차적으로는 사진이 여전히 어떤 손에 의해 해석되는 인습을 깨고자 하는 데에 있다. 특히 그 여러 해석 가운데 비평가 혹은 큐레이터라는 권력이 하는 해석이 가장 가치 있는 것으로 여겨지는 풍토를 신랄하게

비판하거나 조롱하고자 하는 데에 있다. 하지만 더 중요한 사진가의 의도도 있다. 사진가는 신자유주의라는 제목에서 보여주듯이, 2000년대부터 본격적으로 일어나는 인도에서의 농업 개방으로 인한 농업의 붕괴와 그 결과 봇물처럼 쏟아지는 농민 자살을 말하고자 사진이라는 이미지를 활용하는 것이다. 사진은 역사학자가 펴는 담론을 보강해 주는 삽화일 뿐이다.

그렇다면 여기에서 사진은 허상이다. 단순한 이미지로 거대하고 사방이 막혀 있는 답답한 구조라는 상징만 넌지시 제시할 뿐, 사진가가 말하고자 하는 내용과는 아무런 관계가 없는 것들이다. 이를 달리 말하면 이 작품에서 사진은 들러리이고 그 밑에 추가되는 텍스트가 주제들이다. 더군다나 그조차도 가상의 인물로 등장시켜 보이되 보이지 않는 존재라는 형이상학적 의미를 함께 제시한다. 저 인물은 인도뿐만 아니라 전 세계 도처에 깔려 있다. 황석영의 『장길산』에서 장길산은 죽지만, 결코 죽지 않고 전국 방방곡곡에서 수도 없는 장길산으로 나타나듯 저 인물은 특정한 고유 명사가 아니고 신자유주의 아래에서 신음하는, 그러다 목숨을 끊거나 끊을 날을 기다리듯 살아가는 전 세계의 수많은 농민과 노동자를 가리키는 것이다. 사진이 사실의 재현에서 전유의 인문학으로, 여기까지 왔다.

제11장 이순남과 퍼포먼스
:「벽 속의 사람」

이순남의 「벽 속의 사람」은 연출로 재현한 사진이다. 굴뚝과 공장으로 상징되는 회색 도시, 울산. 그곳 공장으로부터 쫓겨나 자리 잡은 사람들을 상대로 한 작업이다. 공장 때문에 고향에서 쫓겨난 사람들에게 주어진 곳의 이름은 '신화' 마을이었다. 그곳에 사는 사람들은 어떤 얼굴을 하면서 살까? 사진가 이순남은 그것이 보고 싶고 그 의미를 재현하고자 하는 것이다.

이것은 퍼포먼스로 한 작업이다. 퍼포먼스는 실재에 대해 가상이라는 전제하에 만들어진다. 그래서 퍼포먼스는 상징이다. 그 상징이 원래의 자리로 되돌아가면서 힘을 부여하는 현장 재현이다. 퍼포먼스의 생명력은 실재와 가상을 어떻게든 연결해야 하는 데 있다. 그래서 연극과 같이 누구나 쉽게 실재와 가상을 구별시켜 버리는 인위적 의상이나 무대 장치를 동원하지 않는다. 가상성을 걷어버림으로써 가상이 실재와 연결되어 있음을 나타내고자 하는 것이다. 모델을

의도적으로 세우는 등의 연출을 통해 사회적으로 일반화된 코드 안에서 그 코드에 의해 사진가의 의도를 드러내도록 하는 이러한 방식은 인위성이 자연성보다 진실을 드러내는 데 더 효과적인 방식이라고 믿기 때문에 행해진다. 이를 통해 연출 안에서의 코드화된 상징은 그 메시지를 사회 현장 안으로 가지고 가 역동적인 힘으로 살아나는 마력을 갖는다.

그러다 보니 퍼포먼스로 만든 사진에서는 실재의 재현이라는 사진의 가장 고전적이고 원초적인 정체성이 크게 훼손당한다. 사진이란 보이는 것을 과학적으로 재현하는 것이 아닌가 하는 정의가 이제는 완전히 고답적이 되어버린 것이다. 그렇다고 사진에서 뭔가를 기계적으로 재현하는 성격이 완전히 사라진 것은 아니다. 그렇다면 사진이 재현하는 것이 실재가 아니라면 도대체 뭘 재현한다는 것인가? 그것은 기록이자 과학일 뿐 예술은 될 수 없는 것일까? 이러한 의문을 통렬하게 깨부순 사람들이 연출이라는 퍼포먼스를 사진 안으로 가지고 들어온 일군의 현대 사진가들이다.

그들은 사진이야말로 실재가 아닌 실존을 재현하는 데 가장 적합한 장르라고 생각한다. 사진이 의미를 재현할 수 있다는 것이다. 놀이공원에서 아무도 타지 않은 그러면서 줄기차게 돌아가는 빈 목마를 찍어 현대인의 소외를 나타낼 수 있고, 나아가 목이 부러진 빈 목마를 세계에서 가장 크다는 해운대의 어떤 백화점 한가운데에 세워 놓고 도시인의 고독을 나타낼 수 있다는 것이다. 나아가 빈 목마를 등에 이고, 그 세계 최대의 백화점 앞에서 서 있게 할 수도 있다. 요즘 말로 멍 때리는 표정을 지은 채. 그러면 우리는 여기에서 무엇을

이순남, 2012

신화마을에 그려진 벽화들······ 경로당 화장실에 물이 나오지 않는다. 천장에서 비가 오면 물이 새는데 벽화만 그리지 말고 지붕이나 고쳐줬으면 하는 바람이다. 날씨가 추운 다음날 마음씨 착한 할머니가 감기에 걸렸다······ 슬픔을 표현하고 싶었는데 하루, 이틀, 사흘, 슬픔이 기쁨이 되었다. 인생을 달관했는지 잘 웃으신다. 집은 얼마나 추울까. 나의 무게가 하나 더 늘어났다.(《작업 노트》 중에서)

236

읽을 수 있을까?

　사진은 빛이 만드는 우연의 산물이다. 기계가 재현해 주는 과정에서 재현되는 이미지가 만들어질 때까지 사진가가 할 수 있는 일은 아무것도 없다. 그래서 초기의 모든 사람들은 사진 이미지가 담는 것은 모두 우연히 찍힌 것이라 생각하기 일쑤였다. 그러는 사이, 천재의 예술성이 발휘된다. 비틀기의 시도다. 그것은 사진의 우연성에 대한 도전이다. 우연으로 보이게끔 하여 재현된 이미지가 사전에 연출된 행위가 아닌 것처럼 하는 예술 행위. 그렇지만 결코 끝까지 우연이라고 오해하지 않도록 하게 하는 또 다른 비틀기, 그 안에 사진 연출의 의미가 있으니 그것은 기록이나 증거를 넘어선 의미의 지적 행위를 하는 것이다. 이제 바로 그 예술 안에는 잘 찍은 사진이란 있을 수 없다. 있으면 있는 대로. 어차피 이미지 그 이상도 아니고 그 이하도 아닌 이미지로서, 평범한 일상 속에서 의미 부여에 충실한 이미지 작업만 있을 뿐이다.

　사진은 재현의 원리를 결코 떠날 수 없다. 평면의 공간을 떠날 수 없는 속성 때문에 사진은 자아와 정체성의 내부 심리를 다루는 예술이 되기가 어렵다. 아무래도 대중적으로 자리 잡기가 쉽다. 연출이라 할지라도 그것은 어디까지나 그 시간 그 공간에 실재한 특정한 사실에 대한 기록이 된다. 따라서 연출 사진은 그 대상이 지시하는 코드에 관계되는 의미 속에서 파악될 수밖에 없는 단순성을 피할 수 없다.

　공단 이주민촌 신화마을에는 골목마다 주제가 있다. 환상의 벽, 동심의 골목, 음악의 골목, 세계 명화의 골목, 꿈꾸는 골목, 동화의 골

목, 詩의 골목, 색채의 골목 등이 그것들이다. 마을 주민들은 대부분이 노인네들이다. 예술인이 없는 그 마을에는 문자 그대로 행정 당국이 만들어놓은 '신화'와 신화가 만들어놓은 힘에 포섭되어 찾아 온 카메라를 둘러맨 이방인들만 덩그렇게 남아 있다. 스스로 이방인인 사진가는 그 가운데 환상의 벽을 찾았다. 그리고 할머니, 할아버지를 그 벽 앞에 세웠다.

신화마을에 그려진 벽화들…… 경로당 화장실에 물이 나오지 않는다. 천장에서 비가 오면 물이 새는데 벽화만 그리지 말고 지붕이나 고쳐줬으면 하는 바람이다. 날씨가 추운 다음날 마음씨 착한 할머니가 감기에 걸렸다…… 슬픔을 표현하고 싶었는데 하루, 이틀, 사흘, 슬픔이 기쁨이 되었다. 인생을 달관했는지 잘 웃으신다. 집은 얼마나 추울까. 나의 무게가 하나 더 늘어났다.

— 〈작업 노트〉에서

사진가는 촬영하는 과정 속에서 대상을 통해 슬픔을 기쁨으로 느끼고, 급기야는 인생의 달관까지도 본다. 결국에는 웃음 짓는 할머니와 삶의 무게를 가늠하는 나 사이에 중첩된 삶 앞에 놓인다. 연출 사진에서는 연출자가 의도하는 바를 읽어내는 것이 무엇보다도 중요하다. 그것은 해석이 아니다. 우연적 요소를 배제하기 때문이다. 그것은 철저히 계산된 의미다. 그것을 읽어낼 것을 사진가는 요구한다.

이 연출 사진의 열쇠어는 환상과 벽이다. 환상과 대면하는 것, 그 것이 사진가의 작업 의도다. 신화와 실재를 벽과 삶 속에서 연출과 기록, 그 앙상블 속에서 찾는다. 모두가 환상적으로 대구를 이루는 짝이다. 그렇게 사진가는 환상의 벽에서 실재의 삶을 본다. 연출 속의 이미지는 사적인 지표를 보여준다. 그 이미지 속의 모든 행위는 미리 계산된 것이다.

노인이 벽을 보고 있다는 지표가 의미하는 것, 서 있는 자세의 모습이 어색할 정도로 꼿꼿한 것, 나비와 꽃, 온갖 존재하지 않는 혹은 존재할 수 없는 이미지, 세계와 국내에서 가장 비싼 그림 중 하나라는 리히텐슈타인이나 이수근의 그림 등으로 뒤덮인 신화의 벽 앞에 선다는 것, 사진이 담는 이런 여러 행위의 지표에는 벽을 사이에 두고 존재하는 신화와 실재 사이의 모순이 형성되어 있다. 그 모순 안에는 늙어가는 자들이 당하는 소외와 늙음이 안고 가는 정(情), 그 둘이 엮여 만든 쓸쓸함의 행복의 삶을 보여준다.

여기에는 개인의 사회적 이미지는 전혀 존재하지 않는다. 그래서 이순남의 사진 안에는 세부 묘사가 없다. 오로지 카메라를 대면하지 않고, 벽을 향해 선 연출의 의도만 있을 뿐이다. 결국 이순남의 사진에서 읽을 수 있는 것은 환상의 벽과 그 환상의 벽을 바라보는, 카메라와 사진가라는 재현의 주체에 등을 돌리는 존재밖에 없다. 벽이 구조이고, 신화가 정체성이며, 환상이 이야깃거리인 공간에서 재현하는 주체에 등을 돌리고 환상을 향하는 노인들은 무엇을 의미하는 것일까? 원래 사진에서는 사진가가 의도하는 것은 사진가만 알 뿐이다. 아무것도 의도하지 않을 수도 있다. 무의도의 의도, 무해석의 해

석, 즉 의도와 해석에 대한 모독을 추구하는 것일 수도 있다. 그 어떤 경우라도 우리가 알 수 있는 것은 그것들은 모두 나타난 이미지라는 사실이다.

이순남의 「벽 속의 사람」은 그 자리에 모순이 가장 중요하게 자리한다. 상호 형용할 수 없는 대구의 모순밖에 없는 그 모순, 그것조차 유일하게 알 수 있는 것은 사진가가 우리에게 들려준 이 이야기의 제목, 「벽 속의 사람」이 있기 때문이다. 사진가는 이 모순에 무엇을 담고 싶었을까? 그가 살고 있는 세계의 모순을 카메라로 담은 것일까? 아니면 늙어감 속에 팍팍한 삶과 푸근한 사랑이 공존하는 모순을 담고 싶었을까? 사진가가 담고 싶은 의미는 과연 그들이 가지고 있는 세계관에 충실한 것일까, 아니면 일방적인 사진가만의 느낌일까? 퍼포먼스가 끝나고 나면 사진가는 그들을 떠난다, 이미지만 남긴 채. 그리고 남겨진 그 이미지는 그 사람들과는 관계없는 (혹은 없을 가능성이 클) 나를 위한 현실을 가리킬 뿐이다.

사진가 이순남의 사진 세계에서 사진은 기록을 떠나 예술로 갔다. 예술에 대한 지식만 있으면, 모방에 응용만 할 수 있는 기지만 있으면 누구나 할 수 있는 것이 예술이 되는 그 세계로 갔다. 그렇지만 그의 예술은 병아리 감별사 같은 평론가들이 '예술로 보일 뿐 예술은 아니다'라고 할지도 모른다. 만약 그렇다면 예술이란 정말 뜨거운 가슴과 용솟음치는 열정으로만 할 수 있는데 그것이 보이지 않기 때문일 것이다. 그렇다면 그런 평가는 온당한 것일까? 나는 이 대목에서 수전 손택의 날선 검 같은 예술론에 기댄다. 손택은 우리가 예술 작품에 가치를 부여하는 것은, 흔히 그것이 경건함과 품위를 성취했기

때문이라고 했다. 우리가 작품에 가치를 부여하는 것은 곧 작품이 성공했기 때문이어서지 않느냐는 말이다. 그렇다면, 이제 무엇인가를 좋다고 말하는 것은 그것이 성공을 거뒀기 때문이 아니라, 그것이 인간의 조건을 둘러싼 또 다른 진실, 인간으로 산다는 것이 어떤 것인가를 보여주는 또 다른 경험을 밝혀주기 때문이어야지 않겠는가라는 손택의 일갈에 동의해야 할 것이다.

나는 이 시대의 예술은 평론가의 권력에서 벗어나고 갤러리의 자본에서 벗어나 놀이로 가야 한다고 믿는다. 사진이 이제 이미지로서 존재자의 의미를 재현하는 것을 허락받았다면, 누구나 그 '의미'의 세계에서 예술의 경지를 마음껏 누려야 한다. 사진이 내용도 중요한 만큼 형식 또한 중요하다는 것을 애써 무시하자는 게 아니다. 어차피 아우라로부터 벗어나 시선의 해방을 얻은 시각 매체이기 때문에 사진을 전시 권력 안에 박제시켜서는 안 된다는 것을 말하는 것이다.

나는 이순남의 「벽 속의 사람」을 통해 우리 시대 사진하는 사람들이 새겨야 할 중요한 메시지를 새긴다. 사진이란 우리 시대 누구나가 반추할 수 있도록 대중 속으로 들어온 누구나 즐길 수 있는 놀이의 예술이어야 한다는 것이다. 전시를 귀히 여기는 것도 존중받을 만 한 일임에는 분명하지만, 그것이 유일 가치를 지닌다거나 숭배권력을 키우는 것이어서는 곤란하다는 것이다. 사진은 헝그리 정신으로 무장된 예술가에서 나오는 것만도 아니고 '걍' 찍고 마음껏 즐기는 천만 '디카족' 속에서 나오는 것만도 아니다. 그것은 사진가-미술관-시민이라는 세 주체가 만나는 곳에서 이루어진다. 사진이 구축해야 하는 자기 정체성이자 주체적 태도다.

제12장 JOOJOO와 스토리텔링

: 「matilda, 이중적 빨강」

사진은 그것이 발명된 이래로 지금까지, 있는 그대로의 사실을 과학적으로 기록하는 것으로 널리 이해되어 왔다. 그래서 사진은 시각적 재현의 완결판으로 여겨졌고 그 체계 안에서 카메라는 인간의 눈과 같은 방식으로 작동하면서도 인위적으로 정지된 이미지를 제공해 주는 것으로 간주되었다. 그래서 카메라는 과학의 승리라고 찬양하면서 그것이 만들어낸 이미지는 우리가 실제로 보는 장면과 똑같다고 여겨졌다. 그러다 보니 눈으로 인식하는 것을 그대로 복제한다는 카메라의 사실주의에 대한 믿음 덕분에 사진은 아무나 이해할 수 있고, 또 그 이해는 누구나 똑같이 할 수 있을 것이라고 널리 생각해 온 것이 사실이다.

그런데 사진이 발명된 지 150년 정도의 시간이 흐르면서 전문가 집단을 중심으로 이와는 다른 해석과 의미 부여가 나왔다. 그 중심에는 사진을 보편적으로 이해하는 것은 불가능하다는 것이다. 사진

또한 영화를 비롯한 다른 정보 전달 매체와 마찬가지로 특정 개인이나 집단의 문화적 관습이나 가치에 따라 달라질 수밖에 없다는 것이다. 이러한 분석은 일반인에게 널리 알려진 사실은 아니지만, 누구나 인정해야 하는 분명한 사실이다.

그래서 현대 사진은 실증과 예술, 그 두 개념이 만들어내는 자장의 언저리에서 탈장르의 복잡도 위에 서 있다. 그런 과정 속에서 이제 다큐멘터리라고 하는 장르는 모호한 개념으로 널리 인식되고, 순수 혹은 응용 사진이라고 하는 분류 또한 비합리적인 것으로 통용되고 있다. 그래서 요즘에는 사진을 직업적으로 하는 프로 사진가든 제2의 전문 직업으로 하는 아마추어 사진가든 누구 할 것 없이 한쪽 장르만을 고집하는 경우는 별로 없다. 자신이 하는 사진이 '다큐멘터리'와 같은 꼭 어떤 특정 위치나 장르에 속해야만 하는 것처럼 생각하는 사람들은 사진에 대한 본질적 고민을 아직 철저하게 하지 못한 수준에 서 있는 것일 뿐이다. 이렇게 말할 수 있는 근거로는 여러 가지가 있을 것이다. 그렇지만, 여기에서 가장 의미 있게 말하고자 하는 것은 사진이 그 어떠한 경우에 속할지라도 모든 사진은 스토리텔링을 하는 하나의 매체라는 사실이다. 장르 분류보다 메시지 전달이 더 본질적이고, 우선적이기 때문이다.

내 경우 처음 사진을 공부하기 시작할 때 가장 어려웠던 부분은 사진으로 내가 하고자 하는 메시지를 전달하기가 너무나 어려웠다는 사실이었다. 그것은 사진이라는 매체가 '해석의 자유'로부터 자유로울 수 없다는 본질을 가지고 있기 때문이다. 나는 어느 날 '우울증'을 표현하고 싶어 사진 다섯 컷을 묶어보았다. 그리고 주변에 보여주었

JOOJOO, 2012

나는, 빨강이 가지고 있는 삶과 죽음이 가진 이중적인 색을 사진기라는 수단을 빌려 '자살 충동'이라는 미(美)적이지 않는 죽음에 대한 관념을 끄집어내어 미학적으로 소녀 'matilda'를 통해 재현했다.(《작업 노트》중에서)

다. 그런데 이를 보더니 어떤 이는 '파초의 꿈'을, 어떤 이는 '와사등' 을 읽어낸 적이 있다. 나는 낙담하였고, 사람들은 초기에 다 겪는 일 이라며 애써 위로해 주었다. 그렇지만 이는 '초기'의 문제가 아니다. 정확하게 말하자면, 사진의 본질에 대한 오해 때문에 생긴 하찮은 일이다. 사진으로 뭔가 메시지를 전달하고자 하면서도 사진을 있는 그대로의 존재를 그대로 모사하는 것이라는 모순된 강박 관념에서 벗어나지 못하기 때문에 당하는 어려움이다.

대상은 그저 그대로라는 것, 인위가 가해지지 않는 대상이 과연 있을까? 있다 한들 그것이 무슨 의미가 있을까? 다큐멘터리를 찍는 사진가에게 전봇대가 눈에 거슬려 전봇대를 뽑아버리고 찍는 것과 그렇지 않고 '있는 그대로' 찍는 것 사이에 무슨 차별적 의미가 있을까? 비가 온 뒤 촉촉해진 땅을 찍는 것과 물을 뿌려 땅을 촉촉해지게 한 뒤 찍는 것에는 무슨 차이가 있을까? 로버트 카파(Robert Capa, 1913~1954)의 스페인 병사의 죽음을 찍은 사진의 연출 여부가 왜 그렇게 중요하다고 난리법석을 떠는 것일까? 카파 스스로나 그의 사진을 읽는 사람이나 모두 사진을 실재의 모사라는 테두리 안에서만 생각하는 강박 관념에 사로잡혀 있기 때문에 발생하는 해프닝일 것이다.

사진을 연출 사진이라는 이름으로 폄하해서는 안 된다. 사진가가 무엇인가를 말하고자 하는 메시지를 갖고 있는데, 사진가의 의도보다는 독자의 해석이 자유롭게 허용되는 상황에서 사진가는 그 메시지를 명확하게 전달하고자 하는 것이 자연스러운 사진가 정신이다. 그 대상을 의자에 앉히든, 들판에 세우든, 제목을 사실과 같이 달든,

그것과 정반대 혹은 아무 관계 없이 달든, 모두 매체와 예술 작품 사이의 자장 테두리에서 일어날 수 있는 사진가만이 갖는 고유 권한이다. 여기에 시나리오를 가지고 처음부터 끝까지 철저하게 연출에 의해서 촬영한 사진의 방법이 갖는 의미가 있다.

사람들은 보통 사진은 영화보다 사실성이 떨어진다고 생각한다. 그것은 영화는 사건을 연속적으로 보여주기 때문에 움직임이 묘사되고 훨씬 더 많은 정보를 담기 때문에 그럴 것이다. 하지만 사진이 영화에 비해 단절적이고 한정적이라 해서, 영화보다 사실에 대한 확증의 효과가 적다고 할 수는 없다. 그것은 영화는 이미지가 흘러가 버리는 반면 사진은 고정되어 남기 때문에 그렇다. 정지된 이미지는 시간을 임의대로 고정시킬 수 있고 또 그것을 통해 강력한 심리적 효과를 가져다준다. 많은 정보를 접한다고 해서 더 강렬한 충격을 받는 것은 아니다. 이미지의 정지라는 것은 곧 시간의 영속성을 의미한다. 따라서 누구든 스스로 원하기만 한다면 정지된 시간 안에서 자신만의 진한 여운을 가질 수 있다. 그래서 사진이야말로 보는 이에게 일상적인 지각 작용이 가진 한계를 넘어설 수 있게 해준다. 이미지는 과거의 산물이지만 그를 통해 이미지를 접하는 사람의 과거는 물론 현재 그리고 미래와도 연계될 수 있기 때문이다. 그래서 사진이라는 정지된 영상은 메시지를 전달하는 데 충분할 만큼 강렬한 효과를 지닌다.

이 대목에서 사진가와 독자 사이에서 형성된 시선의 주체에 대해 한 번 생각해 보자. 이를 위해 사진의 해석에 대해 평론가 바르트와 사진가 윌리엄 클라인이 벌인 논쟁을 한번 살펴보도록 하자. 바르트

는 윌리엄 클라인의 사진에 대해 이렇게 말한 바 있다.

> "윌리엄 클라인은 뉴욕의 리틀 이탈리아에서 어린이들을 촬영하였다. 매우 감동적이고 재미있는 사진들이지만 내가 눈여겨보는 것은 한 어린아이의 썩은 이다."

이에 대해 클라인은 다음과 같이 대응하였다.

> "그는 사진가가 본 것보다는 자신이 본 것에 더 큰 관심을 갖고 있다…… 바르트를 비롯한 많은 평론가들, 수전 손탁까지도 사진에 대하여 이야기하지만 사진가에 대해서는 이야기하지 않는다."

이렇듯 사진으로 메시지를 전달하는 과정에서 사진을 찍는 사람의 시선이 우선적으로 고려되어야 한다고 말하는 사람도 있고, 반면에 사진을 읽는 사람의 시선을 우선 고려해야 한다고 말하는 사람도 있다. 어느 주장이 더 옳고 그르고 하는 문제는 아니다. 다만 여기에서 말하고자 하는 바는 이러한 사진의 속성 때문에 지금까지 사진은 스토리텔링의 매체로 잘 활용되지 않았다는 사실이다. 그래서 사진가가 사진을 스토리텔링의 매체로 삼는다는 것은 사진을 둘러싼 사진가와 독자의 저 논쟁에서 독자에게 부여된 해석의 자유를 송두리째 빼앗아 버리려는 기획이다. 사진 해석의 주도권을 철저하게 사진을 찍는 사람에게 귀속시키려 하는 시도다.

시나리오를 갖춘 연출 사진 행위는 그동안의 단순한 이미지 전달에서 벗어나 이제 사진가가 적극적으로 개입하여 이야기를 구체화하는 서사 구조를 만들어가는 것이다. 시나리오 사진에서 플롯의 중요성이 크게 대두되는 것은 바로 이 지점에서다. 따라서 사진이라는 것이 본질적으로 읽는 사람이 자유롭게 해석할 수 있다는 점을 감안한다면 이러한 시나리오 사진은 그 자유로운 해석의 여지를 최대한 죽여야 소기의 목적을 달성할 수 있다. 결국 시나리오 사진은 사진이 갖는 태생적 본질을 철저히 저버리는 행위이자, 사진의 지평을 전혀 새로운 매체 차원으로 끌어올린 행위가 되는 것이다.

그런데 시나리오 사진은 원래 언어나 소리를 배제한 채 오로지 이미지로만 메시지를 전달해야 한다. 영화나 이야기 혹은 만화와는 달리 효과음이나 내레이션 혹은 말풍선 등을 사용할 수 없기 때문에 오로지 플롯과 주인공으로만 승부를 거는 수밖에 없다. 따라서 사진가는 주인공을 구성하는 여러 가지 요소 즉 배경 장식이나 주인공이 입고 있는 옷, 그가 취한 자세, 동작 등을 통해 사진가의 의도를 드러내야 한다.

사진가 JOOJOO의 「matilda, 이중적 빨강」은 이러한 시나리오에 따른 연출 사진이 갖는 여러 특질이 매우 잘 드러나는 작품이다. 사진가는 우연히 한 소녀를 어느 사진 동호회에서 만나게 된다. 그리고 이내 그 소녀가 우울증에 자살을 하려 한다는 사실을 알게 된다. 그리고 둘은 이야기를 나누고, 그의 자살 충동을 사진으로 재현하기로 한다. 사진의 대상인 권푸름은 자신의 아바타, 소녀 matilda를 이렇게 독백한다.

네가 왜 그토록 빨강에 집착하는지 나는 잘 모르겠어.

너는 한낮의 태양을 두려워했잖아.

넌 기억하고 싶은 빨강만 기억하는구나.

축축 젖은 아스팔트 위에 새빨간 네온사인 불빛이 어렸다.

저걸 봐, 잔잔히 옆으로 퍼지는 모양이 마치 날개를 활짝 펼친 불사조 같아.

소녀 matilda에 대한 독백을 받아 그 위에서 사진가 JOOJOO는 이 시대를 사는 이들의 우울, 외로움, 충동, 중독을 자기 안으로 이입하여 이미지로 담는다.

나는, 빨강이 가지고 있는 삶과 죽음이 가진 이중적인 색을 사진기라는 수단을 빌려 '자살 충동'이라는 미(美)적이지 않는 죽음에 대한 관념을 끄집어내어 미학적으로 소녀 'matilda'를 통해 재현했다.

— 〈작업 노트〉에서

시나리오에 따라 연출된 기획 사진은 우연성의 특질을 최대한 배제하려 한다. 이를 위해서는 배경을 과감하게 정리하여 소재만 도드라지게 드러내고, 그래서 독자가 하찮은 배경 일부에서 해석의 자유를 갖지 못하게 원천적으로 봉쇄하여야 한다. 여기에 피사체의 배열은 물론이고 소재의 동작이나 위치 그리고 이미지가 갖는 색감, 조명, 톤 등 모든 것을 철저히 계산하여 위치시켜야 한다. 전체적으로

장면 하나하나는 간결하고, 심도가 깊으며, 시선은 한 곳으로 집중되는 형식을 취한다. 하지만 뭐니 뭐니 해도 시나리오 연출 사진의 생명력은 상징의 극대화에 있다.

그래서 이 연작 연출 사진의 초점은 소녀의 빨강 매니큐어로 모인다. 빨강, 피가 갖는 생명과 죽음이라는 원초적 모순의 색깔을 소녀는 좋아한다고 했다. 침대 위에 던져지듯 쓰러진, 그 팔 끝에 달린 그 짙은 생명력, 빨강의 모순. 그 외에 보이는 것이라고는 아무것도 없다. 침대 시트는 구겨져 있다. 삶의 몸부림은 아닐까. 그 위에 헤어드라이기가 널브러져 있다. 바깥으로 외출하여 삶을 부여잡느냐, 그냥 포기하고 주저앉느냐의 갈등을 보여주는 기표다. 뱀처럼 가늘게 이어진 그 끈에서 삶을 포기하지 못하는 끈질긴 생명력을 읽는다면 해석의 과잉일까? 이 장면 또한 마찬가지로 구겨진 침대 시트와 이어폰 외에는 아무것도 보이지 않는다. 그러니 모든 시선은 사진가가 의도하는 바대로 그 안에 꽂힐 수밖에 없다. 이것이 시나리오 연출 사진이 갖는 강렬한 스토리텔링의 힘이다.

시나리오 사진이 보여주는 장면은 분명히 사실이 아닌 허구이다. 하지만 독자는 그 장면들을 주시하면서 눈앞에 보이는 그 장면이 마치 사실인 것처럼 지각해야 한다. 사진가는 독자가 그가 살고 있는 현실 세계에서 지각하는 것처럼, 보는 것은 곧 믿는 것이 되도록 해야 한다는 것이다. 전체 구성의 차원에서는 독자가 이야기 흐름의 결말에 안달하게 해야 하면서, 그 결말을 쉽게 알아차리지 못하도록 만들어야 한다. 독자란 원래 이야기의 결말을 빨리 알고 싶어 하는 속성을 지닌 존재다. 반면, 시나리오 사진가는 결말을 최대한 보

여주지 않으려는 존재다. 따라서 시나리오는 이 둘의 갈등이 어떻게 긴장 속에서 구성되느냐가 가장 중요한 관건이다. 그 안에서 사진가는 한정된 정보와 제한된 표현 방식을 모두 동원해 사실적으로 표현해야 한다.

따라서 시나리오 사진 또한 영화와 마찬가지로 독자가 이야기가 진행되는 도중에 길을 잃어버리지 않도록 최대한 긴장의 끈을 늦추지 않으면서 이야기를 이끌어나가야 한다. 독자가 이야기 속의 중요한 요소를 건너뛰지 않도록 해야 하기도 하고, 아무렇게나 자의적으로 이해하지 않도록 해야 하기도 한다. 영화와는 달리 정지되어 있기 때문에 그 사진들을 다시 볼 수 있기도 하고, 건너뛰어 버릴 수 있기도 하며 심지어는 독자가 배열을 자의적으로 구성하여 읽을 수도 있다. 그러한 모든 난관에도 독자는 사진가가 말하고자 하는 메시지 안에 강렬하게 포섭되어야 한다. 그것이 시나리오 사진이 갖추어야 하는 절대적 과제다.

matilda는 어떻게 되었을까? 그는 저 창틀 속으로 비친 빛 속으로 걸어나갔을까? 아니면 사진가 JOOJOO의 「matilda, 이중적 빨강」이 갖는 힘은 아무도 그의 결말을 알지 못하다는 사실에 있다. 그래서 그의 사진은 사진이 갖는 정지된 시간 속에서 끝없이 여운을 갖게 하는 강한 스토리텔링의 힘을 보여줌으로써 향후 사진이 앞으로 나아가는 미래 지평을 열어준다. 특히 휴대폰 4,000만 대의 시대, 그 세계 안에서는 누구나가 사진가인 이 감각의 땅에 떠 있듯 살아가는 그 젊은 인류들이 겪는 불통의 아픔을 치유하는 데 사진이 뭔가의 역할을 할 수 있을 것이라는 가능성을 보여주는 점에서 그의 작품의

가치가 있다. 젊은 사진가 JOOJOO를 따라 새로운 방식의 스토리텔링을 통한 소통의 세계가 이 슬픈 나라에 둑 터지듯, 봇물 터지듯 하였으면 한다. 그래서 그 아픈 청춘들의 상처가 사진의 소통 속에서 어루만져졌으면 한다. 그래서 사진이 사진가만이 가지고 노는 허상의 이미지가 아닌, 아픔을 치유하는 누구나의 물질로 자리 잡았으면 한다.

제3부
사진으로 철학하기

들어가며 사진으로 어떻게 말을 할 것인가?

사진으로 말하기의 원리는 시(詩)와 유사하다. 시는 일정한 형식 안에서 리듬과 같은 음악적 요소와 이미지와 같은 회화적 요소로 독자의 감정에 호소하고 상상력을 자극하는 것을 말하기의 방식으로 삼는다. 작가가 전하고자 하는 바를 설명하지 않는다는 점과 이성이나 논리가 아닌 감각이나 감성에 기댄다는 것이 사진과 비슷한 것이다. 시는 문자로 된 시구로, 사진은 이미지로 배열하여 독자가 감정을 자아낼 수 있도록 한다. 그런데 시는 의미가 비교적 분명한 문자로 구성되어 있기 때문에 사진보다는 전달 정도가 더 분명하고 언어의 리듬이나 조화를 이루기가 더 쉽다. 이에 비해 사진은 이미지의 언어가 불분명하기 때문에 문자로 된 텍스트가 따라가 주지 않고서는 메시지를 분명하게 전달하기가 어렵고, 다만 느낌만 갖게 할 수 있을 뿐이다. 따라서 사진으로 정확한 메시지를 전달하려면 이미지를 통한 리듬이나 조화를 살리되 문자로 된 텍스트가 반드시 수반되

어야 한다.

다자적 해석을 못하게 하고 축자적 해석을 통해 정본의 시 읽기를 강제해서는 안 되듯 사진 읽기도 마찬가지다. 시는 여러 행과 연으로 구성되어 있기 때문에 작가의 의도는 비교적 분명하게 드러나지만 자유로운 해석 또한 가능하다. 시인 박목월은 자신의 시 「나그네」에서 그 나그네는 조국을 잃고 시름에 빠져 절망감으로 정처 없이 떠도는 민족의 얼이라는 해설을 내린 적이 있다. 그럴 수 있다. 하지만 앞뒤 맥락상 그렇지 않다고, 시인이 나중에 변명하는 것이라고 생각하는 평이 더 일반적이다. 이 경우 맥락을 통해 시인의 변을 반박할 수 있다. 시 언어는 자유롭지만 그래도 명료하기 때문이다. 자, 그러면 박목월의 「나그네」를 사진으로 재현했다고 가정해 보자. 아무런 텍스트도 없이 이미지로만 배열을 한다면, 박목월이 스스로 내린 해설과 같은 해석은 얼마든지 가능하다. 사진의 언어가 명료하지 않기 때문이다. 이 경우, 작업 노트에서도 그 나그네가 누구인지 소상하게 밝히지 않았다면 작가의 의도를 정확하게 파악하기는 사실상 불가능하다. 그렇다면 사진은 어떻게 사진가가 전달하고자 하는 메시지를 표현할 것인가? 이것이 사진가에게 주어진 가장 큰 숙제다.

사진가는 사진 이미지로 메시지를 어떻게 전달할 수 있을까? 사진의 의미를 분명하게 전달하려는 가장 일반적인 방식은 포트폴리오 방식이다. 한 장의 사진은 그 느낌이나 해석의 여지가 너무나 열려 있기 때문에 분명한 메시지를 주고받기가 어렵고, 그래서 여러 사진을 배열하는 것이다. 열 장으로 할 수도 있고 스무 장으로 할 수도 있고 오십 장, 백 장으로도 할 수 있다. 사진이 많으면 많을수록 메시지

전달 효과는 더 확실해진다. 여러 장의 사진으로 포트폴리오를 어떻게 구성할 것인가를 딱 부러지게 말을 할 수는 없다. 사진은 이미지고, 이미지는 느낌이 우선이기 때문에 그렇다. 다만, 중요한 것은 동어반복(tautology)을 피하는 것이 좋다는 것과 여러 사진들이 서로 조화를 이루어야 하는데 특정한 한두 장의 사진이 조화를 깨트린다면 그 사진이 미학적으로 아무리 뛰어나다 할지라도 그 사진은 빼야 한다는 정도다.

이 경우 각 사진 밑에 단독의 캡션을 달기도 하지만 그보다는 따로 다는 경우도 많다. 책의 경우는 맨 뒤, 전시의 경우는 어느 한쪽 벽면에 따로 모아놓은 경우도 많다. 그 경우 각각의 사진은 전체 내러티브를 구성하는 한 장이 되지만 이와 동시에 단독적으로 하나의 작품이 되는 것이므로 캡션으로 인해 작품 읽기를 한정짓거나 강제하고 싶지 않기 때문에 그렇다. 서사가 분명한 경우 작업 노트를 좀 더 주제 중심적으로 쓸 것이고, 서사가 분명하지 않은 경우 작업 노트에서 주제를 분명히 드러내지 않을 것이다. 그래서 가장 무난한 사진으로 말하기는 제목과 작업 노트가 있는 포트폴리오 방식의 다큐멘터리 작업 가운데 주제 의식이 뚜렷한 경우다.

따라서 작가에게 작업 노트는 매우 중요하다. 작업 노트를 어떻게 쓸 것인지는 딱히 정해진 것은 없다. 다만 길게 설명조로 하지 않는 것이 일반적이다. 그렇게 하면 독자의 자유로운 느낌과 생각을 방해하기 때문이다. 작업 노트에는 자신이 왜 이 작업을 하게 되었는지, 이 주제에 대한 작가의 생각은 어떠한지, 이 작업은 어떤 과정을 거쳐 진행되었는지, 이 작업이 나에게 어떤 의미를 갖는지와 같은 것

을 자유롭게 쓰면 된다. 붓 흘러가는 대로 쓰는 것이다. 강하고 직설적으로 표현하면 독자로 하여금 작가의 의도에 따라오도록 요구하는 것이고, 부드럽고 은밀하게 표현하면 독자가 작가의 의도와 관계없이 자유롭게 느끼거나 해석해도 괜찮다는 의미가 된다. 전자의 방향으로 작업하는 것이 후자의 방향으로 작업하는 것보다 못하다고 보지 않는다. 사진을 어떤 주장을 하기 위한 근거 자료 혹은 삽화로 삼는 것은 사진 행위를 하나의 운동 차원으로 보는 것이고, 그것이 예술을 지향하는 것보다 수준이 낮다고 보지 않는다. 사진보다 텍스트가 많고, 사진이 텍스트에 대해 삽화 자료로 취급된다고 해서 그 사진이 수준 낮은 것은 아니다. 그렇지만 텍스트는 짧거나 부드럽게 가고, 여러 장의 사진 이미지로 하고자 하는 말을 하는 것이 더 좋다는 평을 받는 것이 일반적이다.

사진으로 의미를 담기 위해서는 사진의 기호가 지시하는 체계를 이해하는 것이 필요하다. 특정 기호가 널리 알려진 방식에 따라 사진을 재현하면 유치해지고, 창의성이 떨어져 예술적이지 못하다는 평을 듣기 일쑤다. 재개발 구역에서 쓰러진 집들과 새로 올라간 고층 아파트를 비교해서 찍는다거나 텅 빈 공간에 의자 하나를 덩그렇게 놓고 찍거나 당산나무를 치올려 찍어 뭔가 영험한 기운을 나타내고자 하는 따위를 말한다. 그 방식이 잘못되었다는 의미가 아니고 너무나 많은 사람들이 그런 방식으로 사진을 찍다 보니 식상하다는 뜻이다. 그래서 요즘은 자신이 의도하는 바를 어떻게 하면 일반화된 상징으로부터 멀어지게 하려 하거나 반의적으로 할 것인지를 고민하는 사진가들이 많다. 아니면 아예 의도를 없애버리거나 혼란스럽

게 해버리곤 한다. 깊은 철학이나 인문학의 세계를 그 안에 담고, 누구든 쉽게 그 의미를 파악하지 못하도록 하는 것 또한 요즘 추세 가운데 하나다. 그러다 보면 그만큼 독자가 읽을 수 있는 여지를 넓혀 주니 좋기도 하지만, 메시지가 소통이 안 돼 독자가 작가나 비평가에 종속되어 버릴 수도 있다.

같은 주장을 다른 양식으로 작업하는 것이 가능한 게 사진이다. 예컨대, 누군가가 인간의 소외에 대해 말하고자 한다면, 어떻게 할 수 있을까? 이 자리에서 생각나는 대로 적어보자. 소외된 현장에 직접 가서 기록을 하는 방식도 있고, 소외를 느낄 수 있는 오브제를 찍는 방식이 있을 수 있다. 이 경우 오브제로는 텅 빈 골목, 쓰레기통, 큰 건물 앞에 선 작은 사람, 재개발 구역, 아파트 복도 등이 가능할 것이다. 이보다 더 간접적인 방식도 가능하다. 거대한 비닐 안에 비치는 희미한 사람의 그림자나 허름한 창고 거미줄에 잡힌 파리일 수도 있다. 아예, 연출을 할 수도 있다. 도심 한복판 늦은 밤에 홀로 쓰러져 있는 사람으로 찍을 수도 있고, 야구장 응원석 속에 혼자 가면을 쓰고 찍을 수도 있다. 이보다 전복적으로 울창한 숲속에서 남자와 여자가 서로 의지하며 포용하는 장면을 찍을 수도 있다. 더 심하게는 디지털로 사진을 만들 수도 있다. 사람의 얼굴을 컴퓨터로 대체한다거나, 불상의 가슴에 구멍을 뚫는다거나, 문틈 속으로 절규하는 손을 내민다거나 하는 방식도 가능하다. 이런 여러 이미지들을 섞을 수도 있고, 그렇지 않을 수도 있다. 사진으로 자신이 가지고 있는 사회관이나 세계관의 내용을 직설적으로 제시할 수도 있고, 은유적으로 제시할 수도 있다.

258

사진은 맥락이 단절되어 있기 때문에 아무래도 은유적이다. 전혀 색다른 전유를 할 수도 있다. 내용이 풍자일 수도 있고, 고발일 수도 있다. 은유나 전유의 방식을 선호하는 사진가도 있지만 직설적인 방식을 선호하는 사진가들도 있다. 그런데 후자의 방식은 사실적이고, 직설적이어서 독자로 하여금 불편함을 느끼게 하곤 한다. 포토저널리스트들이 주로 택하는 이 방식은 사진을 삽화나 자료로 삼으면서 사회 운동의 도구로 삼는 경우가 많다.

20세기 초 미국에서 사회 참여를 하고자 하는 진보적 입장의 사진가들이 만들어낸 '다큐멘터리' 사진은 그 후 부침을 거듭하면서 개념과 양식에서 많은 변화를 받아들였다. 그렇지만 사회 문제를 폭로하는 그 본질적 성격 때문에 세간의 주목을 받음과 동시에 그 직설적 성격 탓에 더 이상 확장되지 못하고 스스로 위축되었다. 사진가들은 직설적인 사진들을 도구로 삼아 벼랑 끝으로 내몰린 인간 소외를 구축하는 거대 구조를 신랄하게 공격하고 진실을 밝혀내기 위해 치열하게 싸웠으나, 그 사진으로 인해 대중들이 조직화되는 것은 아니었다. 차라리 그 사진들로 인해 사건의 현실이 익숙하게 되는 결과를 가져왔다. 사진은 대상을 익숙하게 만드는 힘을 가지고 있기 때문이다. 그러면서 사진을 언론의 담론이 아닌 미학의 담론으로 읽고 싶어 하는 경향이 더 강해졌다. 타인의 고통을 공유해야 한다는 당위성은 사람들을 피곤하게 만들었다. 사회 참여 다큐멘터리 사진가의 고민이 여기에 있다.

사진으로 사진가가 전하고자 하는 메시지를 주입하는 방식이 옳을지, 독자가 마음껏 해석하게 하는 것이 옳을지는 판단할 수 없다.

중요한 것은 자신이 사진을 가지고 무엇을 할 것인지를 우선 정해야 한다. 사진으로 사회 변혁 운동을 하고자 하는 다큐멘터리 사진가들은 직설적 방식으로 메시지 주입을 선호하는 것이 일반적이고, 사진으로 예술을 하고자 하는 사람은 은밀하거나 전복적 방식을 통해 해석의 자유를 선호하는 것이 일반적이다. 사진으로 예술을 할 수 없지는 않지만, 그것만이 사진의 본질은 아니다. 사진은 다른 어떤 시각 매체보다 더 심각한 사회적 맥락을 가지고 있고 그래서 사진가의 사회적 책무도 무겁다. 그렇다고 사진 행위가 사회 변혁을 가져오는 도구가 될 수 있다고 착각해서는 안 된다. 사진은 본질적으로 모호하고, 익숙하게 만들기 때문이다. 예술이 없는 세상은 설 수가 없고, 예술만 있는 세상은 설 필요가 없다.

제1장 「고통은 현재이다」
그리고 수전 손택

이성주의 작업 노트

사진 속의 그녀는 화려하다. 웃는 얼굴에 길게 늘어뜨린 머리는 곱슬머리로 따로 파마가 필요 없어 보였다. 붉은 립스틱을 발랐을 것 같은 입술은 짙은 색이고 눈썹 역시 아름답게 다듬어져 있다. 그녀의 젊은 얼굴은 아름다웠고 화려해 보였다. 그녀가 자신의 이야기를 펼쳐놓기 전엔 나는 그녀 눈물의 의미를 알지 못했다. 우리의 시선이 닿는 곳에 한 사람의 일생은 현재요, 보이는 것이 전부이다. 그러나 그녀 삶의 기록은 한국 현대사라는 역사와 함께 있고 지금은 잊어버린, 잊어버리려고 하는 전쟁의 흉터가 고스란히 남아 있다. 그녀는 오랜 세월 기지촌에서 성매매를 했던 사람이 아니라 사람들의 편견과 손가락질에서 자유롭고 싶었던 한 명의 여성이었다.

매일 우리는 넘치는 전쟁 이미지를 본다. 폭탄이 투하된 건물, 부모를 잃어버린 아이들, 죽어가는 사람들의 이미지는 어느새 그 이미지 자체조차 소비되고 생산되는 것이 아닌가 싶은 생각이 든다. 사

이성주, 2014

그녀가 자신의 이야기를 펼쳐놓기 전엔 나는 그녀 눈물의 의미를 알지 못했다. 우리의 시선이 닿는 곳에 한 사람의 일생은 현재요, 보이는 것이 전부이다. 그러나 그녀 삶의 기록은 한국 현대사라는 역사와 함께 있고 지금은 잊어버린, 잊어버리려고 하는 전쟁의 흉터가 고스란히 남아 있다.(〈작업 노트〉 중에서)

람들은 더 자극적인 이미지여야 전쟁의 심각성과 잔인함을 인식한다. 전쟁조차 일상이 되어버린 상태에서 타인의 고통도 박제가 되어가고 있는 느낌이다. 제 손가락의 아픔이 타인의 아픔보다 더 큰 것은 어쩔 수 없는 일이지만 그것이 구경거리에 지나지 않게 된 작금엔 그 고통의 시작과 현재 진행형의 시간성을 인식하기란 쉽지 않다. 수전 손택은 참혹한 전쟁의 기록이 더 잔인하게 폭로되고 인간의 욕망과 잔인함, 타인의 고통조차 소비해 버리는 현대 사회에 대해서 비판한다. 전쟁이란 그 상황에서 벌어지는 다양한 형태의 폭력과 잔인한 살육의 이미지만 있는 게 아니다. 전쟁은 그 자체로 폭력적이며 지속적으로 인간에게 고통을 주고 있으며 하나의 사진 이미지가 사람들에게 전달해 주는 것 이상으로 오랜 시간 인간의 삶을 변화시키고 피폐화시킨다.

소요산 국립공원 주차장 안쪽에 보이지 않는 건물 하나가 있다. 낙검자 수용소, 성병 검사에서 병에 걸린 여성들을 치료 목적으로 수용하던 곳이었다. 지금은 버려진 채 있는 이 낙검자 수용소를 통해 우리는 기지촌 여성들이 어떠한 대우를 받고 있었는지 눈으로 확인할 수가 있다. 쇠창살이 창문을 가로막고 있고 차가운 시멘트 건물은 전쟁 포로수용소처럼 을씨년스럽다. 1990년대 초까지 이 건물은 외따로 떨어져 사람들에게 공포심을 전해 주는 건물이었다. 그곳을 도망쳐 나오다 죽은 여성, 페니실린 과다 투여로 죽은 여성들에 대한 이야기는 기록과 증언을 통해서 확인할 수가 있다. 한국전쟁에 참전했던 미군은 곧 주둔군이 되어 한국의 젊은 여성들의 순결과 젊음을 앗아갔다. 한국 정부는 이미 윤락행위방지법(1961)을 공포했음

에도 미군이 한반도에서 철수하지 못하도록 1971년 12월 기지촌 정화위원회를 만들어 기지촌 여성들을 관리하도록 지시했다. 이 모순적인 상황에서 여성들의 삶이나 고통, 권리는 배려받을 수 없었다. 한 팔에는 백인의 아이, 다른 팔에는 흑인의 아이를 안고 사진을 찍은 여성의 얼굴에서 우린 행복한 어머니의 웃음을 읽을 수가 없다. 군산의 아메리카타운에서, 평택의 안정리에서, 의정부에서, 파주 용주골에서, 동두천에서 만난 기지촌 여성의 과거는 한국 현대사에 있어서 외화벌이의 주역이었지만 정면으로 내세우기엔 수치스러운 기록으로 인식되었다. 그녀들이 벌어들였던 외화는 수출로 벌어들인 금액의 5%나 될 정도였지만 그녀들의 역할은 그렇게 묻혔고 애국자처럼 그녀들을 치사하며 미군들에게 어떻게 서비스를 해야 하는지 가르쳤던 정부는 그녀들을 외면했다. 그녀들의 과거 흔적을 찾아가는 과정에서 나는 점령군처럼 우월감에 젖어 한국의 여성들을 능욕하고, 그런 국민을 지켜주지 못했던 한국 정부를 만나게 된다. 그리고 가난으로부터 혹은 가족의 부양을 위해서 남자 형제의 입신을 위해서 집을 나와 어린 나이에 몸을 팔아야 했던 이 땅의 여성들, 고려시대부터 국난이 있을 때마다 적국(혹은 타국)의 남성에게 몸을 팔아야 했던 이 땅의 여성들의 역사를 만나게 된다.

한 장의 사진을 통해서 시간을 담을 수는 없다. 한 장의 사진을 통해서 그녀의 삶에 연민을 느끼게 하려는 것도 아니다. 타인의 고통을 보여주는 방대한 양의 이미지가 쏟아지면서 사람들은 이런 고통 자체에 점점 더 무감각해지고 "한 번 충격을 줬다가 이내 분노를 일으키게 만드는 종류의 이미지가 넘쳐날수록, 우리는 반응 능력을 잃

어가게 된다. 연민이 극한에 다다르면 결국 무감각에 빠지기 마련이다"고 말한 수전 손택처럼 우린 전쟁이란 극한 상황을 지나 민주화 과정을 거쳐 타인의 고통에 연민의 감정을 느끼는 것조차 무감각해졌다. 수전 손택의 말처럼 그런 무감각함을 떨쳐낼 필요가 있는 것은 역사는 언제나 개별적으로 움직이는 것이 아니라 과거와 현재가 하나의 수레바퀴가 돌아가는 원리처럼 서로 밀접하게 연결되어 있다는 것이다. 과거를 거부하거나 잊어버린다는 것은 현재를 부정하는 것이고 미래에 또다시 맞닥뜨리는 사건에 대해 제대로 된 판단을 내릴 수 없는 것이다. 어쩌면 전쟁의 역사는 이러한 과정이 제대로 이루어지지 않았기 때문인지도 모른다.

그녀들의 사진을 찍으면서 해사하게 웃는 얼굴을 만난다. 그러나 그녀들의 눈 속에 고통이 보인다. 그녀들의 체념을 읽는다. 지나치게 깔끔한 환경에 있기도 하고 불안한 정신 상태에 놓여 있는 모습을 보이기도 한다. 그 모두가 그녀들이 살아왔던 불안정한 삶의 증거이다. 가족들로부터 외면당하고 사회로부터 멸시받으며 포주와 업주들에게 착취당하고 부대 내의 흑백 갈등의 중심에서 어떻게도 할 수 없이 숨 죽여 살아왔던 여성들의 역사는 우리가 마주해야 할 우리 현대사의 일부이다. 전쟁의 잔혹함만 기록이 아니다. 멀리는 보스니아에서 시리아에서 가자 지구에서 그리고 우리의 근현대사 속, 한국전쟁과 일본 제국주의 상황에서 여성의 삶이 어떻게 파괴되고 능멸되었는지를 보여주는 것, 그리고 그것이 시간의 흐름 속에서 어떤 힘을 갖고 지속적으로 여성들을 고통스럽게 하는지 보여주고 싶은 것이다. 지금도 전쟁은 끊임없이 세계 도처에서 벌어지고

있다. 여성은 더 이상 남성들이 일으키는 전쟁의 피해자가 되어서는 안 된다. 여성의 고통은 전장에서 죽은 남성 병사들만큼이나 심각하고 치료되기 어려우며 치명적이기 때문이다.

수전 손택의 철학을 담은 이성주의 사진

역설적으로 들릴지 모르지만, 소위 다큐멘터리 작업은 사진을 전업으로 하지 않는 사진가들이 의미 있게 작업을 수행할 수 있는 분야다. 전업 작가는 먹고사는 문제가 해결되지 않은 상태에서 사회적 현장을 오랜 기간 동안 줄기차게 다니면서 작업에 매진하기가 어려울 수 있기 때문이다. 전업 작가가 현장 사람들과 넉넉한 시간을 두면서 라포를 형성하고 그 위에서 현장의 의미에 대해 조사하고, 연구하고, 재구성한다는 일이 그리 쉽지만은 않다. 그렇지만 아마추어 사진가는 자신이 관심을 갖는 현장이 생기면 틈나는 대로 그곳을 찾아가 조사하고, 연구하면서 그 사람들을 만나는 것이 충분히 가능하다. 이런 경우 작업 결과물에 대한 평가는 일부 이미지에 대한 미학적 평가가 없지는 않지만 주로 꾸준함, 치열함, 대상에 대한 몰입도, 주제 의식과 같은 이미지 외부의 맥락적 요소에 의해 이루어지는 경우가 많다. 이성주의 「고통은 현재이다」가 이런 부류의 좋은 사례다. 좋은 다큐멘터리 사진가는 현장에 대한 뜨거운 휴머니즘을 가진 사람이어야 하고, 좋은 다큐멘터리 사진은 사람을 향해야 한다는 사실로 볼 때 이성주의 「고통은 현재이다」는 아마추어 사진가가 만들어 낸 좋은 다큐멘터리 작품이다.

사진가 이성주는 2011년 겨울이 가고 봄이 아직 오지 않은 어느 날, 국가가 포주가 되어 그들로 하여금 몸을 팔아 외화벌이에 앞장 서게 한 그 '양공주들'에게 봉사를 해주는 활동에 나선다. 처음 가벼운 마음의 봉사로 그들을 만났다가, 이내 그들의 인생을 접하면서 무거운 마음의 역사로 그들을 만났다. 그리고 사진가는 병들고 늙어버린 그들 몸을 통해 전쟁과 국가를 기억하였고, 이내 그들의 아픈 과거를 다큐멘터리로 담는 작업을 하기 시작한다. 카메라는 사진가에게 봉사에서 실천으로 옮아감을 확인시켜 주는 창(窓)이 된 셈이다. 그냥 묻어두어야 한다고 생각한 사적인 과거가 한 활동가의 카메라에 의해 국가를 중심으로 우리 모두가 자행한 공적인 영역이 된 것이다. 손택이 명쾌하게 말했듯, 어떤 사건이 특정한 의미를 갖게 되더라도 즉 사진으로 찍을 만한 가치가 있는 그 무엇이 되더라도, 그 사진을 사건으로 만들어주는 결정적인 요소는 아주 넓은 의미의 이데올로기이다. 단순한 과거 감성 세계에 국한될 수 있는 사진이 사진가의 의식과 만날 때 비로소 그 역사를 의미 있게 보여주는 근거가 되는 것이다.

손택은 이 대목에서 매우 의미심장한 언명을 한다. 사실을 객관적으로 보여준다는 명분 아래 충격적인 장면을 있는 그대로 담아 보여주는 것 따위는 해서는 안 된다는 것이다. 그런 사진은 처음에는 보는 사람에게 충격을 주어 뭔가 역사에 도움이 될 감동을 주는 것 같지만 사실은 그렇지 않다. 그것은 사진이 갖는 본질적 속성 가운데 하나인 익숙하게 함 때문이다. 본 적이 없고, 접해 보지 못한 어떤 사건도 사진으로 자꾸 보면 익숙하게 되는 법이다. 그러다 보니 사진

에 담긴 충격적인 장면은 사진가의 의도와는 정반대로 그 문제에 익숙하게 만들어 결국은 관심에서 멀어지게 하거나 쉬 잊히게 하는 경향이 있다.

사진의 언어는 모호하다. 그래서 말하고자 하는 사실 그대로를 직설적으로 지시하거나 누구나 느낄 수 있는 감성을 판에 박힌 상징으로 드러내는 방식의 사진으로 말하기는 썩 좋은 방법이 아니다. 글도 아니고 그림도 아닌 사진만이 갖는 특성을 잘 살리려면 이미지로 은밀하게 말하는 것이 좋다. 언어가 명료하지 않기 때문에 보는 사람마다 느낌이 다를 수 있도록 해석의 공간을 열어주는 게 더 좋다. 사진에 따르는 텍스트는 주제와 대의를 말해 주되, 각각의 사진이 전해 주는 감성이 운신하는 폭까지 제한하지 않는 게 좋다.

이성주의 「고통은 현재이다」는 기지촌 여성들의 고통이 과거에 머무르는 게 아니라 현재에 진행 중이라는, 그 책임은 국가에 있다는 무거운 주제의 이야기다. 무거운 이야기를 비통하지만은 않게, 가볍지 않으면서도 보는 이로 하여금 마음에 큰 불편을 느끼게 하지만은 않게 말하기 전략을 짰다. 담배와 한숨으로 표상되는 한 '늙은 양공주'의 이미지는 이내 그래도 꽃단장을 하고 싶은 한 '중년 누이'의 이미지와 대조된다. 그들이 처한 현재의 고통을 그대로 드러내주는 이미지는 아무 데도 보이지 않는다. 그에게도 꽃처럼 예쁘고, 솜털처럼 보드라운 어렸을 적이 있음을 보여주는 앨범이라는 오브제를 사용한 기억 담론으로 말하는 화술도 좋다. 모두가 다 직설적이지 않고, 은은하다. 그런데 마지막에 자리한 '국가가 포주였다'는 이미지는 돌직구다. 은은하게 넘어오다가 마지막을 돌직구로 마무리하는

말하기 전략이 시선을 붙들어 맨다. 리듬감과 조화를 이루는 방식이다. 한 편의 서사시다. 다큐멘터리가 취해야 할 좋은 말하기 방식이다.

사진은 이미지일 뿐이다. 특히 디지털 시대의 사진은 더욱 그렇다. 사진가 이성주가 손택의 생각을 사진으로 재현하고자 한 것은 비단 손택이 생각한 타인의 고통에 대한 부분만은 아닐 것으로 본다. 손택이 생각한 바대로 사진은 자극을 줄 뿐, 어떤 진정한 지식이나 지혜가 될 수는 없다. 사진이 현실을 논하고 경험하고 참여하는 도구가 된다고 생각하는 것은 이미지 소비 사회에 함몰될 때 나오는 현상이다. 사진으로 뭔가 세상에 대해 외친다거나 세상을 바꾼다거나 할 수는 없다. 사진으로 할 수 있는 것은 그들이 세상을 자기 나름대로 해석해 보고, 다시 생각해 볼 수 있는 여지를 주는 것뿐이다.

사진가 이성주에게 펼쳐져 있는 세계는 이미지와의 결별이다. 아름다운 이미지에 대한 욕심을 버리는 일이다. 이미지를 사람들과 만날 때 사용하는, 느낌을 공유할 때 쓰는 하나의 도구로 삼는 일이다. 그에게 펼쳐진 세계는 사람 속에서 사람과 만나는 세계다. 카메라를 든 시인 인권 활동가, 사진이 그에게 축복이 될지 재앙이 될지는 순전히 그의 사진에 대한 생각에 달려 있다. 수전 손택을 오래오래 마음속에 두기 바란다.

제2장 「공장, 언캐니」 그리고 미셸 푸코

김정원의 작업 노트

노동이라는 기억이 있다. 사진은 그 노동의 기억을 좇아 공장의 풍
경을 담는다. 직업 관련 질병들을 예방하는 것이 내 일이지만, 공장
에는 과로와 스트레스, 각종 유기용제와 유해 가스 등이 존재하기
때문에 항상 사고와 병이 떠나질 않는다. 사실 노동자의 삶 자체가
직업병의 원인일 것이다. 나는 그렇게 직업병, 생산품, 작업 공정, 교
대 시간을 알고 각종 기계와 공구, 공정과 부품, 화학물질들의 명칭
에 익숙하다. 그리고 노동자의 건강보호라는 당위성과 그렇지 못한
현실 사이에서 갈등하고 고민한다. 공장의 노동에 참여하지 않으며,
유해 인자를 직접 취급하지 않는다는 이유로 친숙함과 낯섦의 경계
에 있는 나를 체감하며 오늘도 공장을 방문한다.

사진의 무대인 공장은 사회적 풍경들, 그 일부이다. 죽은 기계가
살아 있는 노동을 구축하는 근대적 공장은 자본의 꿈이 실현되는 공
간이다. 푸코에 의하면 학교, 병원, 교도소 등이 감시와 처벌의 공간

이며, 특히 공장은 부랑자를 '성실한 노동자'로 생산하는 내면화 기제이다. 사진 속 장소와 기계들은 노동 과정에서 주입되는 생산성 향상, 최대 효율, 불량 제로, 정리정돈, 상생의 구호들이 자연스러운, 오늘의 자본주의를 보여주는 한 단면이다. 이성의 합리성(=과학/지식), 이윤 추구와 생산성(=이데올로기), 벽과 바리케이드(=권력)를 동원하여 노동을 배제·분할·배치하기 때문이다. 생산 과정의 규율 권력, 협업과 분업의 기술은 노동과 휴식 시간을 구분하여 시간의 연속성을 파괴한다. 모든 동작은 세밀하게 관리되고 컨베이어의 물리적 속도는 개별 노동자의 다양한 육체와 정신을 일률적으로 통제한다. 이제 노동 과정의 규율 속에서 노동자는, 푸코가 말하듯, 생산적이면서 순종적인 주체로 포섭된다. 공장은 인간-노동자에게는 영원히 낯설지만, 회사-노동자에게는 언제나 친숙하다.

언캐니(uncanny), '친숙함'과 '낯섦'이라는 대립적 의미 공존의 기괴함은 공포, 불안, 공황의 감정을 유발한다. 거세당했기에 의식 밖으로 밀려난, 직면하기 부담스러운 무의식의 실재가 일으키는 반응이다. 소비와 분리된 생산, 생산에 가려진 노동 현장은 분명 '언캐니'하다. 일상에 널린 분명한 실체임에도 공간적으로 그리고 의식으로부터 추방되었기 때문이다. 자본주의는 노동은 생산으로, 그리고 생산은 소비로 또다시 감추고 포장한다. 이제, 노동 현장은 추(醜)하고 그른 것으로, 소비 상품은 미(美)적이며 옳은 것이 되었다. 근거 없는 미학의 정치화는 노동자의 권리 요구가 과격해서는 안 되며, 시민의 의사표현은 온건한 방식이어야만 한다는 '도덕적' 당위와 은밀히 아니 공공연히 연결된다. 지금 노동/자는 불쾌한 어떤 것, 결코

김정원, 2013

사진은 영원히 변하지 않을 것만 같은 정적인 현장을 담았다. 노동이 배제되고 기계
와 생산이 중심이 되는 그런 일상의 기록이다. 그러나 변화할 미래를 읽을 수 있다.
왜냐하면 그곳에도 삶을 이어가는 존재들이 있고, 살아감은 어차피 크고 작은 모순
과 다툼들이, 기억과 경험으로 쌓인 시간의 지층들이 불규칙하게 포개진 난장(亂場)
이기 때문이다.(〈작업 노트〉 중에서)

호명되어서는 안 될, 발언권을 상실한 담론이 되어버렸다. 내몰린 현실, 노동자는 이분법적 세계에서 '비천한 생산자'와 '대접받는 소비자' 중 하나만을 선택하라는 '자유'를 은밀히 요구받고 있다. 그리고 양자택일을 거부할 자유, 선택지를 설계할 상상력은 그 가능성마저 거부된다. 동일한 기제로 시민들은 어느새 스스로 노동자임을 부정하거나 노동자의 형제, 친척 혹은 친구라는 사실조차 망각한다. 이렇듯 공장의 담론은 거대한 질서에 복종시키려는 욕망의 흐름과 함께한다. 그렇게 사회화된 욕망은 실재의 모순들을 가리고 복종시킨다. 단일한 의견만을 강요하는 '진리'는 상상력을 꺾고 굴종하는 주체를 남긴다.

내가 늘 다니는 공장들, 노동 현장의 단면을 담았다. 사진에서 노동자는 볼 수 없다. 그러나 그곳에는 일하는 사람들이 있다. 비정규직이 늘고 구조조정이 수시로 이루어지는 게 현실이지만, 분명 그곳에서 그들은 기계를 돌리고 제품을 생산하고 있다. 그래서 사진에서 그들의 흔적을 읽는 것이 어렵지만은 않을 것이다. 사진은 영원히 변하지 않을 것만 같은 정적인 현장을 담았다. 노동이 배제되고 기계와 생산이 중심이 되는 그런 일상의 기록이다. 그러나 변화할 미래를 읽을 수 있다. 왜냐하면 그곳에도 삶을 이어가는 존재들이 있고, 살아감은 어차피 크고 작은 모순과 다툼들이, 기억과 경험으로 쌓인 시간의 지층들이 불규칙하게 포개진 난장(亂場)이기 때문이다.

우리에게는 무수한 별들 중 일곱 개를 발견해, 북두칠성의 이야기를 읽어내었던 오래된 상상력이 있다. 비록 그 이야기가 너무 익숙해져 식상하게 느껴지게 되었더라도, 그 익숙함에는 여전히 우리가

채워야 할 낯선 이야기가 숨어 있다. 도시의 밝은 조명으로 인해 분명하지는 않더라도 태고의 별들은 남아 있다. 이제 우리가 또 다른 별자리들을 읽어내야 할 때이다. 지금까지 친숙했던 것들이 낯설게 느껴지고, 낯선 것들이 친숙한 것으로 받아들이려 할 때 밤하늘의 이야기는 끊임없이 만들어질 것이고, 무수한 별자리들 또한 발견될 것이다. 이제 공장으로 가려져 있으나, 그들이 기계를 돌리고 제품을 생산하고 있다는 당연한 사실이 그렇게 낯설지만은 않을 것이다.

푸코의 철학을 담은 김정원의 사진

사진이 발명될 초기, 사진은 다큐먼트(document)였다. 제국주의는 세계의 곳곳을 하나의 체계로 분류, 정리하고 그 안에서 인종과 문화를 기준으로 우월함과 열등함을 증거하기 위하여 사람들이 과학이라 널리 믿는 사진을 적극 활용하였다. 그러한 전략은 놀라울 정도의 효과를 냈고, 급기야 전 세계로 순식간에 퍼져나갔다. 20세기 세계의 중심으로 부상한 미국에서 사진은 일대 전환기를 맞는다. 대공황을 맞은 미국 사회에서 사회의 혁신을 주창하기 위한 진보적 수사의 일환으로 사진이 동원된 것이다. 초창기와 방향은 다르지만 역시 국가주의 성격의 일환이었다는 사실은 동일하다. 다만, 초기 제국주의 다큐멘트 사진이 좀 더 과학적인 방향에서 대상을 재현했다면, 자본주의가 폭발하면서 인간을 둘러싼 온갖 탐욕과 부도덕이 발전의 이름으로 난무하던 미국에서는 자유주의의 도덕 감성적 차원으로 접근하였다는 점이 다르다. 이후 미국에서 다큐멘터리 사진은

도덕과 양심의 지위를 획득하면서 부도덕을 폭로하고 사회 진보와 혁신을 견인하는 총아로서의 역할을 해왔다. 그러나 그 계몽주의적 다큐멘터리는 사람들에게 불편함을 가져다주었고, 보는 이의 불편함을 자아냈다. 이후 그러한 다큐멘터리가 점차 대중들로부터 멀어져 간 것은 자연스러운 결과였다.

사진사적으로 볼 때, 김정원의 다큐멘터리 사진「공장, 언캐니」는 그 불편함의 다큐멘터리 스타일이 사양길에 접어든 지점에 서 있다. 그래서 그는 공장 현장의 아픔을 기록하되, 기존 다큐멘터리 특유의 도덕적이고 계몽적인 차원으로는 접근하지 않는다. 그러한 성격의 핵심은 그의 시점으로부터 나온다. 그는 사진의 시선을 보통의 사회 참여 다큐멘터리 작가들이 잡는 3인칭 전지자적 시점에 두지 않고, 국외자로서의 1인칭 주인공에 둔다.

근대성을 기반으로 하는 객관적 묘사는 욕망의 시선을 기반으로 하여 성립된다. 바로 다큐멘터리 사진에 흔히 나타나는 도덕과 계몽의 욕망이다. 그 안에는 자기의 시선으로 독자를 설득하려는 수사가 가득 차 있다. 하지만 김정원의 시선은 그러한 객관과 보편의 시선이 갖는 그 자의성과 계몽 이념의 일방성이 존재하지 않는다. 사진 하나하나도 그렇지만「공장, 언캐니」그 자체가 사진 '예술'의 '보편적' 문법에 잘 어울리는 매끄러움을 보여주지 않는다. 이성을 기반으로 하는 일방적 제시보다는 감성을 기반으로 하는 상호 소통을 추구하고자 하는 생각이 도처에 녹아 있다. 어눌한 목소리가 정감 있고, 눌변이 소통을 잘하는 법, 그것이 김정원식 다큐멘터리 사진의 세계다.

「공장, 언캐니」의 서사를 구술해 주는 사람이자 촬영자인 김정원은 공장을 생산성과 파멸성이 공존하는 곳으로 인식한다. 그래서 그는 공장을 기이하고 묘한 곳으로 느꼈고, 이 감정으로부터 그의 「공장, 언캐니」가 태어난다. 그는 공장의 노동에 참여하지도 않고 유해한 여러 인자를 직접 취급하지도 않음으로써 친숙함과 낯섦의 경계에 있는 듯하다 했다. 그러면서 공장은 인간-노동자에게는 낯설지만, 회사-노동자에게는 친숙하다고 했다. 그는 그렇듯 언캐니한 모습으로 자신 앞에 서 있는 공장을 시간의 흐름 속에서 기억과 경험이 불규칙하게 포개진 난장(亂場)을 본다. 이질적이고 혼종적인 포스트모던의 현장이다. 우리 모두에게 그렇게나 익숙한 근대성의 총아인 생산 현장에서 사라진 인간을 찾아보는 일이 그의 말대로 낯설고 그래서 기이하다.

언캐니는 프로이트가 규정한 개념이다. 그는 원래 친숙한 것이 어떤 연유로 인해 억압되어 감추어졌다가 다시 나타남으로써 낯설어진다는 것이다. 작가 김정원은 이러한 공장의 언캐니함을 공장의 규율적이고 전체 지향적인, 그리고 통제하고 억압하는 본성에서 찾았다. 푸코가 말하는, 전체 속에서 억압받는 개인을 주제로 삼은 것이다. 작가 김정원이 찾은 푸코 사상의 근간은 근대성이 항상 부르짖었듯 주체가 세계를 만드는 것이 아니라 세계에 의해 주체가 만들어진다는 사실에 있다. 그는 푸코가 찾은 전체성에 억압된 단독성을 가진 개인의 자유를 이미지로 재현한 것이다. 대량 생산과 효율의 제고를 위해 세운 일률적 시스템, 그 위에서 일관되게 내리 쪼는 집단 체제, 개체의 시선 즉 빈틈과 어긋남을 허용하지 않은 전체적 응

시를 작가 김정원은 몇몇 오브제를 통해 기호학적으로 풀어 묘사한다. 과학적 증거도 아닌, 그렇다고 진실의 폭로도 아닌 커뮤니케이션의 일환으로 묘사한 그의 다큐멘터리 사진 세계는 그래서 전혀 불편하지 않다.

작가 김정원은 직업 환경을 업무로 삼는 현직 의사다. 그래서 그는 직업인으로서 항상 공장을 찾고, 그 덕에 항상 공장의 풍경을 접하게 된다. 생업이 있는 아마추어 작가로서 다큐멘터리 사진 작업을 할 만한 역동적인 현장을 항상 접할 수 있다는 사실은 행운이다. 이는 좋은 다큐멘터리 사진 작품이라는 것은 대상에 대한 진정성, 그것을 바라보는 시각의 독창성, 그것에 접근하는 치열한 자세 그리고 긴 시간의 투자를 통해 이루어낼 수 있기 때문일 것이다. 이러한 요소를 실천할 수만 있다면 그 작가는 상당한 수준의 반열에 오르게 된다. 이 점에서 산업재해 전공 의사 김정원은 사진가로서 좋은 주제의 현장을 가진 행운아다.

사진 예술 세계에서 흔히들 하는 말로, 하늘 아래 새로운 것은 없다는 게 있다. 이미지의 홍수 속에서 원본이란 존재할 수 없는데다가 나아가, 복제본이 더 원본과 같은 역할을 하는 현대 사회의 문제를 지적하는 말이기도 하지만, 200년이 다 되어가는 사진의 역사에서 이제 카메라라는 과학의 기계로 더 이상 독창적으로 찍을 수 있는 주제나 표현 양식이 있을 수 없다는 말이기도 하다. 예술이란 독창성이다. 그런데 그 독창성이란 무엇인가? 결코 하늘에서 뚝 떨어지는 것도 아니요, 땅에서 쑤욱 캐낼 수 있는 것도 아니다. 그렇다면 어디서 어떻게 찾을 것인가? 나는 주제나 양식이 아닌 새로운 해석

에서 독창성을 찾아야 한다고 믿는다. 기존의 주제와 양식을 새롭게 읽는 것, 그것은 사진 예술이 인문학의 토대 위에서 새로움을 이룰 수 있을 것이라는 의미다. 이 점에서 푸코 인문학의 깊은 샘에서 길어낸 김정원의 「공장, 언캐니」는 다큐멘터리 사진 예술의 새로운 지평을 열 수 있다고 믿는다. 그리고 그것은 켜켜이 쌓인 시간 속에서 이루어질 것이라 믿는다.

제3장 「어머니의 땅」 그리고 반다나 시바

김호영의 작업 노트

우리나라에서 가장 오래된 핵발전소인 고리 원전 1호기로부터 내가 사는 마을까지는 직선으로 20리 거리인데 그 중간에 문중마을이 있다. 그곳은 너른 구릉지와 청정 해안이 좋은 작은 반농반어촌이다. 일광에 정착한 후 골프장이 많은 우리 마을보다는 파 냄새와 미역 냄새가 좋은 문중마을을 자주 찾게 되었다. 문중마을은 밭농사와 바다 농사가 두루 풍요로운 곳이다. 여느 시골마을이 다 그렇겠지만, 건강이 허락하는 한 육체노동을 아끼지 않는 마을사람들을 만나면 땅 냄새가 향수처럼 베여 있다. 밭이랑에서 만난 김 노인과 볕을 함께 쬐면서 이런저런 이야기를 나누다 일손을 잠시 멈추고 시야에 들어오는 건너편 고리 원전을 보면서 담배 한 개비를 꺼내 문다.

문중마을에서 변화가 일어나기 시작한 것은 1971년 안전모를 쓴 남성들이 인근 고리(古里)에 나타나면서부터였다. 그곳에 원전을 건설하면서 안전모를 쓴 남성들은 자신들이 안전 파수꾼임을 강조했

고 발전소를 짓는 대가로 이 마을과 인근 지역 주민에게 전기 요금을 할인해 주었고 건물을 지어주었다. 원전과 상관없이 농사와 바다 일은 계속되었으나 주민들 사이에서 작은 갈등이 생기기 시작하였다. 여러 곳에서 원전을 찬성하는 사람과 반대하는 사람이 생겼고 그 틈에 안전모들이 있었다. 일반적으로 외부의 위험이 있을 때는 내부 갈등이 소멸되기 마련인데, 갈등의 원인이 외부에서 시작될 경우 다르다. 30여 년이 지나면서 안전모들이 깎아준 전기 요금임에도 불구하고 마음 편히 전기를 사용하지 못하였고, 국가의 전기 절약 캠페인에 누구보다 잘 호응하며 살았다. 대신 이전까지 몰랐던 불안감이 있었는데 안전모들은 그 불안감을 씻어주기 위해 공중목욕탕을 지어주었다. 그런데 하필이면 그 목욕탕이 3년째 완공 준비 중이다.

마을사람들은 약속한 수명이 다한 그 원자력 발전소를 10년 더 가동하는 것도 이해할 수가 있고, 바로 옆에다 더 큰 원자력발전소를 잇달아 건설하는 것도 이해하지 못할 것은 아니라고 한다. 그런데 다만 한 가지, 왜 하필이면 이곳이었을까? 안전하다는 그 시설을 안전모들이 사는 동네에 지을 수는 없었을까? 마을사람들은 직감적으로 안다. 그 시설이 결코 안전하지 않음을. 겉으로는 여느 마을과 같이 편안하고 조용한 보통의 마을이지만 아무도 모르는 사이, 그들 스스로도 무시하는 사이 핵시설에 대한 불안이 싹트고 그것이 공포로 스멀스멀 커져가고 있다.

싼 전기보다 땅이 중요하다. 땅이 생명이지 전기가 생명은 아니지 않는가? 나는 이 대목에서 환경운동가 반다나 시바의 「에코페미니즘(Ecofeminism)」을 생각한다. 반다나 시바의 에코페미니즘은 근대

김호영, 2013

겉으로는 여느 땅과 다르지 않는 그저 평범한 마을, 핵발전소는 30년이 넘는 시간 속에 너무나 익숙해져 그냥 잊고 살아가는 하루. 그렇지만 사람들 마음 한 구석, 한 구석에 드리워진 불안의 그림자를 사진으로 표현하고 싶었다. 사진 속에 무기력함과 답답함을 담는다.(〈작업 노트〉 중에서)

를 거친 현대 사회가 소비보다 생산 중심의 경제활동을 하고, 그래서 지구상에 생산물의 과잉을 가져와 파괴와 자멸로 이어진다는 사실에서 출발한다. 넘쳐나는 물질에 대한 경고인 셈이다. 자본가들은 과잉 생산물을 처분하기 위하여 다양한 창조적인 과잉 소비 아이디어를 연중 공모한다. 그 과잉 생산은 지구 환경을 무차별적으로 파괴하고 경제적 약자를 차별적으로 대우한다. 시바는 이 모순을 해소하기 위하여 남성 중심의 개발 방식을 지양해야 한다고 강조한다. 항상 핍박받은 어머니의 상(像)을 가지고 물질 과잉의 생산만능주의와 싸우자는 것이다. 어머니의 땅, 모든 생명의 근원으로 돌아가자는 외침이다.

시바는 남성 중심의 환경 파괴적인 약탈 행위에 제동을 거는 방법으로 자급적 관점에서 경제활동을 할 것을 요구한다. 우리가 먹고 살 수 있을 최소한의 것만큼만 생산하여 자연과 공존하며 살자는 것이다. 그래서 우리가 영위하는 경제활동의 주요 목표는 상품의 생산이 아니라 적절한 소비에 두어야 하고, 적절한 소비를 통해 상품 생산을 최소화하여 환경을 보호해야 하는 것이다. 이러한 방식을 통하여 자연과 공생하는 상호협력적인 관계를 도모할 수 있어야 우리가 제대로 사는 것이다.

그런데 지금 우리 현실은 어떠한가? '안전모를 쓴 남성들'은 대량 소비를 위해 다수를 희생시키며, 자연을 파괴한다. 오로지 그들 소수의 풍요를 위해서. 그 안전모 추종자 역시 그들만의 풍요를 찾아 안전화를 신을 각오가 대단하다. 그러나 우리는 안다. 풍요의 그릇을 키우기보다는 자족의 그릇을 키워야 모두가 행복한 미래가 보장된다는 사실

을. 풍요에 대한 욕망은 끝이 없고 그 풍요가 행복을 가져다주는 것은 결코 아니다. 문중마을 사람들이 불안을 안고 사는 것도 바로 여기에 있다. 전기 요금이 비싸서도 아니고, 물질이 부족해서도 아니다. 궁극적으로 그들이 추구하는 행복은 땅과 바다와 함께 평화롭게 유지해 온 인간 공동체 속에 있다는 사실을 알게 된 것이다. 환경과 생명을 중시하는 삶이라는 것이 그리 거창한 것이 아닌 나와 이웃 그리고 자연이 함께 어우러져 사는 삶이라는 것을 알게 된 것이다.

'어머니의 땅'에 사는 문중마을 사람들은 웃으며 파를 심고, 마음 편히 미역을 채취할 수 있을까? 겉으로는 여느 땅과 다르지 않는 그저 평범한 마을, 핵발전소는 30년이 넘는 시간 속에 너무나 익숙해져 그냥 잊고 살아가는 하루. 그렇지만 사람들 마음 한 구석, 한 구석에 드리워진 불안의 그림자를 사진으로 표현하고 싶었다. 사진 속에 무기력함과 답답함을 담는다. 이것이 내가 「어머니의 땅」을 작업한 이유다.

반다나 시바의 철학을 담은 김호영의 사진

사진은 대상을 기계적으로 재현하는 것이기 때문에 그 사진 한 장으로는 사진가가 전달하고자 하는 의미를 적확하게 전달하기가 어렵다. 보는 사람마다 느낌이나 찔림이 달라지기 때문이다. 그렇지만 그 사진을 여러 장으로 배치했을 때는 조금 달라진다. 뭔가 공통된 이야기가 만들어질 수 있다. 사진이 갖는 본래적 특질인 시각적 자유를 틀어막으면서 스토리텔링의 새로운 수단이 계발된 것이다. 현상 인화 절차에 사진가가 직접 개입을 하는 것 또한 사진가가 적확

한 의미 전달을 하려는 수단 가운데 하나고, 제목과 작업 노트를 제시하는 것도 그러한 수단 가운데 하나다. 그렇지만 뭔가 의미를 전달하는 방식 가운데 가장 보편적인 것은 바로 사진을 여럿으로 배치하는, 이른바 포트폴리오라는 수단일 것이다.

일정한 수의 사진을 연작으로 구성해 내러티브를 만들어내는 포트폴리오 사진 작업은 그 구성 방식이 몇 가지 있다. 연극에서 미장센에 역점을 두듯, 서로 다른 내용의 장면을 가진 이미지로 내러티브를 만드는 수도 있고, 동일한 내용이나 느낌을 주는 이미지를 연속적으로 배치하는 방식도 있다. 혹은 그 두 방식을 교묘하게 섞는 것도 있고, 또 다른 방식이 있을 수도 있다. 글의 역할을 이미지 묶음이 하는 것이다.

사진가 김호영의 의미 전달 방식은 같은 이미지를 연속적으로 나열하되 특별한 내러티브를 구성하지는 않는 것이다. 모두가 다 토톨로지(tautology, 동어반복)이다. 대상이 예술적 가치를 직접적으로 드러내지 않는다는 점과 가치중립적이고 중간자적 입장에서 말하고자 한다는 점에서 유형학적 사진과 비슷한 효과를 추구하긴 하나, 그렇다고 해서 대상의 형태적 공통점을 하나로 분류하여 구성하는 유형학적 사진이라고 말할 수는 없다. 그의 사진은 사건을 재구성하고자 하는 특정한 내러티브를 만드는 어떤 사건을 기록하거나 과정의 선후를 연속으로 보여주는 형태의 다큐멘터리는 아니다. 그의 사진은 이미지 한 장 한 장이 주는 어떤 느낌을 중첩적으로 배열하여 총체적인 감성을 재현하고자 하는 다큐멘터리 작업이다. 독자는 제목이나 작업 노트가 없이는 그 의미를 전달받을 수는 없지만, 이미지를

보고 난 후 제목과 작업 노트를 읽으면 받는 느낌과 의미 전달이 훨씬 강하게 오는 방식이다.

그렇다면 작가가 말하는 어머니로서의 땅, 돌아가야 할 품으로서의 땅, 그 땅을 둘러싼 불안이 점차 엄습해 오는 상황을 작가는 어떻게 기계를 통한 이미지로 표현했을까? 그것은 사진이 할 수 있는 가장 고전적 방식인 구도와 기호학적 의미 부여를 통해서 이루어진다. 그의 사진은 상당히 회화적이다. 그런데 회화의 고전적 문법을 살짝 어긋 내는 수법을 쓴다. 보통의 풍경 사진이 갖추는 구도 즉 황금비율이라든가, 소실점이나 지평선의 위치를 약간 어깃장 내는 방식이다. 그래서 하늘 배경이 고전적인 구도보다 조금 더 넓다. 근대 회화에서 소실점이란 관찰자의 위치와 시선에 의해 규정되는 것이고 그것을 통해 모든 이미지의 구성과 배열이 결정된다. 그리고 그 소실점과 지평선은 상하좌우 1/3 지점에서 형성되는 것이 가장 편안한 느낌을 준다. 그런데 김호영은 이러한 전통적 인습을 살짝 벗어나고자 한 듯 보인다. 전선이나 그림자 같은 것을 배제하지 않고 중앙이나 전면에 위치시키거나 장면의 구도가 살짝 불균형적이라는 점도 마찬가지다. 콘트라스트도 강하지 않고 전체적으로 톤이 밋밋함으로써 구도의 불균형과 상승효과를 이룬다. 전통적 방식을 충실히 따르지 않음으로써 관람자로부터 뭔가 불안감을 조성하려는 의도로 보인다. 농촌의 풍경을 통해 편안하고 포근한 느낌을 받는 전통적 회화의 인습에 젖어 있는 독자들에게 그 인습을 지키지 않음으로써 불안감을 주려 하는 방식으로 읽힌다. 그림 같으면 밭고랑을 좀 일그러지게 그린다거나 하늘을 다른 색으로 칠한다거나 하는 방식의

감각적 충격을 가져올 수 있겠지만 사진의 고유한 방식에 천착하고
자 하는 사진가는 그러한 개입을 하지 않는다. 할 수 있는 것이라고
는 구도의 배치와 기호를 통한 의미 부여 정도일 것이다. 사진이 여전
히 회화의 미학 담론으로부터 자유스럽지 못하는 상황에서 그것을 자
기대로 이용하는 방식이 의미 있게 다가온다는 것이다. 사진을 생업으
로 하지 않는 아마추어 사진가가 할 수 있는 매우 건전한 양식의 사진
적 의미 전달 방식일 것이다.

　사진가 김호영의 작업을 화룡점정의 과정이라 치면, 용의 눈은 밭
한가운데 생뚱맞게 서 있는 공중목욕탕을 찍은 사진이다. 구도에 관
계없이 주 대상이 주변 대상과 전혀 어울리지 않아, 존재로서 불안
감을 보여준다. 다른 사진들이 회화의 인습 안에서 편안하고 평화스
럽게 보이는 가운데 어딘가 모르게 불안감이 내재되어 있는 듯함을
보여주려 했다면 목욕탕이 있는 풍경은 그 자체가 불안하다. 논밭을
일구면서 평화스럽게 살아가는 마을에 아무런 필요도 없는 도시적
건물이 들어서 있는 풍경 그 자체가 불안감을 조성한다. 대상 자체
가 불안을 가지고 있다면 그것을 재현하는 특정한 방식이 특별할 필
요는 없을 것이다. 사진가가 할 일은 그 불안의 존재 그 자체를 그대
로 모사해서 보여주는 것이다.

　'불안'이란, 사실을 감추고 그 위에서 만들어진 편안함에서 온다.
그리고 그 사실은 '핵'이 아닌 '원자력'이라 지어진 이름과 연루되어
있다. 'nuclear'를 '핵'이라는 엄연한 정상적 번역어가 있음에도 그 어
휘를 사용하지 않고, 생뚱맞는 '원자력'이라 이름 지은 것은 핵폭탄이
주는 두려움이 사람들의 뇌리에서 가시지 않았기 때문이다. '핵'이라

는 어휘는 "핵폭탄을 머리에 이고 산다는 말이냐"는 진실을 드러내는 불편한 일에 기폭제가 될 수 있지만, 역으로 '원자력'은 21세기 무지개와 파랑새의 세계를 열어주는 창으로 비칠 수도 있기 때문이다. '불안'은 바로 거기에 있다. 핵은 그것이 무기이든 발전이든 같은 것이다. 그래서 핵이 평화를 의미할 수 없다. 생산 과잉을 향한 핵이 공동체적 삶의 원형을 추구하는 평화의 토대가 될 수 없기 때문이다. 여기에 사진가 김호영이 환경운동가 반다나 시바를 원용하는 이유가 있다. 평화는 오로지 땅을 어머니로 섬길 때만이 가능하다.

핵의 문제를 반다나 시바가 창출한 문명의 대상이 아닌 생명의 자연으로서 존재하는 땅의 개념을 가지고 풀어냈다는 점에서 김호영의 재현 방식은 주목받을 만하다. 그로부터 나오는 은유적 방식이 잘 드러난 작품이다. 사진 비평을 하는 내가 가장 좋아하는 사진의 맛이란 드러내지 않은 채 드러내는, 공유하지 못한 채 공유하는 이야기 전달 방식에 있다. 이미지 자체가 좋은 것은 그 이야기 전달 방식이 뛰어날 때 덧보이는 것일 뿐 그 자체가 독립적 가치를 가질 수는 없다고 본다. 김호영이 핵발전소를 머리 위에 이고서도 하루하루를 편안하게 살아가는 사람들의 불안을 '좋은' 이미지에 의존하지 않은 채 재현한 것은 작가 스스로 그 대상을 '좋은' 이미지와 같이 인위적이지 않은 것으로 보았기 때문일 것이다. 있는 그대로를 재현하는 사진. 그것으로 뭔가 하고 싶은 말을 멋지게 할 수 있는 사진. 그런 사진 작업을 하는 풍토를 아마추어 사진가들로부터 찾는다. 예술성과 작품성에 목 매지 않는 사진 작업, 김호영의 「어머니의 땅」은 그런 사진들 가운데 하나다.

제4장 「큰 아름다움은 말이 없다」 그리고 장자

조기호의 작업 노트

누구나 옛 것에 눈길이 머물기 시작할 때가 있다. 경주 황룡사 옛 터를 찾을 때도 그랬다. 그냥 무심하게 옛 절터에 이끌린다. 황룡사 지의 아무것도 없는 듯한, 텅 빈 아름다움이 내 발걸음을 끌었다. 무 슨 아름다움일까?

바람이 불 때마다 흔들리는 갈대, 활짝 핀 꽃도 좋지만, 무정한 돌 의 세월을 뚫고 올라와 자신의 흔적을 고스란히 나타낸 석화(石花) 의 화려한 자태를 볼 수 있어서 더 좋다. 문득, 유채꽃과 폐사지가 묘 한 대비를 이룬다. 쓰러질 듯 서 있는 당간지주, 형태를 알 수 없이 무질서하게 버려진 초석들, 무심코 버려진 듯 흩뿌려진 잡초가 오래 된 영화의 그 세월 속으로 날 이끈다. 카메라를 든다. 사진으로 위로 될 수 있을지 생각하며 긴 시간을 홀로 서성거린다.

절터를 복원하면서 보기 쉽게 하려 구획을 반듯반듯하게 나눠놓은 것이 어색하다. 자연 속에서 인위를 보니 마음이 이렇게 걸리는 걸

까? 직선으로 쭉 놓인 주춧돌을 하나하나 밟아가며 생각한다. 지금은 사라지거나 텅 빈 것에서 예전에 가득 채워졌던 것들을 바라보면서. 자연은 나에게 아름다움을 주는구나. 형언할 수 없는 아름다움을. 참으로 큰 아름다움이다.

천년도 훨씬 전에, 신라시대 사람들이 이곳을 설계하고, 조성하고 건축하면서 기뻐했던 마음은 어떤 것이었을까? 9층이나 되는 목탑을 세우고, 600년 동안 부처님 앞에서, 탑을 돌면서 기원했던 신라시대 그리고 이후 고려시대 민초들의 기도하는 마음은 어디로 갔을까? 탑을 불태우고 대웅전을 무너뜨리던 몽골군의 마음은 어떠했을까? 시대마다 달랐던 각각의 마음들을 본다. 이미 긴 세월 속에 묻혀 말없이 잡초, 꽃으로 피어나는 그 마음들을 자연 속에서 본다. 그리고 들꽃들의 잔치를 보며 현세를 살고 있는 나를 돌아본다.

세상은 여전히 강대국들의 각축장이다. 아직도 세상을 지배하는 논리는 파워게임이다. 틀 속에 갇혀 지난 역사의 오류를 망각한 소위 사회 지도층이라는 자들이 저지르는 망나니 작태를 보면서 우리의 좌표는 어디를 향하고 있는가를 생각한다. 정말 우리는 어디를 향하고 있는가? 폐사지에서 세상을 돌아본다. 어깨에 멘 카메라가 무심하다.

장자(莊子)는 "천지에는 큰 아름다움이 있으나 말이 없다."고 했다. 내가 보는 아름다움이 이런 것일까? 알듯 모를 듯 마음속에 담아두었던 장자가 황룡사 옛 절터 그 쓸쓸하고 무거운 자연 속에서 날 잠잠하게 한다. 황룡사지가 날 그렇게 한다. 텅 비고 흔적만 남은 절터에는 이런저런 말, 여기저기서 들려오는 소리가 필요하지 않았다.

조기호, 2014

장자는 "천지에는 큰 아름다움이 있으나 말이 없다."고 했다. 내가 보는 아름다움이 이런 것일까? 알 듯 모를 듯 마음속에 담아두었던 장자가 황룡사 옛 절터 그 쓸쓸하고 무거운 자연 속에서 날 잠잠하게 한다. 황룡사지가 날 그렇게 한다. 텅 비고 흔적만 남은 절터에는 이런저런 말, 여기저기서 들려오는 소리가 필요하지 않았다.(《작업노트》 중에서)

290

바람 소리만 '횡' 하고 지나가거나 가끔씩 새소리만 들릴 뿐이다. 세상이 만들어낸 것은 다 사라지게 되어 있구나. 거대한 당간지주와 지대석으로 자신의 옛 모습과 크기를 가늠케 하고, 전해지는 이야기가 바람이 되어 드러낼 뿐이다. 나머지는 오롯이 황룡사지를 방문하는 자들의 몫이다. 지난 시절 이곳을 거쳐간 모든 사람들이 그러했듯이 이곳을 찾는 발걸음 숫자만큼 각자의 상상으로 만들어질 것이다. 우리 모두의, 나만의 황룡사가 만들어질 것이다. 정해진 황룡사가 있고 우리가 그것을 보는 것이 아니라 우리가 각자 지어내고 상상하는 속에서 황룡사가 있고 각자 그 황룡사를 그려내는 것이다. 상상이 만들어낸 아름다움이다.

옛 절터는 남은 흔적으로 그 화려함과 번성의 덧없음을 무심하게 드러낸다. 신라시대 4대 왕 93년에 걸쳐 조성되어, 고려 고종 25년 몽골 침략으로 소실될 때까지 무려 600여 년 세월 동안 번성했던 사찰. 그 거대 사찰조차 이렇듯 무상한데 100년도 못 사는 사람의 삶이야 말해서 무엇 하랴? 『장자』 제물편(齊物篇)에 나오는 호접지몽(胡蝶之夢)은 이런 무상함을 잘 이야기하고 있다.

어느 날 장자가 꿈을 꾸었는데 꿈속에서 자신이 나비가 되어 꽃밭을 날아다니는 것을 보았다. 그런데 꿈을 깨어보니 자신은 장자라는 사람이었다. 그 순간 장자는 이렇게 생각한다.

나 장자가 나비의 꿈을 꾼 것인가?
나비가 장자라는 인간이 되는 꿈을 꾸고 있는 것인가?

꿈을 깬 장자는 의문을 품는다. 세상이 꿈인가, 꿈이 세상인가? 장자는 꿈과 현실을 구분 짓는 것 자체가 의미 없음을 깨닫는다. 인생무상이로다. 드러냄과 드러내지 않음, 아름다움과 추함, 본질과 현상, 안과 밖은 과연 존재하는가? 경계, 구별, 권력, 소유…… 이런 것은 도대체 뭐라는 말인가? 호접지몽은 세상을 달관하는 자의 웅변이아니다. 세상을 사람답게 살아보려는 자의 눌변이다. 황룡사지 당간지주와 유채꽃 사이를 나비가 날아다닌다.

세월은 모든 것을 무위자연(無爲自然)으로 만들어 버린다. 황룡사가 있었을 때 이곳은 주변 어느 곳보다 번성했을 것이다. 하지만 천년도 못 버티고 황폐화되었고, 다시 천년도 안 된 지금의 모습은 차라리 자연에 가깝다. 솜씨가 훌륭한 석공이 만들었을 주춧돌, 지대석, 당간지주 등 남은 흔적들도 지금은 유채꽃과 갈대 사이사이에 버려진 듯 섞여 있다. 전혀 어색하지 않다. 수만 년 제자리가 원래 그 자리였던 것처럼 자연스럽다. 금강역사(金剛力士)인지 불보살(佛菩薩)인지 탑신에 새겨져 있는 조형은 사람이 만들었지만 어느덧 자연이 되었다. 세월의 힘인가? 그렇다면 다시 600년이 지난 뒤 이곳의 모습은 어떨까? 그때도 여기에 사람이 있을까? 내가 있을까? 모를 일이다. 다만 예전에도 그랬고 지금도 그러하듯이 꽃은 피고 또 지겠지.

장자의 철학을 담은 조기호의 사진

장자가 꿈을 말하는 것은 그가 세상을 나와 타자의 관계로 본다는 것을 의미한다. 꿈이란 결국 깨어나야 하는 존재이지, 그 속에 머무

르거나 회피해야 하는 존재는 아니다. 타자를 그냥 있는 그대로 무심하고 무감각하게 관조하고 그를 바탕으로 세상을 초월하려는 태도가 아니고 그 타자와의 직면을 두려워하지 않고, 세상이라는 물질을 허탄한 형이상학이나 말장난으로 넘어가려 하지 않겠다는 강력한 의지를 비유적으로 표현한 것이다.

　세상에는 절대적이라는 게 있을까? 세상에는 영원하고 불변하는 어떤 본질이 있을까 하는 문제는 장자를 비롯한 숱하게 많은 사상가들이 머리를 싸매고 고민한 문제다. 장자는 절대성이란 존재하지 않는다라는 생각을 했다. 세상에는 본질이 없고 무한히 변화하는 현상만 존재하니, 타자에 대해 상황에 따라 달리 대하는 상대주의적 태도가 옳다고 봤다. 내가 나비일 수도 있고 나비가 나일 수도 있지 않은가는 결국 너에게 옳은 것이 진정 옳은 것이 아니고 우둔한 내가 진정 우둔한 것이 아니다라는 말을 하고 싶었던 것이다.

　사진가 조기호는 지금은 흔적만 남은 황룡사 옛 절터에서 그 무상함을 문득 느꼈다. 세상은 여전히 파워게임이라는 힘의 논리 위에서 움직이고 돌아가지만, 그것은 이미 자신의 눈앞에서 흔적의 이치로 남아 있지 않은가? 1,000년 전의 그 어마어마한 권력이 지금은 한낮 자연의 흔적으로 가버리는 이 세상의 이치를 느낀 것이다. 자연의 그 큰 것이 결국 아름답다는 것은, 너에게는 권력이 영원불멸의 것으로 보일지는 몰라도, 지금 보듯 그 또한 지나가리라는 깨달음을 말하는 것이다. 허망하지만 위대한, 바로 그 자연이 된 옛 절터에서 느낀 것이다. 그리고 그것이야말로 가장 큰 아름다움이라는 것을 알게 된 것이다. 새삼스러움 속에 자리하는 앎이다.

전업 사진작가가 아닌 아마추어 사진가를 짓누르는 가장 무거운 부담은 아마 작품성이라는 이름으로 말하는 창의성일 것이다. 소위 예술에서의 아름다움을 구성하는 형식과 내용에서 주로 형식에 대한 고민이다. 죽어가는 짐승의 시체를 유리 상자 안에 넣어놓고 그 부패하는 과정을 보여주는 방식은 현대 미술이라는 이름으로 도전적이고 창의적이라는 평가를 받을지는 모르겠지만 적어도 우리에게 아름다움을 주지는 않는다. 마찬가지로 사회 변혁과 혁명을 만들어내기 위해 남에게 그 어떤 불편함과 고통을 주든 말든 관계치 않으면서 오로지 목적을 위해 피를 토하듯 쏟아내는 그 예술의 세계에서도 나는 별다른 감흥을 받지 못한다. 그들이 아름다움이란 평범한 자연스러움에서 나온다는 사실을 무시하는 것이 불편해서다. 그 안에서 즐거움과 희망 그리고 추억과 공감을 나누는 것, 그것이 아름다움이고, 자연이다.

아름다움이란 있는 어떤 것을 강제하고 그것을 설명하고 그것을 따르도록 하는 존재가 아니다. 그것은 만들어진 것도 아니요, 이치에 따라 정해진 것도 아니요, 어떤 본질을 갖는 것도 아니다. 아름다움이란 이렇다라고 규정하는 순간 그것은 이미 아름다움이 아니다. 사진가 조기호는 그 옛 절터에서 상상으로 만들어내는 황룡사를 그려본다. 황룡사가 과거에 이 자리에 있고 없고, 어떻게 있었고의 여부가 중요한 게 아니고, 지금 들꽃과 바람이 자아내는 대자연의 소리 속에서 각자 지어내는 상상으로 황룡사를 만들어내 보는 것이 의미 있는 일이다. 완결된 것도 아니고, 정해진 것도 아니다. 그냥 있는 그대로 만들어 가는 것이다. 상상의 아름다움, 그것이야말로 예술이

요, 아름다움 아니겠는가?

　카메라는 기계다. 그것은 텍스트가 따르지 않는 한 아무런 말도 독자적으로 할 수 없는 이미지를 만들어낸다. 그래서 그 이미지는 절대적 이치나 어떤 본질의 형이상학을 재현할 수는 없다. 그것은 기록을 남기는 자료를 만들어낸다지만 사실 그것은 차라리 기억을 향해 문을 열어주는 매체가 된다. 사진이라는 이미지를 바라보면 누구나 느낌이 다를 수밖에 없는 상대주의의 세상이 열린다. 그리고 사람들은 사진 안에서 흘러가버린 시간의 슬픔을 마음에 담는다. 일목요연하지 않은, 정리될 수 없는, 마치 꿈과 같은 슬픔의 시간들이 마음이라는 물 속을 물고기처럼 헤엄쳐 간다. 이러한 사진과 독자의 관계는 장자가 말하는 삶과 앎의 관계와 닮았다. 삶이 유한하듯 사진은 제한적이고, 앎이 무한하듯 사진의 느낌은 끝이 없다. 장자가 진리란 이러이러하다라는 절대론, 형이상학을 거부하듯, 사진 또한 좋은 사진이란 이러이러 해야 한다는 절대적 평가를 거부한다. 무심한 듯 던지는 사진, 많이 본 듯한 사진, 어디서 들어본 듯한 이야기 그 안에 끝없이 펼쳐지는 사진 세계가 있다. 사진가 조기호가 사진으로 사유하는 장자의 세계는 이러하다.

　흔한 말이지만, 누구나 할 수 있는 말이지만, 결국 문제는 조화다. 흔하디흔한 형식이라도, 누구나 생각할 수 있는 내용이라도, 평범한 일상의 느낌일지라도 모나지 않게 그저 그렇게 어우러짐 속에서 나에게 소중한 것이라면 더할 수 없이 아름다운 것이다. 반드시 크고 새로운 것만이 아름다운 것은 아니다. 작고 흔한 것이 아름다운 것일 수도 있다. 사진가 조기호는 그것을 자연의 무위지치에서 찾고,

그것을 황룡사 옛 절터에서 본다. 사진을 찍는 사람이라면 누구나 한 번쯤은 찍어본 곳, 폐사지, 그곳에 가면 누구나 한 번쯤은 생각해 보았음직 한 인생무상, 그 흔하디흔한 형식과 내용으로 사진을 읽는 사람들로 하여금 가슴 찡하게 만들 수 있는 것이야말로 사진가 조기호의 행복이다. 그것이 그대로 장자를 닮게 한다.

이것이야말로 아마추어 사진가가 카메라를 둘러메고 누릴 수 있는 최고의 삶이다. 그의 삶과 앎이 숱한 사람들로 하여금 이번 주말에도 폐사지로, 자연으로 나가게 할 것이다. 이것이 아마추어 사진가로 사는 멋진 삶이다.

제5장 「붉은 망토의 시간 여행자」
그리고 마르틴 하이데거

길범철의 작업 노트

 동티베트 야칭스(亞靑寺), 그곳을 찾았다. 생의 기로에서 신을 제외하고 죽음을 피할 수 있는 것은 없다는 그곳에서, 어떤 것과도 바꿀 수 없는 삶의 조각 일부를 그곳에서 보낼 수 있을까 하는 마음으로 찾았다. 태어남은 그 이후부터 죽음을 향해 달려가는 것. 거역할 수 없는 생의 열차에 몸을 싣고 가르침 너머의 종착역을 향해 내달리는 것, 나는 그들의 그런 생의 열차에 탑승해 보기로 했다.

 반달눈썹을 그리며 깔깔거리는 얼굴, 웃을 때 보이는 누런 이, 저마다 다른 손톱의 모양, 붉은 승복에 녹아 있는 어둠이 섞인 향냄새, 신비로웠다. 그리고 그들의 삶과 마주한다. 언젠간 사라질 그들을 위해 존재감을 표현해야만 했다. 숨겨진 삶의 장막을 거둬내고 문턱으로 들어서는 순간 몸의 신경들은 의문의 실타래를 만들어냈다. 그리고 묻고 싶었다. 도대체 무엇이 그들을 이 척박한 땅에 모이게 만들었는가? 숙명이란 무엇이며 탐색의 길은 무엇이란 말인가?

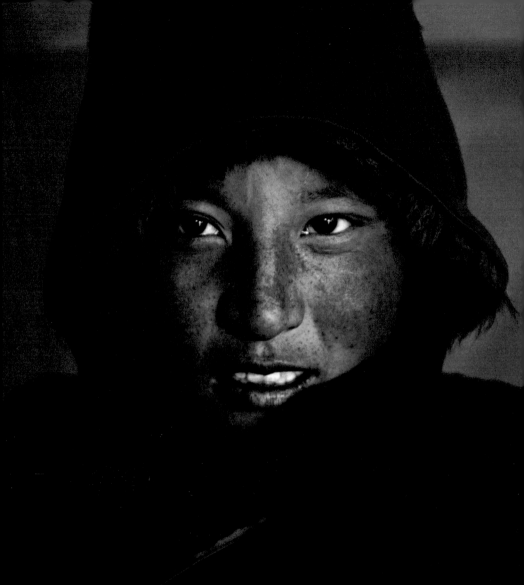

길범철, 2012

마르틴 하이데거가 말한 "모든 물음은 일종의 찾아 나섬"이라는 말은 직접적으로 이들과 대면해야 하는 이유다. 그의 말을 빌리자면 모든 찾아 나섬은 찾고 있는 것으로부터 자신의 방향을 미리 제시받는다. 물음은 존재자를 '그것의 사실과 그리 있음'에 있어 인식하려는 찾아 나섬이다. 인식하는 찾아 나섬은 물음이 향하고 있는 그것을 밝게 파헤쳐 규정함이기에 '탐구'가 될 수 있다. 물음은 어떤 것에 대한 물음으로서 자신에게서 '물어지고 있다는 것'을 가지고 있다. 그 과정에서 보이면 묻고, 물으면 찾아야 하는 것이다. 일차적으로 존재와 시간성을 보고 묻고 찾고, 찾음으로써 본질과 만나는 것이다.

티베트에서 하이데거를 떠올리며 본질과 만나기 위해 존재에 대해 생각해 본다. 존재란 생의 소멸과 나란히 한다. 죽거나 소멸하기 전의 시간이 보여주는 방식이다. 다시, 이번에는 본질과 존재를 사진으로 끌어와 생각해 본다. 사진은 결국 시간과 대상을 찍는 것이다. 그 시간 속 존재를 우연에서 필연으로 만들어내는 것이다. 하이데거는 내게 그것을 가르쳐주었고 나는 그 필연을 건져내는 사진을 사랑한다.

야칭스의 승려들은 남의 고통과 나의 행복을 맞바꾸는 호흡 명상으로 타인의 고통을 검은 연기로 만들어 들이마시고 자신의 안락을 흰 연기로 만들어 내쉬며 보내주는 방식을 통해 존재한다. 한 사람이 가부좌를 틀 정도의 판자로 만든 허름한 공간에서 수도승은 도대체 무엇을 찾고자 하며, 무엇을 확인하고자 어둠속에서 존재하는지, 이전에 존재했던 부처의 가르침을 직접 확인하고 싶어서 살아 있는 동안 자신의 존재를 탈취하는 건 아닌지.

오늘도 그들은 존재를 위협하는 내면의 불 속에서 살아간다. 그것

은 태초의 인간 심연 속 깊숙이 자리 잡은 욕망의 불꽃, 허구로 이루어진 허상의 불꽃을 그들은 한줌의 등불에 기댄 채 기도와 참선으로 존재 속 내면의 불을 다스린다. 꺼질 듯 말 듯하며 피어나는 욕망의 불꽃은 어쩌면 저리도 질기고 인간의 탐욕을 닮았는지. 오늘도 그들은 견디기 힘든 불구덩이 속을 헤치고 있다. 그리고 경전의 가르침으로 그 불을 다스린다. 어쩌면 이곳 사람들은 우리가 품고 있는 또 다른 존재의 내면을 반영하고 있는 듯하다.

존재의 그림자가 붉은 등불 아래 출렁이며 흔들린다. 그 존재의 순간을 사진이라는 매체를 통해 표현해 본다. 육중한 셔터가 내려지고 정적이 찾아온다. 그리고 존재와 시간에 대해 생각해 본다. 그들의 존재를 사진으로부터 시간을 녹여 그 속에 놓았다. 그들의 존재는 이제 시간으로부터 벗어날 수 없다. 존재가 드러낸 시간이다. 그 속엔 내가 묻고자 했던 물음의 일부가 담겨져 있다. 그 사진을 보고 다시 묻는다. 그리곤 다시 몇 장 또 찍는다. 몇 번을 반복한다. 존재가 가다 서다를 반복한다. 시간도 가다 서다를 반복한다.

내가 티베트 사람들을 포트레이트로 담은 것은 그 '시간의 반복'에 있다. 사람의 얼굴에는 희로애락(喜怒哀樂)이 담겨져 있다. 사진의 역사와 함께 오랜 세월 시간의 흔적이 각인되는 포트레이트에는 그 어떤 드라마틱한 이야기보다 더 진솔할 삶의 이야기들이 묻어나곤 한다. 그 타인의 희로애락을 관찰하고 촬영할 때 나는 뭔가 자석에 끌리는 것 같은 느낌을 받는다. 그 사진에서 시간의 반복 안에 담긴 그를 읽을 때 나는 비로소 사진하는 사람이 된다. 무작정 끝을 향해 달려가는 물리적인 시간인 크로노스(kronos)와, 의미와 깊이를 새

기는 순간적인 삶의 시간인 카이로스(kairos)로 엮인 그들 존재의 삶은 그렇게 숙명의 시간 틀 속에 있는 것이다. 그렇게 사진을 통해 그들의 존재와 시간에 대해 묻고 찾는다. 묻고 찾는 과정에서 얻는 깨달음의 본질, 이것이 참에 이르는 본질이며 나와 그들이 만나는 접점일 것이다. 붉은 망토를 두른 비구니를 만났다. 찍은 사진을 보여주었다. 그리곤 내게 말을 던진다.

"제 사진을 지워주세요."

왜냐고 물었다.

"제 존재를 사각의 틀 안에 가두기 싫습니다. 제게 주어진 시간이 계속해서 흘러가기를 바랍니다. 그들은 늘 함께 다니니까요."

하이데거의 철학을 담은 길범철의 사진

사진이 처음 사회에서 두각을 나타내기 시작한 것은 사람의 형상을 그리는 초상화를 대체하는 일을 맡으면서부터였다. 그러다 큰 고민에 부닥쳤다. 초상 사진 시작 단계에서부터 사진가들은 단일 이미지 속에 '내면적' 존재를 어떻게 표현/재현할 것인지에 대해 고민에 빠진 것이다. 과학적으로 모사되어 만들어진 이미지가 과연 대상 개인의 내면세계와 존재성을 드러낼 수 있을까? 드러낼 수 있다면 어떻게? 고민은 초상화의 역할을 떠맡으면서 사진은 그림이 가진 인습

을 숙명의 과제처럼 떠안았던 사실로부터 비롯된다. 초상화는 단순한 이미지에 내면의 존재를 드러냈어야 했고, 그 일을 잘 감당해 내는 그림일수록 좋은 그림으로 인정받았다. 이른바 아우라가 포함된 그림, 인격을 드러내는 그림은 훌륭한 초상화의 본질로 인정되었다. 초상화가 당시 귀족들만이 가질 수 있는 성스러운 이미지였기 때문이었다. 초기의 사진가들 또한 화가들이 귀족들에게 해주던 것처럼 대상 존재에 경의를 표하는 어떤 본질을 드러내려 진력을 다하였다. 초상화의 인습으로부터 독립하지 못한 결과였다. 사진은 그림의 아귀로부터 벗어날 수 없었다.

애초 19세기 초상화는 지위의 확신, 그 의미를 언명하는 특징 때문에 매우 특권적인 매체의 위치를 차지하였다. 초상화는 허구적인 지위와 공적인 의미를 담는 재현이었다. 반면, 초상 사진은 초상화를 닮으려 했지만, 아이러니하게도 출발의 사회적 맥락이 달랐다. 초상화가 봉건적인 데 비해 초상 사진은 민주적이었다. 과거 초상화와는 달리 귀족 가문의 공인보다는 돈 많은 평민들이 제작을 주문하기 시작했다. 그러한 민주적 풍조는 갈수록 강력해졌고 이제는 비용을 감당할 수 있으면 누구든지 자유롭게 자기 초상을 갖고, 누릴 수 있게 되었다. 그런데 초상 사진은 초상화와 달리 사회의 역사와 여러 관계를 나타내지 못하는 단일한 구성이라 내면적 자아의 존재를 드러내는 것이 불가능한 일이었다. 하지만, 그것을 향한 사진가의 집념은 지칠 줄 몰랐다. 그들은 형식적인 면에서 전혀 다른 사진의 재현 방식에서 가능성을 찾았다. 초상 사진은 아우라가 없다 보니 대상이 지닌 일상의 코드에서 그 의미를 획득하는 정도가 매우

크다. 그 지시체의 표현 방식을 통해 정체성을 드러내는 정도가 초상화보다 더 막중하다. 그 안에서 사적인 지표가 사회적 맥락을 그대로 드러낸다. 따라서 이미지 안에 있는 여러 지표 즉 의복, 장신구, 표정, 자세 등은 대상 개인이나 사진가에 의해 미리 계획되거나 계산되는 경우가 많다. 초상 사진은 성스러운 본질을 갖지 못한 반면 사회적 맥락을 드러내주는 중요한 역할을 하게 된 것이다. 이미지를 읽는 사람이 매체로부터 독립적인 위치에 설 수 있게 된다. 그 사이에는 아우라와 같이 시선의 자유를 가로막는 장벽이 존재하지 않는다. 시선의 독립이자 민주다. 재현 효과의 면에서 초상 사진은 초상화와는 정반대의 의미를 낳은 것이다.

사진가 길범철의 사진에 나타난 티베트 사람들의 초상에 재현된 여러 지시체들은 대부분이 동일한 것들이다. 옷차림도 같고, 장신구도 같고 심지어는 표정도 대개 비슷하다. 그들이 비교적 단일화된 사회 문화적 환경 속에서 살아가고 있음을 보여주는 것일까? 아니면 사진가 길범철이 본 바와 같이, 그들이 시간과 본질 사이에 존재하는 숙명적 삶을 공유해서 그런 것일까? 잔더의 작업과는 달리 길범철의 사진에는 다양한 사회적 유형이 드러나 있지 않다. 엄밀하게는 동어반복이다.

사진의 화면은 인간이라는 대상을 매우 넓고 살아 있는 문화 환경으로부터 격리시킨다. 이미지에 그려진 얼굴은 사진가가 요구하든 그렇지 않든 간에 다른 문화의 사람들과 비교된다. 측정할 수 없는 문화가 계산이 가능한 과학으로 바꾸어버린 것이다. 그러면서 규격화 내지는 정상-비정상의 개념으로 인식된다. 신비하다거나 보존

해야 한다거나 하는 대상으로 바뀌어 버린다. 카메라가 가지는 과학 권력의 소산이다. 그래서 길범철의 사진에는 화면 밖 실제 어딘가에 감추어진 사람들의 이질적이고 다양한 문화 특질들이 드러나지 않는다. 사람과 사람 사이에 충돌하는 모습이 드러나지 않는다. 이러한 태도는 사진사 초창기 초상 사진을 사진 고유 영역의 수준으로 끌어올린 아우구스트 잔더의 사회적 초상과는 사뭇 다르다.

길범철은 잔더를 좇지 못한 것일까, 않은 것일까? 이 문제는 티베트 사람들을 바라보는 시선의 문제와 연결된다. 나는 외부에서 바라보는 그들에 대한 오리엔탈리즘에 기초한 편견을 읽었지만, 사진가 길범철은 시간과 본질 속에서 어우러진 숙명을 그렸다. 편견일까? 실재일까? 결국, 시선의 문제다. 외부에서 만들어내는 것일지 내부에 존재하는 보이지 않는 본질일지는 사진가가 감당해야 할 몫은 아니다. 그것을 편견으로 보는 것은 비평가의 자의적 해석일지 모른다. 사진가의 몫은 실재를 보고자 하는 것이 아니다. 역사와 사회의 맥락을 말하려 하는 것이 아니다. 사진가 길범철은 그들이 애초부터 그 환경에서 그렇게 만들어져 왔든지, 아니면 외부인들이 갖는 시선으로 인해 그렇게 만들어진 것으로 보이든지에 대한 관심을 두지 않는다. 사진가가 보는 동일한 자아의 티베트인들을 그대로 담고 싶었을 뿐이다. 그것이 역사적 실체인지 아닌지는 카메라의 관심 밖이다. 사진가가 관심을 갖는 것은 오로지 세상 사람들이 그들을 이렇게 바라보더라는 것이다. 그 자신도 이렇게 바라본다는 것이다. 척박함과 원초적 아름다움 사이를 보는 시선. 그렇게 보면, 같은 초상 사진일지라도 아우구스트 잔더는 다큐멘터리의 의미를 갖지만 길범

철은 문학적 의미를 갖는다. 길범철의 사진 안에서 나는 시간과 존재 그리고 본질을 사진 안에 담을 수 있음을 알게 된다. 이것이 사진의 본질이다. 아무 말도 하지 않는 사진이라는 이미지가 갖는 본질이다.

제6장 「노에마(NOEMA)」
그리고 에드문트 후설

이계영의 작업 노트

"사물로 돌아가라." 현상학 철학자 후설의 구호이다. 여기서 사물은 물질로서의 사물이 아니라 우리가 구체적으로 의식하고 있는 경험, 즉 우리의 의식 현상을 말한다. 경험은 일반적으로 말하는 경험과는 달리 의식과 그 대상과의 가장 근원적이고 원초적인 관계를 가리킨다. 사실, 우리가 경험을 통해서 인식한다는 것은 개인의 여러 복잡한 선입견이나 편견 등에 의해서 뒤틀릴 수 있다. 의식의 대상은 반드시 물질적인 것만이 아니다. 숫자, 선악, 희로애락 같은 무형적 대상도 모두 의식의 대상이 될 수 있다. 관념적인 것일 수도 있음은 두말할 나위도 없다.

　모든 대상, 모든 존재는 의식의 어떤 지향성을 가진다. 그래서 우리는 우선 그 경험을 세심히 비판적으로 검토하면서, 우리의 의식이 여러 구체적인 경험을 통해 필연적으로 포착하려고 의도하는 것이 무엇인가를 생각하고 나아가 어떻게 그것이 포착될 수 있는가를

생각하는 법이다. 그렇다면, 즉 인식이라는 개념이 의식하는 그것의 대상과의 관계를 의미한다면, 거기에는 이미 경험이라는 개념이 내포되어 있지 않겠는가? 그런데 엄밀한 의미로 볼 때, 경험은 때와 장소에 따라 그리고 사람에 따라 각기 다르다. 그래서 경험으로 얻어진 지식은 결코 확실할 수 없다. 모든 지식도 때와 장소 그리고 사람에 따라 달라진다. 그래서 이러한 자연적 관점으로 본 의식은 절대적 앎의 순수 의식과는 다른 것이다. 우리는 이런 논리적 귀결을 피할 수 없다. 그래서 절대적으로 양자는 구분될 수밖에 없는 것이다. 그러면 우리는 의식의 판단을 잠시 정지시킨 후, 시간과 공간을 초월한 존재의 본질을 파악해야 한다. 의식에 의해 지각되는 모든 인식은 각 개인의 경험에 의해 인식되고 느껴지는 것이기 때문이다. 난 그렇게 믿는다.

　나는 이런 고민을 사진으로 담고 싶다. 사진에서 마지막 순간 즉 셔터를 누르는 것은 항상 의식이 대상을 인식하고 난 후 이루어진다. 그런데 이때 그 의식은 선입견일 수도 있고, 편견일 수도 있다. 아니면 다양한 경험에 따라 시시각각 다른 것일 수도 있다. 그러한 미묘한 차이의 인식을 통해 나는 다양한 현상들을 촬영하면서 어떻게 대상의 본질에 가장 가깝게 접근할 수 있을까 하는 고민에 빠지곤 한다. 내가 촬영을 위해 만나는 대상들, 구체적으로 말해, 특정 장소의 나무를 볼 때 그 나무라는 대상은 나의 시각에 어떠한 자극을 일으켰을 것이고, 이윽고 나는 그 자극을 의식하면서 그 나무는 내게 존재하는 것이다. 여기에서 나는 지금까지 봐왔던 범주적 나무라는 변화하는 상태의 의식을 경험하는 것이다. 결국 구체적인 나무의

이계영, 2013

렌즈를 통해 들어오는 빛으로 그 본질을 보여주기 위해 정진해 보지만, 아직은 오리무중이다. '노에마'라는 화두 안에서 나는 각 상황의 다양하고 상이한 인식을 최대한 배제하고, 감정과 인식을 잠시 멈춘 뒤 대상과 나를 객관화시켜 촬영하고자 한다. 그래서 가장 객관화된 대상이 서서히 자기의 본질을 드러날 수 있도록 하고자 한다. 이것이 내가 사진을 하는 이유이고, 사진을 통해 사는 삶이다.(《작업 노트》 중에서)

경험은 실상 볼 때마다 달라지고, 각기 다른 경험을 통해서 나는 나무를 인식하는 것이다. 이러한 대상들, 즉 내 의식 속에 인식된 일정한 그 대상들에는 경험으로부터 초월한 어떤 본질적 존재가 있다. 후설은 이를 '노에마'라 부르고, 나는 그를 따른다. 그리고 그의 철학을 사진으로 담고자 한다.

세상의 모든 존재는 고유의 본질을 가지고 있다. 그 본질은 시간과 공간을 초월한 존재로서만 파악이 가능하다. 그런데, 나의 경우, 사진을 촬영하면서 대상을 초월적 존재로 인식하고 그것을 재현하는 것이 어렵다. 어떻게 해야 나의 의식을 순수 의식으로 바꿀 수 있을까? 나에게 인식된 대상으로 나의 경험을 통한 감정이입 단계를 최대한 단절시키며, 가장 객관화시킬 수 있으려면 난 어떻게 해야 하는 것일까? 그 존재자로서의 대상의 본질을 사진 속에 드러내고 싶은데, 순수 인식을 통한 본질을 사진으로 재현하고 싶은데, 과연 가능한 일일까?

그래서 나에게 '노에마'는 이미지가 아니고 그 안에 초월 상태로 존재하는 것이다. 내가 만나서 사진을 찍는 대상의 초월적 존재인 것이다. 겉으로 볼 때는 보이지 않는, 상황에 따라 사람에 따라 달리 보이지만 분명 초월적인 어떤 존재로서의 본질. 나는 그 노에마를 카메라라는 도구를 통해 재현하고자 하는 것이다. 렌즈를 통해 들어오는 빛으로 그 본질을 보여주기 위해 정진해 보지만, 아직은 오리무중이다. '노에마'라는 화두 안에서 나는 각 상황의 다양하고 상이한 인식을 최대한 배제하고, 감정과 인식을 잠시 멈춘 뒤 대상과 나를 객관화시켜 촬영하고자 한다. 그래서 가장 객관화된 대상이 서서

히 자기의 본질을 드러낼 수 있도록 하고자 한다. 이것이 내가 사진을 하는 이유이고, 사진을 통해 사는 삶이다.

후설의 철학을 담은 이계영의 사진

페이스북에서 나눈 대화다. L이 "달도 흔들리더군요."라는 멘트와 함께 구름이 옅게 달을 감싼 사진을 하나 올렸다. 이에 "구름이 흔들리는 거지, 달이 흔들리는 건 아니지요."라는 댓글이 하나 달렸고, 이윽고 "L, 달도 구름도 아닌 당신의 마음이 흔들린 거요."라는 댓글이 달렸다. 달이 흔들린다거나 구름이 흔들린다거나 하는 쪽은 물질적 인과를 세계 구성의 근본으로 보는 쪽이고, 마음이 흔들린다고 하는 쪽은 초월적 본질을 세계 구성의 근본으로 삼는 쪽이다.

변하지 않는 본질은 존재하는 것일까? 기억과 경험을 끊어야 그 존재를 인식하는 것일까? 원인과 결과를 끊는 것이 본질을 보는 것일까? 사랑하는 자식이 먼저 간 그 과거와 그 기억에 사로잡혀 있는 것은 집착이고 매몰일까? 누군가를 사랑하는 마음까지 극복해야 한다면, 그것은 우리 같은 범인이 사는 세상을 송두리째 부정하는 것이 아닐까? 개인적으로 난, 세계가 물질적 원인과 결과의 관계 속에서 끊임없이 변화하면서 명멸해 간다는, 그래서 불변의 본질은 존재하지 않고, 초월적 직관은 사람 사는 세상에서 무의미하다는 세계관을 가진 사람이다. 따라서 사진가 이계영이 끄집어 든 세계가 변화하지 않는 뭔가의 초월적 존재가 본질로서 존재하는지 여부에 대해선 별 관심을 갖지 않는다.

바로 이 존재와 본질 그리고 현상에 대한 성찰은 고대 인도와 중국의 불가(佛家)에서 오랫동안 잡아온 화두 중의 화두였다. 근대 유럽에 들어와 후설과 하이데거에 의해 꽃 피면서 인류의 사고를 가장 풍요롭게 해준 철학 체계 가운데 하나이기도 하다. 동서양을 막론하고 무수한 철인(哲人)들이 세운 존재론의 정수리다. 그렇지만 보통 사람들에게는 사유하기조차 벅차고, 그 세계관을 글로 옮기거나 말로 설명하기가 매우 어려운 철학이다. 이 이성을 토대로 한 인식론 중에 인식론의 철학을 사진가 이계영이 화두로 잡았다. 사진이라는 평면적이면서 단순한 이미지 감성의 미학으로 이성의 존재론을 재현해 보고자 한다는 것이다.

사진은 시간이 항상 과거이고, 그래서 본래적으로 기억을 유발할 수밖에 없으며, 그래서 그것은 항상 부분적이고 파편적인 감성을 주는 것이다. 이미지를 통해 결코 보편적 진리를 담아낼 수 없는 매체이다. 이계영은 진리라면 진리로 굳어진 이런 사진의 속성을 부정하려 하는 것일까? 그의 시도, 무모하지 않은가?

사진을 찍는다는 것은 카메라를 든 누군가가 자기 앞에 놓인 어떤 대상을 재현하는 행위이다. 그 과정에서 카메라는 주체의 도구이고 그 주체는 그 대상을 대상화한다. 마찬가지로 만들어진 이미지 또한 그것을 보는 사람에 의해 다시 대상화된다. 찍는 사람이건 읽는 사람이건 모두 대상의 본질과 — 존재한다는 대전제 하에 — 관계없이 부분만을 인식한다는 말이다. 그것은 그들이 갖는 기억과 경험은 파편적이고 변화적이며 모호하기 때문에 대상이 부분일 수밖에 없고, 결코 대상의 보편적 본질일 수가 없다는 말이다. 그리고 부분들은

때와 장소에 따라 항상 변한다. 결국 사진은 때때로 변하는 유한한 부분들이 명멸해 가면서 잠시 만들어내는 이미지일 뿐, 보편적 본질을 드러낼 수 없다. 사진 이미지를 통해 우리가 보는 대상은 결국 시시각각 변화하는 여러 형태의 부분들이고, 그 부분들은 각각의 차이를 드러낸다. 사진을 볼 때마다 느낌이 다른 것이나 사진이 전시 공간(컴퓨터, 책, 미술관 등) 등에 따라 느낌을 달리 일으키는 것은 바로 피할 수 없는 이런 속성을 가졌기 때문이다.

결국 사진은 단독으로 대상의 어떤 성격을 보편적으로 규정할 수 있는 매체가 될 수 없기 때문이다. 텍스트가 따르지 않는 이상 카메라가 제 아무리 과학적이라 할지라도 그것은 단지 사진을 촬영하는 사진가의 의도일 뿐, 그것을 읽는 독자가 사진가가 취한 것과 같은 인식을 할 수 없다. 사진가가 비키니를 입은 (과학적으로) 늘씬한 여인을 찍어 이미지로 내놓았을 때 어떤 독자는 아름답다고 느낄 수도 있겠지만, 어떤 독자는 추하다고 느낄 수도 있는 것이다. 아름다운지 추한지의 여부는 찍는 사진가의 의도와는 달리 이미지를 읽는 자신의 기억이나 경험 혹은 그러한 것들을 둘러싸면서 형성된 일련의 지식과 감성에서 비롯되기 때문이다. 그러한 이미지가 '아름답다'는 기억이 학습되지 않았다면 대상은 그렇게 인식될 수 없다.

사진가 이계영이 철학자 후설의 '노에마'를 제목으로 전면으로 내세운 「노에마(NOEMA)」는 이러한 사진의 속성에 대한 도발이다. 사진이라는 것이 이미지고 그래서 감성 미학의 산물이라는 속성을 피할 수가 없기 때문에 존재와 본질이라는 문제를 표상할 수는 없지만, 그렇다고 문제 제기조차 안 할 수는 없지 않은가라는 반문을 통

한 도발이다. 근대 유럽에서 산문은 이성적이라 역사를 기록할 수 있고, 운문은 역사를 기록할 수 없다고 보았지만, 고대 인도에서는 역사란 객관과 보편이 아니기 때문에 운문으로 창조해야 한다고 보는 이치와 같은 맥락이다. 반 고흐가 그린 농부의 낡은 구두를 가지고 하이데거가 자신의 존재론을 설파했듯이, 사진가 이계영은 어느 날 보이는 여러 일상의 대상에서 후설의 존재와 현상에 대해 말하고자 하는 것이다.

　사진가 이계영은 어느 날, 어느 집 앞을 지나가다 바깥벽에 걸린 안전모를 보고 셔터를 눌렀다. '작업 노트'에 따르면, 이때 그가 셔터를 누른 것은 안전모를 인식해서가 아니고, 그것을 감각 혹은 경험해서이다. 같은 맥락에서 그는 창고 앞에 놓인 농구공을 경험했고, 차고 앞에 주차된 차를 경험했다. 폐기된 골재 앞에 덩그러니 놓인 서류 가방 또한 마찬가지다. 그 대상들은 여러 상황마다 자신에게 다른 인식을 가져다주었다. 그러면서 작가는 자신이 경험하고 인식하는 것이 왜 이렇게 시시각각 다른가에 대해 의문을 가졌다. 그 다른 것들 너머 어디엔가 본질이라는 초월적 존재가 있지 않을까? 그렇다면 그것은 어떻게 해야 인식할 수 있을까? 이런 생뚱맞은 생각에 사로잡힌다. 사진가는 그 원초적 의문을 이미지로 재현하기 위해 구도를 잡는다. 정형화된 구도의 탈피다. 각 이미지가 자리 잡은 생뚱맞은 구도는 바로 독자로 하여금 그런 생뚱맞은 문제에 대해 사유해 보라는 요구이다. 감각의 이미지를 통한 이성의 사유에 대한 고민의 유도…… 사진의 용도가 여기까지 펼쳐졌다.

　사진가 이계영이 재현하는 것은 바로 이 성찰의 과정이다. 본질이

란 무엇인가? 그것은 어떻게 하면 인식할 수 있을 것인가?라는 의문들에 대해 답하고자 하는 것이 아니라, 그 문제를 독자들과 고민해 보고자 하는 것이다. 가변의 이미지가 범람하는 현대 사회 속에서 그는 본질에 대해 고민하였고, 그 본질을 가변의 이미지로 재현하고자 한다. 사진작가 이계영의 이러한 태도는 발칙하다. 그렇지만, 그 발칙함 속에 예술이 움튼다. 발칙하지 않은 예술을, 나는, 본 적이 없다.

제7장 「Undefined」
그리고 질 들뢰즈

오진영의 작업 노트

 렌즈는 빛을 모아주며 카메라는 그 빛을 적절히 잘라서 잠상(潛像)을 만든다. 그리고 그 빛으로 필름에 선명한 인상을 남긴다. 촬영자가 고려한 상황은 거의 실패 없이 사진으로 만들어진다. 세상 돌아가는 것과 참 비슷하다. 세상도 유사성 속에서 끊임없는 차이와 반복이 나타나기에. 어떤 공준(公準)이라는 것이 있다 하더라도 그것은 동일성을 띤 주체를 양산할 뿐인 것 같다. 그 주체가 개념 일반에 대한 동일성의 원리로 설정된다 하더라도 사실은 그 내부에서 심층적 균열 양상이 생겨나기 마련이다. 들뢰즈는 어떤 대상의 '무엇임'이 아니라 '무엇일 수 있음', 즉 그 잠재성에 가치를 둔다. 들뢰즈가 말하는 그 잠재태에서 나의 고민이 열리게 되었다.

 우리는 일상적으로 언어적·사진적 틀거리에서 걸리는 지각으로부터 인상을 받는다. 그러나 난 그 틀 사이로 미끄러져 빠져나가는 새로운 지각-이미지들로부터 새롭게 집중하기 시작한다. 개념의 동

일성에 안착되는 것은 바로 사유 안의 차이를 보는 것이다. 그것은 사유되게 함으로써 사유하게 하는 생식성으로 인도된다. 이것이 사진의 세계에서는 물질로서의 필름, 노광(露光)되지 않은 필름, 그리고 뺄셈의 지각 과정 직전 단계로의 새로운 잠재성을 지닌 다양체를 만나게 하는 것이다. 이는 우연한 마주침의 대상, 즉 '감각밖에 될 수 없는 것'들이다. 보고 싶은 것들, 듣고 싶은 것만 골라서 수용하는 틀거리에서 빗장이 풀려 마치 어떤 문제처럼 다가오는 것이다. 우연한 마주침의 대상, 즉 명확하지 않은 필름은 마치 '처음부터 문제를 머금고 있었던 양' 느껴지고 인식 능력을 벗어난 우연적 조화에 대한 기대감이 생긴다. 그리고 이내 나의 의도나 통제와 관계없이 필름 자체가 스스로 어떤 진정한 것을 만드는 능력이 있음을 인식하게 된다. 그 안에서 나는 일반적인 재현의 전복으로 느껴지고 새로운 사유를 강요하는 대상에 이끌려 작업하게 된다. 실재와 비실재 사이의 상대적 식별 불가능성이 무의미와 의미의 전통적인 대립 구도를 허무는 양상으로 나아가길 바라면서……

> 내가 그대의 이름을 불러 주기 전에는
>
> 그는 다만
>
> 하나의 몸짓에 지나지 않았다.
>
> — 김춘수, 「꽃」

나는 김춘수의 「꽃」에서 오랫동안 지각된 이미지가 새로운 관계의 형성으로 불확실성을 극복하는 과정을 본다. 사람들은 대부분 이

오진영, 2013

세상 모든 존재는 무수한 잠재성을 지니며 그 잠재성을 실현할 수 있는 새로운 유연
함을 만들 수 있다. 어떤 것이든지 고정된 개념은 존재하지 않는다. 언제나 반응하고
열려 있는 상태여야만 새로운 사유가 시작될 수 있다.(《작업 노트》 중에서)

렇게 그들만의 이미지를 만든다. 기억해 내는 작용이란 성공한 재인의 과정으로써 어떤 대상 안에서 감각들과 개념적으로 파악한 부분들이 직접적으로 관계하는 운동-도식일 뿐이다. 그런데 이를 다른 시선으로 보면, 뚜렷한 관계를 형성하지 못한 이미지들은 단지 감각밖에 될 수 없는 상황에 처한다고 할 수 있다. 그렇다면 '감각밖에 될 수 없는 이미지'란 무엇인가? 그것은 무엇으로도 규정되지 않았기에 폭넓은 다양함을 지닐 수 있는 것이다. 여기에서 우리는 명확하지 않은 사진으로 '감각밖에 될 수 없는 이미지'와 같이 다양한 이야기를 할 수 있지 않을까 하는 의문을 가질 수 있다. 앞의 시에서 '꽃'으로 명명(命名)하지 않고 흔들리는 몸짓의 이미지만으로 많은 이야기를 품을 수 있지 않을까 생각한다.

「Undefined」 시리즈는 삶에 대해 개념화된 사유가 오히려 특정한 실수와 오류 발생의 가능성을 되짚어보려는 시도이다. 세상 모든 존재는 무수한 잠재성을 지니며 그 잠재성을 실현할 수 있는 새로운 유연함을 만들 수 있다. 어떤 것이든지 고정된 개념은 존재하지 않는다. 언제나 반응하고 열려 있는 상태여야만 새로운 사유가 시작될 수 있다. 기억의 형상이 빛에 반응하면, 삶이라는 필름 유제면에 있는 감광입자(感光粒子)들이 살아 꿈틀거리며 잠상을 만들어낸다. 만약 그 감광입자들이 이미 안정된 화학적 구조를 가졌거나 죽었다면 광선에 반응하지 않을 것이다. '마치 처음부터 문제를 머금고 있었던 양…….' 일반적으로 필름에 명확한 상이 맺혀지지 않는다면, 실패한 촬영이라고 한다. 빛의 굴절률을 명확하게 만드는 렌즈를 거치지 않는 사진은 사진적 행위로 간주되지 않을 수 있다. 하지만 감각-운

동적 구조가 멎어버리면, 마치 균열된 상태처럼 느껴진다.

현대 사회의 온갖 문제와 직면한 불확실성의 시대에 느끼는 텅 빈 형식 안에서 한 찰나에 사유하도록 인도하는 균열을 만나서 첫 번째 매듭을 풀어본다.

들뢰즈의 철학을 담은 오진영의 사진

삶이란 무엇인가? 그것이 어떠어떠하다고 자신 있게 규정할 사람이 과연 있을까? 어떤 이가 베 짜는 것에 비유하여, 삶이란 기쁨이란 씨줄과 슬픔이라는 날줄이 얽히고설키면서 이루어지는 것이라 하면, 어떤 이는 죽음을 향해 떠나는 긴 여정이라 한다. 누가 삶을 사랑이라고 하면, 또 다른 누구는 삶은 어둠이라고도 한다. 삶을 거울과 같다는 사람이 있다면 삶이 사진과 같다는 사람도 있다. 이 맨 뒷사람이 사진가 오진영이다.

사진가 오진영은 들뢰즈의 사유로부터 삶을 인식한다. 사유, 그 우연함이 폭력으로 내게 침입해 와 고요하고 조용한 상태를 파괴하고 걷잡을 수 없이 혼란스러운 생각을 할 수밖에 없도록 만드는 상태. 그것은 이성의 세계에서 파악할 수 있는 것이 아니고 우연적이고 돌발적인 불화의 상태를 접하게 되는 것이다. 자발적이고 능동적인 것이 아닌 전혀 예기치 않은 바깥 세계의 인자가 내 안으로 침입해 들어와 나의 평형 상태가 어쩔 수 없이 흔들리며 접하게 되는 종잡을 수 없는 세계. 느닷없이 받은 암 선고, 느닷없이 받은 이별 통고⋯⋯ 그것이 주는 불화의 끝없는 세계, 그것은 전적으로 자신의 의지적

소산도 아니요, 필연적 결과도 아니다. 우연, 그것이 바로 삶이라고 오진영은 생각한다.

사진가 오진영은 그러한 우연의 세계를 사진에서 발견하였다. 사진은 그림과 똑같은 대상을 재현하는 하나의 방식이지만 그것은 전적으로 그림과는 다르다. 그 차이는 작가와 대상과의 거리에 있다. 그림은 대상을 재현하긴 하나 그대로 모사하지는 않는다. 작가의 의지와 이성이 붓 안에 어떤 방식으로든 들어가 있고, 그래서 작가는 대상과 기계적으로 접촉하는 것이 아니라 정신이나 이데올로기를 매개로 접촉한다. 소통할 수 없다. 그래서 자연스럽게 작가와 그림 사이에 거리가 발생한다. 그 안에서 범접할 수 없는 묘한 어떤 기운이 생기는데 그것이 아우라다. 그런데 사진은 전혀 그렇지 않다. 빛이라는 것이 기계로 들어와 작가가 통제할 수 없는 방식으로 대상과 직접 접촉한다. 그리고 빛 스스로 대상을 기계 안에 모사해 준다. 그 과정에서 작가는 전혀 손을 댈 수 없다. 있는 그대로 모사될 뿐이다. 그 빛의 이미지가 만들어지는 과정에서 작가가 생각하는 것과는 전혀 다른 세계가 펼쳐진다. 우연의 세계. 빛으로 만든 그 우연이 침입하듯 들어와 이성적으로 생각하고 있던 사진가의 세계를 흔들고 제 멋대로 만들어낸 것이 사진 이미지다. 그 빛의 우연의 세계가 만든 이미지가 들뢰즈가 말하는 우연의 사유 세계와 무척 닮았음을 오진영은 발견하였다. 그가 삶을 사진에서 찾은 이유가 바로 여기에 있다.

그러고 보니 사진가 오진영이 깨달은 사진과 들뢰즈의 사유 사이에는 참으로 닮은 점이 많아 보인다. 사진이란 보는 이에 따라 덧셈의 작용이라 생각할 수도 있으나 어찌 보면 뺄셈의 작용이라 생각할

수도 있겠다. 사진이란 것이 보이는 대상의 맥락을 배제하고 전체로부터 단절시켜 한 장면을 정지의 이미지로 만든다는 점을 본다면 그것은 분명 뺄셈의 작용이다. 사진 뺄셈의 끝이 살아 있는 시간을 죽음의 시간으로 정지시켜 버리는 것이라는 차원에서도 그렇다. 사진은 뺄셈이라는 유명한 아포리즘을 들뢰즈가 말한 것도 이러한 맥락에서였다. 들뢰즈는 사진이란 우리가 인식하는 실제를 카메라라는 기계가 순간적으로 잘라서 만든 이미지일 뿐이라고 했다. 즉 그것은 대상이 품고 있는, 변화하면서 차이가 발생하고 그 속에서 또 차이가 발생하고 그러면서 무한하게 증식되며 나타나는 것들을 모두 담지 못하고 한 단면만 담아내는 것이라고 했다. 그렇다면 그 점에서 우리네 삶도 그러하지 않은가? 주어진 모든 인연과 그에 의해 만들어져 축적된 시공간에 둘러싸인 모든 연속의 관계를 하나씩 배제하고 종국에 죽음을 향해 가는 것. 그것 아니겠는가 말이다.

사진가 오진영은 그 무한한 것들 가운데 오로지 하나로만 규정하는 우리의 사유를 김춘수 시인의 '꽃'을 통해 읽었다. 꽃이란 아름다운 색도 있고, 풍겨나는 진한 향도 있으며, 그 안에 살고 있는 벌레도 있고, 그 안에 머금은 이슬도 있다. 라이너 마리아 릴케를 죽게 한 가시도 있고, 양귀비의 입술도 있으며 누군가의 첫 프로포즈도 있다. 그 다양한 세계를 '꽃'이라 이름 짓는 것은 그것을 단면으로 자르는 것이요, 그것을 정지시키는 것이며 결국 그것을 죽음으로 데려가는 것이다. 오진영은 규정할 수 없는 그 세계를 필름 현상 작업을 하면서 나타나는 빛과 잠상의 이미지가 만들어지는 과정에서 찾는다. 그래서 오진영의 'Undefined' 시리즈는 색즉시공(色卽是空)이요 공즉시색(空卽是色)의 세계와 만난다.

그 안에는 일시적인 것만 있을 뿐 영원한 것은 없다. 옳은 것도 없고 그른 것도 없다. 규정할 수 있는 것은 아무것도 없다.

나는 그래서 오진영의 'Undefined'를 '규정되지 않은 것'이 아닌 '규정하지 않아야 하는 것'으로 읽는다. 그리고 그것을 그가 말하는 사진의 본질에서 사진 예술의 세계로 이어나간다. 대상을 정지시켜 죽음의 한 단면만 보여주는 그 단순한 이미지를 가지고 잘 찍었느니, 좋은 작품이니, 예술성이 있느니라고 평가하는 것은 허탄하다. 그런 판단은 누군가가 자신의 잣대로 규정해 일방적으로 만들어 고착시켜 놓은 권력 놀음이다. 이성과 논리라는 근대적 사유가 만들어놓은 계몽의 세계이다. 예술이라는 한정된 그릇으로 그 많은 이질적 입자들이 만들어내는 무한의 세계를 담을 수는 없다. 사진가 오진영이 말하고자 하는 것은 일차적으로 사진의 규정과 평가에 대한 반발인 셈이다.

그러면서 나는 사진가 오진영이 궁극적으로 말하고자 하는 것은 삶에 있다고 본다. 그는 왜 그 다양한 세계, 뭐라 규정할 수 없는 세계, 사진의 형성 과정에서 찾은 그 우연의 세계를 굳이 삶으로 비유해서 사유하였을까? 나의 삶이 너의 삶보다 못하다거나 너의 삶이 나의 삶보다 더 낫다고 판단하지 말라는 것은 아닐까? 삶을 과학과 이성과 표준으로 규정하지 말라고 하는 것은 아닐까? 그 안에 당신과 우리가 보지 못하는 다양한 뜻과 우연이 만들어내는 멋진 세계가 있으니 그 앞에서 고개 뻣뻣이 들고 남을 규정하지 말라고 하는 것은 아닐까?

나는 다 낡아빠진 오래된 절 처마 밑에서 낙엽을 태우며 중얼거리는 어느 고승의 넋두리를 사진가 오진영에게서 본다. 이것이 사진으로 철학하기다.

제8장 「질서의 바깥 풍경」
그리고 장 보드리야르

정근업의 작업 노트

2009년 서울 용산 참사가 보여준 시대 상황은 주거권과 자본이 뒤엉켜 생명조차도 무시해 버리는 괴물로 다가왔다. 재개발의 필요성과, 이것을 막아내려는 두 상황이 충돌했고, 이에 대한 관심은 나를 지역 재개발 현장으로 옮겼다.

부산의 명륜 시싯골, 대신동, 문현동, 덕포동 등 주로 중심가에서 벗어나 어느 정도 낙후성을 보이는 지역에서 진행된 재개발 현장은 2008년 미국발 금융위기가 쓰나미처럼 밀려오며 일촉즉발의 상황에서 동면 상태로 바뀌었다. 이러한 사회 경제적 상황 속에서 초기에는 사업이 진행된 재개발 현장에서 세입자와의 갈등이 미미하게 진행되었지만 눈에 띄는 갈등 양상은 보이지 않았고, 어느 정도 보상과 이주가 진행되면서 계획 지구에는 하나 둘씩 빈 가옥들만 늘어갔다.

재개발 갈등 현장의 기록이라는 애초의 사진적 수명 사항은 그저 창문이 부서진 채 방치되어 있는 빈집만 마주보고 있어야 했다. 창

정근업, 2012

'사라지는 모든 것은 흔적을 남긴다.'라고 장 보드리야르가 말한 것처럼 사라짐의 예술이 그 지점에 있을지도 모르는 일이다.(《작업 노트》 중에서)

문 부서진 빈집, 반쯤 파괴되어 방치된 철거 현장, 부서진 콘크리트 사이로 창자처럼 구불구불 기어 나오는 철근 더미를 찍고 또 찍었다. 그렇게 방치된 현장을 몇 년간 찍으며 바라보았다. 그러면서 어느새 반 부서진 빈집과 그 빈집에 있었던 갈등에 대한 '고발'은 가상의 '기억'들로 시점이 옮겨갔다. 이 사태를 어떻게 바라볼 것인가! 무엇을 재현할 것인가? 사진에 대한 고민이 응축되기 시작했다.

　내밀한 사적 공간이 여지없이 드러나면서 안과 밖의 경계가 허물어지는 부서진 집은 집이 가진 본래 그것의 의미를 상실했다. 밝은 방, 은은한 조명 아래서의 안락과 쉼의 상상도는 같은 곳에서 시간이 지나고 공간이 해체되는 변화에 따라 불안과 파괴의 진풍경으로 치환되었다. 해체된 집을 보면서 그 속에서 벌어졌던 내밀한 기억의 상실을 기록했었다. 기원을 알 수 없는 흔적에 관한 이미지를 보면서 나의 지나간 과거 기억을 탐색해 보았지만, 그 흔적과 기억의 일치점은 발견되지 않았다. 발견할 수 없는 불가능의 상황이었다. 그 이미지는 이미 존재하지 않는 것에 대한 나의 상상력의 산물이다. 당연하게도 풍크툼이나 사적 사유의 아픔을 느낄 수 있는 구조가 아니다. 이미 이미지는 거짓말을 하고 있다. 허상일 뿐이다.

　허상이 환상을 불러온 것은 파괴의 흔적이다. 잘리고 부서져 철근이 쏟아져 내리는 이미지는 상상의 이야기를 만든다. 조작된 환상이 실존이 될 수 없듯이 이미지는 부수고 떠난 곳에 남아 있는 기억의 망각을 가리켰으나 이미지 자체가 망각되어 무엇을 말하는지 알 수가 없다. 그러면서 이미 존재하지 않는 것에 대해 기원의 부재를 증명하듯 남아 있는 이미지를 다시 본다. 그 속에 파괴되고 상실된 그

누구(타자)의 가공된 기억을 멀리 떨어져서 풍경처럼 관람한다. 몇 년의 시간이 흘러 공간은 더 부서지고 풀이 자라면서 내가 보지 못한 실재와 지금 보고 있는 이미지 사이의 시공간적 간극이 허물어져 이미지 본래의 의미를 상실해 간다. 그 이미지는 내가 알 수 없었던 사건, 어쩌면 존재하지 않았던 사건에 대한 이미지에 지나지 않았다. 파괴는 실재인가? 지시체의 의미가 사라져버리고 이미지만 남았다.

똑같은 이미지를 반복해서 만들어내고 있다. 이 집 저 집, 이 창 저 창의 파괴는 같은 이미지처럼 보인다. 그러나 거기에는 시간성이 존재하고, 반복으로 인해 발생한 사회적 인식의 무게가 낳은 차이를 보인다. 그리고 차이를 가진 유형의 반복이 또 다른 의미를 생산해 낸다. 집이 부서졌을 때, 그 질서적이었던 상실의 의미가 이제 그 의미가 상실된 이미지로 남는다. 그때 유형의 반복에서 다시 의미를 생산한다. 의미의 생산과 상실의 반복은 곧 의미의 해체다. 의미가 해체되었을 때 비로소 드러나는 풍경이다. 의미를 부여잡고 있을 때 가졌던 안락, 쉼, 사랑, 불안, 파괴의 상상 질서는 비로소 해방된다. 그것을 바라보던 자신이 존재하지 않았다면 어쩌면 처음부터 존재하지 않았던 이 밋밋하고 추상적인 이미지는 내가 찍지 않고, 우연히 누른 셔터에서 나왔을지도 모른다.

'사라지는 모든 것은 흔적을 남긴다.'라고 장 보드리야르가 말한 것처럼 사라짐의 예술이 그 지점에 있을지도 모르는 일이다.

보드리야르의 철학을 담은 정근업의 사진

사진하는 사람들이 가장 많이 찾는 사진 이론가 가운데 한 사람인 롤랑 바르트는 사진의 핵심을 풍크툼(punctum, 찔림, 아픔)에 두었다. 그 풍크툼은 '나만의' 것이고 그래서 엄밀하게 말하자면, 보편성을 토대로 하는 예술성과는 거리가 먼 개념이다. 시간이 흐르면서 바르트가 말하는 '나만의' 사진은 장롱 속 앨범에서만 존재할 뿐, 거의 아무런 사회적 역할을 하지 못하게 되었다. 이제는 방 아랫목에서 앨범 뒤져가며 철 지난 바닷가를 되새김질 하는 가족도 없고, 고등학교 소풍 때 찍은 사진 함께 돌려가며 그리운 그 시절로 돌아가는 오래된 벗들도 없다. 누군가가 디지털화하여 페이스북에 띄우면 와 하고 환호성 한 번 지르고선 이내 그 풍크툼은 사라지고 만다. 더이상 아픈 시간의 나만의 찔림은 존재하지 않는다.

사진이 가졌던 '과거'를 중심으로 하는 시간 담론은 이제 일부 인문학자만이 붙들고 있는 뒷방 늙은이가 되어버렸다. 그 힘이 솟구치고 기가 넘치는 젊음의 자리엔 기호로 뒤덮인 복제 이미지가 우뚝 서 있다. 근대 이후 오랫동안 세계를 호령했던 이성은 그동안 저급하다고 깔봤던 감각에게 그 자리를 물려주었다. 그 감각의 세계에서 원본은 별다른 의미를 만들지 못하고 원본과 다만 닮았을 뿐인 복제본이 원본보다 더 원본의 역할을 수행한다. 단순한 변태일 뿐인 시뮬라크르(simulacre)는 단순한 상사(相似)를 넘어 사실을 감추거나 왜곡하면서 마침내 세계 존재의 근원으로 우뚝 선다. 이제 세계는 복제가 현실을 베끼는 게 아니라 현실이 복제를 베끼는 곳이 되었다.

현실과 가상의 전복, 그 혼돈의 세계를 규정하는 것은 동일한 것의 무한 증식밖에 없다. 암(癌)이다.

무한 증식의 세계에서 사진은 '나'만의 세계를 잃고, 예술성을 부여잡았다. 사진이 발명된 이래로 오랫동안 말해 온 사진의 고유성이나 특성만을 고집하는 사람은 극소수다. 그 극소수조차도 어쩔 수 없이 복제의 세계에 강제 편입될 수밖에 없다. 디지털 시대에 필름을 고집하는 것은 — 혹평하자면 — 단지 이미지에 물성(物性)을 강조하려는 예술적 수단일 뿐, 디지털 세계 자체를 온전히 부인하려는 것은 아닐 것이다. 누군가가 포토그램을 활용하여 오로지 한 장만 존재하는 사진을 한다 해서 그 사진이 복제물이라는 평가를 온전히 벗어날 수도 없다. 나만의 느낌이 사라지고 무한 증식의 클론이 판을 치는 그 이미지의 세계에서 사진이 할 수 있는 것은 무엇일까?

돌이켜 생각해 보니, 사진만이 갖는 가장 사진적인 것은 복제성에 있다. 과거 근대성이 예술 담론을 떠받드는 세계관일 때 비평가들은 예술성이란 원본성에 있다고 주장하였고, 사진은 그 영역에 낄 수 없다고 내치곤 했다. 사진은 어떻게 하면 그 영역에 낄 수 있을까 고민하였다. 복제성은 강박 관념의 근원이 되었고, 과학성은 벗어나고 싶은 한계였다. 그래서 어떤 이는 몸을 던져 포토그램을 만들기도 했고, 어떤 이는 회화와 같은 느낌을 만들어내기 위해 셔터와 조리개를 가지고 할 수 있는 별의별 방법을 다 해보기도 했다. 그럴수록 사진은 여전히 회화가 주도하는 예술의 세계에서 서자 취급만 받았다. 그런데, 디지털의 세계가 열리면서 비로소 그 예술에 대한 조급증은 해결되기 시작했다. 무한 증식, 클론의 세계에서 이 시대의

실재를 말하자. 복제의 강박 관념에서 벗어나 이 시대를 복제의 담론으로 말하자. 정근업의「질서의 바깥 풍경」은 이 지점에서 시작되는 사진 철학이다.

정근업의「질서의 바깥 풍경」은 5년 넘도록 진행되어 온 집을 둘러싼 시간과 존재에 대한 기록이다. 처음 재개발을 찍고자 했을 때 그는 '용산 참사'를 기록하고자 했다. 그렇지만 그는 용산 참사 대신 잃어버린 기억, 상실의 시간을 보았다. 고전적인 사진 재현 방식에 충실하고자 하였다. 고민은 끊임없이 계속되었고, 망각과 기억을 중심으로 펼쳐지는 존재론 속으로 빠져들었다. 이미지와 실재 그리고 그 사이에서 춤추는 존재와 부재의 고민. 사진가 정근업은 사진의 기록성이라는 부채 의식에서 벗어나고자 했다. 그리고 찾은 곳이 보드리야르의 시뮬라크르 세계. 새로운 것을 세우기 위해 온전한 집을 무너뜨려 버린 세상. 재개발이라는 이름 아래 나만의 공간은 무너져 내려앉고, 이제 내 공간과 네 공간은 존재하지 않고, '우리'의 공간을 구성하는 조직의 일부로서 존재해야 하는 이 시대의 본질이다.

정근업의「질서의 바깥 풍경」은 무너져 내려앉은 각기 다른 네 곳의 공간을 찍은 개별 사진 네 장과 그것을 디지털 작업을 통해 하나의 이미지로 만든 한 장의 사진이 하나의 조를 구성하는 새로운 양식의 군(群)사진이다. 네 장의 독립적인 이미지가 하나의 전체를 구성하는 것은 비단 보이는 것을 통해서만 그런 것은 아니다. 실재하는 공간에서 이미 그 넷은 서로 다른 존재가 아니고, 서로 다른 존재인 것처럼 보였을 뿐이다. 그 넷은 결국 동일자의 복제로서 하나일 수밖에 없고 그렇게 만들어진 한 장들은 또 넷이 모여 또 다른 한 장

을 이루게 되고 또 한 장의 넷이 이루는 또 한 장은…… 실로 무한 복제, 시뮬라크르의 시대다.

사진가 정근업은 사진이 결코 기록하는 일을 벗어던질 수는 없다고 생각한다. 하지만 근대성의 담론으로 근대 이후 세계를 기록하기란 적절치 못하다고도 생각한다. 그가 '재개발'이라는 돈을 향해 뛰어드는 부나방 같은 대한민국의 자화상을 기록하는 일을 디지털 작업에 의존하는 것은 바로 그 방편이 이 시대의 지혜를 찾는 데 가장 적확하다고 믿기 때문이다. 네 장이 한 장으로 수렴되고, 그 네 장이 또 한 장으로 수렴되고, 또 그 네 장이 또 한 장으로 수렴되다 보면 실재하는 처음의 한 장은 결국 점 하나로밖에 인식되지 않는다. 단위 하나하나는 더할 나위 없이 또렷하고, 존재감이 분명하지만 결국 거대한 하나를 구성하는 한 부분으로밖에 존재하지 않는다. 그야말로 다가올 미래의 묵시록이다.

제9장 「NINE (123456789)」 그리고 이반 일리치

윤창수의 작업 노트

아침엔 우유 한잔 점심엔

FAST FOOD 쫓기는 사람처럼

시계 바늘 보면서 거리를

가득 메운 자동차 경적소리

어깨를 늘어뜨린 학생들

THIS IS THE CITY LIFE

모두가 똑같은 얼굴을 하고

손을 내밀어 악수하지만

가슴속에는 모두 다른 마음

각자 걸어가고 있는 거야

아무런 말 없이 어디로 가는가

함께 있지만 외로운 사람들

가수 넥스트의 「도시인」이다. 이 노래를 처음 만났을 때 나는 20대 중반이었다. 그리고 다시 20년이 지났다. 그때, 젊었던 나는 댄스 리듬을 타고 나오는 가사들이 신나고 경쾌하기만 했었다. 지금 그 가사를 다시 들어보니 씁쓸함이 얼굴 가득히 채워진다. 언제부터인가 친구들 모임에 가면 꼭 한 번씩 자녀교육 문제가 화두로 등장한다. 사교육비 때문에 생긴 고민이다. 자기 수입의 반 이상을 사교육비로 지출하는데, 몰개성과 획일화를 위한 비용이다. 내 눈에는 비정상적으로 보이는 이 현상에 대해서 이야기를 할라치면 녀석들의 입에서 돌아오는 이야기들은 하나같이 똑같다. 나도 자식이 있으면 똑같이 행동할 수밖에 없을 거라는 것. 졸지에 비정상적인 붕어빵 공장으로 나까지 몰아넣어 버린다. 산업화와 도시화로 떠밀린 인생이다. 빨리 빨리 움직이지 않으면 살아남기 힘든 일상. 그 속에서 빠름과 편리함의 대명사인 인스턴트의 유혹으로부터 헤어나지를 못한다. 깊이 빠져 허우적거린다. 교육이라고 예외가 아니다. 모든 것들이 너무나 뿌리 깊이 인스턴트로 변해 버린 삶이다.

　어릴 땐 학교에서, 자라서는 직장에서, 플라스틱 붕어빵을 만드는 공장처럼 무미건조하고 획일화된 제품으로 찍혀 나오는 것 같다. 모두가 다름없이 똑같다. 그렇게 보인다. 무엇을 위해서 시계바늘처럼 쫓기며 바쁘게 달리는가? 왜 달리는가? 그 물음에 대한 나의 답은 하나다. 우리는 행복하기 위해서 산다. 이 대목에서 나는 다시 묻는다. 이 시대 우리에게 행복이란 것이 무엇일까? 모두에게 다 부와 권력이 행복의 척도는 아닐 것이지만, 모두에게 다 행복은 사랑과 나눔에서 오는 것이라 생각하지만, 우리 삶이 보여주는 사실은 그러할까?

윤창수, 2013

'나'를 잃어버린 현대인을 나의 방식으로 표현하고 싶었다. 그것을 사진으로 이야기
나누고자 싶었다. 나 역시 NINE이라는 붕어빵을 넘어서는 다른 뭔가가 되어 있는
가? 그렇게 살기를 갈구하지만, 내가 뛰고 있는 이곳 역시 어항 속의 붕어빵 기계는
아닌지 확신할 수 없다.(〈작업 노트〉중에서)

오스트리아 출신 철학자 이반 일리치(Ivan Illich, 1926~2006)는 '현대인'을 이렇게 말한다. 오로지 상품의 '필요'로 정의되고 화폐 경제 속에서만 살아갈 수 있는 존재, 호모 오이코노미쿠스. 직장 밖에서는 어떤 의미 있는 일도 할 수 없고, 임금 노동의 노예가 된 '산업 인간' 호모 인두스트리알리스. 모든 것을 학교에서 배워야만 하는 호모 에두칸두스. 대지에서 뿌리박고 정주하며 살던 인간에서 아파트에 '수용되는 인간' 호모 카스트렌시스. 이렇게 인간을 지칭하는 기괴한 이름들은 모두 현대에 출현한 것들이다. 우리 '현대인'의 다른 이름들이다.

'인생은 B(birth)로 시작해서 D(death)로 끝나는 것'이라는 장 폴 사르트르의 말이 있다. 생로병사를 압축적으로 표현한 내용이다. 인간은 신의 축복으로 B와 D 사이에 세 개의 C가 주어졌다는 것이다. 선택(choice)과 기회(chance) 그리고 변화(change) 즉, 인생이란 각자 선택을 통해 기회를 만들고 그 기회를 살려서 다양한 삶을 표현하고 변화시키는 것이다. 사실 똑같은 삶이란 있을 수 없다. 쌍둥이조차도 마찬가지다. 누구에게나 각자 자신만의 삶이 있어야 한다. 그것이 인간다움이다. 그런데 우리 현대인은 그러한가? 지금 넘쳐나는 인스턴트 문화가 신의 축복인 이 C를 심각하게 위협한다. 생명은 다양성에서 살아 움직이는 것이며 끊임없이 새롭게 변화하는 것이다. 자연의 존재 법칙은 동일성이 아니지 않는가? 모두 똑같은 삶을 살고, 똑같이 죽음을 따라가는 것이 아니지 않는가? 유전학적으로 봐도 그러하다. 인간이 하나의 유전형질로 획일화되어 있다면, 과연 인간이라는 종(種)은 더 이상 지구에서 살아남기 어려울 것이 아니

겠는가? 생명의 진화나 사회 발전의 가장 큰 법칙 중 하나가 돌연변이가 아닌가?

우리가 사는 이곳은 주류와 다른 의견이 존재하는 것을 참지 못한다. 나와 다른 것에 대한 관용보다는 불관용이다. 간섭하고 규정하여 동일하게 만들어낸다. 오로지 하나만 따라간다. 어디에서나 다 그렇다. 그것이 보편이다. 다양성은 죽고, 통일성만 남는다. 지금은 누구나가 스마트폰을 사용하며 멀리 있는 친구와도 편리하고 빠르게 소통하는데 정작 소통하고자 하는 자기 앞의 사람들과는 대화를 못한다. 스마트폰이 아니면 주류에서 소외당하고 배제된다. 모두들 스마트폰만 강요하고 있다. 스마트폰만의 문제일까? 스마트폰을 빗대어 생각해 보면, 2G, 3G는 모두 사라지고 4G만 살아남는 세계에 우리는 산다. 나약한 놈은 필요없는 약육강식의 세계다. 대기업의 성은 더욱 견고해지고 높아져만 간다. 동네는 죽고 아파트만 올라간다. 모두들 넥타이를 두르고, 라면을 먹고, 차를 마시고, 신문을 보며 돈을 좇는 삶이다. 그게 현대인이다. 그 문화를 따라가지 못하면 바로 도태된다. 이게 사람 사는 세상일까? 왜 그럴까? 문제는 모두 똑같이 하나로 공부해온 결과가 아닐까, 하는 생각을 해본다.

내가 무엇인가를 생각할 때, 다른 사람들의 생각에 맞추지 않아도 되는 사회에 살고 싶다. 다른 이들과 달라서는 안 된다는 하나 됨에 대한 강요가 없는 그런 삶을 살고 싶다. 다른 사람이 대학에 가니 너도 가야 한다거나 다른 사람이 대학에 가지 못하니 너도 가면 안 된다는 것이 통용되지 않는 삶을 나는 추구한다. 집단을 위해 개인이 가질 수 있는 권리의 포기를 요구하지 않는 삶, 난 그것을 좇는다.

모두가 몰개성과 획일화로 변질되어 버린 '나쁜' 사회 시스템에 끌려 다니는 사회를 사진으로 재현하고 싶었다. '나'를 잃어버린 현대인을 나의 방식으로 표현하고 싶었다. 그것을 사진으로 이야기 나누고자 싶었다. NINE(123456789)를 작업하고 싶은 이유가 여기에 있다. 나 역시 NINE이라는 붕어빵을 넘어서는 다른 뭔가가 되어 있는가? 그렇게 살기를 갈구하지만, 내가 뛰고 있는 이곳 역시 어항 속의 붕어빵 기계는 아닌지 확신할 수 없다. 작업하는 내내 나를 고민하게 하는 지점이다. 사진 작업은 나를 사유하게 한다.

이반 일리치의 철학을 담은 윤창수의 사진

20세기 최고의 지성이라 불리며 전 세계 많은 지식인들의 존경을 받은 이반 일리치(Ivan Illich, 1926~2002)는 그때까지 아무도 건드리지 못하던 '학교 철폐'를 정면으로 꺼냈다. 일리치는 학교를 다름 아닌 또 하나의 산업 생산 양식일 뿐이라 했다. 인간을 키우는 보편적 교육의 장이 아니라 했다. 학교는 교육이라는 이름 아래 가치를 천편일률적인 것으로 제도화하는 수단의 기관일 뿐이라고 했다. 그곳에서는 다양한 개개인의 가치가 말살될 뿐이라고 했다. 현대 자본주의 문명의 파편성과 몰개성성에 대한 통렬한 비판이다. 일리치에 의하면 현대 사회는 도구가 과하게 발전하였고, 그러다 보니 도구가 삶의 일상을 모두 지배한다. 인간은 그 안에 예속되어 살 수밖에 없다. 어느 하나 파편화되지 않는 것이 없고, 그것들은 모두가 다 하나의 체계를 좇으면서 동일화되어 간다. 통합 체계는 사라지고, 전문화라는

이름으로 파편만 남는다. 인간은 사라지고 도구만 남는 것, 자연은 사라지고 인공만 남는 것이다. 그것이 지금 우리가 사는 세계의 문명이다.

　사진가 윤창수는 이렇게 돌아가는 세상을 고발하고 싶었다. 그는 독신남이자 도시남이다. 그가 어느 날 출근하는 길에 문득 이런 생각을 했다 한다. 내가 왜 나답게 살 가치를 누려서는 안 된다는 말인가? 왜 남하고 똑같이 살아가는 것이 정상이고, 남과 다른 방식으로 사는 것은 비정상이란 말인가? 왜 나의 개별적 삶이 남의 걱정거리가 된다는 말인가? 꼭 남이 하는 대로 따라가면서 그냥 평탄하고 무난하고 원만하게 살아가야 하는가? 사진가 윤창수는 매일 아침에 부닥치는 이런 생각을 사진으로 담고 싶어 했다. 그 보이지 않는 사유의 세계를 어떻게 사진으로 찍을까? 그에게 대상을 찍는 것이 아닌 대상을 전유하는 사진의 세계가 다가온다. 사진가라면 누구나가 한 번쯤은 빠지고, 한동안 헤어나지 못하는 재현에 대한 고민에 빠진다. 그 안에서 사진은 다큐멘트일 수도 있지만, 다큐멘터리일 수도 있다. 그리고 그 다큐멘터리는 직유의 재현일 수도 있지만 은유의 재현일 수도 있다. 라면을 찍고 아파트를 찍고 넥타이를 찍었지만 그가 말하고자 하는 것은 라면이 아니고 넥타이가 아니고 아파트가 아니다.

　근대의 세계가 열리고 그 산물로서 사진이 세상에 처음 나왔을 때, 사람들은 그것을 어떤 대상을 반영하는 것 혹은 기껏 해봤자 지시하는 것에 지나지 않는 수단이라 했다. 결코 창작이나 재현의 수단일 수 없는, 그래서 예술일 수 없는 매체라고 했다. 카메라 렌즈로 사물을 보는 것은 거울이나 물을 보는 것과 같아서 재현이라 할 수 없다,

단지 투명한 것이라고 했다. 어떤 사물이 원인이 되고 그 결과를 드러내주는 것일 뿐이라 했다. 과연 그러한가? 이러한 생각은 대상과 재현 사이에 기계가 개입하게 되는 사진의 제작 과정을 단순하게만 이해한 결과에서 비롯된 것이다. 많은 사람들이 쉽게 오해하는 것이 사람의 눈과 카메라의 렌즈가 보는 것이 동일하다는 것이다. 사람의 눈과 카메라의 렌즈는 본질적으로 다르다. 카메라의 눈은 복잡계를 단순계로 치환한 것일 뿐이다. 느낌도 없고, 맥락도 없다. 사람의 눈은 연속적이고 복합적이지만 카메라는 단절적이고 단층적이라서 눈의 자연스러운 감각과는 그 작용하는 것이 전혀 다르다. 카메라는 눈이 보는 것을 완벽하게 모사할 수 없다. 사진은 기계가 찍어낸 이미지이지만, 그것을 읽어내는 것은 사람의 눈과 마음으로 하는 것이니 결국 자연과 인간이 합동하여 만들어낸 작업이다. 대상과 사진으로 만들어낸 이미지는 결코 동일한 것이 아니다. 사진은 물리적 리얼리티와 인간의 창조적인 마음 사이에서 일어나는 우연한 만남이 되는 것이다.

우리가 사진을 보고 그 대상의 표면적 지시를 넘어 어떤 메시지를 갖는 것은 그것이 바로 대상의 과학적 반영이 아니라 사회적 사실이나 가치를 재현하는 것이기 때문이다. 비로소 사진은 그냥 '보는' 것이 아니라 '읽는' 것이 된다. 사진은 이제 특정한 지식에 의거한 것이 되므로 중립적이라는 규정은 성립되지 않는다. 세상에서 실재를 구성하는 모든 것은 의미로 뒤덮여 있다. 따라서 그 어떤 실재도 그들이 실현되는 언어나 심리로부터 분리될 수 없다. 사진 이미지가 재현하는 의미에는 관습과 역사가 있다. 사진이 비록 이미지지만 그것

을 통해 공통의 지식 체계를 형성할 수 있는 것은 이 맥락에서다. 느낌이나 지시를 넘어 기호학적 지시를 통해 어떨 때는 환상을 자극하기도 하고, 어떨 때는 이데올로기를 씌우기도 하며, 어떨 때는 철학을 논변하기도 한다. 사진은 읽는 이에게 특정한 생각의 효과를 내는 실천과 제도의 과정이 될 수 있다.

윤창수의 작품 「NINE(123456789)」에서 'NINE(123456789)'은 사진 이미지만큼 이미지적이다. 그것은 무한대이자 도돌이표의 복제 의미를 가진 아홉을 뜻하면서 영생과 숭배의 의미 속에서 타락하는 종교심의 표상이다. 'NINE(123456789)'라는 이미지 그것 자체가 이미 작가의 시선이다. 아홉 개의 서로 다른 개체가 하나로 보일 수밖에 없는 것은 그것이 하나의 동일한 도구로서 기능하고 그것이 자연과 인간의 실존을 말살해 버리기 때문에 가능하다. 그 아홉 개의 하나가 다시 아홉으로 모인 것은 그러한 인간 상실의 현대 사회가 다시 무한대로 복제되어 가는 것에 대한 두려움의 표현이다. 사진가 윤창수가 「NINE(123456789)」을 라면에서 시작하여 학생으로 마무리 짓는 것이 끔찍하다. 인간이 마네킹인가, 마네킹이 인간인가? 인간이 라면을 먹는가, 라면이 인간을 먹는가?

제10장 「밀려나는 사람들」
그리고 제러미 리프킨

조균래의 작업 노트

어느 더운 여름날 출장 간 지방 도시에서 택시를 탄 적이 있었다. 기사분과 날씨에 대한 간단한 인사를 주고받았는데 나의 말씨와 복장으로 외지에서 업무차 온 사정을 알아보시고는 무슨 일을 하는지를 물어왔다. 그리고는 본인의 이력을 얘기해 주셨다. 놀랍게도 그는 컴퓨터 프로그래머였다. 1990년대의 개발 환경에 능숙하였고 굵직한 프로젝트 참여 경험도 풍부했던 전문가…… 그러나 그는 빠른 S/W 기술의 변화와 그에 따른 세대교체에 밀려나 10년이 넘는 세월 동안 원하지 않는 일들을 전전하고 계셨다.

한 사람의 사회적 위치와 역할의 퇴행에 대해 우리는 쉽게 이야기할 수 있을지 모른다. '기술의 변화에 대응하지 못했다', '더 치열하고 부단한 노력이 필요했다', '경쟁사회에서 누군가 도태되는 것은 자연스러운 것이다' 등등.

그 택시 기사분이 어떤 개발자였었는지 나는 알 수 없다. 그러나

부지런하고 성실한 사람들이 느닷없이 안정적으로 보이던 일자리를 잃고 쉽게 실직자가 되어 어려운 처지에 놓인 경우를 우리는 숱하게 보아 왔다. 눈부신 속도로 기술이 발전하고 온갖 편리한 기계가 등장한 오늘 왜 더 많은 사람들이 거리로 내몰리고 비정규직의 신분이 되고 심지어 대학을 갓 졸업한 많은 젊은이들은 길고도 험난한 구직의 세월을 보내고 있는가?

분명, 기술의 진보와 기계의 발전 그리고 자동화는 눈부신 생산성의 향상을 가져왔다. 더 많은 상품을 더 빨리 생산하고 이전에 만들 수 없었던 제품과 서비스가 가능하게 한다. 그리고 기계는 급여를 올려주지 않아도 되고 쉬지 않고 돌려도 불평을 하지 않는다. 게다가 노조를 만들어 자본가에 대항하지도 않고 고장이 나면 그냥 버려도 된다. 기계는 자본가에게 얼마나 멋진 존재인가? 그래서 자본은 더 많은 기계와 로봇들을 도입하고 더 많은 제품을 만들어 팔고 더 높은 수익을 올린다. 이제 불만불평을 일삼는 사람의 자리는 기계가 대신하게 되고, 사람만이 가능한 역할의 중요성도 점점 줄어들어 아웃소싱하거나 임시직으로 전환되고 있다. 이미 오래전 제러미 리프킨이 간파하고 경고했던 '노동자 없는 세상'이 도래한 것이다.

그렇게 사람은 부품처럼 대체 가능한 변수가 되었고, 언제든지 바꿔치기 하여도 아무 문제가 되지 않는 그런 일자리만 늘어나고 있다. 거리에서 시장에서 사무실에서 마주치는 수많은 대체 가능한 사람들, 같은 사업장에서 동일한 일을 하면서도 비정규직의 명찰을 주홍 글씨처럼 달고 불안한 노동을 반복하며 당장의 생활고에 허덕여야 하는 바로 그런 사람들이 늘어나고 있는 것이다. 이 모든 것은 너

조균래, 2012

변수가 되어버린 사람을 대체 불가능한 상수로 돌려놓지 않는 한, 오늘 안락한 정규
직의 일상을 누리고 있는 당신 또한 내일은 실직자의 불안과 비정규직의 설움에 직
면하게 될지도 모른다. 그날도 정교한 기계와 로봇들은 당신을 대신하여 변함없이
반짝거리는 상품들을 쏟아내고 있을 것이다.(《작업 노트》 중에서)

무도 빨리 진행되어 우리 사회가 이러한 변화들로 야기될 광범위한 영향을 논의하거나 그 결과에 대응해 충분히 준비할 시간을 갖기도 전에 생산의 중심에서 노동자가 사라지는 세상을 목전에 두게 된 것이다.

나는 그렇게 안정적인 일자리에서 밀려난 사람들 혹은 처음부터 주류들의 노동 시장에 편입하지 못하고 아르바이트를 전전하고 있는 청년들의 단면을 카메라에 담고자 했다. 일터에서 부속품처럼 취급받고 익명으로 호출당하는 파편 같은 일상을 살아가는 그들도, 어울려 행복하게 살아가야 하는 우리 사회의 구성원이라는 것을 역설적으로 보여주고 싶었고, 프레임 밖에 존재하는 무언가를 보지 않아도 짐작할 수 있듯이, 보이지 않는 시스템과 그것을 결정하는 메커니즘에 대해서 직시하고 발언할 수 있기를 바랐다.

얼마 전 영국에서는 한 인공지능 소프트웨어가 드디어 튜링 테스트를 통과했다고 한다. 이는 기계가 이제 서비스 부문을 포함한 더 많은 영역에서 인간을 대체해 나갈 것이라는 것을 의미한다. 생산성과 효율성은 계속 발전할 것이지만 그 열매가 사회 전체를 더 윤택하게 하고 모두의 삶을 여유 있게 만들 거라고 누가 장담할 수 있을까?

변수가 되어버린 사람을 대체 불가능한 상수로 돌려놓지 않는 한, 오늘 안락한 정규직의 일상을 누리고 있는 당신 또한 내일은 실직자의 불안과 비정규직의 설움에 직면하게 될지도 모른다. 그날도 정교한 기계와 로봇들은 당신을 대신하여 변함없이 반짝거리는 상품들을 쏟아내고 있을 것이다.

제러미 리프킨은 『노동의 종말』을 통해, 기술 혁신이 광범위하게 이루어지고 정보 사회가 확산되면서 대다수의 사람들은 전통적인 노동으로부터 밀려난다고 말했다. 노동의 종말이란 다름 아닌 소수의 인간이 다수의 인간을 먹여 살린다는 이름 아래 다수의 인간이 인간의 자리에서 밀려남을 의미하는 것이다. 밀려나는 사람들 가운데 가장 큰 충격은 한때 중산층의 자리에 서 있었던 사람들로부터 나온다. 그날이 오면 이제 중산층은 신화 속으로 사라지고, 그 자리를 1 : 99의 현실로 대체되는 것이다.

조균래의 「밀려나는 사람들」은 이 사회에 존재하지만 존재하지 않는 바로 그 99% 사람들의 노동을 담은 작업이다. 보이되 보이지 않는 사람들, 그래서 얼굴을 갖고 있으나 얼굴이 없는 사람들이 사는 세계다. 택시, 커피 머신, 계산기, 무전기, 오토바이가 자신의 몸이자 정체성의 근원이 되어버린 사람들. 이미 사회를 구성하는 실존적 인간의 대열에서 배제되어 잉여 인간으로 전락되고 만 사람들. 직장을 이미 잃었거나 언제 잃을지 몰라 불안에 떠는 사람들의 모습이다. 일하지 않으면 먹지도 말라는 말은 이제 사라진 지 오래. 착취를 당해도 좋으니 노동하게 해달라, 절규조차 하지 못하는 그 약한 고리에 묶인 사람들의 모습이다. 착취당할 기회조차 잃어버릴 줄 몰라 두려움에 떠는 사람들. 그들의 모습을 어떻게 재현할 것인가? 사진가는 메시지는 세웠으나 그것을 전달하는 재현의 방식에 대한 고민에 쌓인다.

사람의 눈은 단독으로 작동하지 않는다. 마음이 닿는 대로 시야의 범위가 정해지고 다른 감각 기관이 협력하여 의미를 전달받기 때문이다. 마음이 닿지 않으면, 대상은 상(像)으로 맺히긴 하되, 보이지 않는다. 대상이 상으로 맺지지 않더라도 마음이 가고 귀가 열리면 눈으로 보인다. 그게 눈의 작동이다. 눈이라는 유기체의 일부는, 결국, 마음으로 보고 다른 감각 기관과 함께 보는 것이 된다. 카메라도 그럴까? 카메라의 눈은 사람의 눈과는 다르다. 카메라 렌즈는 마음을 두지 않고 멀리 혹은 넓게 보더라도 그것은 과학적 인과율에 따라 상이 맺히고 그것이 프린트되어 나오면 완전한, 보이는 것이 된다. 초점을 맞추지 않거나, 포커스 아웃을 시도하거나 자체를 흔들리게 하기도 하지만 그것은 어디까지나 '그렇게 보이는 듯하게' 만드는 것일 뿐 실제로 사람의 눈이 보는 것과는 전적으로 다르다.

사람의 눈과 동일하게 대상을 카메라의 눈으로 잡아낼 수는 없을까? 불가능하다. 몰입한다 하여 몰입한 것으로 나타나지도 않고, 관조한다 하여 관조한 것으로 나타나지도 않는다. 사진가가 마음으로 사진을 찍었다는 것은 가능한 일이긴 하되, 결과가 반드시 그렇게 나타날 수는 없다. 다만, 그렇게 나타난 것 같은 느낌을 받은 이미지를 고를 뿐이다. 카메라가 발명된 이래로 사진가들은 마음이 보는 대로 대상을 잡아보려 안간힘을 다했다. 태고부터 인류가 하늘에 닿고 싶어 했듯, 그들은 카메라로 사람의 눈에 닿고 싶어 해왔다. 그래서 너무나 아름다운 이미지는 기계적이라 치부하기도 했고, 미학적으로 너무나 완벽한 구조 또한 자연스럽지 못한 것으로 평가하곤 했다. 세상은 사진 이미지가 보여주는 것과 같이 질서정연하지도, 아

름답지도, 완벽하지도 않기 때문이다.

사진가 조균래의 「밀려나는 사람들」은 바로 이 맥락에서 작업한 사진 서사시다. 「밀려나는 사람들」은 기계화되고 정보화된 현대 자본주의 사회에서 도구로 밀려난 대상의 일부를 집중적으로 촬영하여 그것이 갖는 의미를 드러내면서 메시지를 전달하는 방식의 다큐멘터리 작업이다. 미니멀리즘이라고 말할 필요도 없고, 미시사적이라고 말할 수도 없겠으나, 재현과 메시지 전달 방식은 그것들로부터 영향을 받은 것이라 말할 수 있다. 촬영에서 기교나 장식 혹은 연출 같은 것을 최소화하고 그 대상의 특정 부분에 초점을 맞출 때 그 대상 이미지와 메시지 간의 괴리를 최소화시키고, 전달하고자 하는 메시지의 사회 구조나 거시사는 건드리지 않는 방식이다. 사진가가 그들을 전신으로, 정면으로 찍지 않은 것은 그들이 전신으로 정면으로 사회를 응시하며 살지 못하는 사람들이기 때문이다. 사진가 조균래는 대상의 부분을 통해 의미 전달을 직접적으로 할 때 리얼리티가 살아나는 것이라고 믿기 때문이다. 잉여로 밀려나 버린 그 사람들에게는 다른 주변의 것들이 불필요한 요소들일 수밖에 없고 그래서 그것들은 프레임에서 과감히 제거해 버려야 한다고 믿기 때문이다. 그들이 처한 처지를 그 이미지 그대로 드러내는 것이다. 단순화, 그것은 그 자신의 삶이기 때문에 그를 드러내는 이미지도 그렇게 표현해야 한다고 사진가는 생각하기 때문이다.

그들은 효율을 위해 '너'를 희생하자, 그래야 '우리' 다수의 삶이 보전되는 것이라고 담합하자 한다. 명백한 폭력이다. 그 거대한 구조 속에 침묵하면서, '나'는 그 덫에 걸리지 않겠지라고 믿는다. 그

어리석은 침묵의 카르텔은 결국 '나'도 '너'가 되면서 연극의 장막이 내린다는 사실을 쉼 없이 우리에게 보여준다. 그럼에도 우리는 그것을 애써 알지 못한다. 너와 나는 그 거대 구조 속, 뫼비우스 띠에서 허우적거리는 존재다. 보이지 않는 존재. 보이되 보이지 않는 존재. 신자유주의 자본주의 도시에 사는 중산층이다. 가진 사람은 해 떨어지면 도시 바깥으로 나가고, 갖지 못한 사람은 24시간 도시 안에서 헤어나지 못한다. 카프카가 말하는 벌레일까? 거대한 구조의 부품으로 사는 존재, 중심과 주변, 전체와 일부의 역학, 그 세계를 재현하는 사진가 조균래의 눈은 충혈된다. 노동하는 인간을 밀어내고 그 자리를 차지한 물건 밑에 깔려 있는 군상, 계산기와 무전기에 빼앗겨 버린, 노동으로부터 밀려난 군상을 보는 사진가의 눈이 슬프다.

이 시대, 도시를 배회하는 얼굴 없는 유령들의 슬픈 서사시는 쉬이 끝나지 않는다. 사진가 조균래의 사진으로 하는 서사시도 쉬이 끝나지 않기를 소망한다.

제11장 신(新)시지프스
그리고 알베르 카뮈

임만순의 작업 노트

중학교 학생 지도 교사라는 위치에 선다면 답은 나온다. 제임스(가명)는 그냥 아무 생각 없이 저지른 일이라고 하지만, 사회는 그것을 그냥 용납해 줄 정도로 온정적인 곳이 아니다. 그래서 내가 부모 대신 그 아이를 도와줘야 한다. 그것은 학생 지도 교사인 내가 최대한 할 수 있는 일이다. 어느 날, 약속 장소에 제임스가 나오지 않아 가정 방문을 갔다. 아이만큼이나 난장판이 된 집안의 기울어진 액자 속에서 제임스의 유치원 적 사진을 보았다. 사진에 관심을 갖고 또 사진을 알아가고 있는 아마추어 작가의 눈에 제임스의 유치원 적 사진을 통해 여러 스토리가 주마등처럼 스친다. 귀하고 아름다웠던 시절과 현재의 상황 대비는 스토리가 되고 그림이 된다. 몇 달은 그랬다. 제임스에게 도시락도 가져다 줬고, 등하굣길도 지켜봤다. 사회 경험을 통해서나 먹물을 좀 먹은 어른의 눈에는 바위산에 큰 바위를 굴리고 있는 아이의 모습이 보였다. 앞으로 얼마나 많은 오르내림 속에 희

망과 좌절을 경험할 것인가? 지금은 정상에 가기 전 작은 언덕 위에서도 돌의 무게에 의해 돌이 다시 아래로 굴러버리는…… 앞으로도 끝이 날 것 같지 않은 이 상황. 시지프스.

여기까지는 누구나 추론하고 만들어낼 수 있는 이야기면서, 내가 만들어가는 한 아이의 이야기이다. 그 이야기를 만들어 가는 과정 가운데에서, 나는 내가 내 안에 가지고 있는 부조리를 보았다. 카뮈는 자신의 글 『시지프스의 신화(The Myth of Sisyphus)』에서 인간의 상황은 근본적으로 부조리하며 목적이 결여되어 있다고 했다. 그는 부조리를, 이 세계가 이성(理性)으로서는 해석이 되지 않는 것이라 했다. 더욱이 인간의 깊숙한 내부에서는 명석함을 구하고자 하는 필사적인 소망이 격렬히 소용돌이치고 있어서 이 양자가 동시에 상호 대치된 상태라고 해석하였다. 제임스도 그러한가? 제임스를 통해 나는 스스로 나에게 묻는다.

지금 제임스의 상황은 어떤가? 생각 없이 본능적인 삶을 살아간다고 해도 틀린 말은 아니다. 순간의 쾌락에 자기를 맡기니, 실질적으로 자기를 버려버리는 것과 같다. 그에게 현재의 삶은 무의미하게 보인다. 그러한 무기력한 상황을 반전시킬 만한 목적도, 변화도, 희망도 보이질 않는다. 그 자신이 의미를 두는 것이라고는 갖고 싶은 욕망뿐이다. 그리고 그것은 범법 행위로 연결되는 악순환밖에 없다. 물론 이 같은 모습은 일반적인 학생군(群)에서 관찰되는 모습이긴 하지만 제임스의 경우 붕괴되어 버린 가정이 상황을 더욱 악화시켜 버렸다. 사회적 시스템이 그를 도와주려 가동되고 있긴 하지만 그는 아무런 신경도 쓰지 않는다. 무의미하고 불합리한 세계 속에 제임스

임만순, 2013

지금이 무의하다고 미래가 무의미하다 할 수 없고, 현재의 유의미한 것이 미래에도 영원히 유의미하다고는 볼 수 없다. 시지프스가 굴린 바위의 노동에서 의미를 부여하는 것만큼 인간은 부조리성에서 자유스러울 수 없기에 제임스의 미래를 예측하여 표현하고는 싶지는 않다. 앞으로도 마찬가지다. 사회적, 교육적 관념의 틀을 두고 싶지 않고, 그냥 아이가 가지고 있는 혼돈을 부조리의 눈으로 담고 싶을 뿐이다.(〈작업 노트〉 중에서)

는 어린 나이에 갇혀버리고 말았다. 그를 판단하는 우리들 자체가 부조리에 갇혀 있기 때문에 그런지 그가 그렇게 밉게 보이지만은 않는다.

무엇인가를 일단 진실이라고 규정해 버리면 우리는 좀처럼 그것으로부터 자유롭지 못하게 된다. 마찬가지로 누구든 부조리를 의식하기에 이르면 그는 그 부조리에 영원히 속박된다. 내가 하는 사진 작업은 이러한 문제의식에서 출발한다. 나는 내 사진 작업을 통해 내 안의 부조리성과 속박성도 인정하고 그와 동시에 피사체인 제임스를 둘러싼 부조리성을 담아내려고 한다. 내가 담고 싶은 것은 아이의 문제가 확대되는 미래의 모습을 미리 보여주려 하는 것이 아니다. 그렇다고 그런 상황을 이겨내는 인간 승리를 보여주고자 하는 것도 아니다. 다만, 마음과 머리, 현실과 이상이 따로 노는 ─ 아니 사실은 양립되는 상황이어도 관계없다 ─ 부조리성에 노출되어 있으면서 순간적 본능에 의해서 만들어지는 이야기를 잘라서 담고 싶을 뿐이다. 인간 상황의 모호성을 재현하는 사진, 부조리한 사진, 수학에서 차집합(A-B)같이 무엇인가를 빼고 남은 부분의 사진을 얻어 보고자 하는 것이다.

바흐의 음악은 비슷한 선율의 반복이다. 무료하다. 그래서 나는 가끔은 수면제로 바흐의 골든베르그 변주곡을 듣는다. 그런데 음악 하는 사람들끼리 하는 말을 들어보면, 신(神)이 실수하여 세상에 있는 음악을 다 없애버린다 하더라도 바흐의 평균율 클라비어만 있으면 모든 음악을 다 복원할 수 있다고 한다. 바흐의 음악이 그렇게 단조로우면서도 이렇게 위대하게 평가되는 것은 무엇 때문일까? 우리의

인생도 그렇게 단조로운 하루하루가 모여 있기 때문은 아닐까?

지금이 무의하다고 미래가 무의미하다 할 수 없고, 현재의 유의미한 것이 미래에도 영원히 유의미하다고는 볼 수 없다. 시지프스가 굴린 바위의 노동에서 의미를 부여하는 것만큼 인간은 부조리성에서 자유스러울 수 없기에 제임스의 미래를 예측하여 표현하고 싶지는 않다. 앞으로도 마찬가지다. 사회적, 교육적 관념의 틀을 두고 싶지 않고, 그냥 아이가 가지고 있는 혼돈을 부조리의 눈으로 담고 싶을 뿐이다.

카뮈의 철학을 담은 임만순의 사진

당연한 이야기지만, 사진을 그냥 느낌으로 보지 않고, 그 안에서 뭔가의 메시지를 읽어낸다고 하는 것은 사진가가 사진 안에 뭔가 메시지를 집어넣었다고 하는 전제 위에서 성립된다. 그것은 한 장의 사진으로도 불가능하지는 않지만 주로 여러 장으로 구성하는 내러티브가 있는 사진으로 하는 이야기 방식이다. 롤랑 바르트가 그렇게 큰 의미 부여를 했던, 아우라로부터 벗어나 시선의 자유를 확보한 '나'만의 과거 사진, 다른 사람에게는 아무런 의미가 없고, 오로지 '나'에게만 의미가 있는 사진, 그런 사진이 아닌 모든 사람이 메시지를 공유하는 객관적 가치를 지향하는 사진(들)이다. 해석의 여지를 최대한 줄이고자 하는 사진. 그런 사진(들)은 어떤 특정한 사건을 객관적으로 공유하려는 기록성을 중시하는 매체의 역할에 충실하고자 하는 작업이다. 이른바 예술보다는 기록에 의미를 두는 다큐멘터

리 작업이다. 그런데 그러한 다큐멘터리 작업은 사진가가 사건을 아무리 객관적이고 기계적으로 기록을 하려 한다 할지라도 누구에게나 보편적인 객관성을 완전히 담보할 수는 없다. 그것은 어떤 사건을 100% 객관적으로 기록할 수단이라는 것은 존재하지 않기 때문이기도 하지만 사진이라는 평면적·탈맥락적 이미지가 갖는 본질적 한계 때문이기도 하다.

그래서 사진으로 하는 기록은 전형적 의미의 역사라 말하기 어렵다. 그것은 사건의 총체적인 면을 말해 주지 못하기 때문이다. 그 기록은 객관의 역사라기보다는 시(詩)로 보여주는 주관적 감성의 역사이다. 그 이미지들을 통해 드러내고자 하는 것이 객관적 팩트가 아닌 의식(意識)이나 관념이라면 그 기록의 감성적 성격은 더욱 짙어진다. 사진가가 찍은 이미지를 통해 여러 가지 사회의 모습을 읽어낼 수는 있다. 하지만, 역으로 사진으로 어떤 사건을 객관화시킨다는 것은 불가능하거나 적어도 불가능하지 않다면 매우 어렵다. 카메라는 사람의 눈과는 달라서 대상을 중층적으로 복합적으로 맥락적으로 보지 못하고 단층적으로 표면화시켜서 이미지로 만들어버리기 때문이다. 그래서 사진은 아무리 여러 장을 묶어서 내러티브를 만들어내려 애를 써도 텍스트가 뒤따라주지 않으면 보는/읽는 사람이 동일한 의미를 파악할 수 없다. 여기에서 사진의 예술적 성격이 나온다. 사진으로 하는 기록에 예술의 성격이 뒤섞일 수밖에 없는 독특한 존재가 되기 때문이다. 하지만 그렇다고 해서 그 사진이 자아내는 예술적 성격이 기록적 성격을 능가하는 것은 아니다.

사진가 임만순의 작업은 이러한 사진관에서 나온 것이다. 그가 생

업의 현장으로 삼고 있는 중학교에서 외면할 수 없는 삶의 가치를 기록하는 것이 그가 추구하는 사진이다. 그는 제임스라는 가명을 붙인 피사체를 통해 그가 처해 있고 우리가 목격하고 있는 현실의 부조리를 담고자 한다. 그래서 그가 사진으로 기록하는 작업 안에는 피사체가 존재하긴 하지만, 그가 말하고자 하는바, 의식과 관념은 직접적으로 드러나지 않는다. 그가 작업 노트라는 텍스트를 우리에게 보여주지 않는다면 우리는 그가 무엇을 말하려 하는지를 결코 알지 못한다. 카뮈가 시지프스라는 그리스 신화에 나오는 한 인물을 가지고 인간이 실존을 해야 한다는, 그 어떠한 본질적 상황에 처하게 된다 하더라도 끝까지 존재의 의미를 놓지 않고 살아가야 한다는 것을 설파하였듯이, 그는 자신의 학생 제임스를 통해 사방천지가 막혀 있는, 그래서 출구라고는 전혀 보이지 않는 부조리의 본질적 상황을 이미지로 말하고자 하는 것이다. 이 시대의 카메라를 든 교육자가 할 수 있는 가장 의미 있는 사진 작업이다.

그의 사진을 미학적으로 평가하는 것은 가능하다. 사진 한 장 한 장에서 구성이 어떻다느니, 톤이 어떻다느니, 균형감이 어떻다느니 하는 따위의 평가는 얼마든지 가능하다. 그렇지만 그의 작업에 대해 그런 평가는 그다지 중요하게 보이지 않는다. 사진이 원초적으로 이미지이기 때문에 이미지가 주는 심미성을 무시할 수도 없고 무시해서도 안 되겠지만 임만순의 작업의 경우 그것이 주가 되어서는 안 될 것으로 본다. 이미지가 강렬하면 사진가가 말하려는 메시지가 묻혀버릴 수 있다. 사물은 강렬하지 않고, 우리 눈은 강렬함을 인위적으로 만들어내지 아니 하는데 굳이 이미지를 강렬하게 보여줄 필요

가 있을까? 「신(新)시지프스」는 이미지의 강렬함과는 거리가 먼 평범한 몇 장의 이미지로 구성한 무거운 의식의 기록이다. 이미지가 강렬하면 시선은 의식이나 관념보다는 이미지에 쏠릴 수밖에 없다. 그러한 독자의 시선은 사진가 임만순이 바라는 바가 아니다. 메시지를 주고받는 일을 방해하지 않는 이미지, 담담하지만 사실 그대로를 읽어주게 만드는 이미지가 그가 바라는 이미지이다.

　카뮈가 말하고, 사진가 임만순이 목도하는 우리가 사는 매일의 일상은 부조리다. 그 부조리는 새삼스러울 것 없는 물과 공기 같은 존재가 되어버렸다. 그 부조리는 단조로움으로 둘러싸였고, 무료함으로 뒤덮여 있다. 사진가 임만순은 바위는 결국 다시 산 밑으로 굴러떨어질 수밖에 없는 그 단조로움의 부조리한 상황을 제임스가 처한 상황에서 재현하고자 한다. 그가 보는 제임스가 처한 부조리는 단조로움이다. 그가 부조리를 말하다가 바흐의 음악을 꺼내는 것은 이런 맥락에서이다. 바흐의 음악이 위대한 것은 그의 음악이 단조롭기 때문이라는 것이다. 그것은 우리의 인생 자체가 단조로운 하루하루의 축적이기 때문이라는 것이다. 내가 그의 사진 이미지가 강렬하지 않고, 단조로워야 한다고 보는 것은 바로 이 단조로움이 갖는 미학 때문이다. 사위가 어둠 속으로 침잠하면 그것을 그려내는 이미지 또한 침잠해야 하지 않겠는가? 소월의 아름다운 언어로는 민주주의여 만세를 외칠 수 없다. 노동의 새벽은 투박한 박노해의 언어로 읊는 것이 더 낫다. 사진가 임만순의 「신(新)시지프스」는 부조리에 관한 자신의 철학이 투박하게 재현된 이미지와 잘 어우러진 삶의 다큐멘터리다.

사진가에게 작품이란, 누르면 나오는 자판기 커피가 아니다. 전자레인지에 넣고 3분만 데우면 먹을 수 있는 인스턴트 카레가 아니다. 묵히고 묵혀야 맛을 내는, 어머니가 담근 된장이다. 스스로 말하였듯이, 앞으로 제임스가 가는 길을 묵묵히 지켜보고 그것을 기록해 내는 일이 사진가 임만순이 해야 할 일이다. 카메라의 눈으로 본다고 생각지 말고 한 인간에 대한 관심으로 본다고 생각해야 한다. 다른 여느 예술도 다 그러하겠지만, 사진이 치유의 매체가 될 수 있음은 이렇게 대상과 '나'가 마음으로 교감을 하기 때문이다. 시지프스가 무의미하게 보이는 그 바위 굴리기를 포기하지 않고 계속함으로써 형벌을 내린 신을 비웃듯이, 제임스 또한 자신을 둘러싸고 있는 부조리의 상황에서 질기게 살아가는 것이 그 부조리를 비웃는 것이 된다. 그가 그렇게 실존의 삶을 살 수 있게 지켜보는 것, 그 지점에 사진가 임만순이 사는 의미가 있다. 임만순은 사진을 이제 갓 시작한 작가 지망생이다. 그가 자신의 첫 시선을 삶의 현장에 가지고 갔다는 사실은 매우 고무적이다. 사진가로서 첫 단추를 참 잘 꿰었다. 휴머니즘을 바탕으로 삶의 현장을 기록하는 것, 이 시대 사진작가 지망생이 지향해야 하는 바가 아닌가? 긴 호흡으로 묵묵히 가는 사진가 임만순을 지켜보는 것이 뿌듯하다.

제12장 아모르 파티(Amor Fati) 그리고 프리드리히 니체

조복래의 작업 노트

지금의 내 삶은 운명인가? 1968년, 내 삶이 기억되던 그 시절. 가난했던 부모님과 절대주였던 하느님은 매사 충돌하며 어린 소년을 가혹하게 흔들었다. 애타게 기도하며 갈구하였던 소망은 항상 허공 속에 있었고, 아들 많은 집안의 별 특징 없던 둘째 소년은 늘 소외와 방황 속에 국민학교를 다녔다. 그 시절 신은 내게 아무것도 해주지 않았고, 나는 춥고 긴 고통의 시간과 만나고 있었다. 그 암울했던 시간 속에 누군가가 나에게 속삭였다.

천국은 없다. 차라리 너 자신을 믿고 너 자신을 깎아 너 자신의 미래를 만들라. 나를 사랑하며 산다는 것은 지금의 내게도 어려운 숙제이다. 그러나 어린 나의 눈에 보인 암울함과 현실적 궁핍을 극복해 준 것은 교실 창밖 저 멀리 고개를 넘어가는 신작로였다. 차도 사람도 희미하게 저 멀리 보이는 고개를 넘어가고 있었고, 나는 저 너머에 있을 알지 못하는 내 미래와 운명과 그리웠다.

그 저면에는 내 운명이 오늘보다는 매일 매일 더 나을 것 같다는 알 수 없는 자신감이 항상 나를 지배하였고 1972년쯤 만난 니체라는 사람이 나의 운명론을 아모르 파티라고 이름 지은 걸 알게 되었다. 나는 그때 이 니체가 이미 70여 년 전에 죽었다는 것이 너무나 슬펐고 어른이 되면 꼭 이 분을 만나보고 싶다는 환상에 시달렸다. 그 사람이 신을 죽이며 인간의 초인성을 강조한 이유는 뭘까? 그의 허무주의가 인간의 금욕적 윤리를 진리로 보지 않은 이유를 이해할 수 없었다. 선이나 악이 미리 규정되는 것이 아니라, 과연 선이나 악을 말하는 사람이 무엇을 의도하는가를 살펴보아야 한다는 그의 논리에 큰 호기심을 가지게 되었다.

1968년 그 추운 겨울이 내게 준 것은 아픔과 혼돈과 매일 길거리에 쓰러지는 악성 빈혈이었지만 그때까지 나를 지배한 그 신념은 신이었다. 당시 절실한 희망은 오로지 교회의 종탑으로 의인화되었고, 나는 그 절대적 선과 또 다른 세계 외의 동경으로 하느님을 맹목적으로 신뢰하였다. 그것은 또 다른 세계와 나의 미래에 대한 보증과 같은 존재였다. 맹목적인 기다림과 기도의 힘은 큰 힘으로 나를 일으켜 세웠지만 더 이상 한 발도 앞으로 나아가지 못한 채 나의 발목을 붙들고 있었다. 그 지루한 싸움에서 악마의 유혹같이 나를 괴롭힌 것은 진리에 대한 불안전한 신뢰와 고개 너머에 있어야 하는 미래에 대한 불신이었다.

한 발도 나아가지 못하는 종교는 나를 결국 헌신적인 종교의 틀에서 깨어나게 했고, 나의 어린 시절은 그런 암울함과 방황 속에서 배고픔에 대한 원초적인 고통과 함께 더 절실한 중학교 입학시험이라

조복래, 2014

는 냉정함이었다. 또 그 입학시험의 실패는 더 큰 고통의 재수로 이어졌고 그 즈음 나는 영원불변의 가치가 절대적 선이 아닐 수 있다는 것에 고민하기 시작했다. 죽고 없는 신과의 교감보다는 교실 밖 저 멀리 고개 너머의 내 미래가 더 절실하게 느껴졌고 하루에도 수 없이 만났던 어지러움마저도 익숙해지는 현실은 운명처럼 내 생각을 지배하고 있었다.

중학생이 돼서도 계속되던 신과의 충돌은 그 혼돈의 시간에 나를 찾아온 100년 전의 니체가 말끔하게 정리해 주었다. 그의 삶이 광란의 연속이었던 것처럼 그의 말은 미친 사람의 광기처럼 나를 흔들었고 나는 그때 처음 교실 창밖 멀리 보이던 고개를 넘어 실제로 다른 세상을 만나게 되었다. 그러나 그 후에도 정리되지 못한 생각은 항상 나를 괴롭혔고 나는 암울한 어린 시절을 보냈다. 내 삶이 운명처럼 안정된 것은 1980년대 이후였다. 내 혼돈의 시작이 1968년이었다고 볼 때 12년의 성장기는 형이상학적인 진리가 허구였음을 일찍 가르쳐준 성장통이었는지 모른다.

이번 작업은 내 어린 기억 속에 남아 있는 1968년으로 돌아가 내가 진정 니체를 만나고 싶었던 시절의 기억을 찾아가는 것이다. 아직 그 학교는 비교적 원형을 간직한 채 그대로 그 자리에 있고, 나는 그 오랜 기억 속으로 들어가 그 시절에 어린 소년이 아파했던 운명과 신의 혼란 속에 바라보았던 산 너머의 신작로를 아직도 만날 수 있었다는 것이 내게는 큰 행운이었다. 1968년의 미성숙된 자아가 절대적인 신과의 교감에서 얻지 못한 불확실성을 대체할 구체적인 광기를 만나 그것이 어떻게 내 삶이되었는지를 돌아보는 작업이다. 그

속에 아련하게 묻어두었던 1968년의 그 어린 소년의 아픔 속을 잠시 들여다본 흔적이다. 그로부터 40여 년…… 회로애락이 모두 내 운명이었다면 1968년 그 즈음에 나를 고통스럽게 했던 신은 지금도 나를 비웃고 있을지 모른다.

아모르 파티…… 니체는 그 자신이 부정했던 자아 속에서 지금쯤 그가 죽인 신을 만나 무슨 소릴 하고 있을까?

니체의 철학을 담은 조복래의 사진

사진의 시간에 대해 생각해 보자. 우선, 사진을 언어의 시제와 비유해서 생각해 본다면 그 시제는 과거형이다. 결코 현재완료형은 될 수 없다. 사진에 찍히는 대상이 그 찍히는 순간 과거가 될 뿐, 이후 현재까지 어떤 상태에 놓여 있는지를 보여주지 않기 때문이다. 다음으로, 사진은 찍힌 대상의 특정 사건에 대한 메시지를 전달해 줄 뿐이다. 따라서 사건이 존재하지 않은 것에 대한 메시지를 전달할 수는 없다. 탁자 위에 놓인 달걀을 찍으면 그것은 달걀이 놓여 있음을 가리킬 뿐 찍힌 후 달걀에서 병아리가 나왔는지, 누가 깨서 프라이를 해 먹었는지 아니면 여전히 그대로 있는지는 알 수 없다. 그 이미지는 달걀이 언제 어디에 있었다네 하는 사건을 가리킬 뿐 다른 메시지는 전달할 수 없다. 그런데 현대 사진은 이 두 가지의 통념을 깨버렸다. 달걀을 통해 얼마든지 달걀이 깨져버렸음을 말할 수가 있다. 마찬가지로 그 이미지로 우주의 탄생이라는 주제를 전달할 수도 있다. 과거의 대상을 가지고 현재 혹은 미래를 보여줄 수 있고, 사진

안에 존재하는 대상이 보여주는 즉시적 메시지가 아닌 외형이 내재화된 메시지를 전달할 수도 있다.

단, 그러한 메시지 전달은 독자가 그 사진 이미지를 전유하여 자신의 심성으로 읽어낼 수 있도록 제목이나 작업 노트와 같은 최소한의 텍스트가 구비될 때 가능하다. 이러한 사진은 독자(혹은 관람자)가 개별적 느낌을 갖는, 즉 보는 사진이 아니고 최소한의 보편적 의미를 공유하는, 즉 읽는 사진이 된다. 이런 사진에서 가장 중요한 것 가운데 하나가 사진가의 주제 의식이다. 주제란 사진가가 말하고자 하는 바이다. 왜 이 사진을 찍었는가? 이 여러 장의 사진을 통해 자신이 드러내고자 하는 생각은 무엇인가? 이 연작의 사진이 왜 존재해야 하는 것인가라는 의문에 대한 답이다. 만약 그 주제가 어떤 사건을 기록하는 것이라면 그것을 재현하는 방식에 큰 어려움은 없을 것이다. 사진가는 사건을 얼마나 꼼꼼하게, 객관적으로 기록하느냐에만 심혈을 기울이면 되는 일이다. 하지만 사건의 기록이 아닌 사유나 관념을 드러내고자 하는 것이라면 조금 더 어려워질 수 있다.

다큐멘터리를 통해 관념을 드러내고자 하는 경우, 대상은 반드시 특정 방식을 통해 주제 의식으로 환원이 되어야 한다. 그 방식이 어떻게 될지는 사진가가 택해야 할 몫이지만, 어떠한 방식을 통해서라도 사진가는 반드시 대상 이미지의 구체성을 주제 의식이라는 추상성으로 환원시켜야 한다. 그 의무를 제대로 수행해 내지 못하면 그 작업은 주제 표현에서 실패한 것으로 보고, 그러면 그 작품은 일반적으로 낮게 평가된다. 물론 이 과정에서 반드시 고려되어야 할 부분이 사진은 제목과 작업 노트라는 텍스트가 뒷받침될 때 비로소 주

제 표현이 완성된다는 사실이다. 하지만 텍스트보다는 이미지가 우선인 것 또한 분명한 사실이다.

사진가 조복래의 「아모르 파티」는 바로 이러한 대상의 구체성을 주제의 추상성으로 어떻게 내재화시키느냐가 관건이 되는 작품이다. 이러한 작업의 경우 대상을 스트레이트하게 찍으면 이미지가 주는 즉시성이 주제가 되는 관념성을 훼손하거나 방해하기 때문에 어려운 작업이다. 따라서 그것을 어떻게 절묘하게 이미지화하느냐가 이 작품의 완성도를 결정한다. 이미지가 사유를 방해하지 않으면서 이미지 자체의 미학적 수준은 유지하고, 텍스트가 직접 지시하지 않으면서 주제 의식을 드러내는 사진을 하기란 전업 작가가 아닌 사진가에게 그리 쉬운 일은 아니다.

사진가 조복래는 40여 년 전 '국민학교' 시절을 지내면서 겪은 철학자 니체와의 만남, 그를 통한 운명과 인생에 대한 사유를 사진으로 재현하고자 한다. 그런데 사진가 조복래가 자신이 정한 주제 '아모르 파티'를 재현하기 위해 대상으로 삼은 그 시절을 보낸 학교와 주변 동네가 상당 부분 원형을 유지한 채 남아 있다. 이는 과거에 대한 기록이 아닌 특정 메시지를 던지고자 하는 사진가에게 다행인가? 불행인가? 사진가가 다녔던 학교의 교실, 담벼락, 골목, 주변 교회 등을 그대로 찍으면 이는 사건의 기록이 된다. 제목과 작업 노트를 통해 '아모르 파티'를 말하고자 한다고 밝힐지라도 독자들은 그 이미지가 주는 즉시성에 몰입이 되어 이미지와 의식 사이에 괴리가 발생하기 쉽다. 그러하기 때문에 이런 경우 중요하게 간주되어야 하는 것이 '무엇을'을 넘어 '어떻게' 재현할 것인가일 것이다. 사유를 재현

하려면 그 방식은 어떻게 되어야 하는가에 대한 명쾌한 길잡이는 있을 수 없다. 필름이냐 디지털이냐, 흑백이냐 컬러냐와 같은 부분에서부터 톤, 콘트라스트, 심도를 어떻게 하고 장면은 어떻게 구성하며 마지막으로 프린트를 어떻게 할 것인지에 대한 많은 부분들은 모두 작가가 결정해야 한다. 다만, 한 가지. 그때 갖추어야 할 독창성과 고집은 보편성을 획득할 때 의미가 있다. 이 연작의 사진에서 압권은 사진가 자신이 등장한다는 사실이다. 자화상이 아니면서 자신이 등장하는 것은 그림자를 통해서만 가능하다. 사진 열 장을 통틀어 아무 데도 인물이 나타나지 않고 오직 마지막 한 장에서 그림자로 나타내는 방식이다. 시간의 흐름이 과거를 지나 현재까지 왔음을 의미한다. 중년이 되어 자신의 과거를 기억하는 그 모습이다.

조복래의 「아모르 파티」는 어려운 주제를 편하게, 누구나 공감할 수 있도록 재현하였다는 점에서 사진 예술의 특장을 잘 살린 작품이다. 그것은 주제가 물질로 재현할 수 없는 관념적인 것이라서라고도 할 수 있지만 그런 게 아니고, 작가가 소재로 삼은 대상이 자칫 잘못하면 '40년이 지난 우리들의 추억'의 현장에 대한 기록이 될 공산이 컸다는 사실과 관련이 있다. 작가는 과거의 그 자리를 재현하고자 한 것이 아니고, 이 자리에서건, 이 자리가 아닌 다른 자리에서건 '그 시절 운명과 니체에 대한 대자적 존재로서의 자아'를 재현하고자 한 것이다. 작가 조복래의 「아모르 파티」가 보여주는 스토리텔링은 아마추어 사진가들에게 사진으로 철학하기 작업의 영역을 넓혀준 좋은 시도의 본보기가 될 것이다. 그가 시도한 직접적 대상의 내재화를 향한 스토리텔링이 도전적이라는 점에서 그렇다. 그것이 얼

마나 보편성을 획득하는지의 여부는 독자들에게 달려 있다. 하지만 나는 이미 그가 어려운 문 하나를 열어젖혔다고 본다. 작업의 완결성은 시간이 가면서 쌓아갈 문제일 뿐, 정작 그보다 중요한 것은 사진가가 새로운 방식을 시도해 보는 것이어야 하기 때문이다.

사진 인문학

철학이 사랑한 사진 그리고 우리 시대의 사진가들

1판 1쇄 발행 | 2015년 1월 15일
1판 3쇄 발행 | 2018년 7월 10일

지은이 | 이광수
펴낸이 | 조영남
펴낸곳 | 알렙

출판등록 | 2009년 11월 19일 제313-2010-132호
주소 | 경기도 고양시 일산서구 중앙로 1455 대우시티프라자 715호
전자우편 | alephbook@naver.com
전화 | 031-913-2018, 팩스 | 02-913-2019

ISBN 978-89-97779-46-8 03600

이 도서의 국립중앙도서관 출판예정도서목록(CIP)은 서지정보유통지원시스템 홈페이지
(http://seoji.nl.go.kr)와 국가자료공동목록시스템(http://www.nl.go.kr/kolisnet)에서
이용하실 수 있습니다.(CIP 제어번호: CIP2015000421)